東離劍遊紀 官方設定集

Thunderbolt Fantasy Project

サンダーボルトファンタジー　プロジェクト

序

黃強華

霹靂國際多媒體董事長
總導演

記得二〇一六年二月，《Thunderbolt Fantasy 東離劍遊紀》在日本舉行聯合記者會時，虛淵玄老師說了「該相遇的終究會相遇」這句令人感動、振奮的話。是的，一如我始終深信的，文化、藝術無國界。因緣俱足了，並竭盡所能克服萬難，終能激盪出奪目耀眼的火花。

《Thunderbolt Fantasy 東離劍遊紀》系列自推出後迄今已經過了五年，總共在二〇一六年、二〇一八年與二〇二一年合作推出了三季電視版，以及二〇一七年的《Thunderbolt Fantasy 生死一劍》與二〇一九年的《Thunderbolt Fantasy 西幽玹歌》兩部劇場版。回想從初識虛淵玄老師，到後續的深談、交流，那是一種一拍即合，英雄惜英雄的感覺。虛淵玄老師可說對布袋戲一見鍾情，打從心底喜愛布袋戲作品與表演方式。這樣一見如故的文化情感，讓雙方的合作已不全是站在商業的角度來看待。

式，讓我們學習到，透過不同平台的合作夥伴參與投資，一起分攤風險，分享利潤。這個合作模式，是非常良好的體驗。除了商業合作模式的差異，日本人和我們霹靂在說故事的方式上也有很大的不同。日本人的動漫故事，節奏明快，能讓觀眾很快得到哲理與啟發，在結構上比較屬於單線式的發展，是寬而淺的產品；霹靂布袋戲的故事，相對來說，伏筆多，結構複雜，多線式的發展，展現窄而深的特質。這兩種不同的風格，是完全可以並行而且不可偏廢的。寬而淺，能開拓更多布袋戲的受眾；窄而深，則維繫著忠貞粉絲的黏著度。

霹靂與虛淵玄老師的合作，為布袋戲揭開一頁全新的篇章。雙方的創意融合激盪，為布袋戲灌注了豐沛的創新動能。跨國合作，需要突破許多對文化、藝術、做事風格等認知上的藩籬。日本人行事嚴謹，注重分毫不差的細節；台灣人傾向自由，有彈性。日本動漫，在原畫繪製上，呈現帥氣、可愛的角色風格，但這在刻偶與造型上，卻挑戰著霹靂戲偶既有的元素。這些溝通與磨合再到調整修改的過程，厚實了雙方的默契，讓後續的團隊合作，更加圓潤順暢。

一路走來，台日合作的超人氣奇幻武俠布袋戲《Thunderbolt Fantasy 東離劍遊紀》系列已邁入第六年，超奢華的製作團隊與劇情，是布袋戲跨界經典作之一，更是台灣 ACG 實力的展現。謝謝所有喜愛布袋戲的朋友們的支持肯定，我們期許，百年布袋戲的奇幻旅程，透過大膽的創新、多元包容，讓文化藝術在時代的變遷中，擁抱新舊元素，長久傳承，發光發熱。

跨國合作，讓我們的眼界、思考邏輯，都有重新淬鍊、深化的體認。在商業合作上，日本人在電影等影像作品上常用的「製作委員會」模

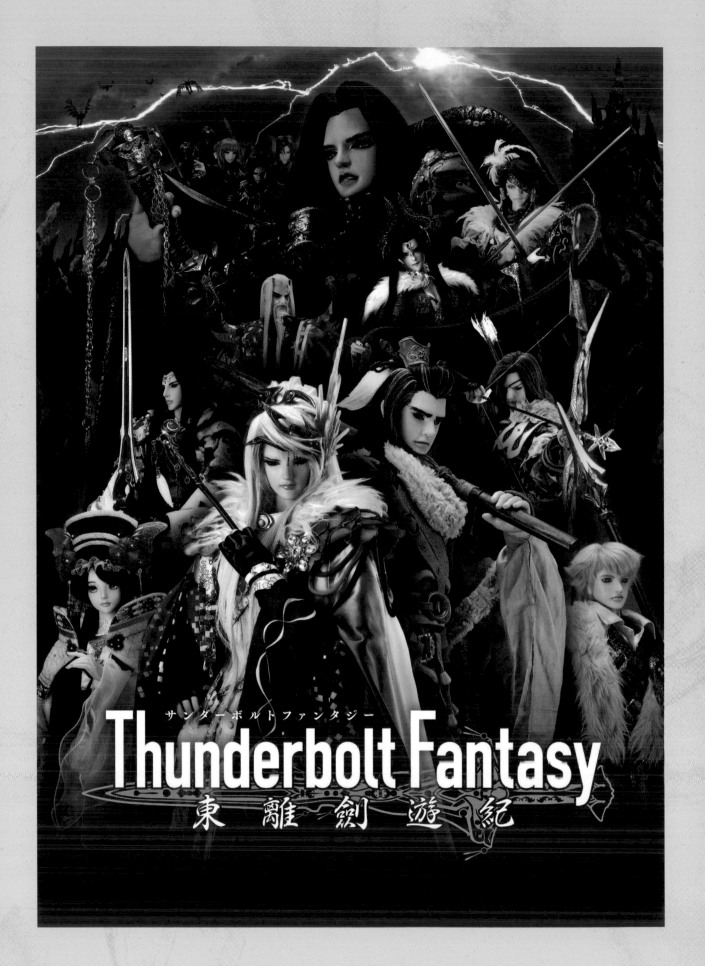

Thunderbolt Fantasy
東離劍遊紀

霹靂國際多媒體總經理

黃亮勛

跟日本合作，像是一個倒吃甘蔗的過程。

以往霹靂從未與海外公司合作過，關於日本的做事風格雖略有耳聞，直到實際開始合作後，不僅驗證了所聞，還有了加倍的感受。日本人在做事上較為嚴謹，台灣人則比較自由；日本非常注重細節的處理，台灣對整體事物的大方向較為重視，保留彈性的空間較多。所以，剛開始做第一季的時候，雙方花了蠻多時間磨合。在這段磨合過程，因為虛淵玄老師對於布袋戲的熱愛與支持，促使台灣與日本兩地團隊願意一起花費耐心與努力，對不同的文化、藝術進行認識與了解。使得《Thunderbolt Fantasy 東離劍遊紀》這部作品得以順利產出。在此真心感謝虛淵玄老師以及日本委員會團隊的熱情與付出。

《Thunderbolt Fantasy 東離劍遊紀》系列現已邁入第六年，但每次在電視劇或劇場版的製作過程中，還是會有新的挑戰。像有些與日本立場不同之處，透過一而再的磨合與歷練，使得雙方能夠逐漸理解對方的想法與行為，也更加尊重對方的專業；為了讓作品達到更上一層樓的

境界，進而彼此互相退讓。或在決議事情方面，以前決議一件事，開會討論就動輒數小時，但現在，我們與日本已逐漸抓到彼此的節奏與內心的大致想法，這使我們在決定事情上，速度變得更快，也變得更有默契。即使遇到困難的重大問題，也只需一星期，即可訂下大致方向與想法，不必多費工在一些枝微末節上做無謂的爭論。

除了製作部分愈來愈上手，至今也愈發覺得《Thunderbolt Fantasy 東離劍遊紀》系列是部很厲害的作品。六年來粉絲的反響很熱烈，更引起許多沒看過布袋戲的人的關注，這足以證明此部作品有著深厚的影響力。對許多觀眾來說，這可能是他們第一次接觸布袋戲這種藝術形式的作品。透過虛淵玄老師創作的「東離世界」，其極具張力的故事情節，與非常有深度的角色塑造，讓觀眾能藉由好的故事，進而願意花心力去嘗試觀看、了解過去較不熟悉的藝術形式，真的非常感動。

這一路以來各位觀眾的各種支持，讓我期許我們能愈來愈進步，製作出更多更精緻的作品，提升更優質的觀影品質，以此來回饋觀看此部作品的粉絲及忠實觀眾們。

也希望之後陸續推出新作品時，大家能多加支持與鼓勵，讓我們知道在這條路上有各位作伴，謝謝。

4

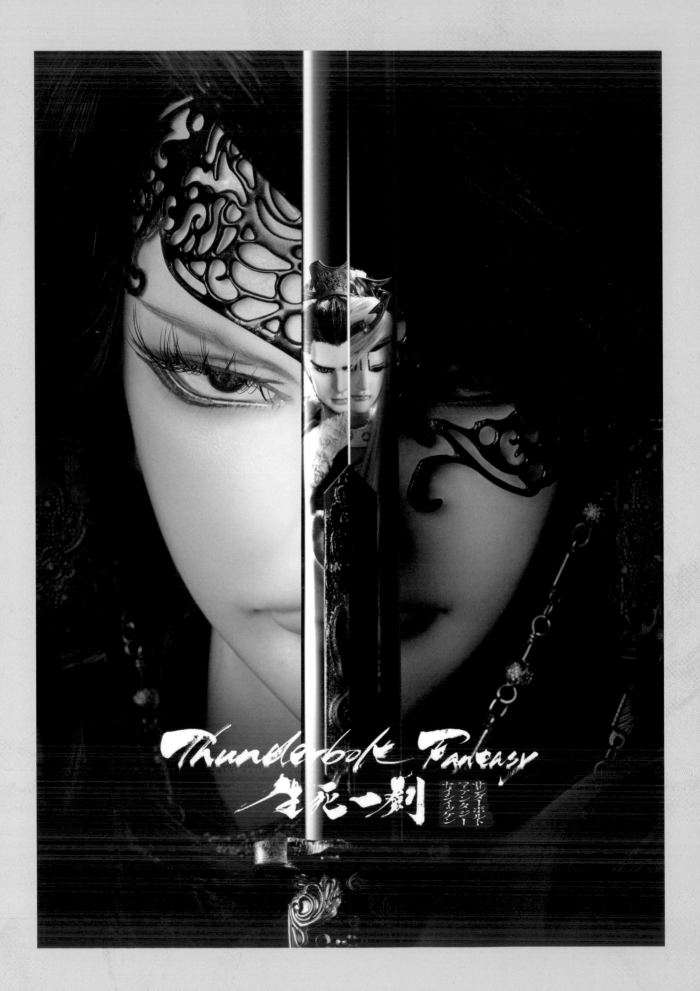

Thunderbolt Fantasy
生死一劍

サンダーボルト
ファンタジー
セイシイッケン

Nitroplus 社長

小坂崇氣

我認爲，虛淵玄與霹靂布袋戲的相遇是必然的。

三十多年來，霹靂持續不斷地推出傳統文化的布袋戲作品。在尊重傳統的同時，他們大膽地挑戰新的操偶技術和影像呈現手法，實現了難以想像是人偶劇的壓倒性動作和演出。我仍記得，在看到虛淵玄所分享的影片平台上的影像時，心中有多麼震驚。出乎意料的是，霹靂那邊也都看過虛淵玄至今以來的作品，這命運般的邂逅，就算說是天作之合也不爲過。而 GOOD SMILE COMPANY 是一間擁有豐富海外市場開發經驗和日本國內立體模型技術第一的人形製造公司，在邀請他們成爲合作夥伴後，靠著三家意氣相投的公司共同努力下，「Thunderbolt Fantasy Project」正式啟動。

虛淵玄發揮至今累積的經驗，爲此企劃打造了最適切的故事原著和劇本。角色設計則由本公司員工和前員工組成的聯合團隊負責。在董事長黃強華的監修下，由監製黃亮勛率領布袋戲製作團隊，從製作充滿魅力的布袋戲偶和美術設計，到操偶、攝影、CG 後製，完成所有影

像製作的部分。製作人里見哲郎收到這跨海來到日本的影像後，接手進行後續製作。由音響指導岩浪美和爲日本引以爲傲的豪華聲優群錄製配音，加上澤野弘之製作磅礴且時髦的音樂，以及 T.M.Revolution 西川貴教的主題曲，組合出《Thunderbolt Fantasy 東離劍遊紀》這部作品。

值得紀念的電視版第一季開播至今，已五年了，很高興我們能夠繼續製作這部作品，同時也覺得這是個非常幸運的企劃，進行了跨媒體製作，如漫畫化、小說化，以及周邊商品和合作咖啡廳等多元的業務發展。僅對所有曾參與過和幫助過我們的相關人士表示衷心的感謝。最後，更要感謝所有支持「Thunderbolt Fantasy Project」的粉絲。爲滿足各位的期盼，所有工作人員將持續努力，還請繼續支持我們。

6

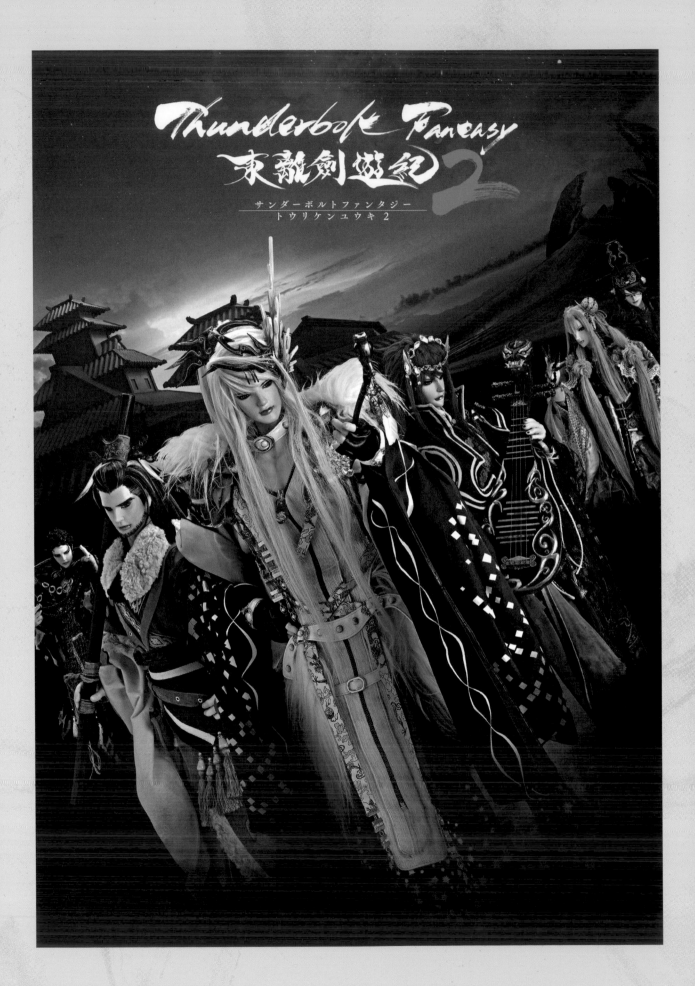

安藝貴範

「Thunderbolt Fantasy Project」一步一步走來，邁入了第三季。說起來，這個企劃始於虛淵玄老師，他希望把在台灣偶遇並留下深刻印象的「布袋戲」，傳播到其他地區、讓大家一起欣賞。令我感到非常自豪的是，以此為出發點製作的這部作品，不僅吸引日本動漫迷、熟悉布袋戲的台灣和亞洲地區的戲迷，甚至在北美都獲得一定的知名度。我們最初抱持的期望之一，就是透過這個作品將布袋戲推廣到全世界，我覺得這個企劃現在確實正朝這一目標持續邁進。而且在製作過程中，我們也著實深受這個作品及角色吸引。我認為下個階段所要面對的題目將是《Thunderbolt Fantasy 東離劍遊紀》的世界「可以擴大到哪裡」。

我希望進一步將布袋戲推廣出去，並更加深化「Thunderbolt Fantasy Project」的世界。

在製作第三季時，我的想法是，如果這些新角色和世界觀能擴大「布袋戲」的可能性，並能滿足粉絲的期望就好了。結果在劇中，「黏土人」成了通訊器，被擴充了新的機能（笑）。我記得大概二〇一九年的冬天吧，本公司的製作團隊為黏土人製作了新的臉部表情，並將其送至

台灣片場。「讓黏土人在劇中登場」是虛淵玄老師的主意，我第一次聽到時還心想是要搞笑嗎？但真的非常感謝能以如此有趣的方式融入到故事中。看到我們的事業成果以這種形式出現在作品裡，真的覺得很新鮮，也有很深的感觸。

回顧起來，我真的覺得我們與「Thunderbolt Fantasy Project」一起度過了扎扎實實的五年。作品可以持續這麼久的時間，真的是一件很幸福的事。不僅限於《Thunderbolt Fantasy 東離劍遊紀》這部作品，我認為我們的主要任務就是通過製作公仔和商品，「讓一部作品可以走得更遠」。各位粉絲手中有了公仔和商品，就能盡可能地延續粉絲對作品的愛，我如此期許自己成為「維繫作品與粉絲之間的存在」。希望各位能繼續關注我們未來的發展，今後也請多多指教了。

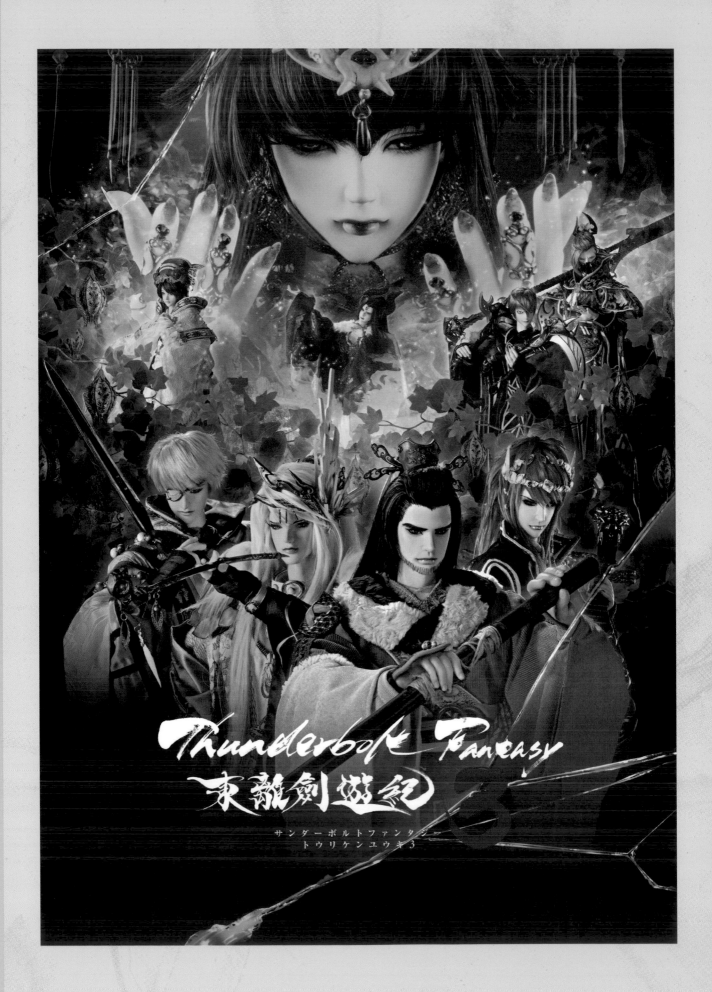

Thunderbolt Fantasy
東離劍遊紀
サンダーボルトファンタジー
トウリケンユウキ3

目次

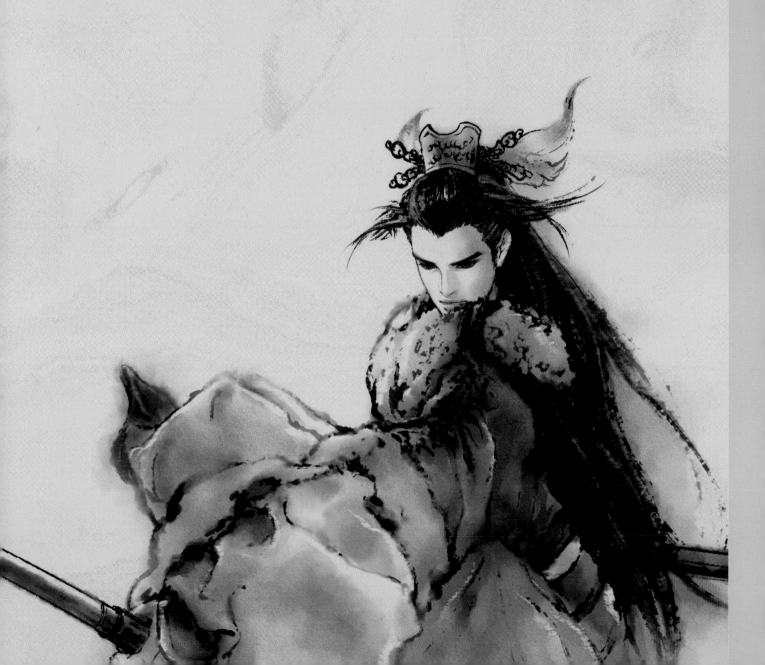

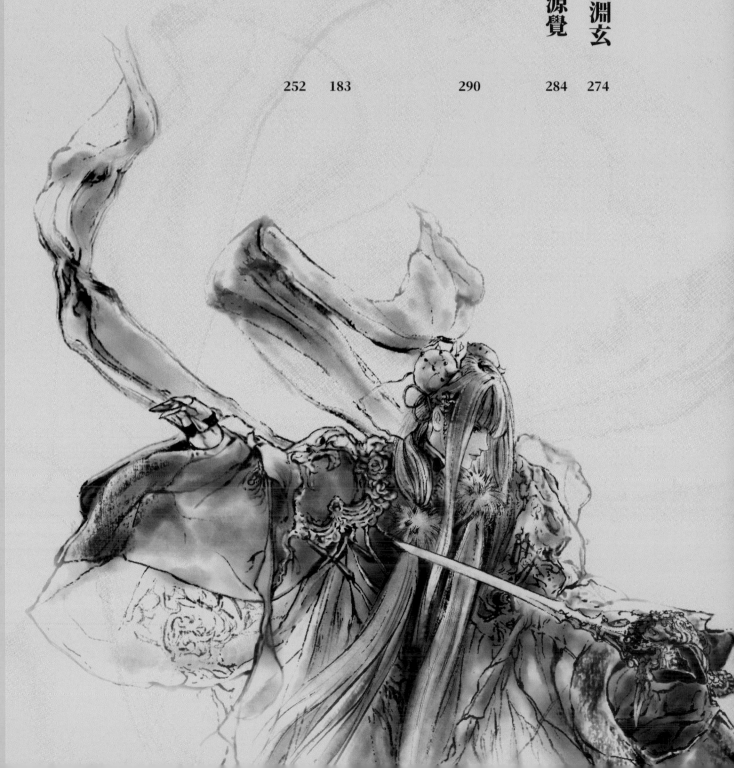

東離劍遊紀

Thunderbolt Fantasy Project
サンダーボルトファンタジー プロジェクト

企劃緣起──
奇蹟般的組合、
必然的相遇！

霹靂國際多媒體與日本動漫大師虛淵玄共同合作的奇幻武俠布袋戲《Thunderbolt Fantasy 東離劍遊紀》，是傳統藝術布袋戲首次進行台灣及日本跨界合作的作品，「台灣布袋戲」與「日本動漫」結合出的新型態「偶動漫」，這個跨越國界、超越類型的壯舉，不受布袋戲既定形象限制，成功打破布袋戲的傳統收視族群。本系列不只在日本與台灣，在全亞洲都獲得好評。也推出系列漫畫等跨媒體作品。

然而這樣的夢幻組合，究竟是怎麼相遇的呢？台日之間又是怎麼分工製作的？以下以第一季的製作為例，帶領讀者一窺台日雙方合作流程。

開端

二〇一四年二月五日，虛淵玄受邀造訪台北國際動漫節，在行程中看到霹靂布袋戲的展覽，深深受到布袋戲吸引。

霹靂國際多媒體看到虛淵玄愛上布袋戲的報導，在三月初聯繫上虛淵玄所屬的 Nitroplus 公司。

企劃

二〇一四年三月第一次赴日拜訪虛淵玄與小坂社長洽商合作事宜。一開始虛淵玄向霹靂提案將既有霹靂劇集製作成日文版帶到日本市場，但霹靂認為此做法的困難度高，因此委託虛淵玄撰寫《奇人密碼》外傳腳本。

虛淵玄在觀看毛片並思考二～三個月後，提出新的企劃，為日本市場寫全新的布袋戲奇幻武俠故事。

前期製作

二〇一五年年初寫完故事大綱，與霹靂確認過方向之後，正式開始撰寫腳本。寫完每一集，霹靂會進行讀本動作，提出腳本疑問及修正意見，再進行內容調整。

同時間 Nitroplus 設計師們與虛淵老師討論角色概念，開始繪製角色設定稿。霹靂收到設計稿後著手刻偶、服裝製作等作業，每做好一件物品就提供給日方確認細節，遇到問題就進行調整。

為拍攝作業，霹靂錄製台語參考音。

拍攝

二○一五年九月，正式進入拍攝前，製作委員會為了讓日台雙方更有效地溝通影片品質及拍攝細節，決定進行「第一章第一場」的試拍。拍攝後日方提出拍攝相關細節意見，日方與台灣製作方溝通達成共識後，正式開拍。

CG後製

負責CG特效的霹靂子公司大畫電影收到拍攝完的實拍影片，馬上進入CG特效製作，製作完成的影片提供給日方確認。

日方後製

實拍完成的影片，馬上送交日本進行聲優配音。CG特效等後置完成的影片，也馬上送到日本開始配樂、音效、混音等作業。

播出

二○一六年七月，《Thunderbolt Fantasy 東離劍遊紀》開播！

雷鳴、閃電，

撼動天地的

轟隆巨響

揭開故事序幕，

幻想奇譚

一齣宛若晴空霹靂，

驚動天地的

的強大力量落入惡人手中，再度帶來新的災厄，世人將它們供奉於禁入的聖地，交由護印帥謹慎看守……

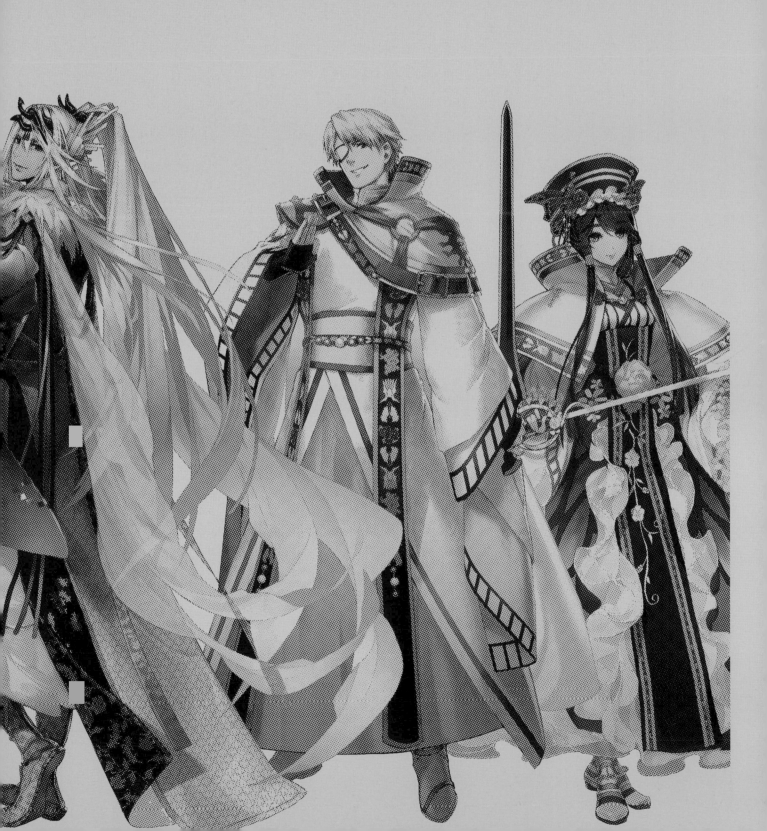

角色設定

CHARACTER DESIGN

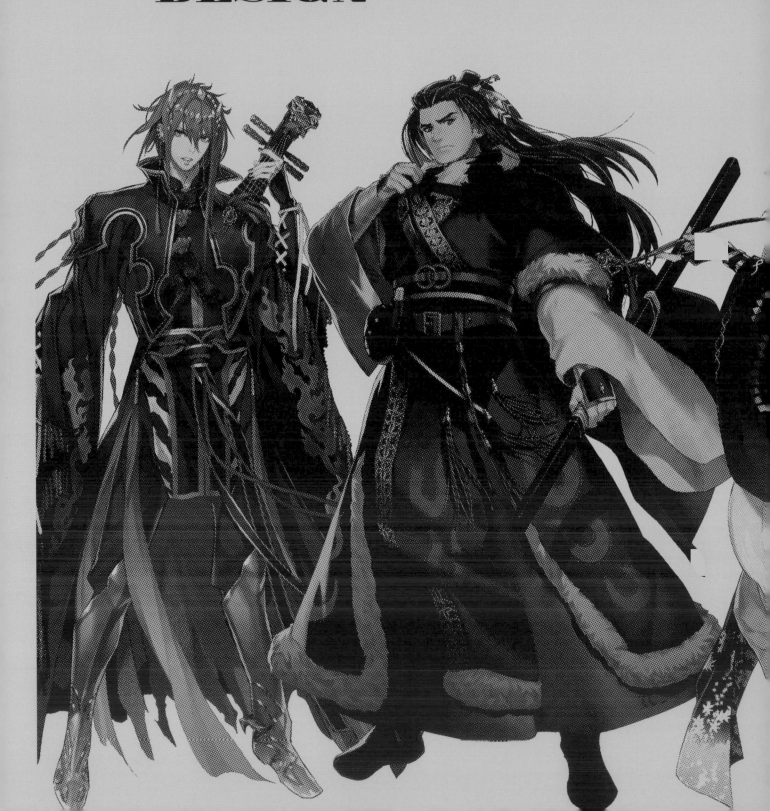

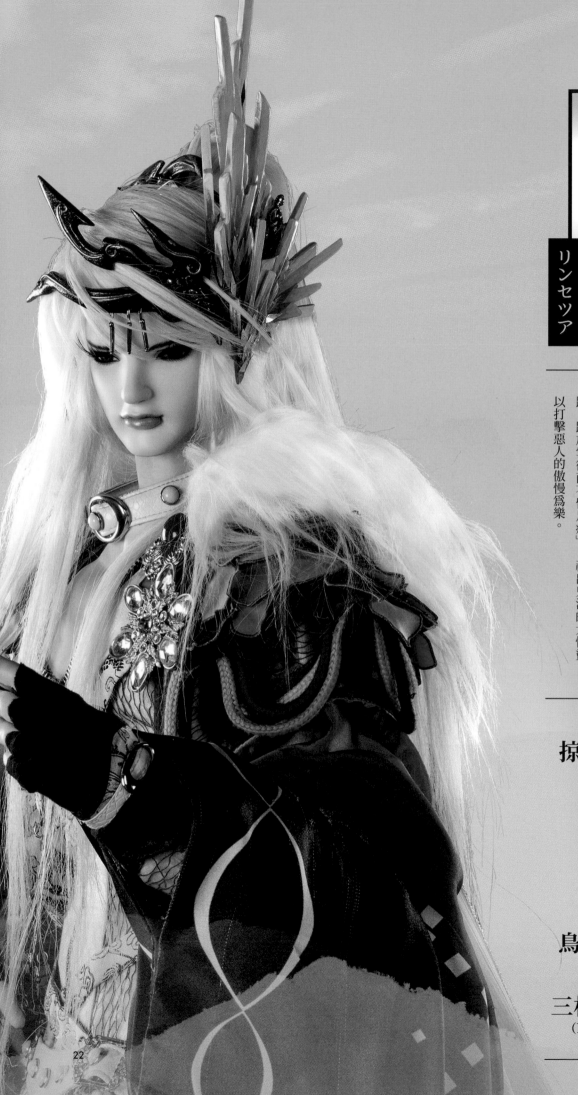

凜雪鴉

リンセツア

渾身散發著翩翩風度、氣質神秘的美男子，手中常持煙管。知識淵博，善於計謀，舉手投足永遠優雅從容。其真實身分是被譽為「能沐於月光而不落影跡，踏於雪徑而不留足痕」、神出鬼沒的大怪盜。以打擊惡人的傲慢為樂。

稱號
掠風竊塵

暱稱
鬼鳥

生日
不明

角色配音
鳥海浩輔

人物設計
三杜シノヴ
（Nitroplus）

鳴夜匿形不謂隱
明光伏影是迷觀
虛實由來如一紙
誰織幻中吾真顏

【長鞭型態】

【武器】
煙月

「煙月」是指被雲霧籠罩而看起來朦朧的月，暗示隱藏在煙管外型之下的劍，也可以暗示凜雪鴉在盜賊的身分之下，深藏著其實非常厲害的劍術。

【招式】
天霜・
煙月無痕

運用循環於丹田內的氣，不是熱而是冰冷之氣的「天霜」招式。由於它遠遠超越一般劍術的範疇，導致愈是高手愈難看清其變化。

24

［道具］

易容頭套

能夠任意變換面貌的道具。

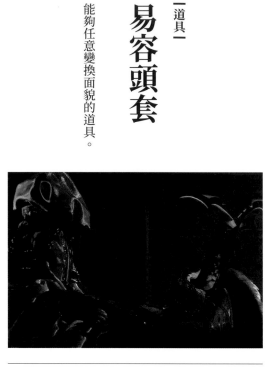

［道具］

解毒道具

箱內放了五行之鹽等試劑，搭配香爐、針等道具使用。

編劇筆記

神出鬼沒的盜賊。非常有氣質，舉止無時無刻都很優雅。知識淵博，善於計謀，他的手段大膽又有技巧。武功也很厲害，但不輕易施展武功。

他並非正義的代表，不過是惡人的敵人。其原則是「偷竊傲慢之心」，因為他以捉弄那些傲慢自大的惡人為樂，喜歡看見他們自食惡果後落魄不堪的模樣。

手段看似十分為所欲為，但卻處處暗藏玄機。

外表看來很理智，實際上是個天生的調皮鬼。只要一聽聞惡人的陰謀，他就會讓自己置身在事件當中，然而並不是為了糾正不義，而是為了讓惡人後悔。

武器為煙管。利用煙管吹出的煙使人陷幻覺之中，再無還手之力。必要時會將此煙管變化為實劍使用。他的主要戰鬥手法是用言語刺激對方，並待對方失去理智後將其擊敗。

他看中了在旅途中遇到的殘不患，利用他過於正直的個性，將他像手中的棋子一樣巧妙的操弄。

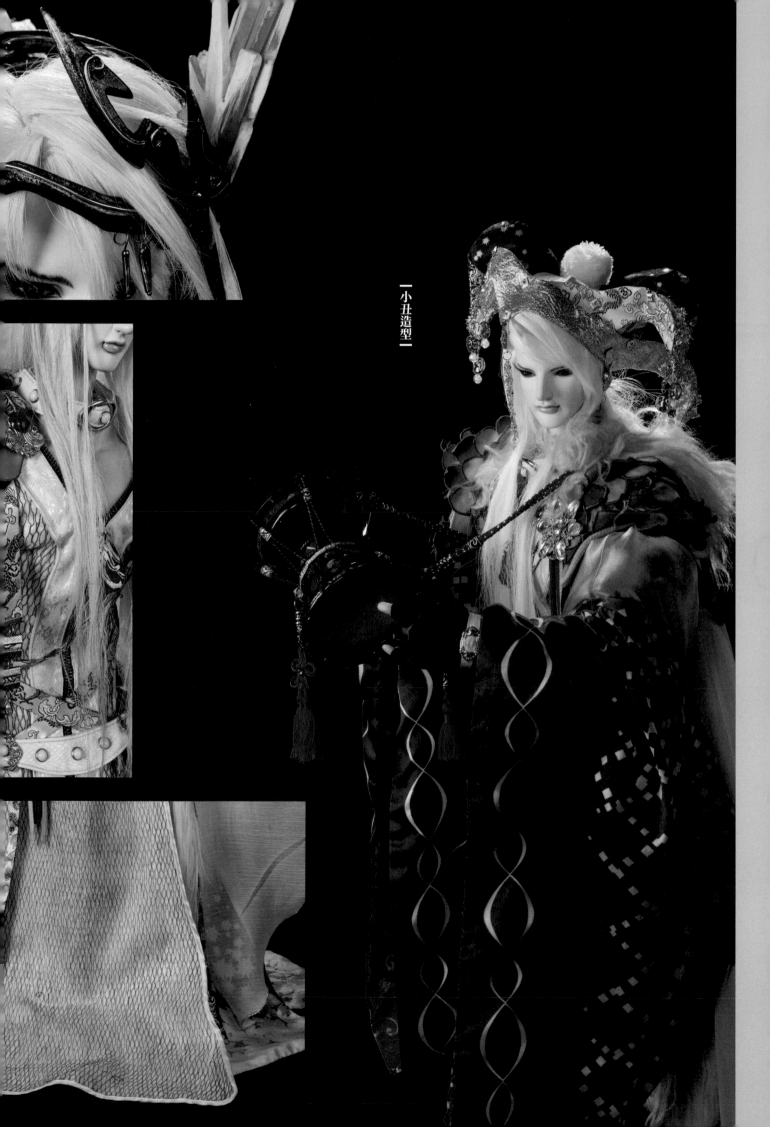

小丑造型

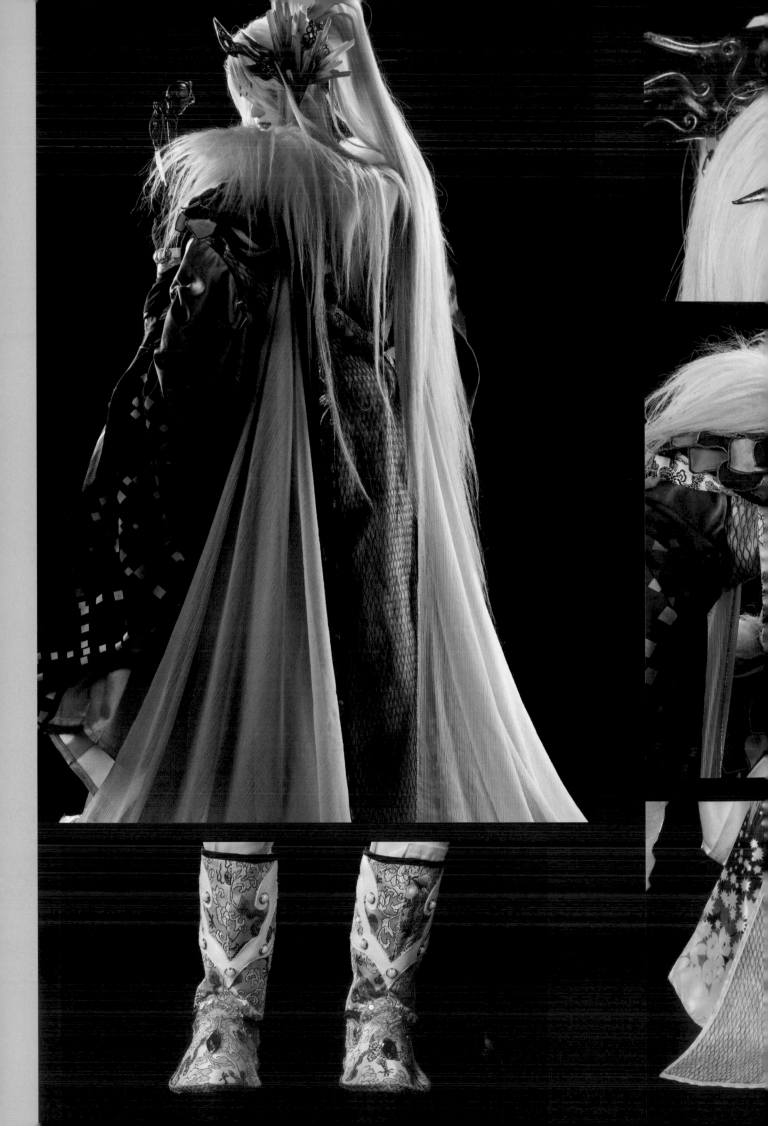

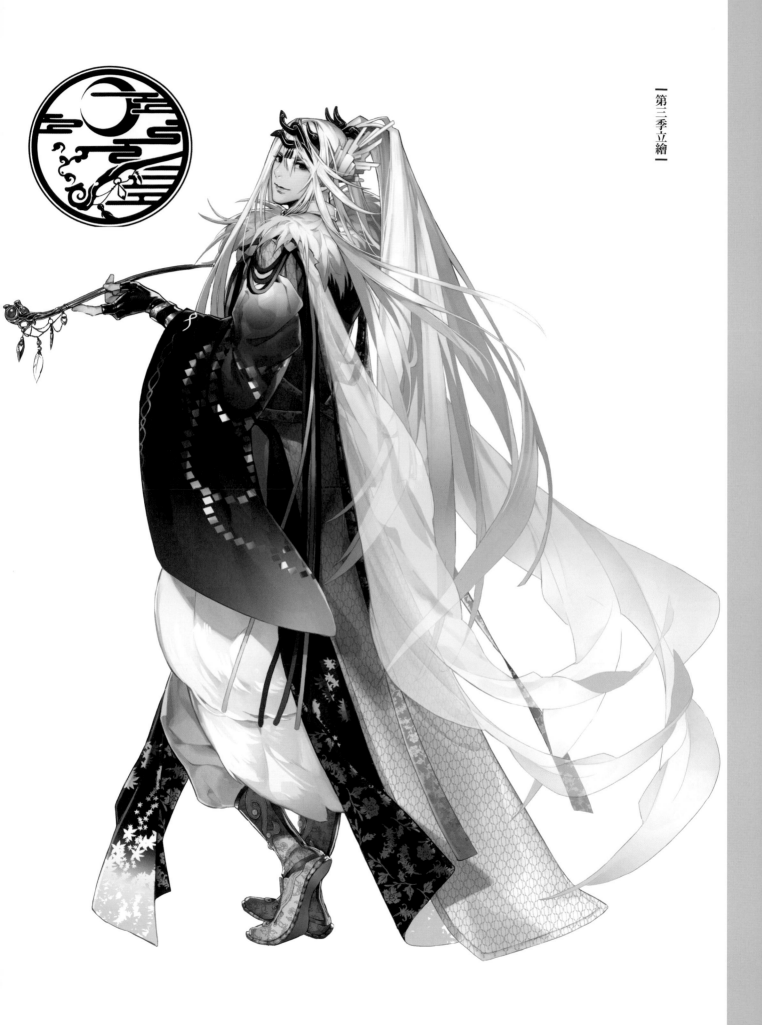

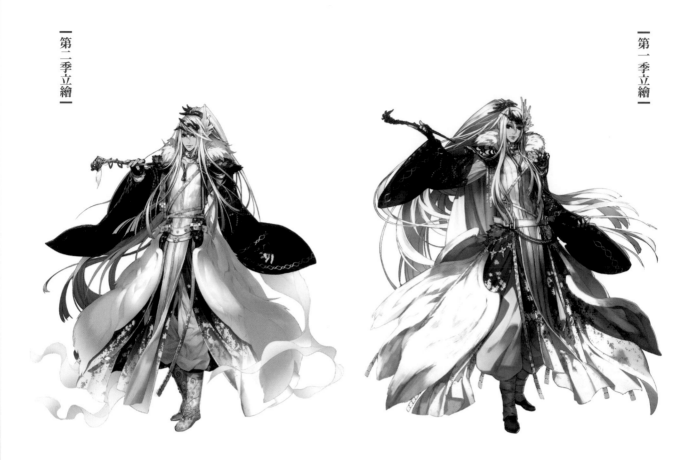

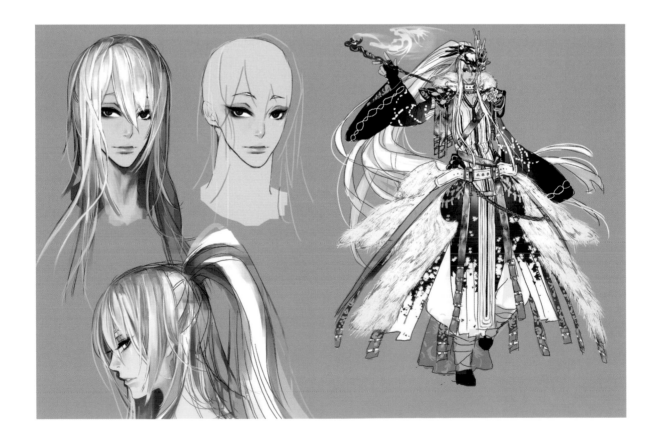

狂風驟雨燦妖傘
逆人遠跡步不休
天地滂沱如何渡
蓑衣褪盡任濤流

殤不患
ショウフカン

表現得一副憤世嫉俗的模樣，常以令人不悅的方式說話，但本性其實相當重義氣又有人情味。從西幽來到東離的流浪劍客。身上攜帶著裝有使天下大亂誘惑人心的魔劍、妖劍、聖劍及邪劍的魔劍目錄，為了尋找可丟棄此目錄的場所而四處旅行。

稱號
刃無鋒／啖劍太歲

生日
9月23日

角色配音
諏訪部順一

人物設計
源覺

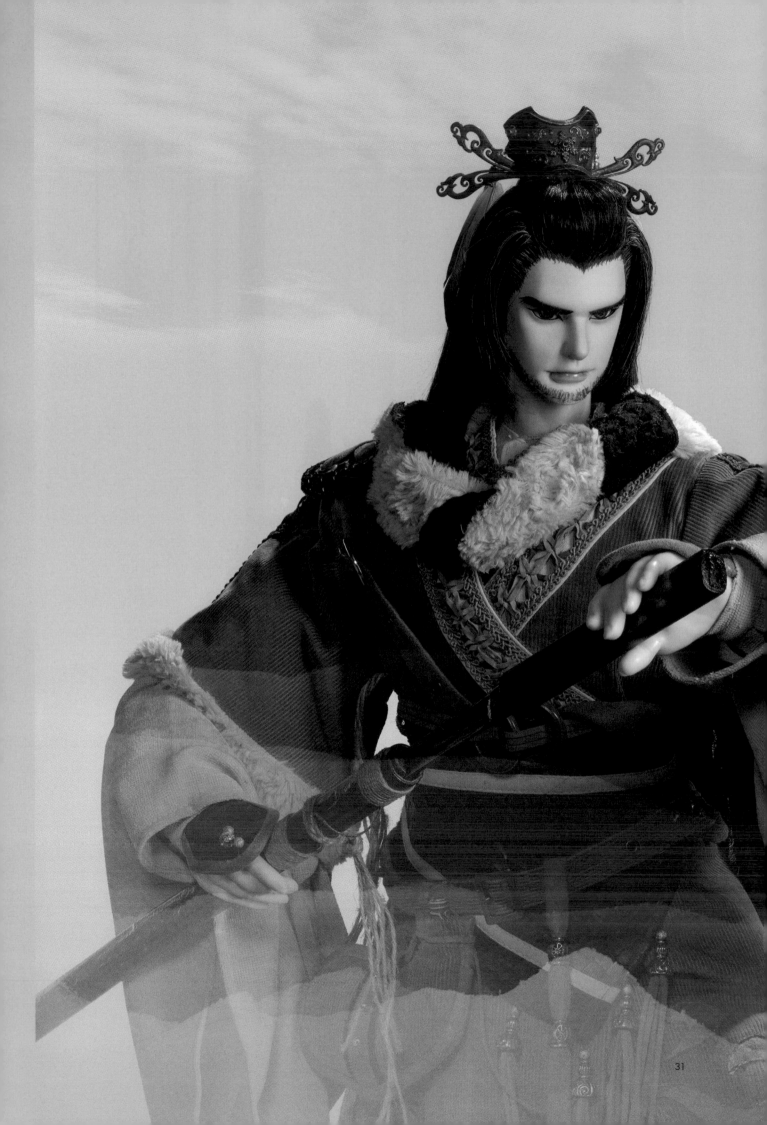

【武器】

拙劍

因爲殤不患的劍是漆上銀漆的木棍，取名「拙劍」可以象徵劍鋒很鈍、不銳利，也可以指劍本身很樸素、沒有什麼雕琢和修飾。

【招式】

拙劍無式・

八方氣至

以最低限度動作閃避對手攻擊，同時釋出氣功來瓦解敵方架式。看似簡單，卻需要看透對手攻勢的高難度招式。

拙劍無式・

鬼神辟易

無比精準地刺入軀幹內經絡，強制將對方體內循環的氣停止流動，這些無處運行的氣在對手體內爆發完全破壞殆盡。對正在強烈氣勁行經的對手，此招具有絕大功效。對抗氣功高手的「鬼神辟易」，若劍尖沒有碰到經絡也毫無意義。

拙劍無式・

黃塵萬丈

無若是將注入極致氣勁的劍從手中放開，劍便會毫無軌跡可循地旋動。然而，若劍上灌注的氣勁乃是高手自己能巧妙駕馭的，他便能操縱劍運行的方向。黃塵萬丈此招，比起讓劍能運行出複雜的軌跡，更著重在劍的力勢，利用猛烈迴旋的劍身所產生的風壓，連飛來的箭矢都能夠擋開。

輕風驟雨催紙傘

遊人浪跡步不停

天地滔沱如何渡

蓑衣腿盡任蜀流

拙劍無式・電掣星馳

將氣勁集中在下半身，瞬間逼近對方，全力突刺之招數。此招式步法極為迅速，令出招者自身也暴露於危險之中，但此招式很適合當作決勝招式，以一招擊中敵人後立即脫身。

編劇筆記

流浪劍客。說話的方式常令人不悅，一副厭世諷刺人家的樣子。但其實他是很重義氣又有人情味的人。

為了讓具有強大威脅性的魔劍目錄尋找安生立命之處，而隱藏其真實身分流浪各國。認為如果自己與他人過從甚密，會讓他人產生許多問題與麻煩，因此選擇用冷淡的方式對待每一個人。但常因看不慣那些慘無人道的作為或不正當的行為，最後還是跳到事件裡的拙笨男人。

不喜歡操作複雜的策略，他的原則為單純明快。但常常被凜雪鴉的花言巧語欺騙，變成他的玩物。他對凜雪鴉的警覺心很高，不想與他有過多的牽連，但是因為就殤不患而言，他們的利益有相交之處，因此維持著想斷也斷不掉的孽緣。

雖然想低調行事，但是因為他手握魔劍目錄，使他的身邊總是紛爭不斷。他的劍是把看起來不怎麼樣的無落款的劍，實際上也只是根削成劍的形狀的木棍，他是用氣功的絕招來增加刀口的銳利度。因此旁人無法感受到他劍術的厲害之處，導致他的劍術看起來普普通通，常常被別人誤會。但其實是因為實力太過強大，為不致傷到他人，才會選擇韜光養晦，不露鋒芒。

33

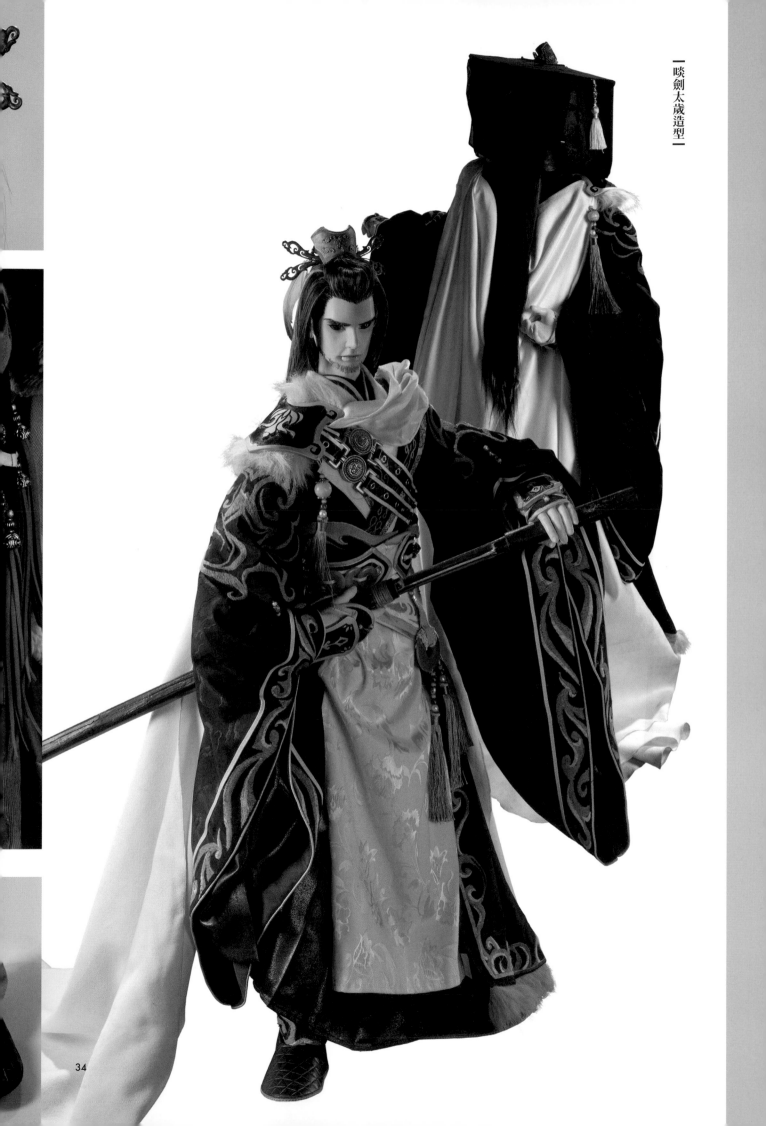

34

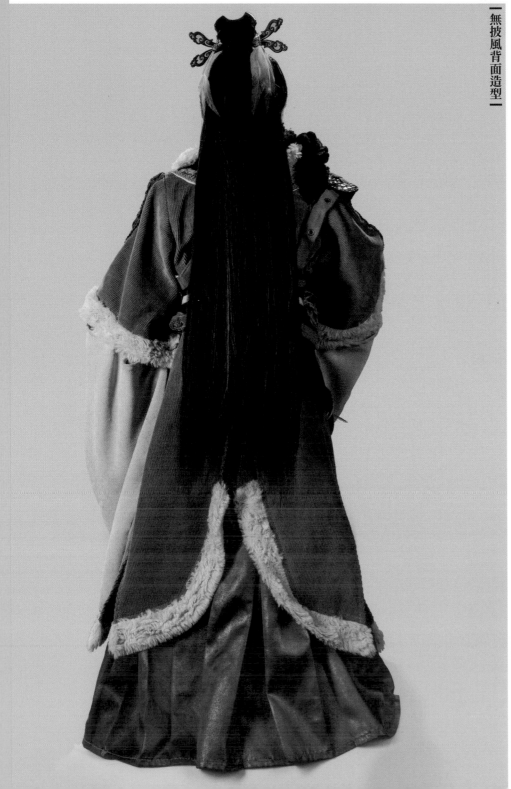

【無披風背面造型】

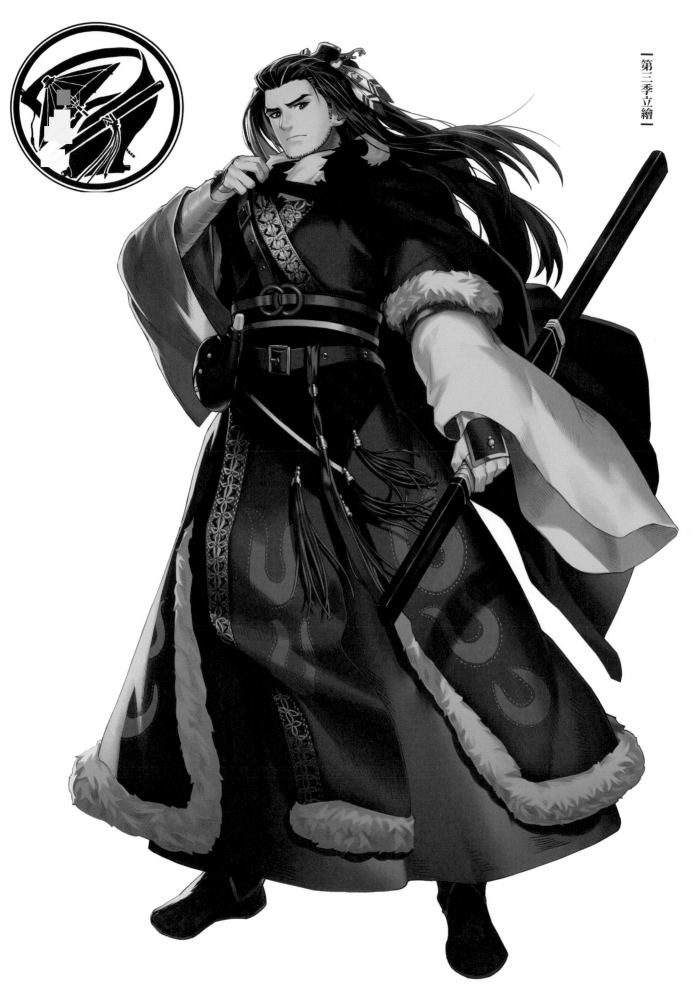

【第二季立繪】

【第一季立繪】

【啖劍太歲立繪】

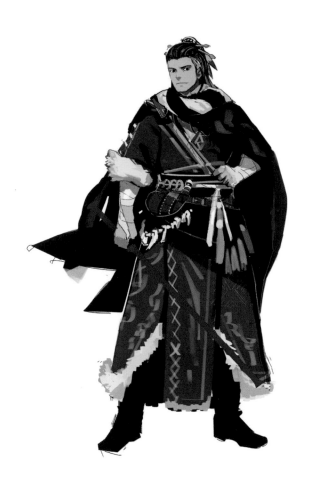

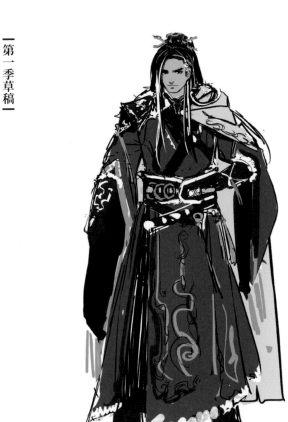

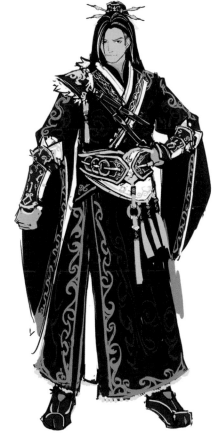

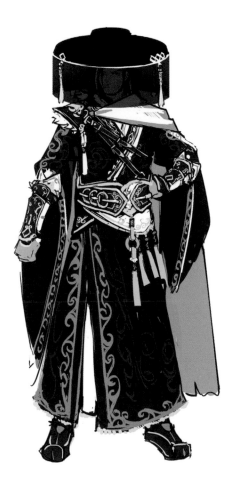

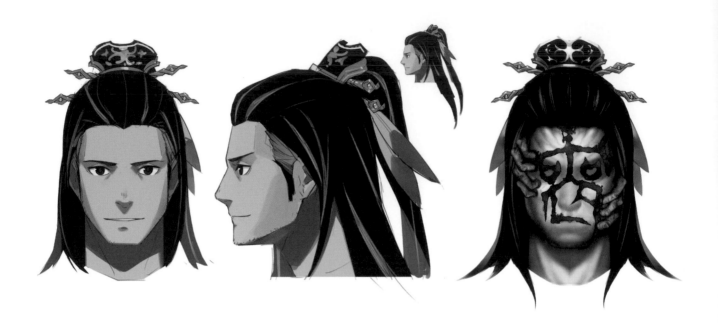

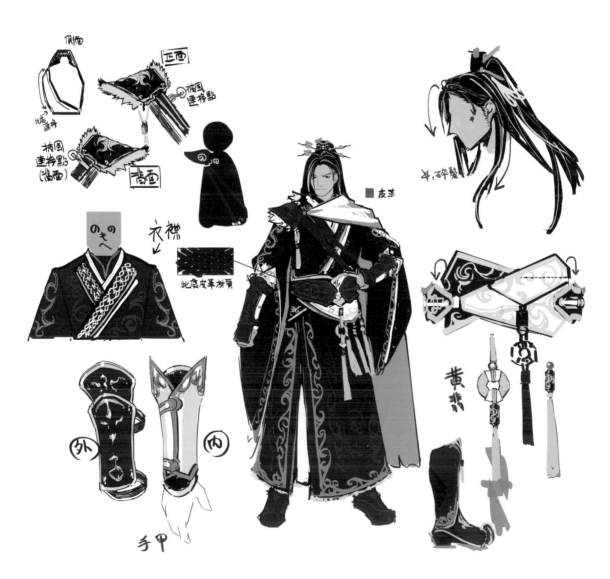

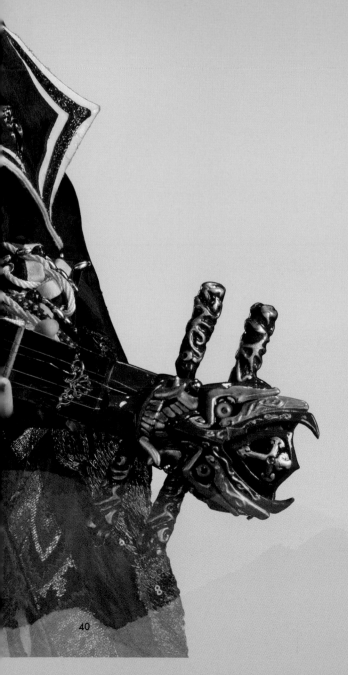

筋為弦、脈為鼓

息如笙歌

譜樂章　以吾命

邪音不容

浪巫謠

ロウフヨウ

追尋曾經的夥伴殤不患，而從西幽來到東離的吟遊詩人。小時候和母親住在山中，終日專注於練習歌唱以及刀法。經過鍛鍊的魔性歌聲讓身邊的人深深著迷，卻也使他的人生掀起波瀾萬丈。因此只使用最低限度的話語與人溝通，是名極度沉默寡言的人物。喜怒哀樂等情感表現則是藉由彈奏可以理解人話的魔性琵琶「聆牙」來表達。

稱號
弦歌斷邪

生日
2月22日

角色配音
西川貴教／
東山奈央（幼年）

人物設計
三杜シノヴ
（Nitroplus）

40

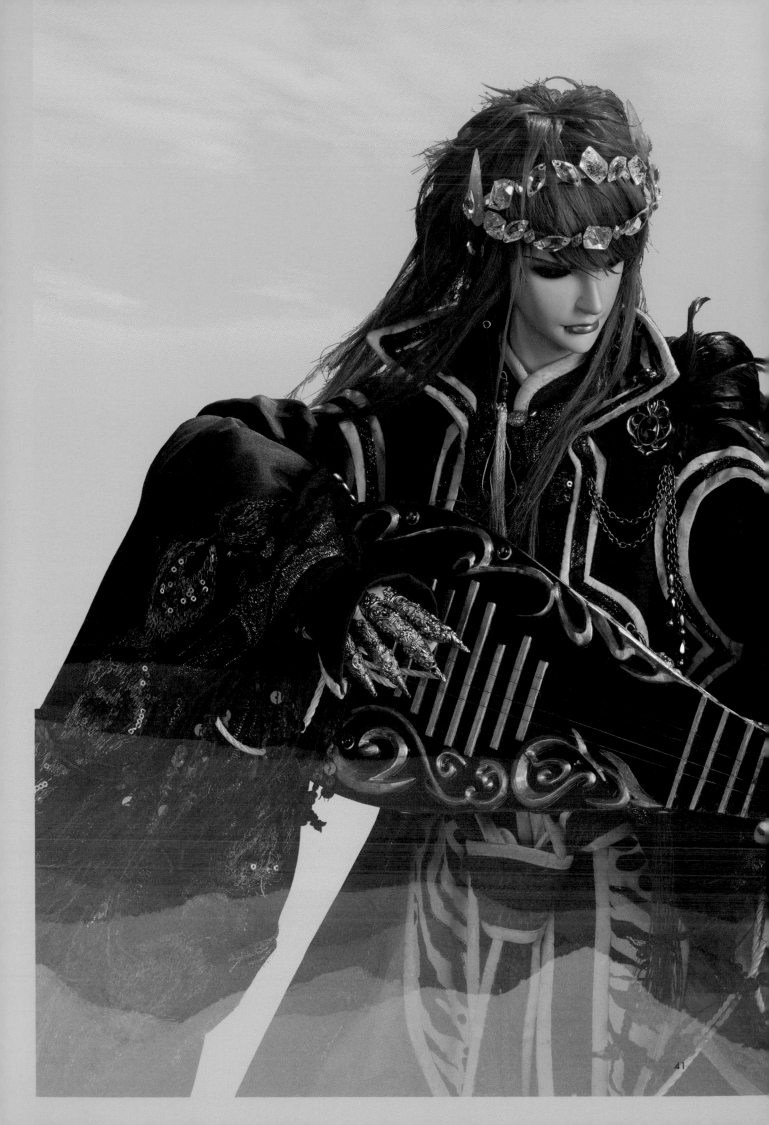

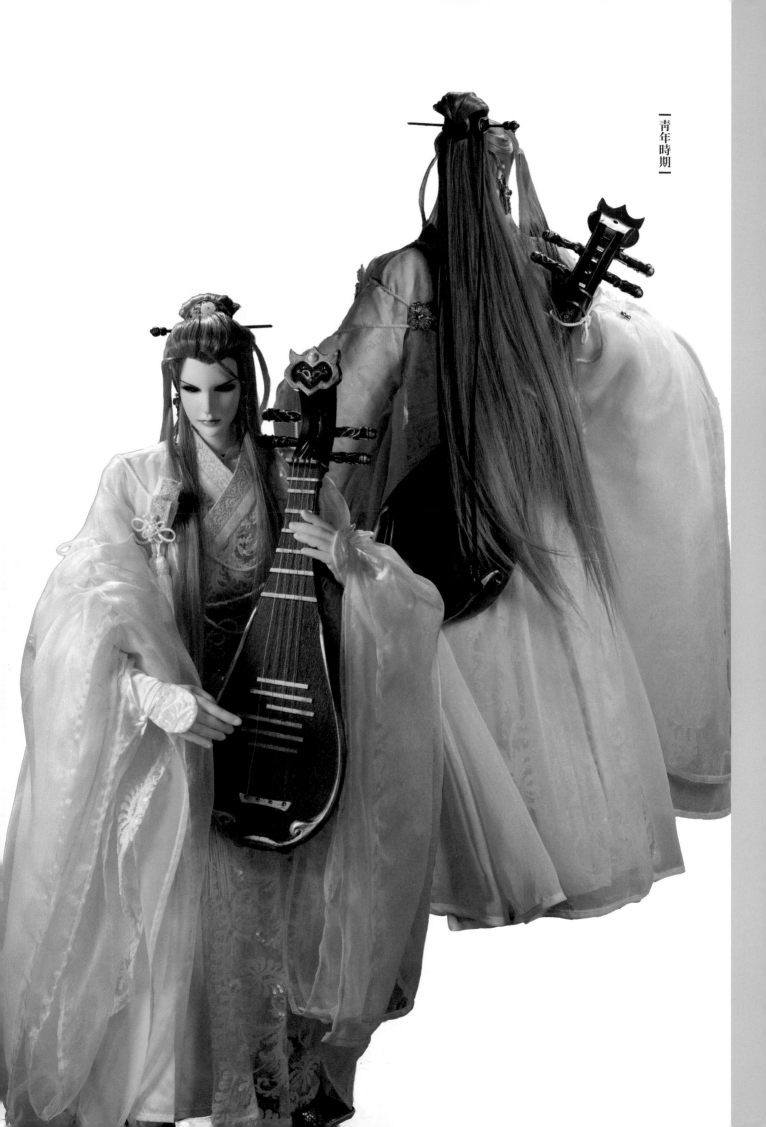

招式
九鳳蒼穹

在自身背後使氣勁爆發，順著反作用力揮下刀刃，可以發揮出比踩踏地面施力還要強大數倍的威力。是個需要在絕佳時間點施展的高難度絕技。

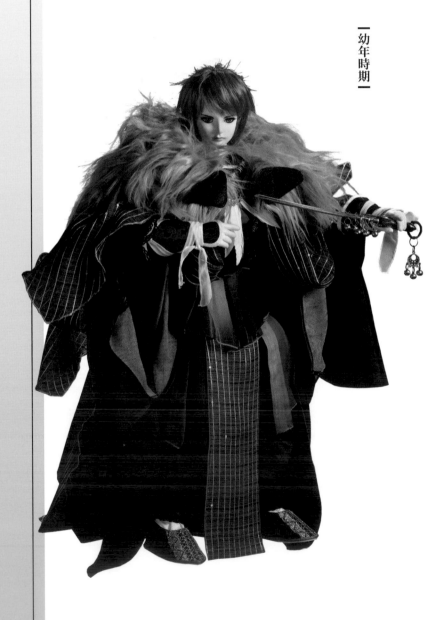

編劇筆記

過去在西幽與殤不患為好搭檔的吟遊詩人。極度沉默寡言的人物，只有在必要的時候才會開金口，用最簡短的言語溝通，表現喜怒哀樂等情緒時，常常用手指撥彈隨身攜帶的琴來表達。這是因為他的歌聲帶有魔力，有無數人曾經被其歌聲所迷惑，葬送了人生，心痛的他為了警惕、約束自己，不准自己隨意開口。

由於他沉默寡言與文靜的氣質，很容易被誤認為冷淡的人，但實際上是個相當有情有義的熱血男兒，是個行動先於思考的行動派角色。他的直覺敏銳且準確，可以早先一步察覺到危機。因為自身過往的經歷，使他認為基於情感與直覺的判斷，才是靈魂真正的心聲，與理性的思考同樣是需要被尊重的，這是他所信奉的、獨特的哲理。

從小只與母親相依為命，並終日專注於練唱與練劍，使他不擅長社交。加上第一眼給人的感覺與實際性格有相當大的落差，因此不受他人的理解，在結識殤不患與睦天命，與他們成為夥伴之前一直處於孤立狀態。操作著一把懂得人話的琵琶聆牙，兩人相伴多年，一同經歷風風雨雨並一起成長。

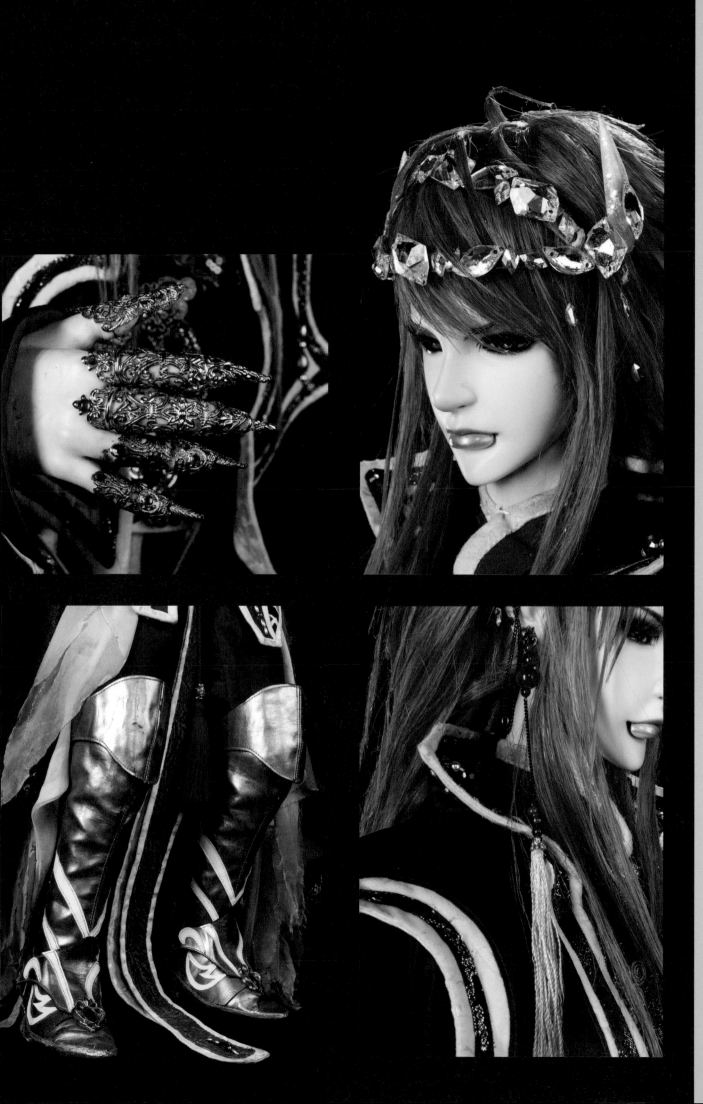

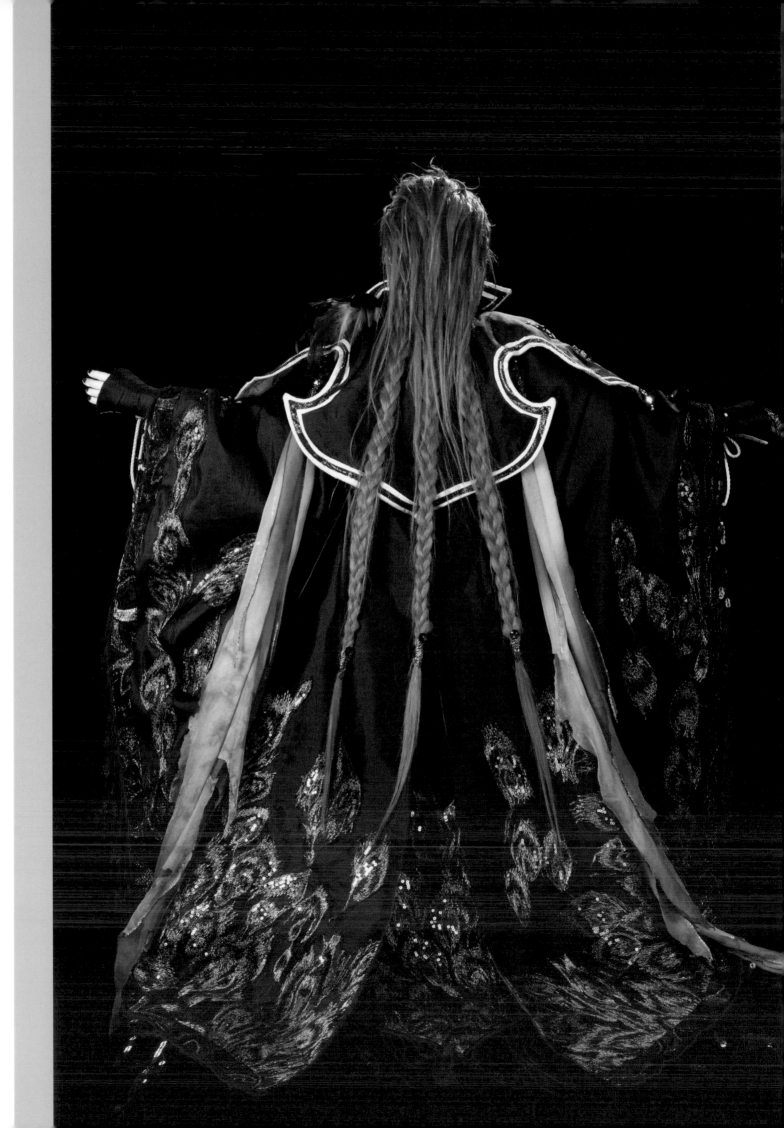

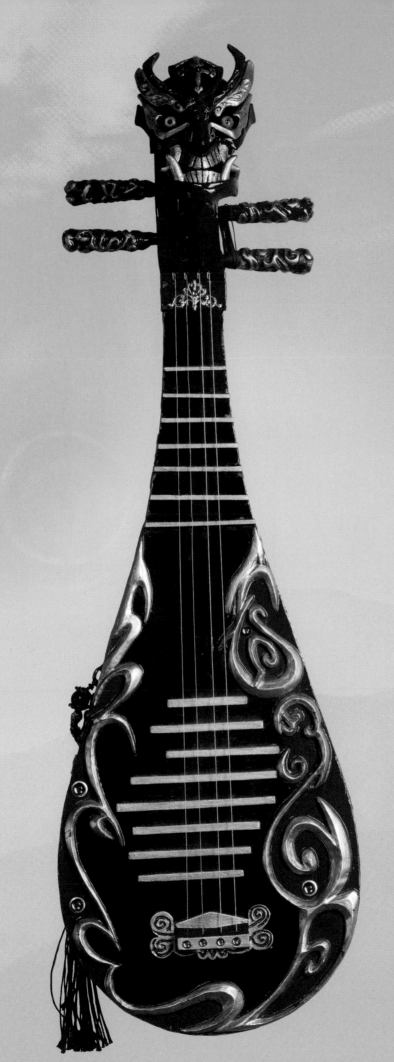

聆牙

リョウガ

原是浪巫謠母親愛用的琵琶。浪巫謠在踏上旅途的時候帶上了它，從此之後彼此同甘共苦。長期沐浴在浪巫謠充滿魔力的言靈之下發展出自我意識並可與人溝通。

聆牙經常替不太愛說話的浪巫謠與其他人交談溝通。

角色配音

小西克幸

武器設計

**林芷蔚／
蔡銘仁**（刀）

[武器]

吟雷聆牙

「聆」雖是「聆聽」之意，但在聆牙從樂器變身成攻擊用的刀時，名稱中加入代表「歌唱」意義的「吟」字，表現出如雷鳴般吟唱的意象。

裁掉區域　裁掉區域

可向上位移 ↑

可向上位移 ↑

可向後位移 →

編劇筆記

浪巫謠所愛用的魔法琵琶。一直在浪巫謠身邊浸潤於他含有魔力的言靈，結果產生了能夠說話的人格。是個愛挖苦人的毒舌派，總是滿口黑色幽默笑話地在一旁幫腔，但也有著同情、體貼浪巫謠過去遭遇的溫柔。聆牙經常代替平時不輕易開口的浪巫謠，擔任與他人交涉的工作。

膺懷丹心承天命
身負恩仇江湖行
裂棄柔絲綺羅絹
付盡情夢仗寒兵

丹翡
タンヒ

代代相傳的護印師一族後裔，負責看守祀奉著聖劍「天刑劍」的鍛劍祠。自小便背負著傳統及責任，因此自尊心高、相當認眞固執，卻也有不知人情世故、天眞純樸的一面。

生日
6月1日

角色配音
中原麻衣

人物設計
三杜シノヴ
(Nitroplus)

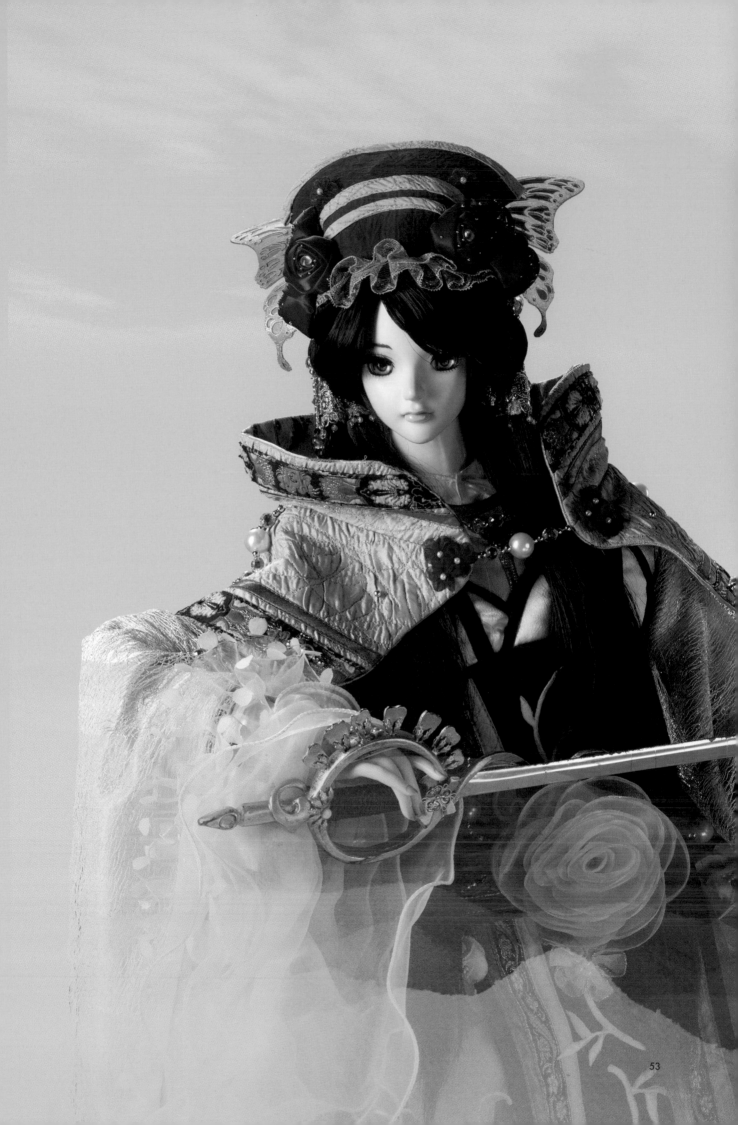

武器・招式介紹

[武器] 翠輝劍

用富有靈力之翠晶鐵鍛造而成的靈劍，只有護印師能夠佩戴。劍柄採用女性取向設計的細劍。因丹家的形象顏色設定爲綠色，而護印師技能爲光屬性的意象，故以此兩點作爲命名依據。其兄丹衡的穆輝劍亦同樣以「輝」字命名。

[招式] 丹輝劍訣・聖芒辟邪

透過翠輝劍釋出澄淨氣力的招式。可以對不淨眷屬造成重大傷害。

丹輝劍訣・灼彗馭虹

匯聚渾身之氣所施展的必殺一擊。由於施展之後會耗盡眞氣無法再戰，因此有別於其他護印師的作法，丹翡不是運用此招進攻，而是將其視爲殺出退路的威嚇手段。

辟邪聖印

護印師必學的防衛結界，擁有阻絕不潔之徒的效用。原本是用來保護施術者，不過施術之時無法進行其他動作是其缺點。若要擴增其有效範圍則要人相助。

54

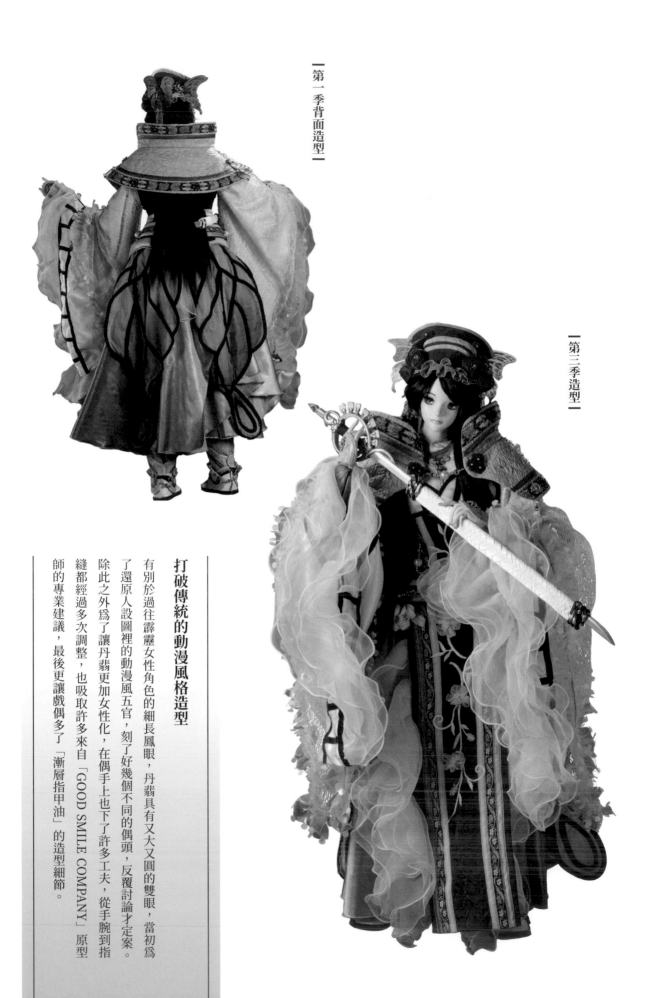

打破傳統的動漫風格造型

有別於過往霹靂女性角色的細長鳳眼，丹翡具有又大又圓的雙眼，當初為了還原人設圖裡的動漫風五官，刻了好幾個不同的偶頭，反覆討論才定案。

除此之外為了讓丹翡更加女性化，在偶手上也下了許多工夫，從手腕到指縫都經過多次調整，也吸取許多來自「GOOD SMILE COMPANY」原型師的專業建議，最後更讓戲偶多了「漸層指甲油」的造型細節。

55

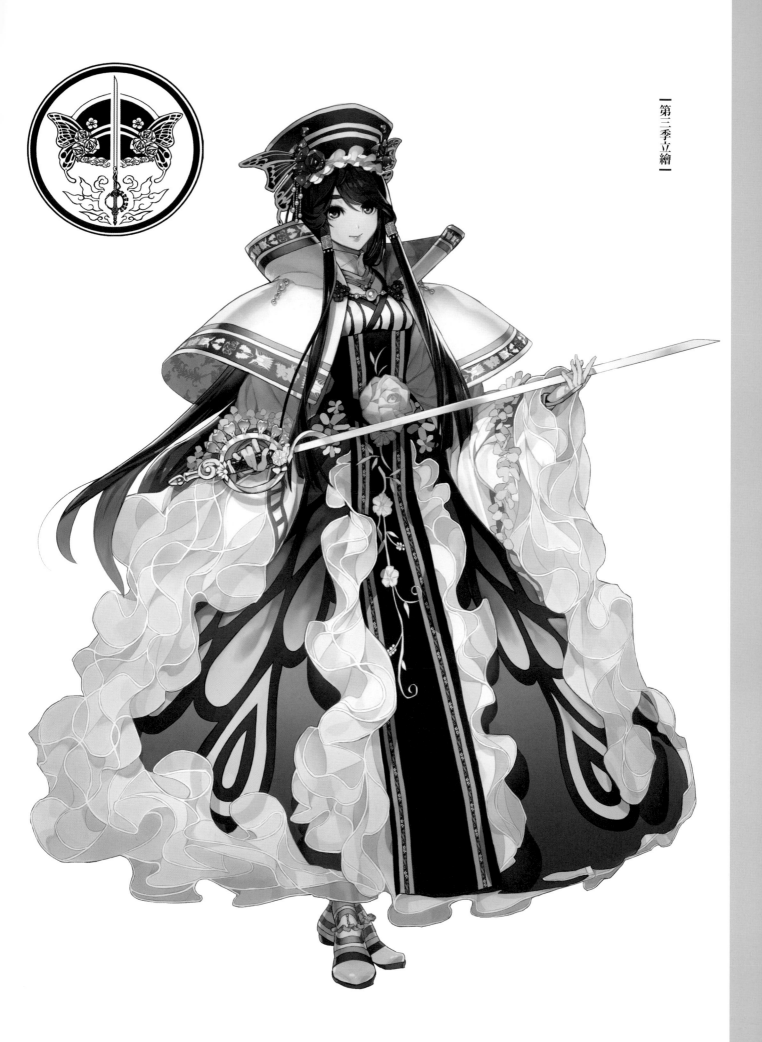

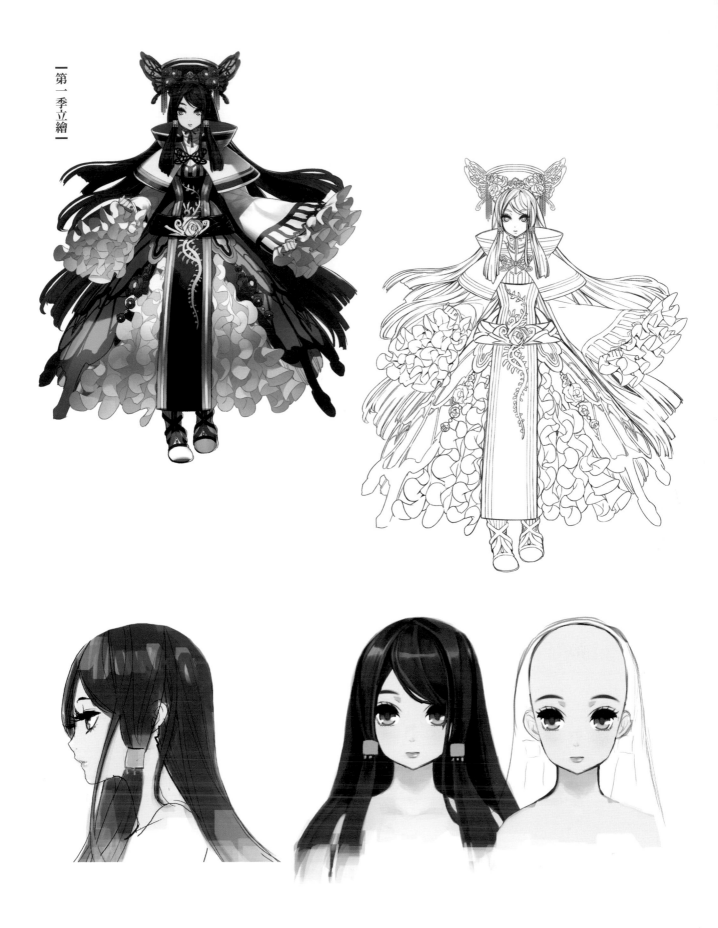

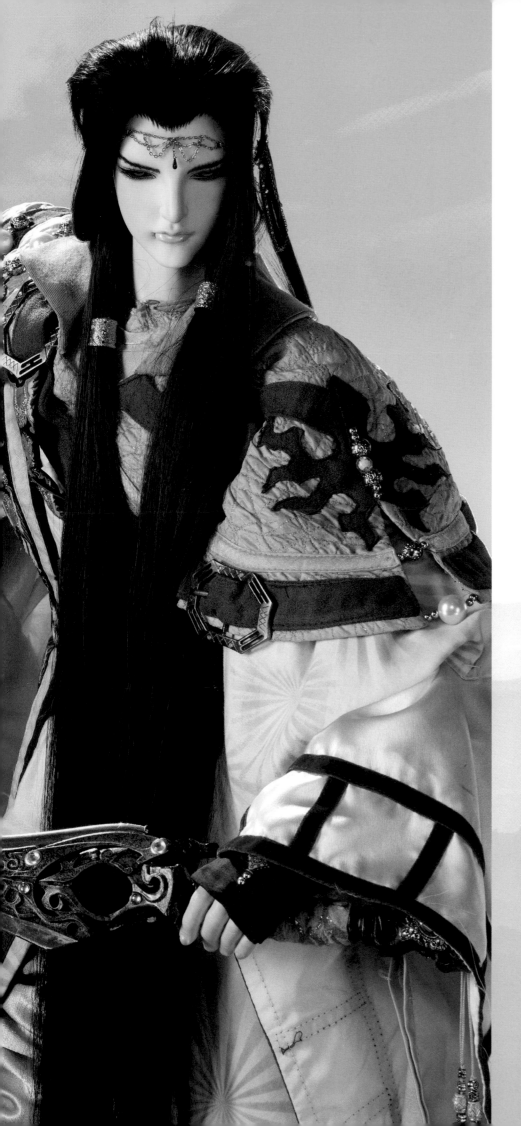

丹衡
タンコウ

丹翡的哥哥，與妹妹同為護印師後裔，丹衡隨身保管天刑劍劍柄、而丹翡保管劍鍔。遭受蔑天骸襲擊時陷入了苦戰的窮途末路。

生日

8月8日

角色配音

平川大輔

人物設計

三杜シノヴ
（Nitroplus）

【武器】

穆輝劍

為了和「翠輝劍」成對，所以保留「輝」字。「穆」這個字有嚴肅、恭敬的感覺，感覺很適合哥哥、或是丹家族人的性格。

現在為承繼亡兄丹衡的意志，將此劍託付給了丹翡之夫捲殘雲。

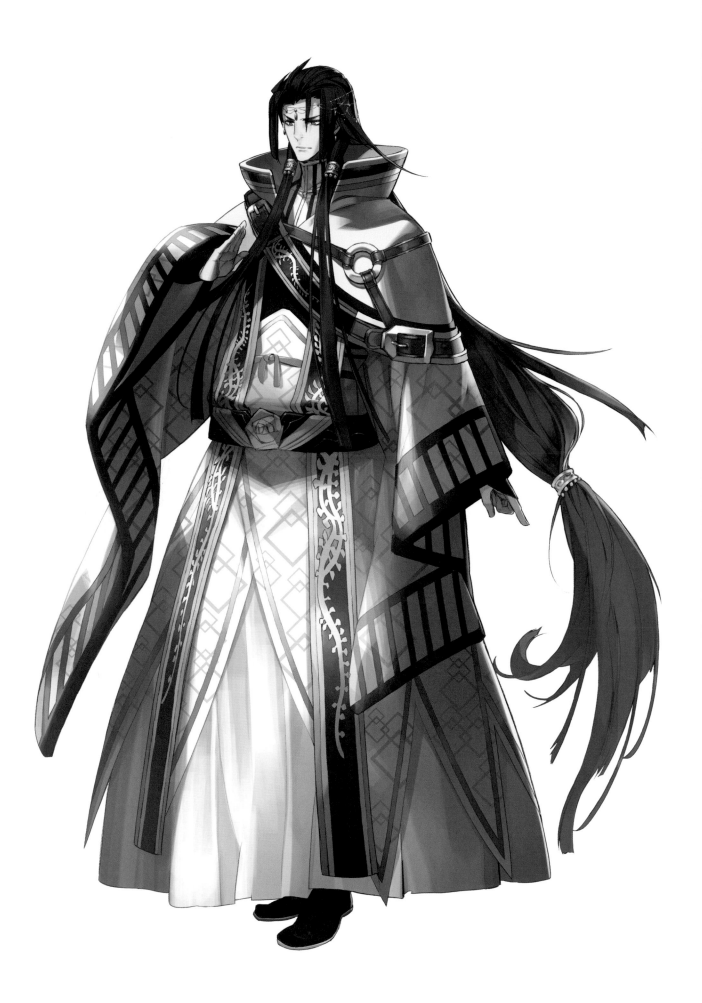

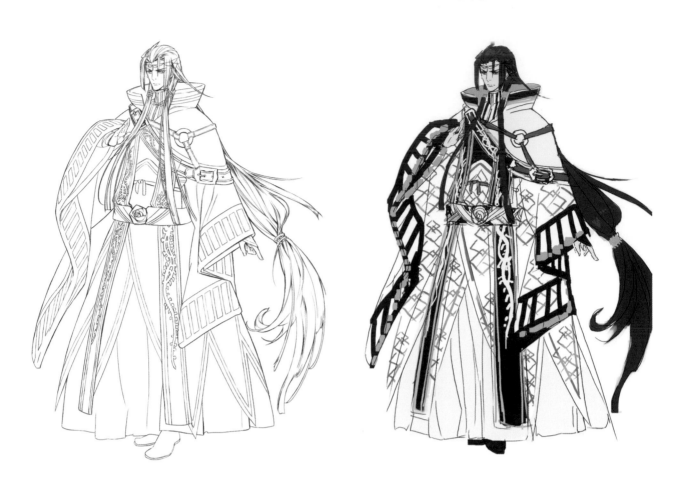

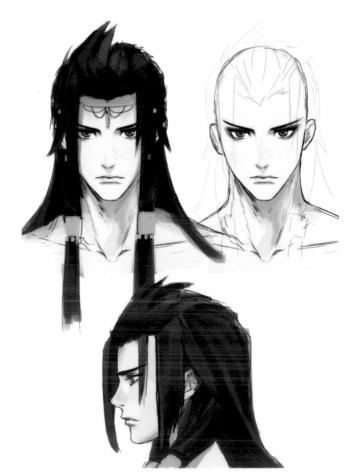

如「名片」般的角色

在初期宣傳影像中常用到丹衡與蔑天骸對戰的畫面，其壯烈的死法也特別用了布袋戲中特有的紙片寫意手法來呈現，好讓觀眾熟悉霹靂的風格。服裝造型上與丹翡之間的呼應也是值得注意之處。

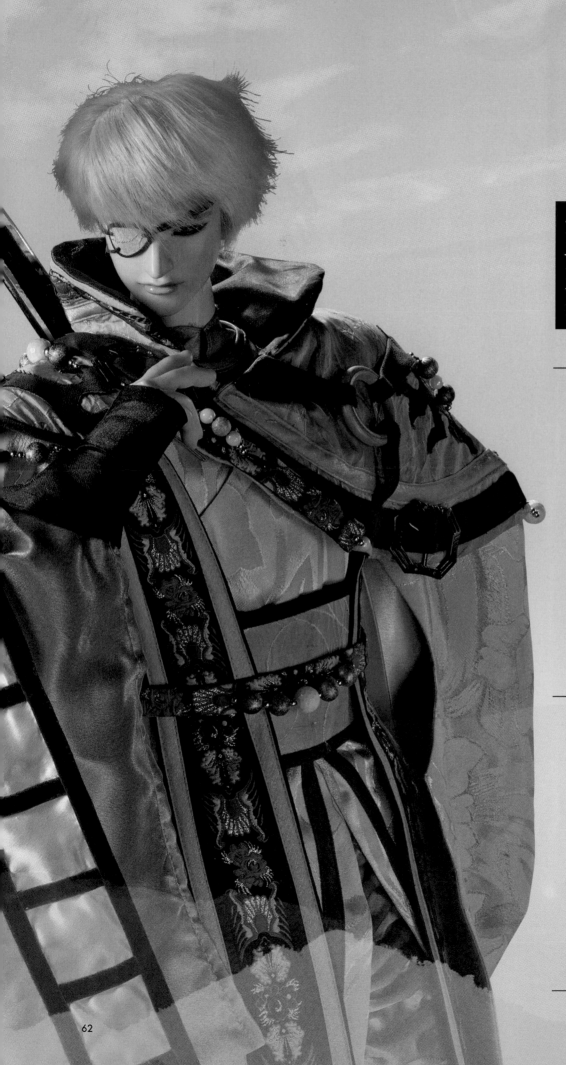

捲殘雲

ケンサンウン

原本是使槍高手，過去曾因崇拜狩雲霄而追隨他、成爲其義弟。現今入贅丹家而成爲護印師。武器爲劍。

稱號
寒赫

生日
6月25日

角色配音
鈴村健一

人物設計
源覺

人笑良圖若筆脊
吾志凌雲意堅行
不興浮榮競朝夕
無憾黃泉染身時

武器・招式介紹

【武器】

騰雷槍

捲殘雲揮舞長槍的銀色軌跡，有如不受控制、四處亂劈的騰動雷電。

【招式】

疾風迴旋

讓槍強力的旋轉，一口氣將積攢的氣勁釋放的招式。雖然破綻很大，但做為對上軍隊對手的第一擊，可以說是非常有效的。

風雲龍擊

捲殘雲一旦興奮起來，就會在戰鬥中喊一些隨意的招式名。

蛟龍盤雲

運用自身力量直接震動大地龍脈，於周圍一帶引發衝擊波的招式。必須要先掌握確切龍脈的位置才能發揮實際功用，但聽說也有靠運氣打入地面而成的豪傑。

赫雷撼天

捲殘雲所學招式中最強威力的招式。運用全身經絡的呼吸法將天地的雷氣引進丹田，匯集後一口氣釋放出來。

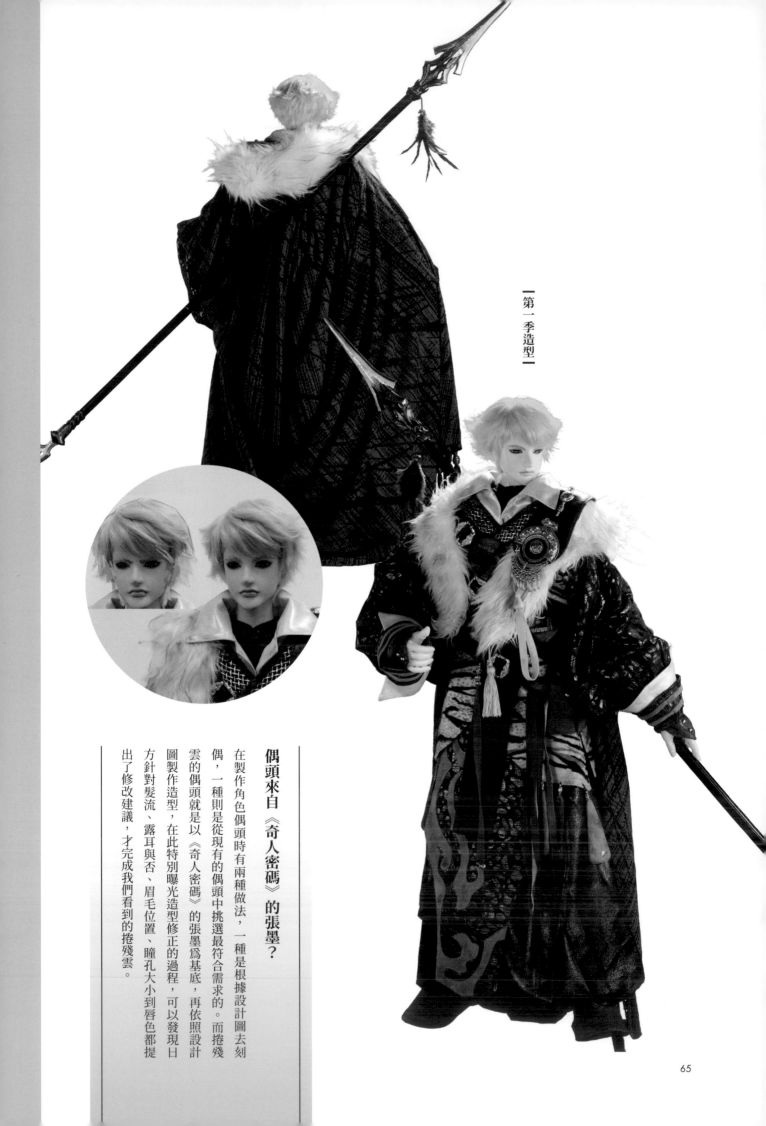

偶頭來自《奇人密碼》的張墨？

在製作角色偶頭時有兩種做法，一種是根據設計圖去刻偶，一種則是從現有的偶頭中挑選最符合需求的。而捲殘雲的偶頭就是以《奇人密碼》的張墨為基底，再依照設計圖製作造型，在此特別曝光造型修正的過程，可以發現日方針對髮流、露耳與否、眉毛位置、瞳孔大小到唇色都提出了修改建議，才完成我們看到的捲殘雲。

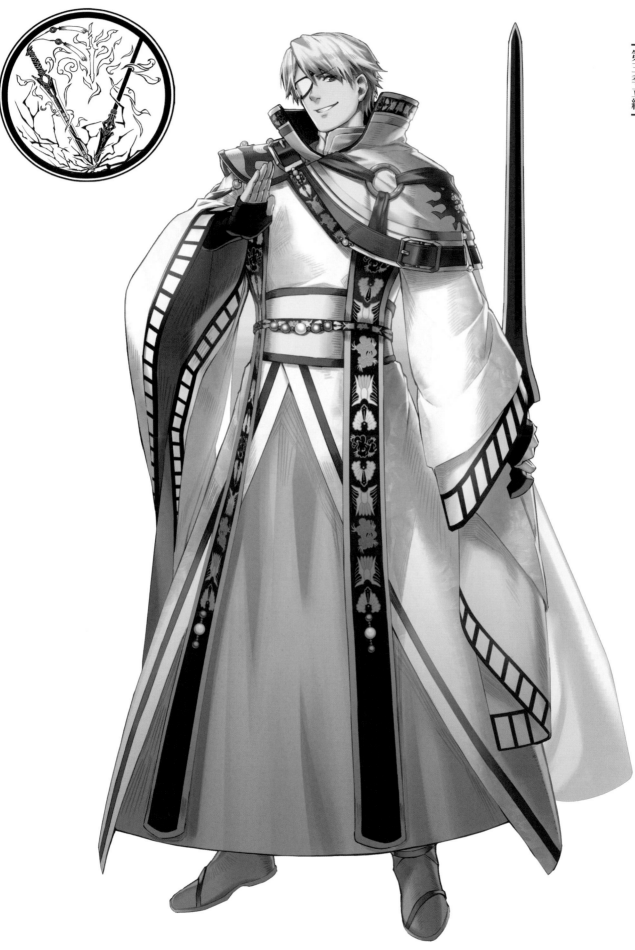

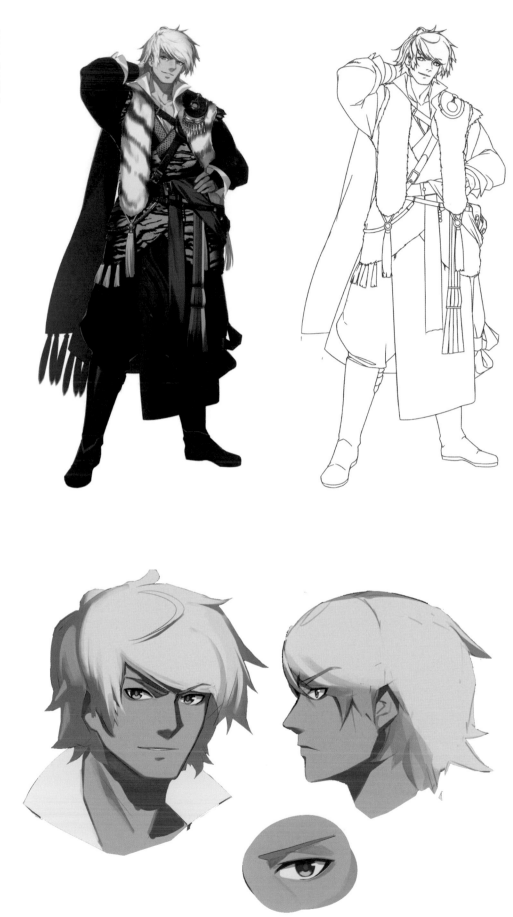

第一季立繪

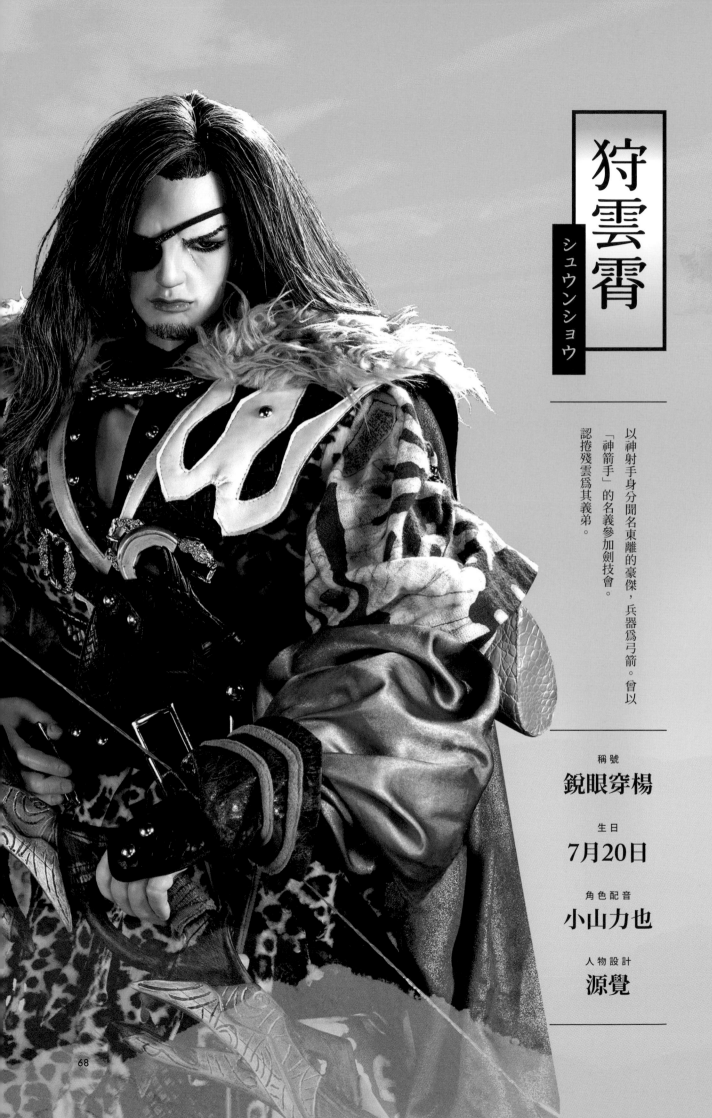

狩雲霄

シュウンショウ

以神射手身分聞名東離的豪傑，兵器為弓箭。曾以「神箭手」的名義參加劍技會。認捲殘雲為其義弟。

稱號
銳眼穿楊

生日
7月20日

角色配音
小山力也

人物設計
源覺

雙目不能視物
隻眼能望千里
凝吾眸光成鏑
奪人不避之命

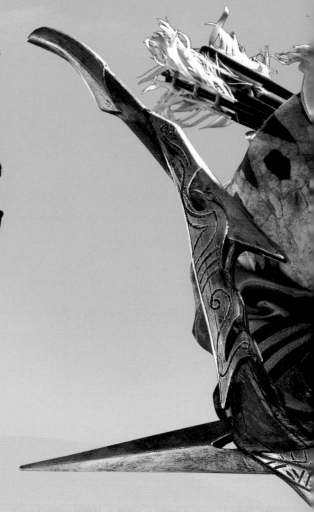

【武器】
銀牙

因為武器設計是帶有尖刺的鋼弓，是金屬材質，形象又像野獸的獠牙，所以取這個名字。

【招式】
死門鏡影

看起來像是發出裝有氣魄幻影分身的牽制招數，但幻影出擊的同時，亦有緩急不等的氣功同時發散，不同速度的氣功相互碰撞，產生急遽的氣壓差，形成瞬間龍捲風，將敵人捲上空中，封殺一切的防禦與反擊。

70

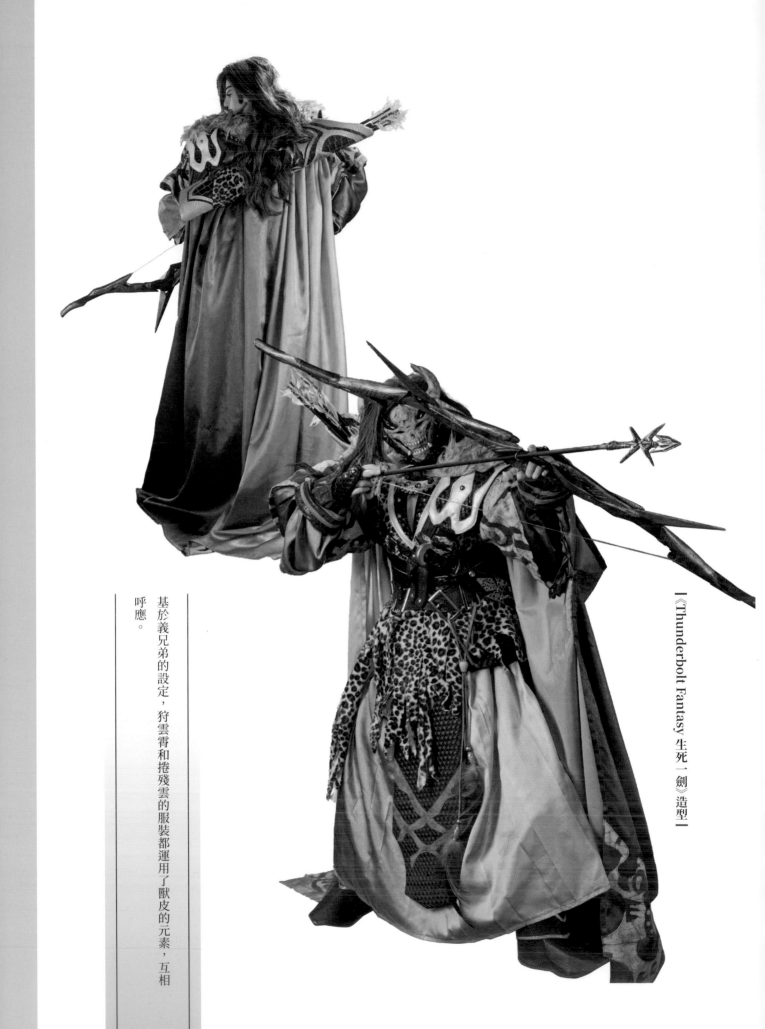

基於義兄弟的設定，狩雲霄和捲殘雲的服裝都運用了獸皮的元素，互相呼應。

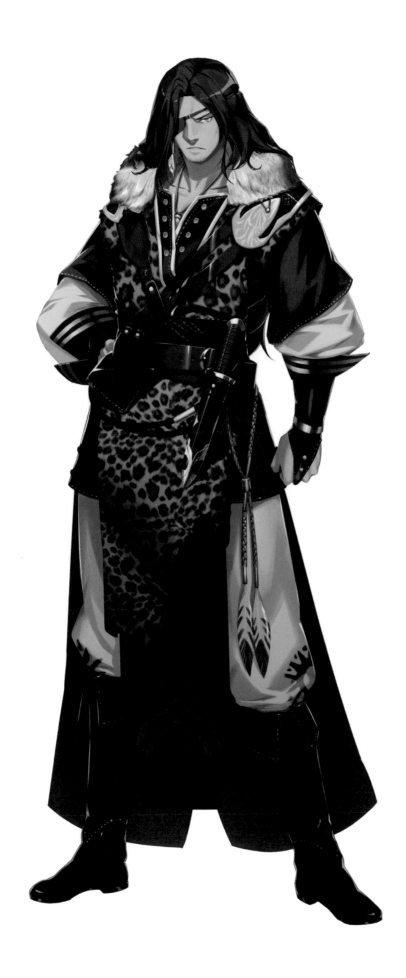

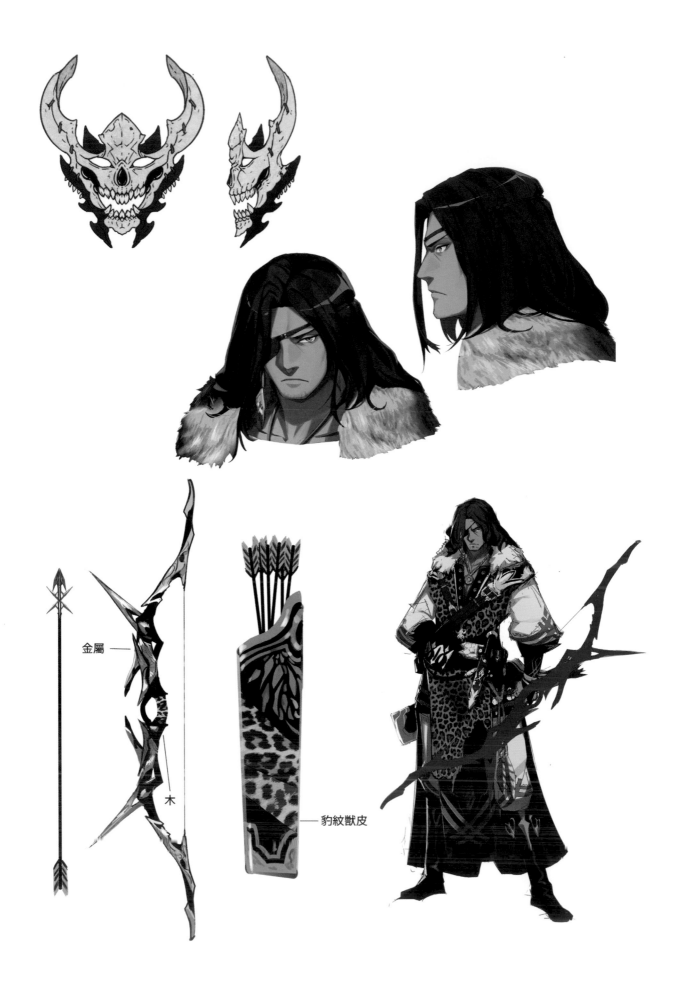

金屬

木

豹紋獸皮

刑亥
ケイガイ

妖歌吟 殤花蜜
鎮亡夜之魂
慈永寐之軀
生人樂舞
屍永婆娑
幽冥絕麗之界
不聞人語
唯識月光

曾居於夜魔叢林的妖魔。擅於咒術。
因是妖魔，故厭惡人類，尤對凜雪鴉抱持著異常強烈的憎惡。

稱號
泣宵

生日
9月24日

角色配音
大原さやか

人物設計
中央東口／源覺（插畫）

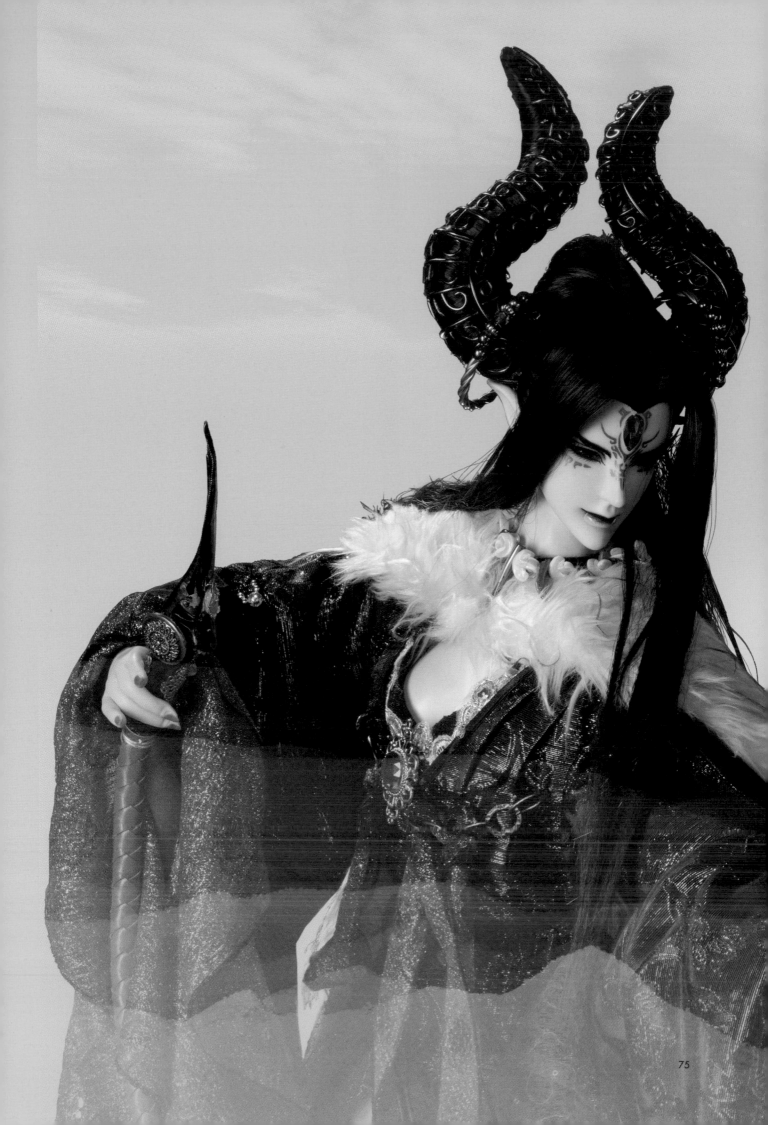

【武器】

弔命棘

作爲長鞭，除了用鞭子橫掃的攻擊方式以外，還能利用長度將人吊起來、或是勒死，所以取名「弔命」，「棘」則是尖刺的意思，因爲鞭子的尖端是做成尖刺的設計。

【招式】

死靈術

操控死靈的法術。

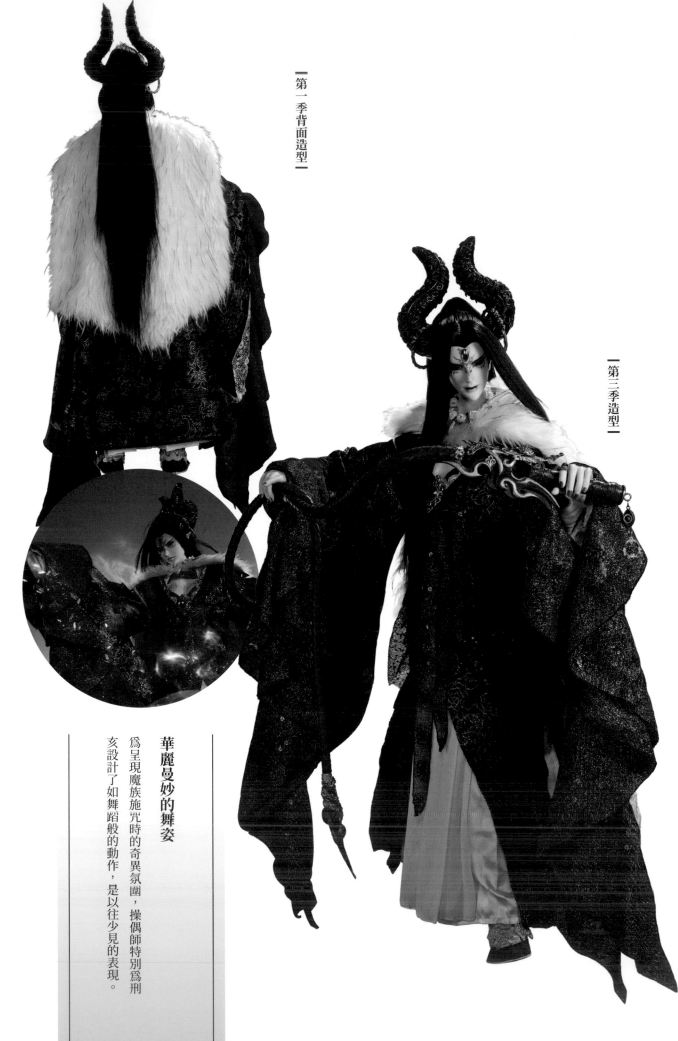

第三季造型

華麗曼妙的舞姿

為呈現魔族施咒時的奇異氛圍，操偶師特別為刑亥設計了如舞蹈般的動作，是以往少見的表現。

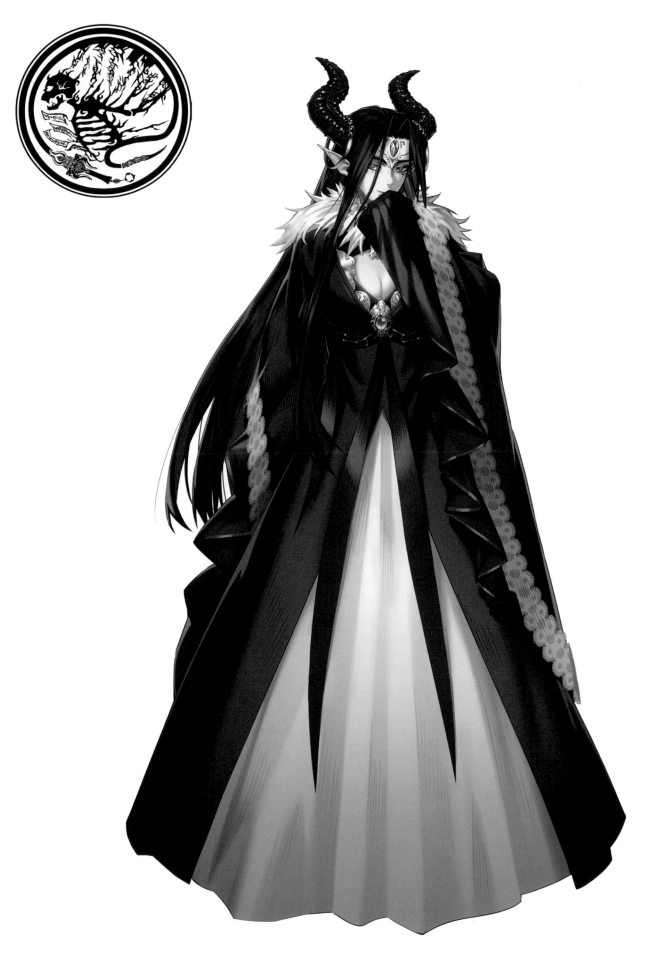

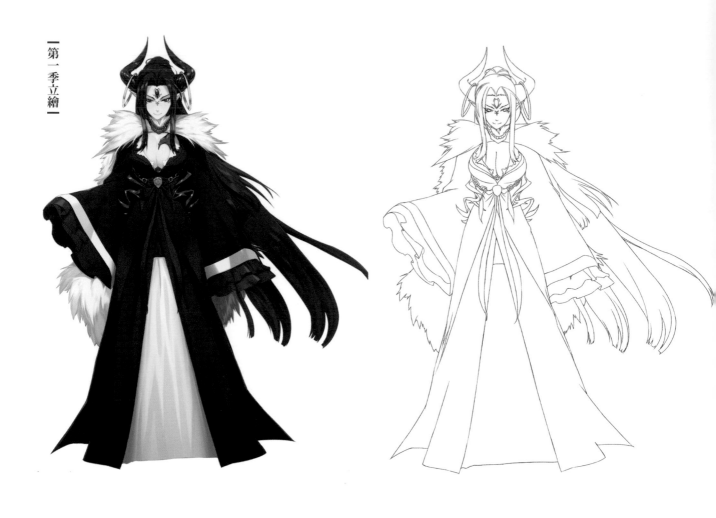

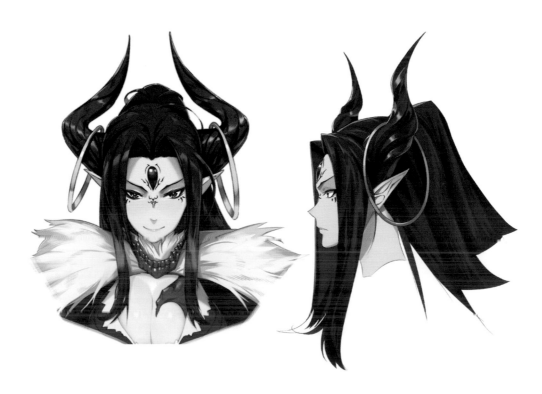

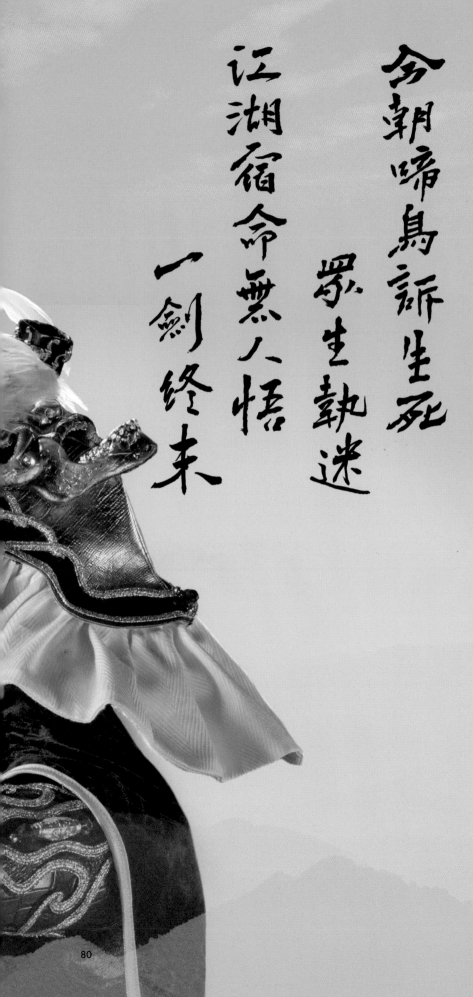

殺無生
セツムショウ

今朝啼鳥訴生死
眾生執迷
江湖宿命無人悟
一劍終末

冷酷無情、惡名昭彰的殺手。天下無雙的劍客。
因夙怨而盯上凜雪鴉，近乎偏執地追殺他。
一遇上強勁的對手，便忍不住向其挑戰。自視甚高。
最後遭蔑天骸打敗，墓碑矗立於在魔脊山上。

稱號
鳴鳳決殺

生日
7月10日

角色配音
檜山修之

人物設計
Niθ

80

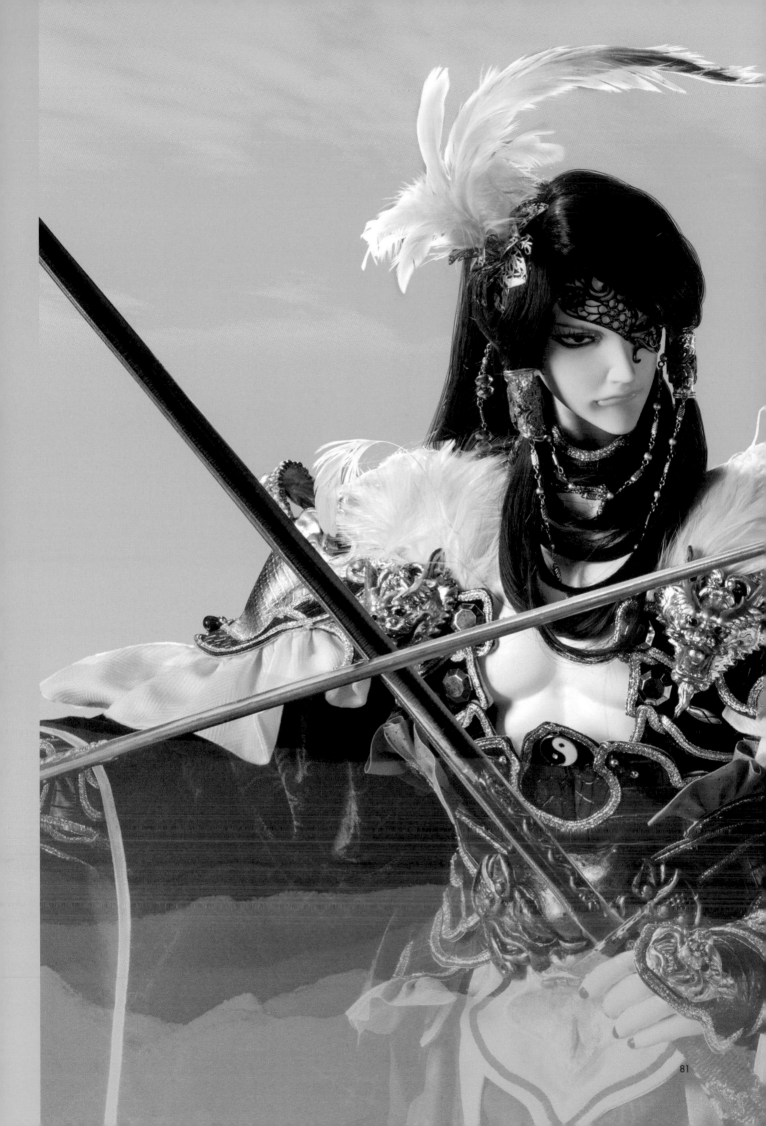

武器・招式介紹

[武器] 鳳啼雙聲

從殺無生的「鳴鳳決殺」這個稱號以及他的詩號來看。鳥啼是暗示對手性命將要終結的象徵，所以武器也是呼應他的稱號跟詩號，以鳳鳥的啼聲這個意象來取的。

[招式]

殺劫・百鳥朝鳳

射出無數偽裝成短劍的精煉氣勁招式，輔以迅捷手法將真正暗器混入其中投擲，對手不知如何防禦，進而出現致命破綻。

殺劫・黑禽夜哭

吸收他人釋放的鬥氣，加入到自己氣功的秘技。在多人混戰的戰鬥場等地，會發揮極大的威力。只有如同呼吸般每天持續沐浴在他人殺意的修羅中，才能掌握的招式。

[殺無生之墓]

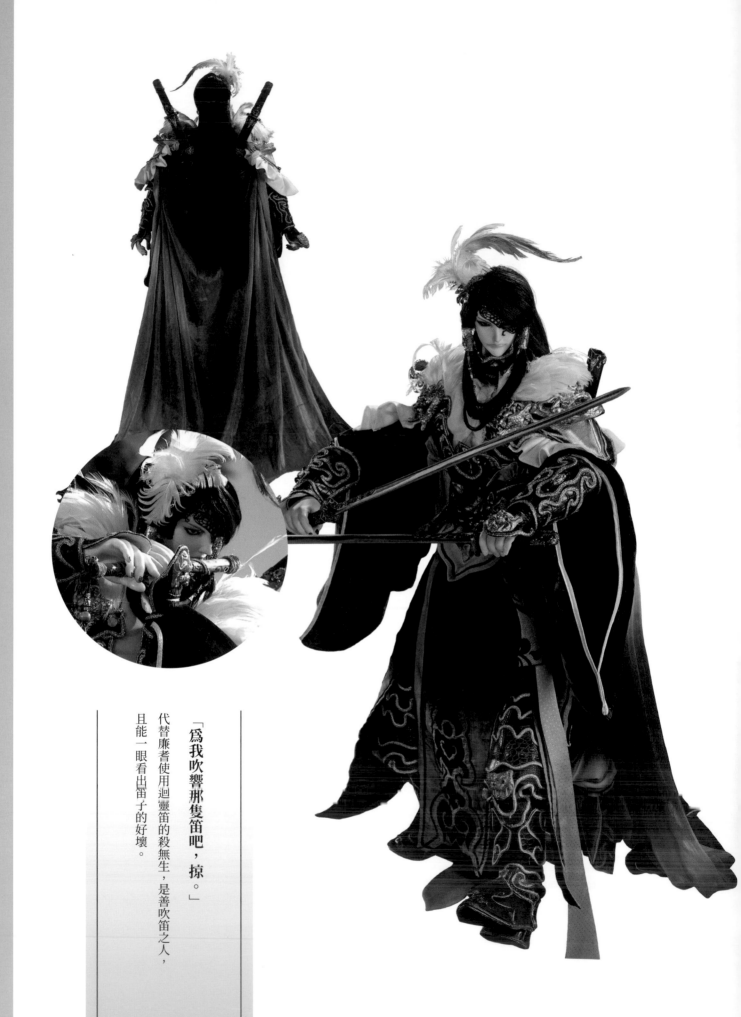

「爲我吹響那隻笛吧，掠。」

代替廉耆使用迴靈笛的殺無生，是善吹笛之人，

且能一眼看出笛子的好壞。

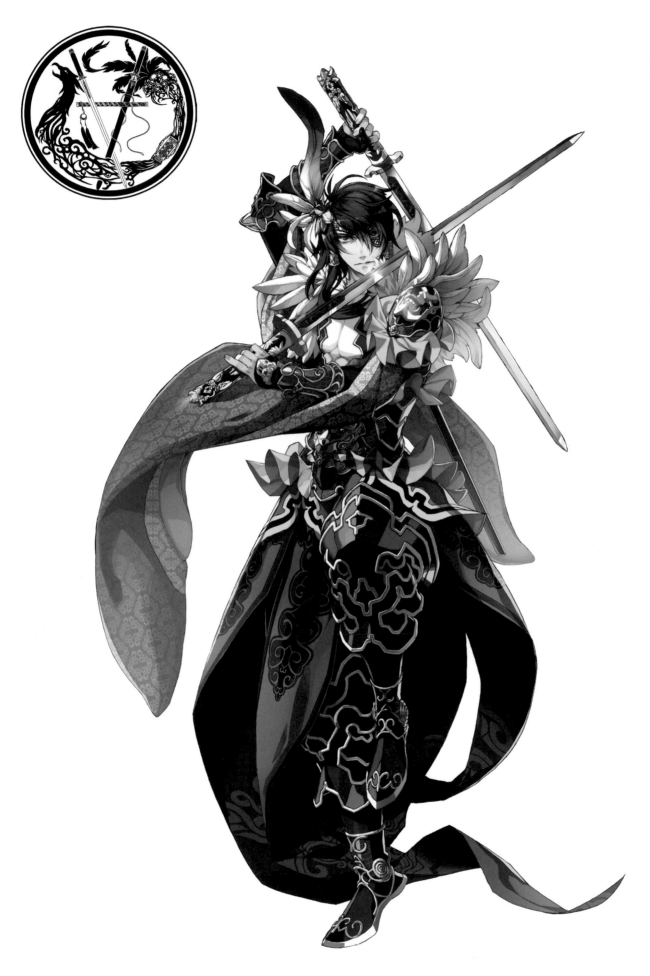

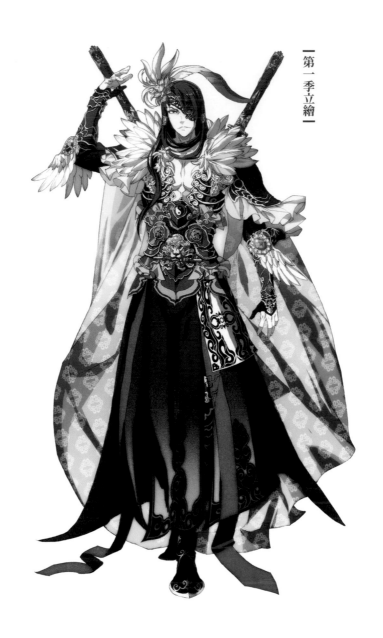

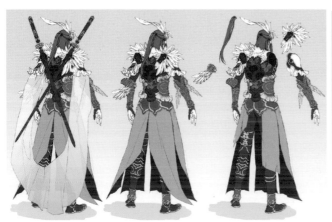

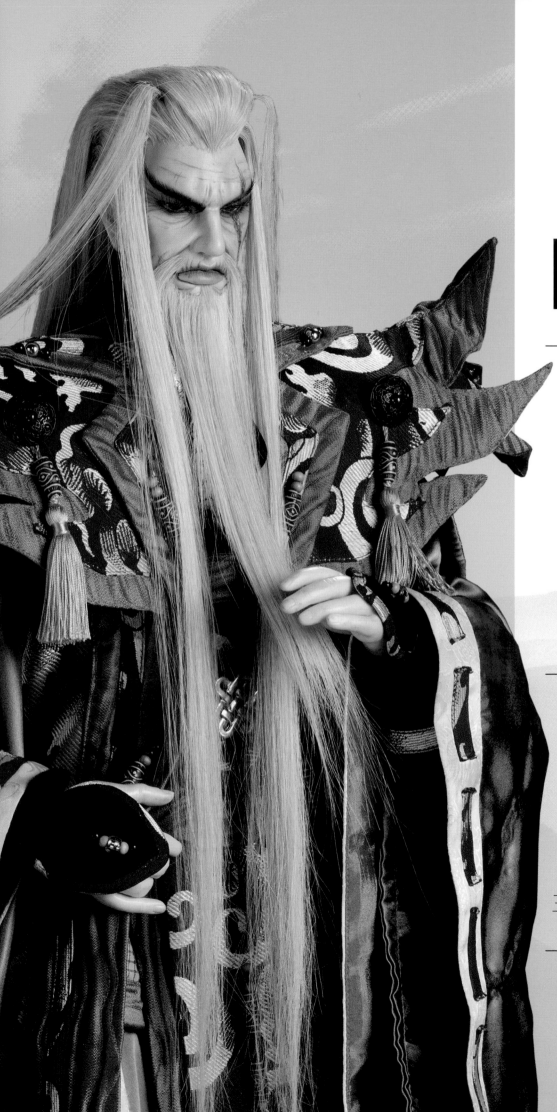

廉耆

レンキ

凜雪鴉的盟友，術法之器「迴靈笛」的原主。

生日

8月19日

角色配音

山路和弘

人物設計

三杜シノヴ
（Nitroplus）

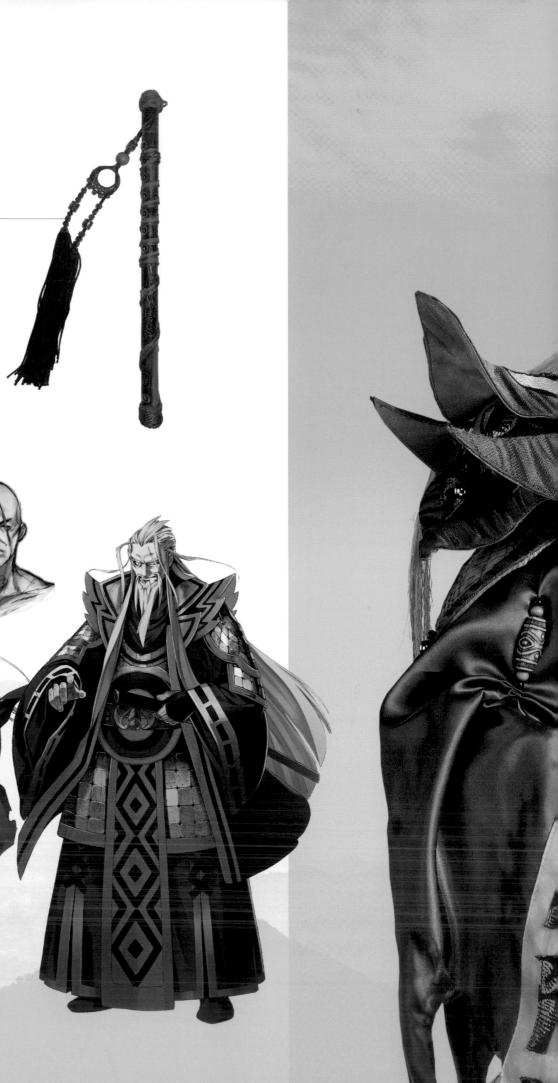

【道具】

迴靈笛

原本是凜雪鴉盟友廉耆擁有的術法之器，殺無生殺死廉耆後奪得。只要聽其吹奏出的回音，必能尋得正確道路的魔法之笛，爲通往七罪塔必要的道具。

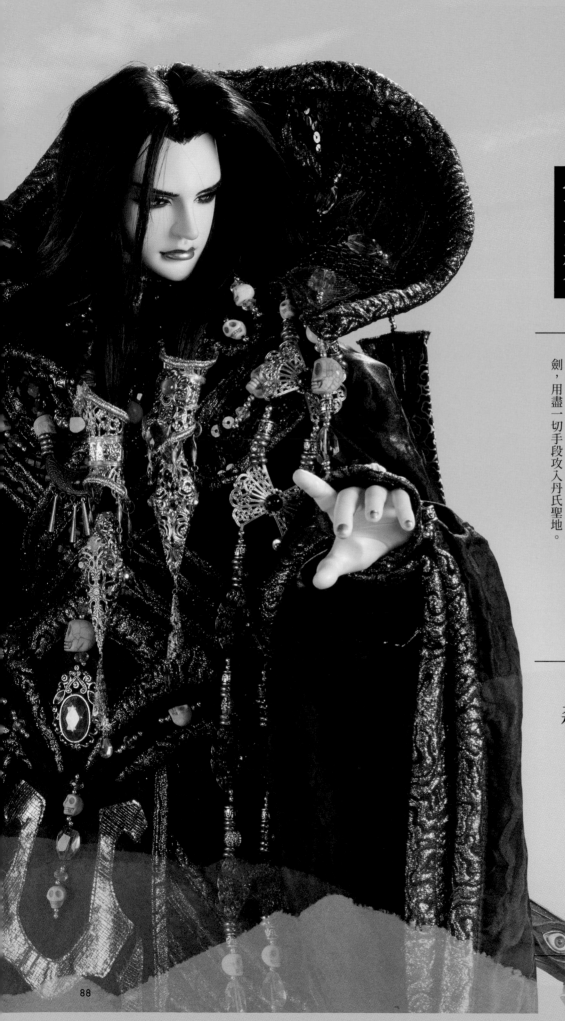

蔑天骸

ベツテンガイ

以天然要害環守的山城七罪塔爲根據地的「玄鬼宗」首領。

劍術高超、並具備有操縱死靈的法術，爲第一季故事中最大的敵人。爲了奪取丹氏兄妹所守護的天刑劍，用盡一切手段攻入丹氏聖地。

稱號
森羅枯骨

生日
12月6日

角色配音
關智一

人物設計
源覺

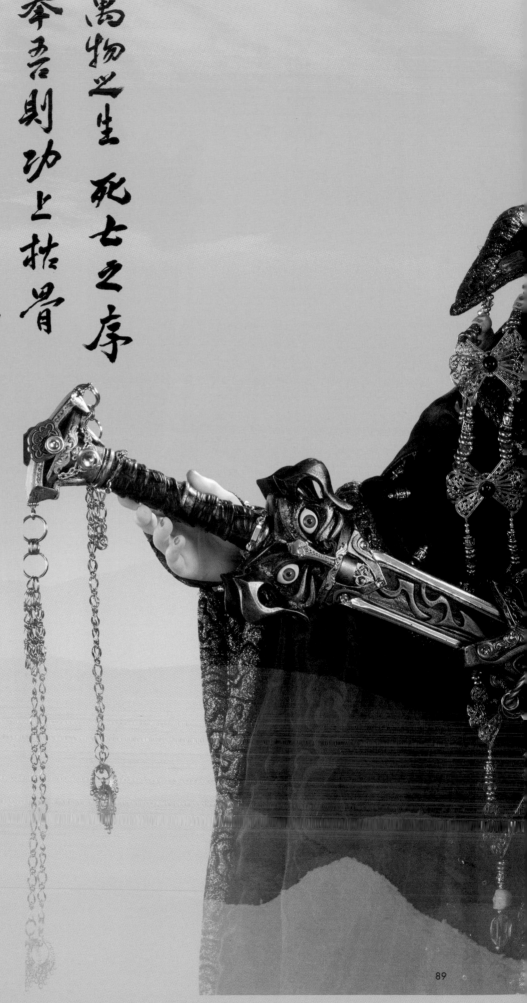

萬物之生 死亡之序
奉吾則功上枯骨
逆吾則劍下亡魂
寒刃之前 唯此二道

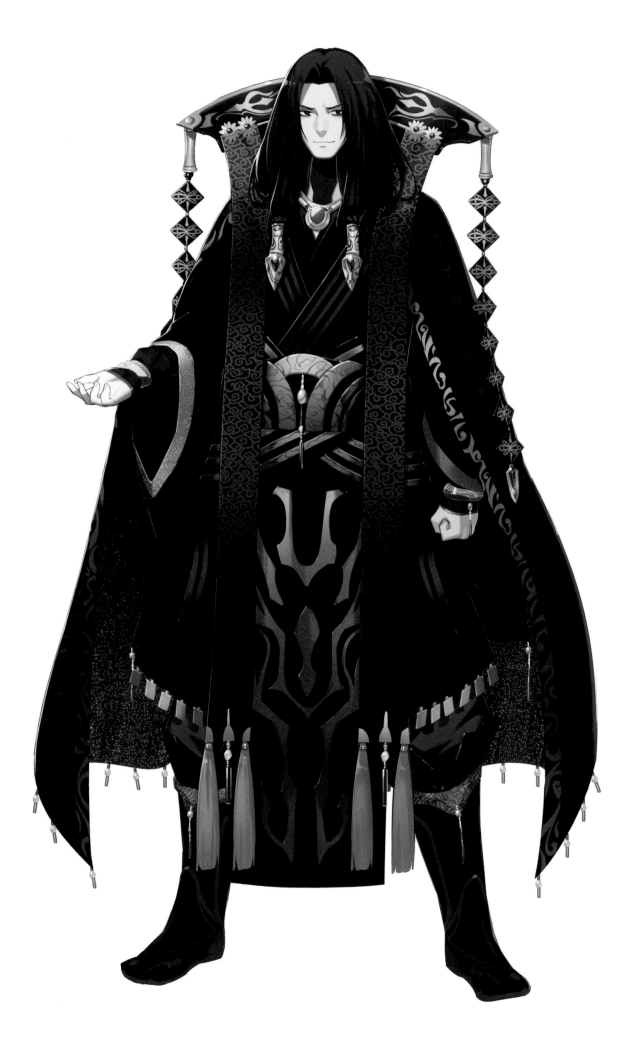

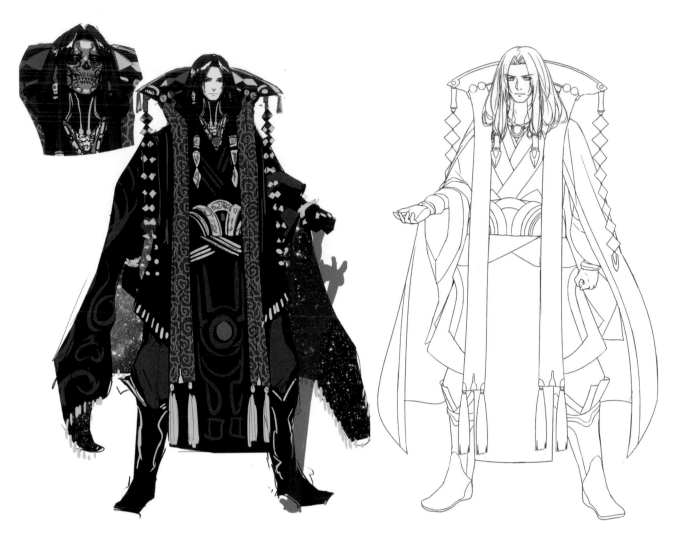

殘凶
ザンキョウ

蔑天骸的部下。領命追殺丹翡的玄鬼宗刀者。

生日
11月5日

角色配音
安元洋貴

人物設計
源覺

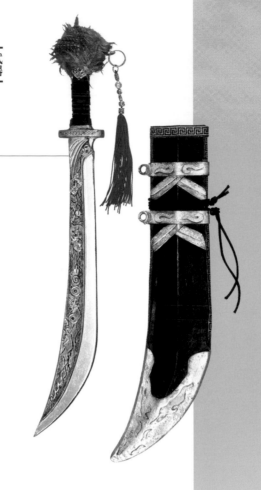

【武器】

貪狼刀

「貪狼」有很狠絕、殘忍的意象，感覺很適合殘凶這種比較粗獷的外型跟性格。

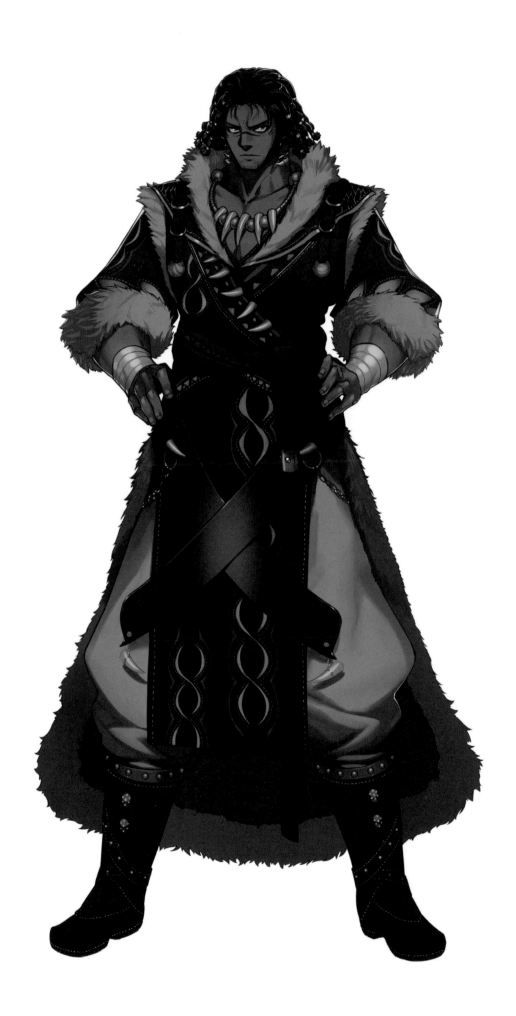

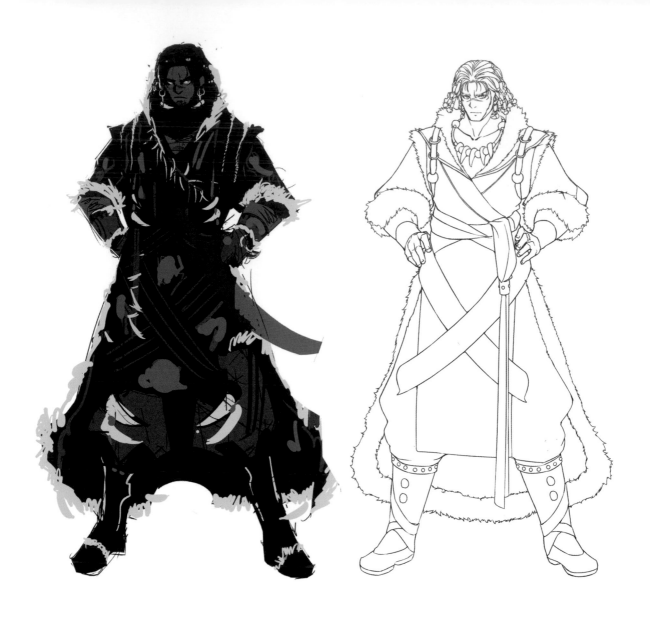

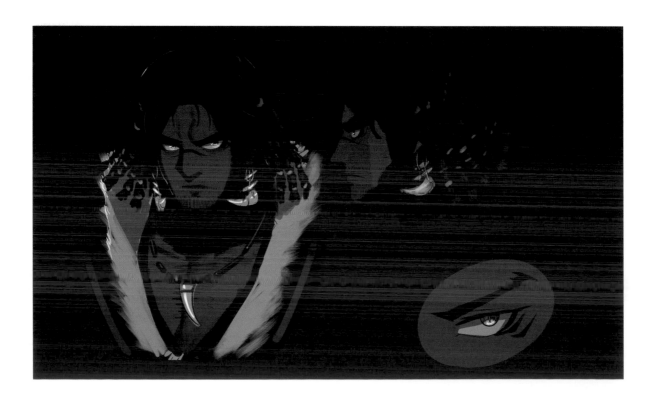

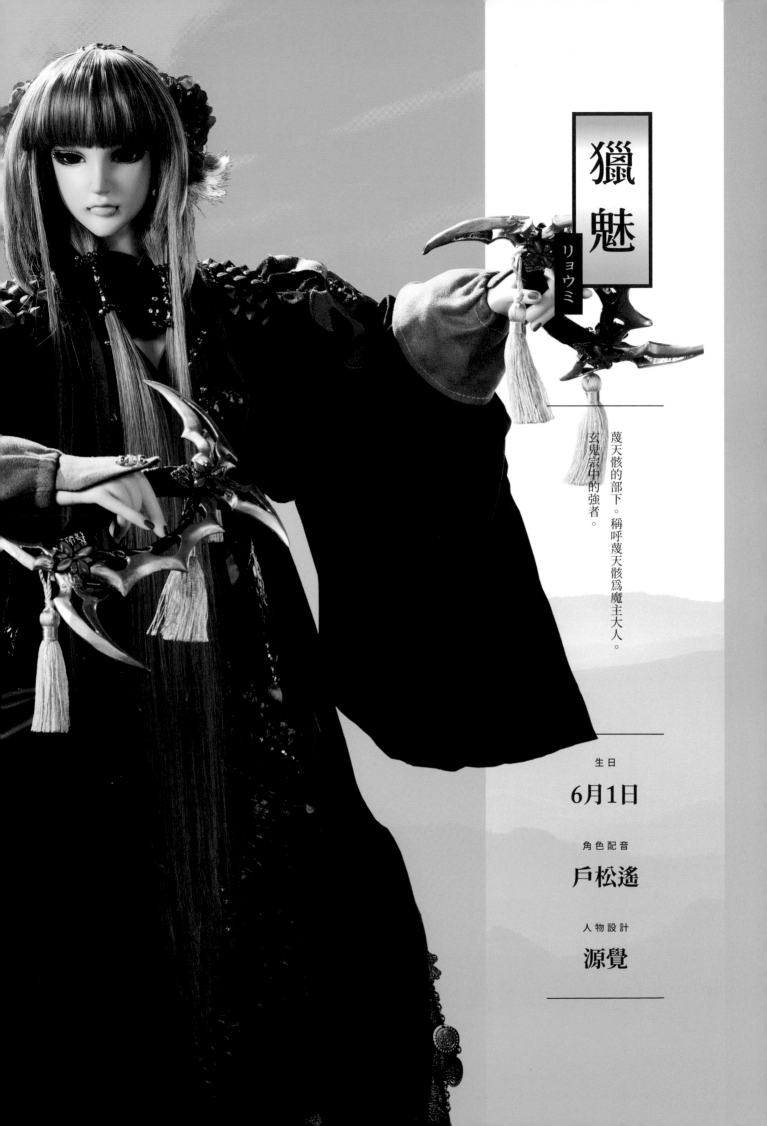

獵魅

リョウミ

蔑天骸的部下。稱呼蔑天骸爲魔主大人。玄鬼宗中的強者。

生日

6月1日

角色配音

戶松遙

人物設計

源覺

【武器】

魅月弧

因爲雙鉞這種武器，很像兩道相對的弧形月亮交錯，再加上獵魅的「雙鉞」有加上一些女性化、與其服裝相配的裝飾，所以從她的名字取了其中一個字。

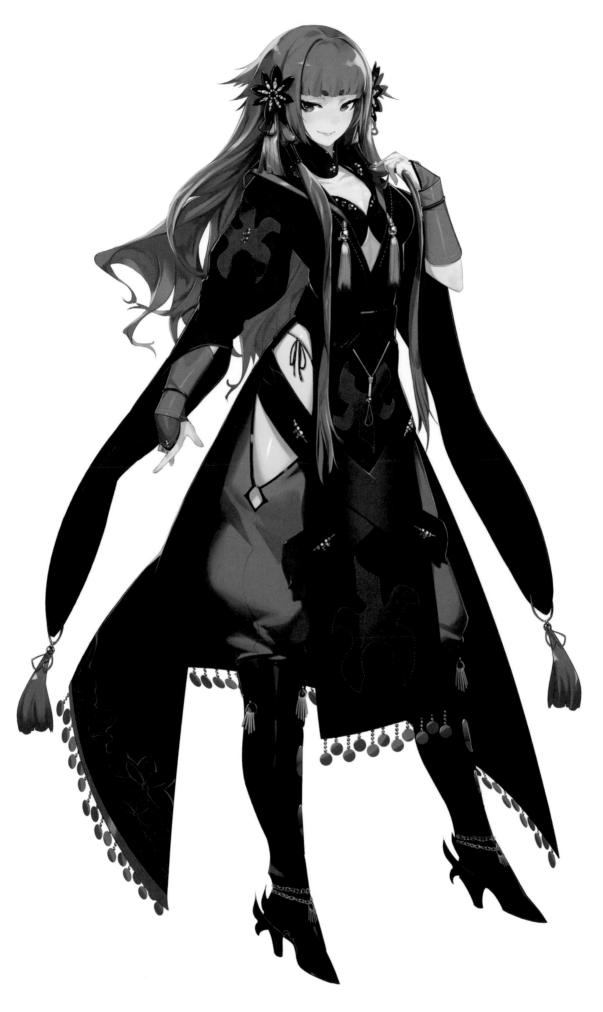

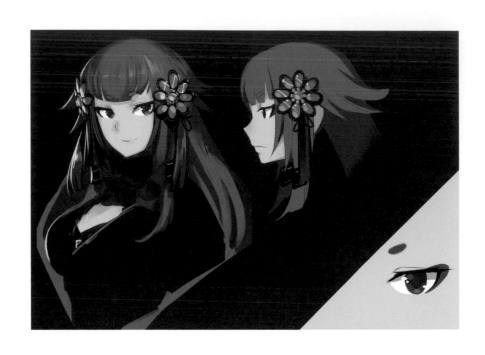

「劇本中獵魅的劇情完成後，再看到戲偶成品，怎麼那麼可愛，但來不及了！」──虛淵玄

獵魅是第一季中少有的女性角色，也意外地受到觀眾歡迎。好在《Thunderbolt Fantasy 生死一劍》讓她有機會再度亮相，而且還多了小露性感的鏡頭，更貼近設計圖的樣貌。

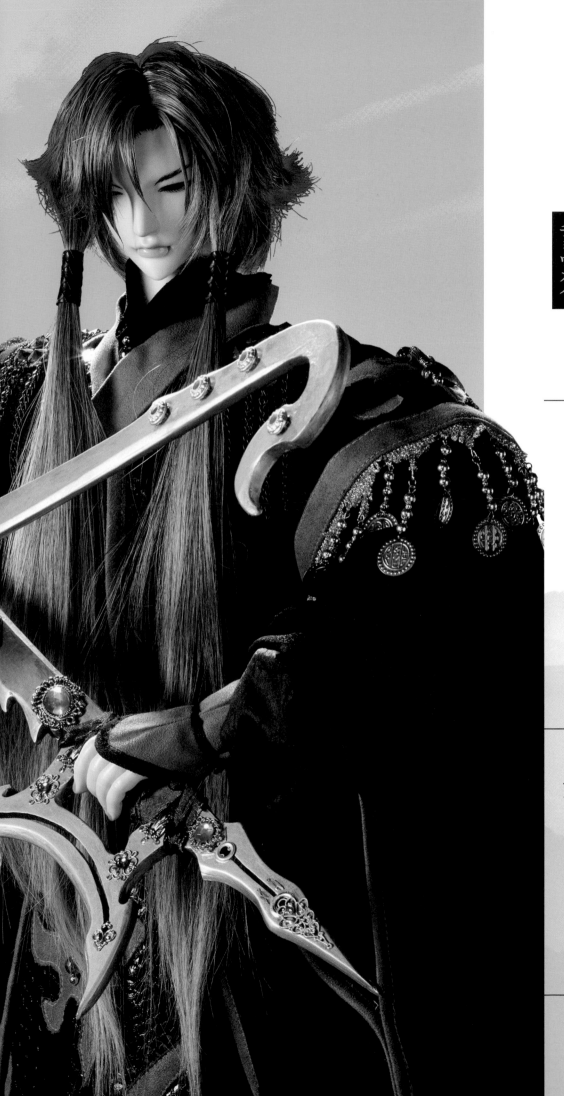

凋命

チョウメイ

蔑天骸的部下。

生日

1月20日

角色配音

大川透

人物設計

源覺

寒獠鉤

凋命的武器設計上面有很多彎曲的尖鉤，很像野獸冷冽的利爪。

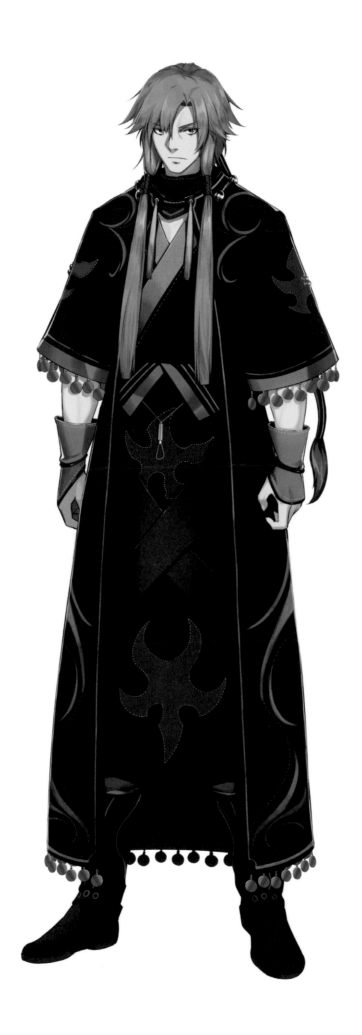

忠誠的幹部

凋命在設定上是忠誠、一板一眼的角色，寫了凸顯這個設定，設計師特別讓凋命的服裝設計和玄鬼宗小兵有相似之處。

鐵笛仙
テッキセン

也被稱爲「劍聖」「永世劍聖」，在四年一度的「劍聖會」中保持著百戰百勝記錄的劍中之王。位居於審查參賽者的審判團中最高位。他是殺無生過去的師父，也是救命恩人，曾經救了幼時頭蓋骨被割開的殺無生。

角色配音

千葉一伸

人物設計

三杜シノヴ
（Nitroplus）

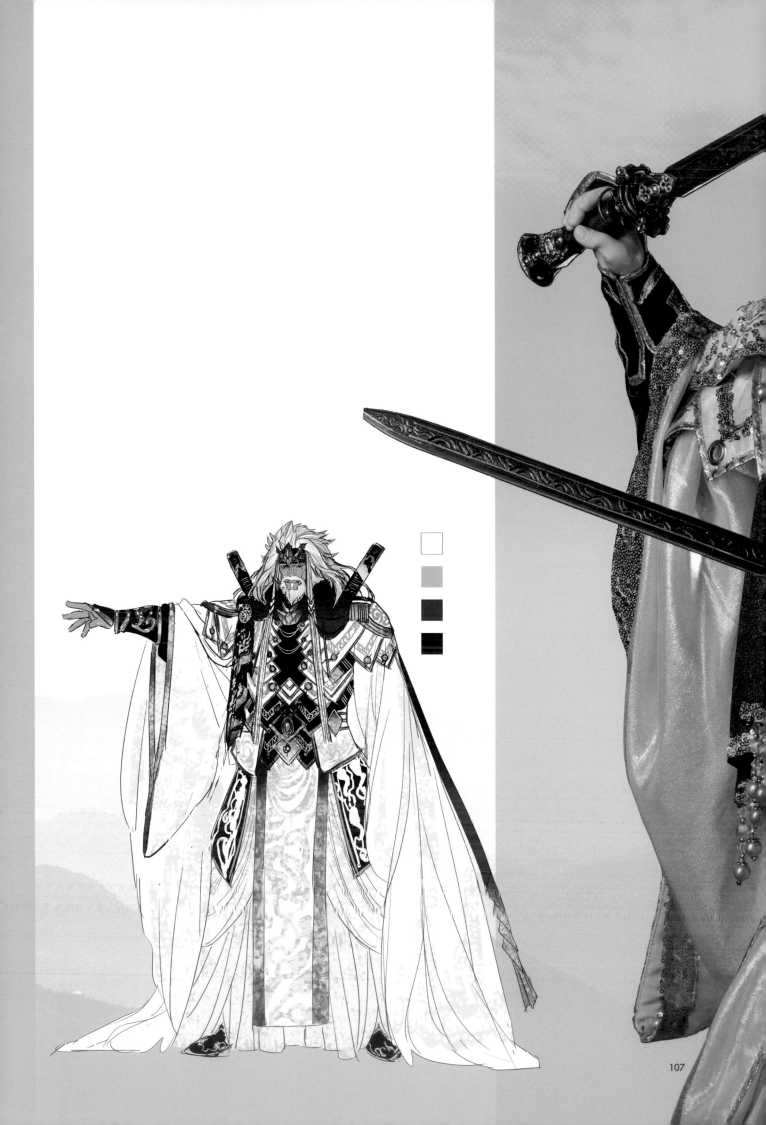

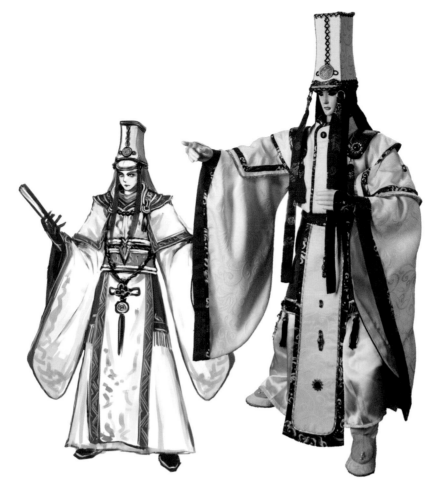

審査員

人物設計

陳明俊

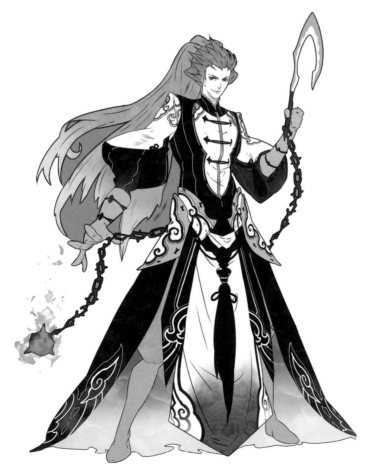

劍客A

人物設計

簡志豪

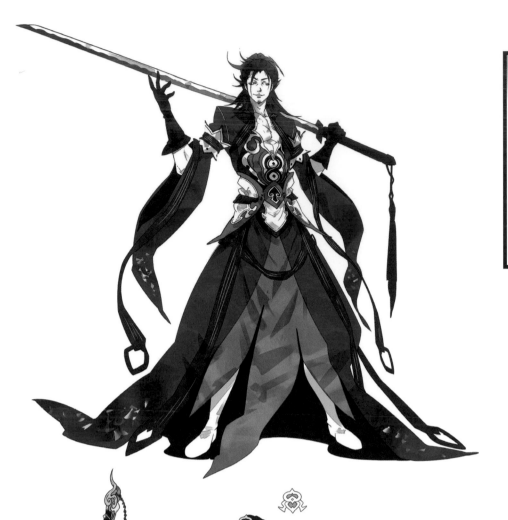

劍客B

人物設計

簡志豪

劍客C

人物設計

簡志豪

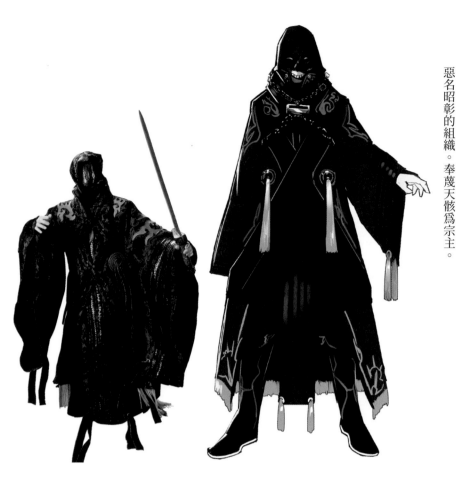

惡名昭彰的組織。奉蔑天骸爲宗主。

玄鬼宗

ゲンキシュウ

人物設計

源覺

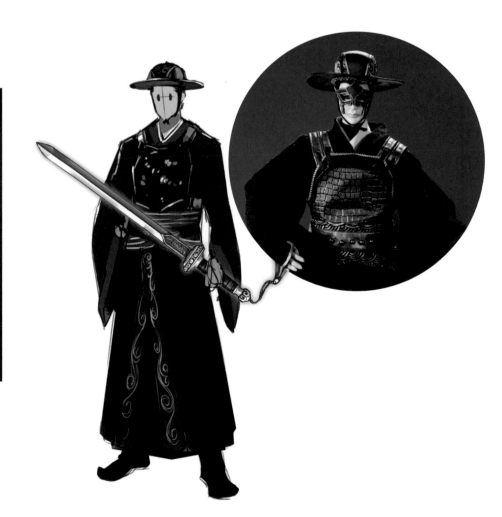

東離士兵

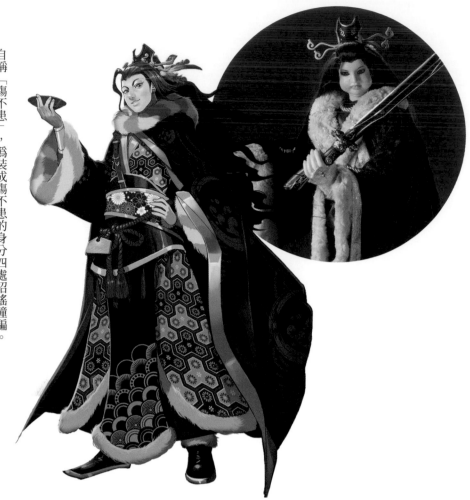

偽殤不患
ニセショウフカン

自稱「殤不患」，偽裝成殤不患的身分四處招搖撞騙。

角色配音
鶴岡聰

人物設計
林芷蔚

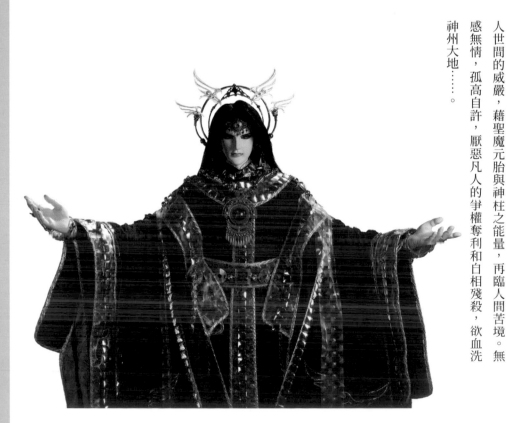

棄天帝
キテンテイ

霹靂布袋戲劇中，異度魔界的創始魔皇，毀滅之神，有著睥睨人世間的威嚴，藉聖魔元胎與神柱之能量，再臨人間苦境。無感無情，孤高自許，厭惡凡人的爭權奪利和自相殘殺，欲血洗神州大地……。

稱號
毀滅之神

角色配音
黃文擇

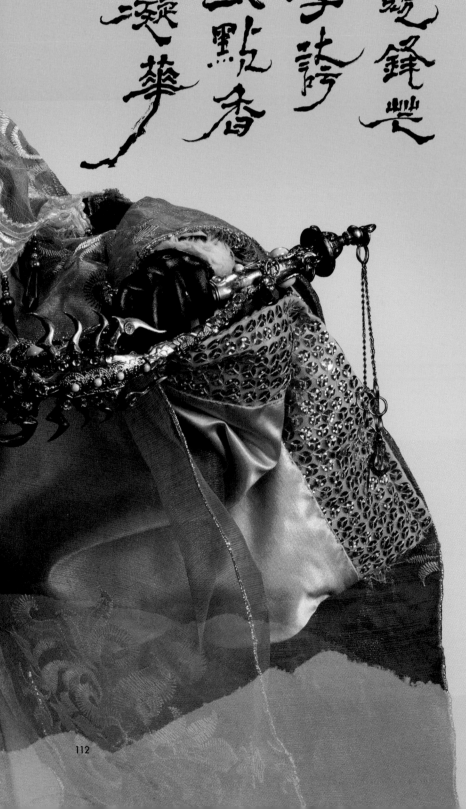

劍上逐力競鋒芒

菲夫之浮誇

玉爪輕藏一點香

尾亡之凝華

蠍瓔珞

カツエイラク

禍世蟓蝗的部下，毒姬。

追趕著從西幽逃離的殘不患而來到了東離。

稱號

蝕心毒姬

生日

2月23日

角色配音

高垣彩陽

人物設計

三杜シノヴ
（Nitroplus）

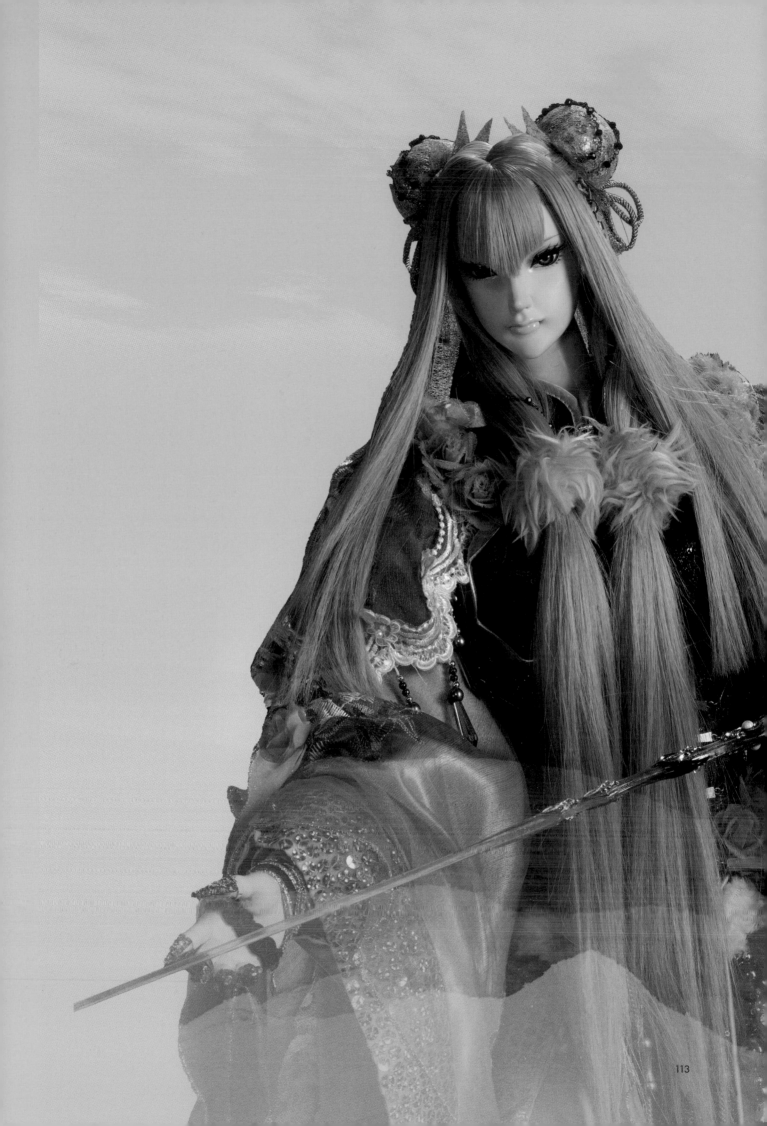

武器・招式介紹

【武器】 荼蘼螫

「荼蘼」是花的名字，擁有濃厚的香味，到秋天時果實會轉爲紅色。宋朝詩人王淇留下了「開到荼蘼花事了」這麼一句，意味著「荼蘼花開時已屆初夏，春天已到盡頭。」，比喻某事物已到了尾聲。「螫」字有著蜂和蠍的尾巴帶有針和毒，將人類或動物刺傷的意思。

【招式】 痹虐毒

在蠍瓔珞所使用的各類毒中稱得上是特等的劇毒。毒性發作雖遲，但被毒性浸染的血液所流經的臟器都會逐漸壞死。就連調製出毒藥的蠍瓔珞本人都沒有準備解藥，由於此毒太過危險，所以實際使用上仍有疑慮。

毒蠱驟來

蠍瓔珞的必殺技。將身上藏有的毒物全部以霧狀撒出、並灌入渾身勁將毒霧擴散開來。雖然是只能用一次的王牌絕招，但是敵人在面對化作陣風逼來的毒霧時，無論用盾牌或身法都無法迴避。

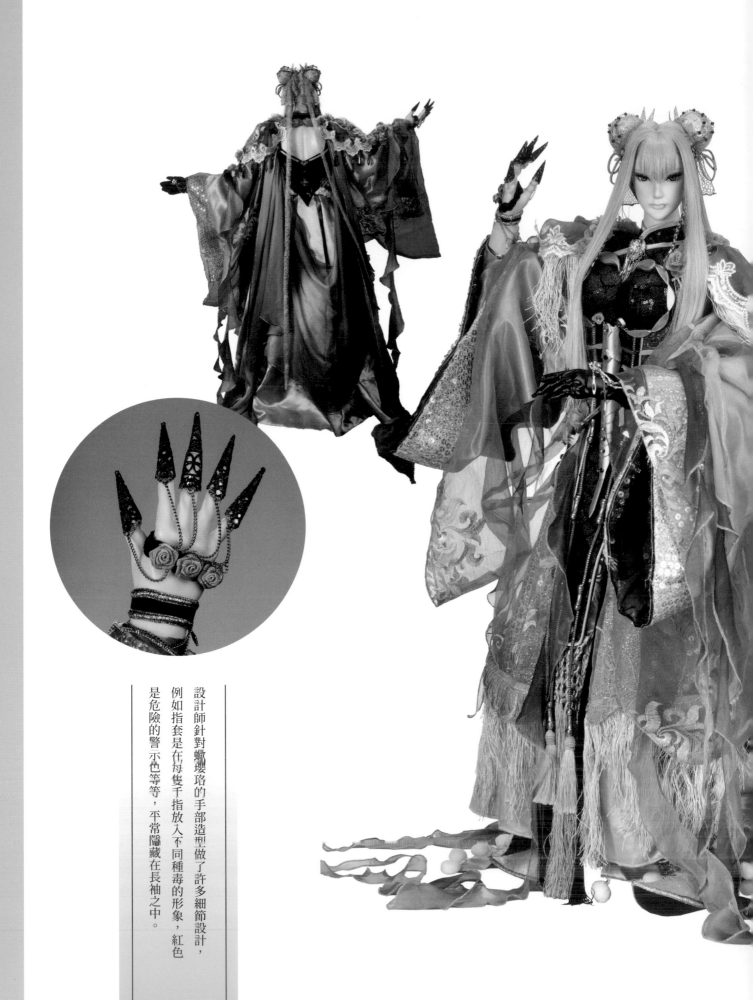

設計師針對蠍瓔珞的手部造型做了許多細節設計，例如指套是在每隻千指放入不同種毒的形象，紅色是危險的警示色等等，平常隱藏在長袖之中。

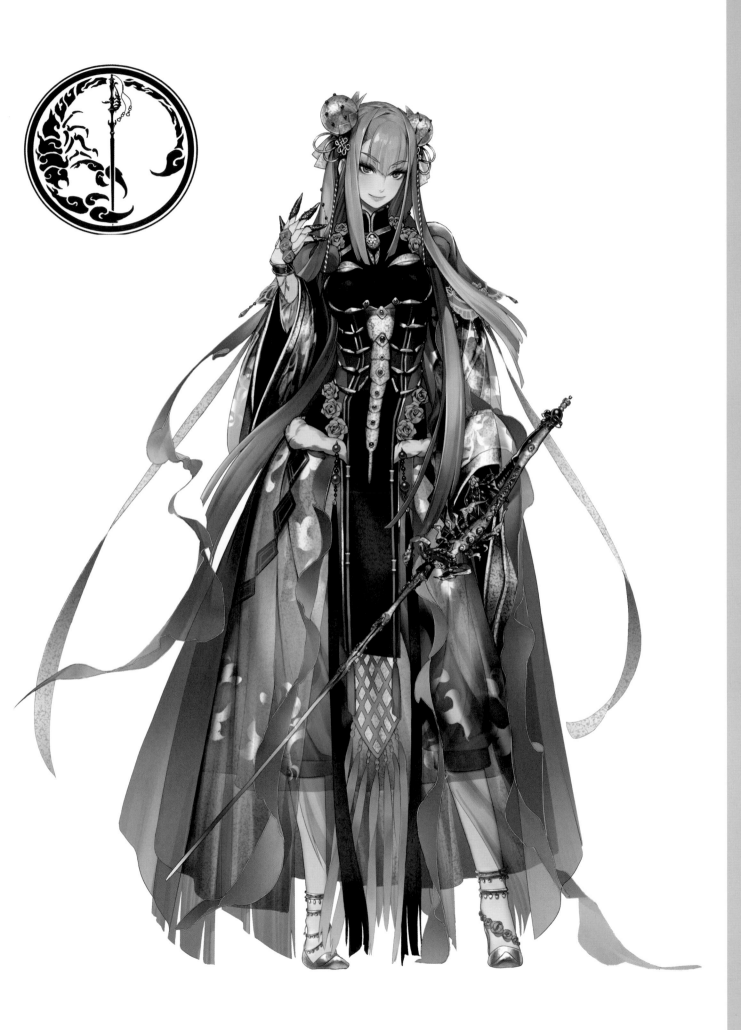

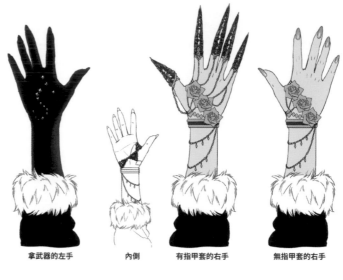

拿武器的左手　　　內側　　　有指甲套的右手　　　無指甲套的右手

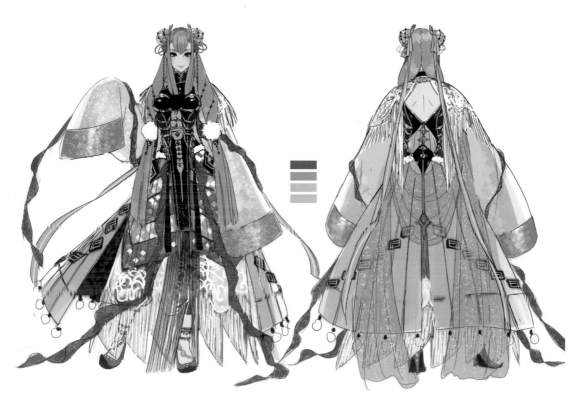

巧唱忠義作讕語

世間無義不成真

嘯狂狷

ショウキョウケン

稱呼殤不患為「逆賊」，不斷尋找殤不患所在之地的西幽捕快。

看似有著高尚的職務並扮演著忠良的正義之士，卻是個貪污瀆職的卑鄙男子。於宮廷內阿諛奉承，虎視眈眈地等待能夠往上爬的好時機。

稱號

追命靈狐

生日

3月7日

角色配音

新垣樽助

人物設計

源覺

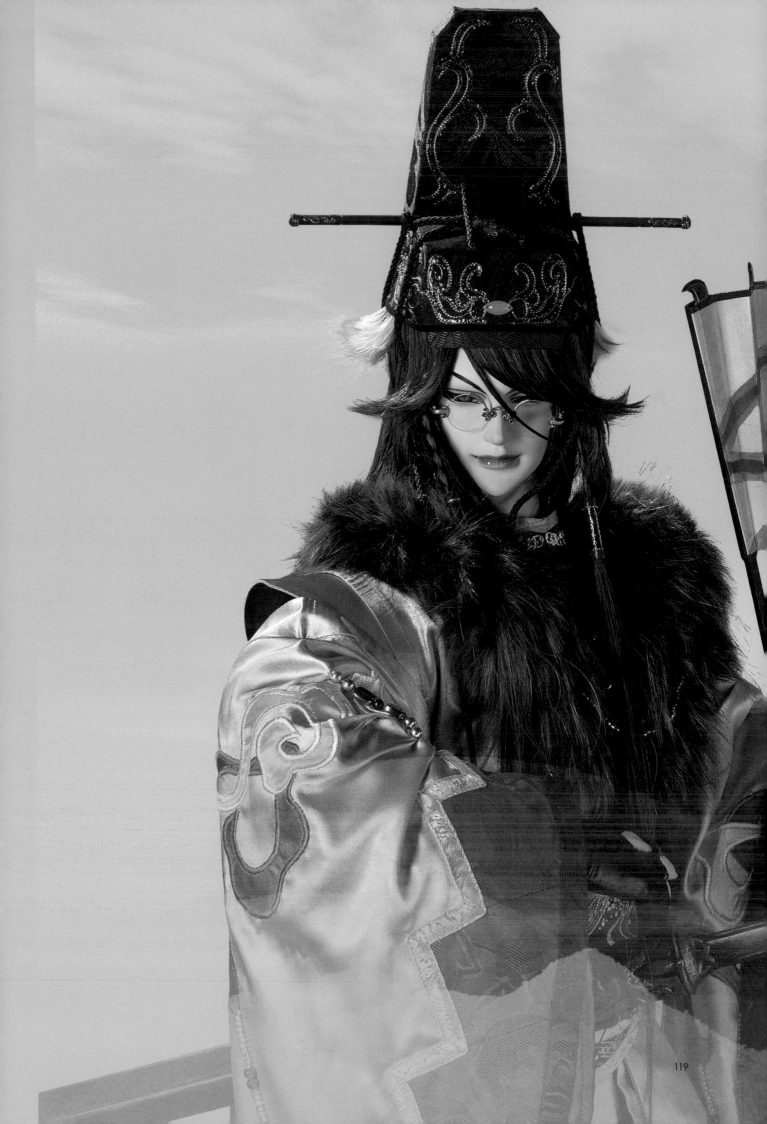

武器・招式介紹

［武器］冰焰不測

嘯狂狷精於算計，很能看透他究竟有著什麼樣的企圖。他自認為別人無法猜透自己的行動。「冰」和「焰」都有無法預測之意。

［道具］眼鏡

可以識破任何幻術跟障眼法的特殊眼鏡。

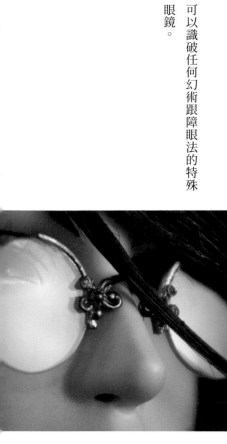

咧嘴笑

嘯狂狷的造型完美還原了設計圖上的眼鏡反光和咧嘴笑，讓戲偶的情緒表現有了更多層次。

120

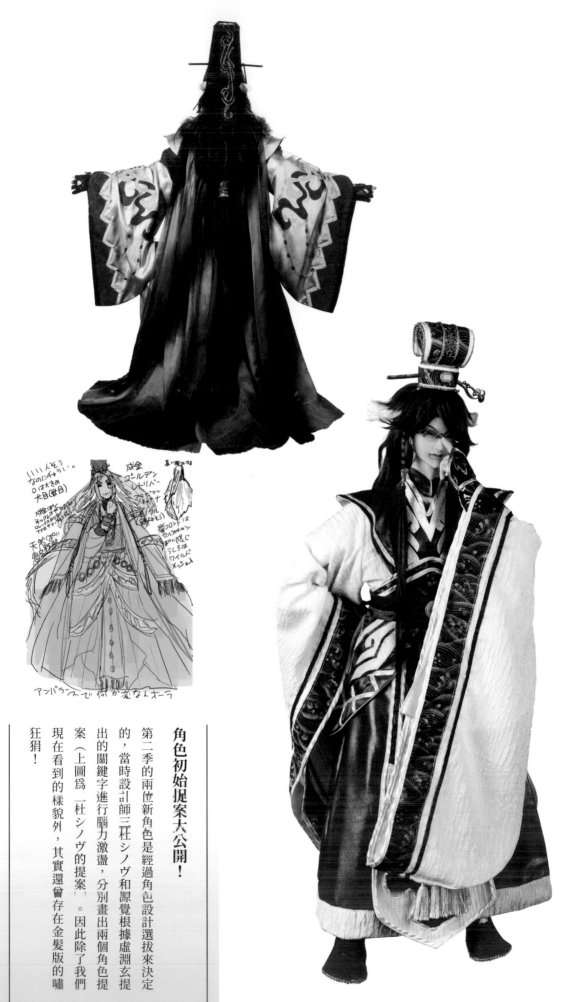

角色初始毘案大公開！

第二季的兩位新角色是經過角色設計選拔來決定的，當時設計師三枉シノヴ和源覺根據虛淵玄提出的關鍵字進行腦力激盪，分別畫出兩個角色提案（上圖爲「杜シノヴ的提案」。因此除了我們現在看到的樣貌外，其實還會存在金髮版的嘯狂狷！

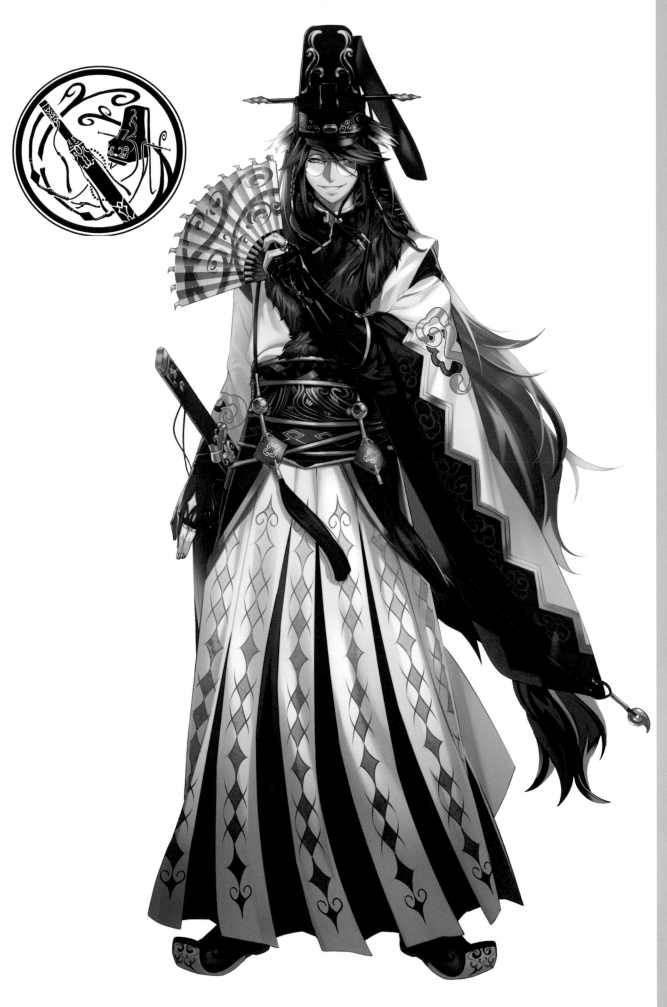

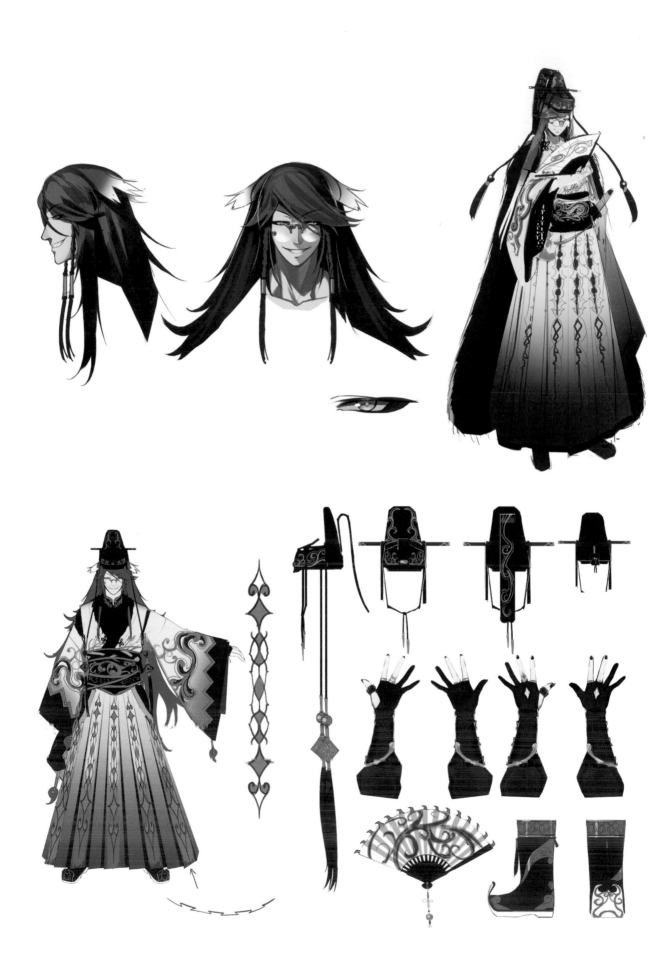

畫煙屍
碧血情
復甦伏劍
殺不悔

婁震戒
ロウシンカイ

以諦空爲法號的僧侶還俗後的身分。

在得到七殺天凌後，他深信自己得到了「世上最美麗之物」，這份愉悅與歡喜讓他劇變爲冷酷無情的劍鬼。以自己的手臂爲代價阻止七殺天凌被封印，墜落到魔脊山谷底。後得到以邪術魔法製成的義肢，最後帶著七殺天凌墜入太空之中。

生日
10月3日

角色配音
石田彰

人物設計
なまにくATK
（Nitroplus）

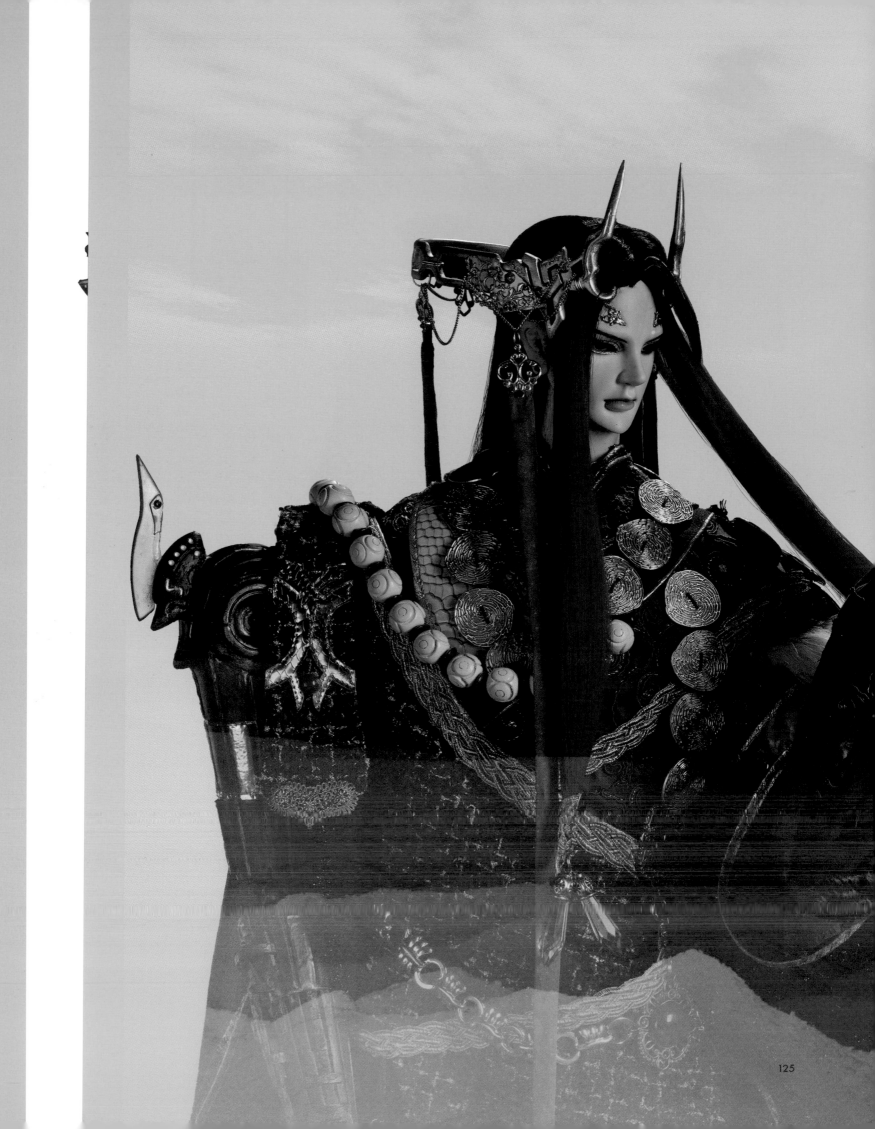

睦天命
ムツテンメイ

從前殤不患在西幽時的同伴之一。彈奏古箏的吟遊詩人。

生日
11月9日

角色配音
東山奈央

人物設計
源覺

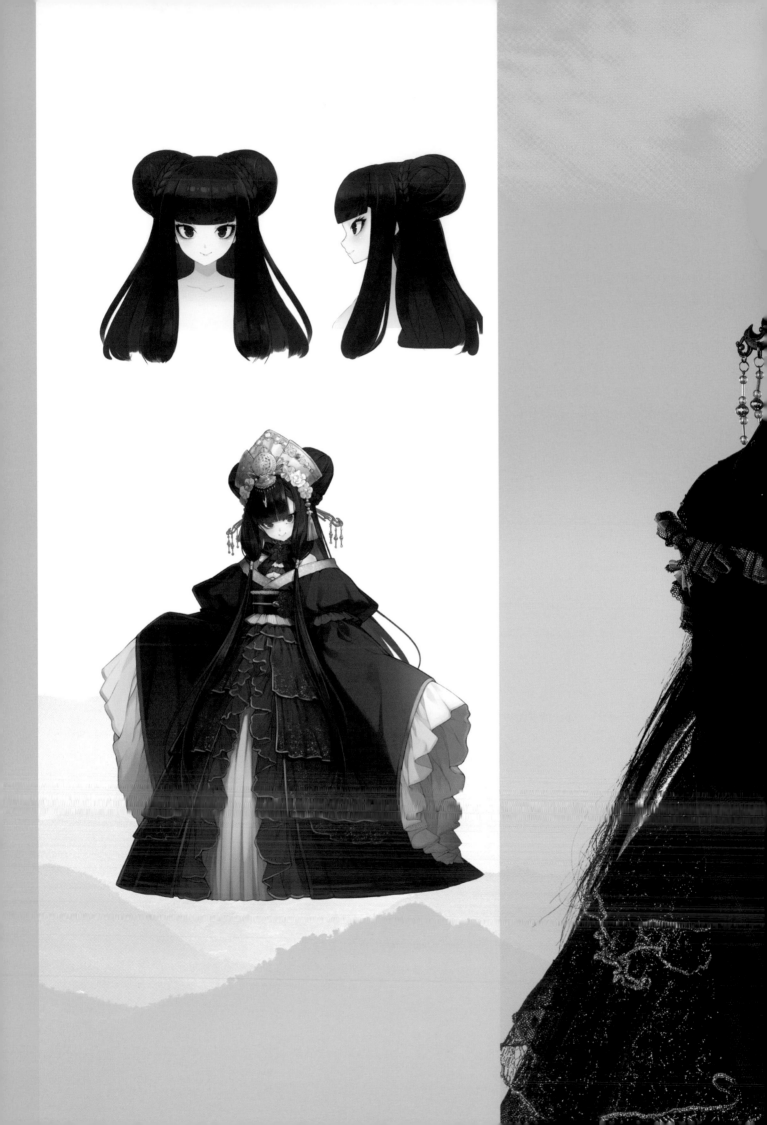

西幽宰相

人物設計

源覺

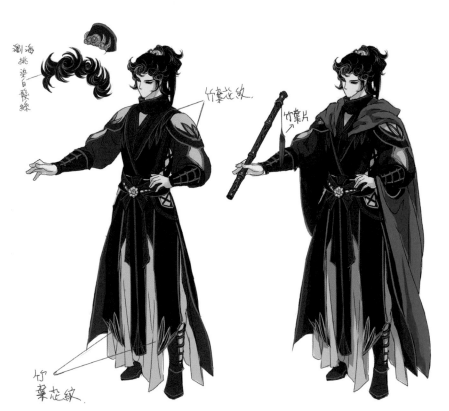

爭奪「天籟吟者」稱號的樂師，演奏橫笛。

樂師Ａ

人物設計

劉淑婷

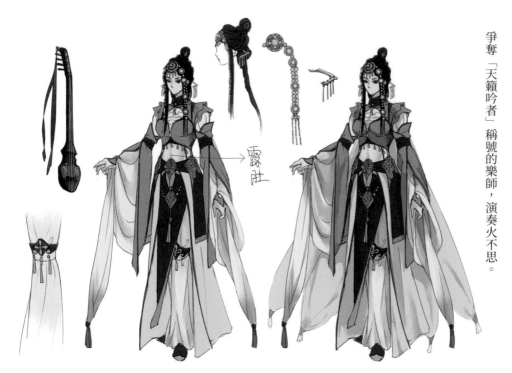

露肚

爭奪「天籟吟者」稱號的樂師，演奏火不思。

人物設計

劉淑婷

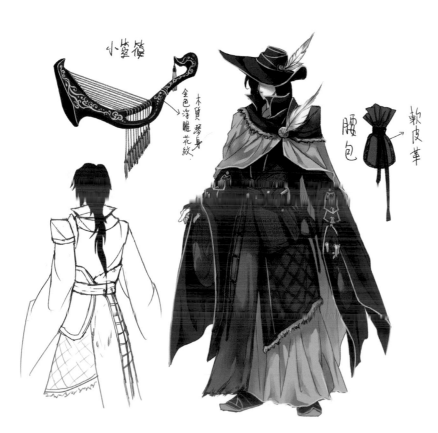

小箜篌

木質琴身
金色浮雕花紋

軟皮革

腰包

樂師C

爭奪「天籟吟者」稱號的樂師，演奏空篌。

人物設計

劉淑婷

153

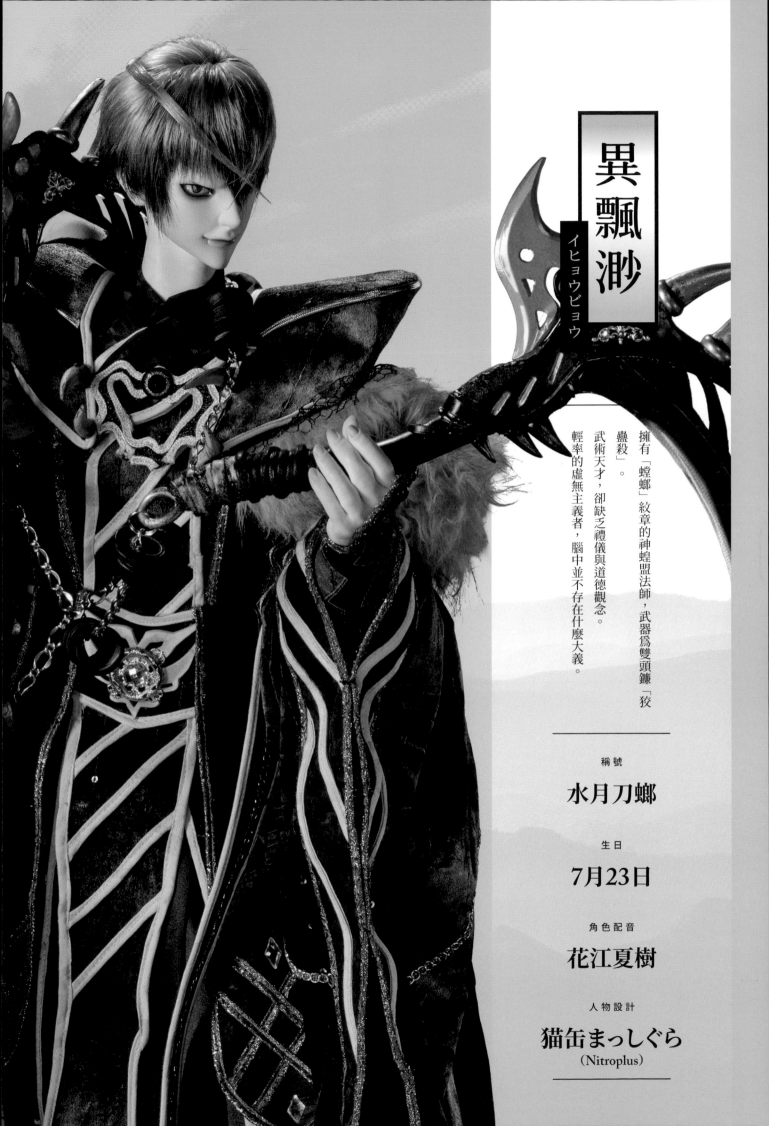

異飄渺

イヒョウビョウ

擁有「螳螂」紋章的神蝗盟法師，武器為雙頭鐮「狡蟲殺」。

武術天才，卻缺乏禮儀與道德觀念。

輕率的虛無主義者，腦中並不存在什麼大義。

稱號

水月刀螂

生日

7月23日

角色配音

花江夏樹

人物設計

猫缶まっしぐら
（Nitroplus）

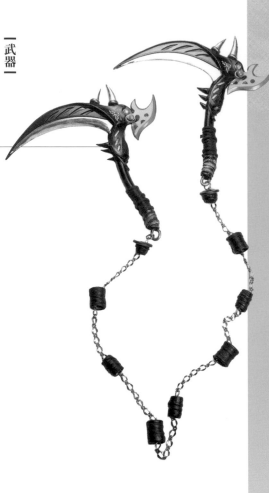

[武器]

狡蠱殺

以狡猾和黑魔法巫蠱作為形象所結合的詞彙，再加上殺害的動詞「殺」字所命名而成的武器。

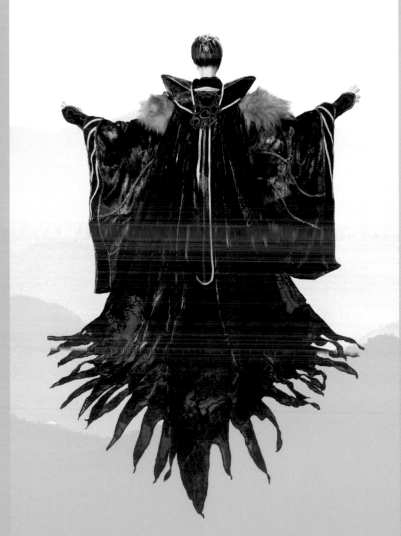

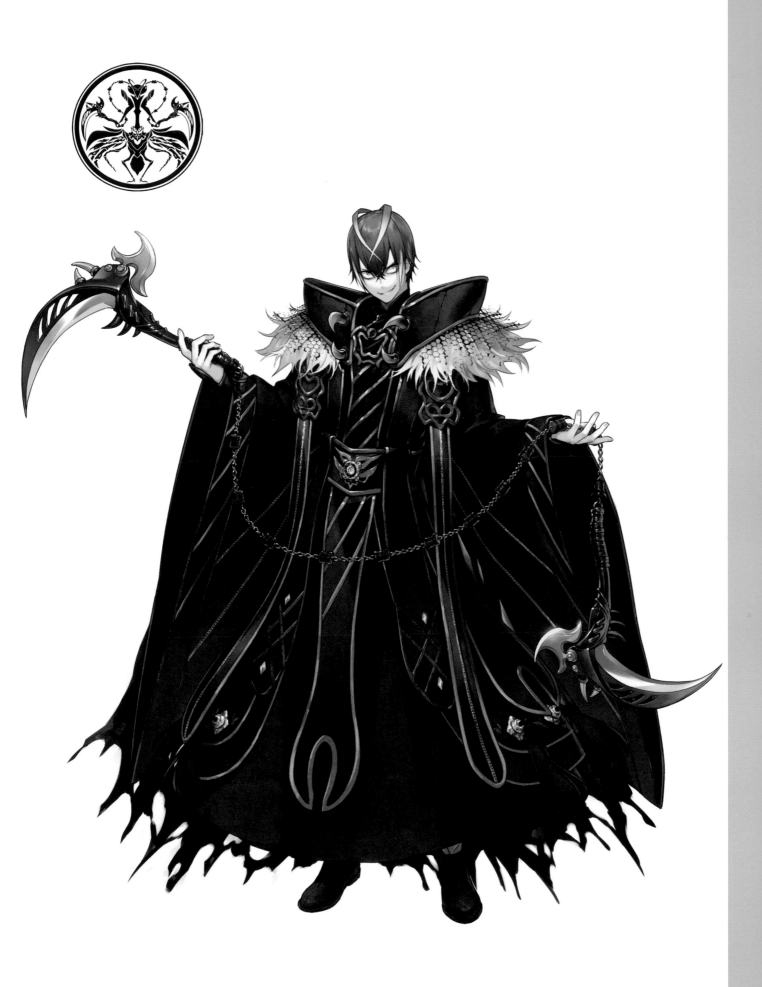

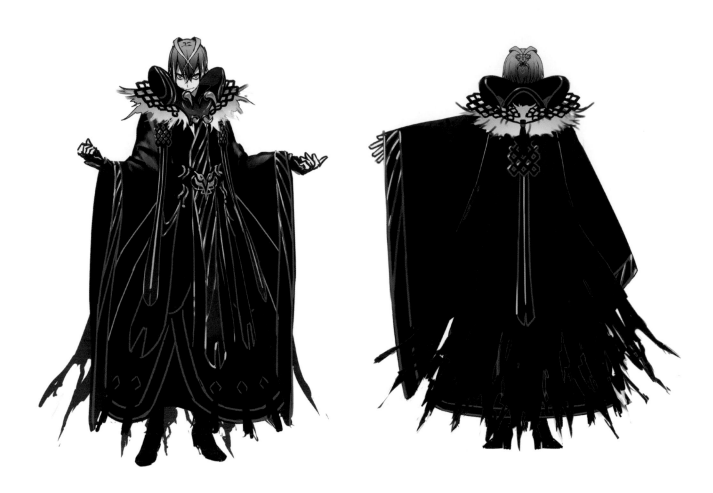

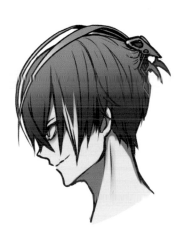
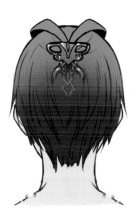

萬軍破
バングンハ

擁有「蜈蚣」紋章的神蝗盟戰士，武器為青龍大刀「虎嘯山河」。西幽的武將，深獲庵下士兵信賴的傑出將領，卻因某件事為契機接觸邪法魔術，加入了「神蝗盟」。

殤不患在西幽邊疆行旅時，曾受過他的幫助。當時他身為將軍，擁有「百擊成義」稱號，是西幽邊防的重臣。如今已卸任西疆總督之職，直隸於皇女，在宮中侍奉。

稱號
百擊成義

生日
7月2日

角色配音
大塚明夫

人物設計
源覺

招汙負羞 清名破
豈識初心 未曾改
明朝浴血 不枉義
吾之大道 吾主寧

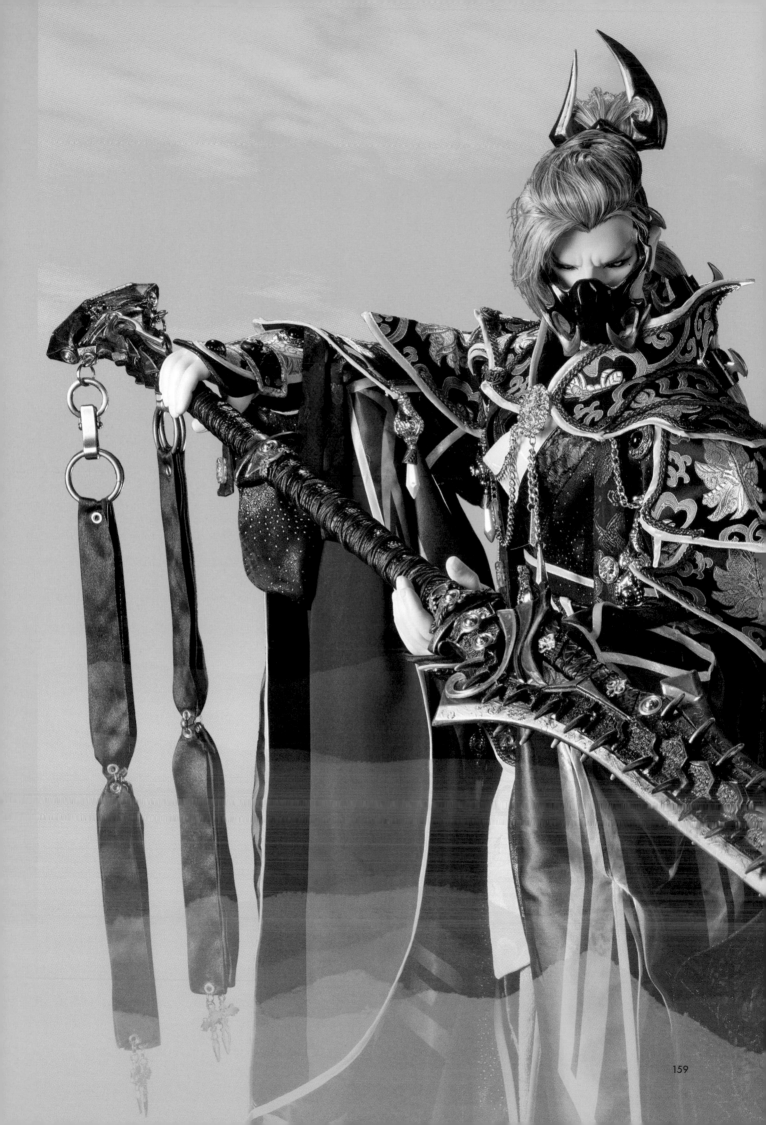

武器・招式介紹

【武器】

虎嘯山河

意味著老虎咆嘯、震動山河。在中國，老虎象徵著「王者」、「力量」、「權利」、「光榮」的動物，雖然萬軍破並非「王者」，但和他身為「領袖」的形象相襯，所以選擇了此武器名。

朝向內側附屬的長劍，既能合體也能分離，能以兩種形式應戰。

【招式】

百烈激刀

青龍刀放出一擊橫掃數人的衝擊波，是一記大招；又因萬軍破凝聚之力勁猶為強烈，僅依靠體術閃躲無法減緩其威力。若要避免致命傷，必須以同等的力勁抵抗才行。

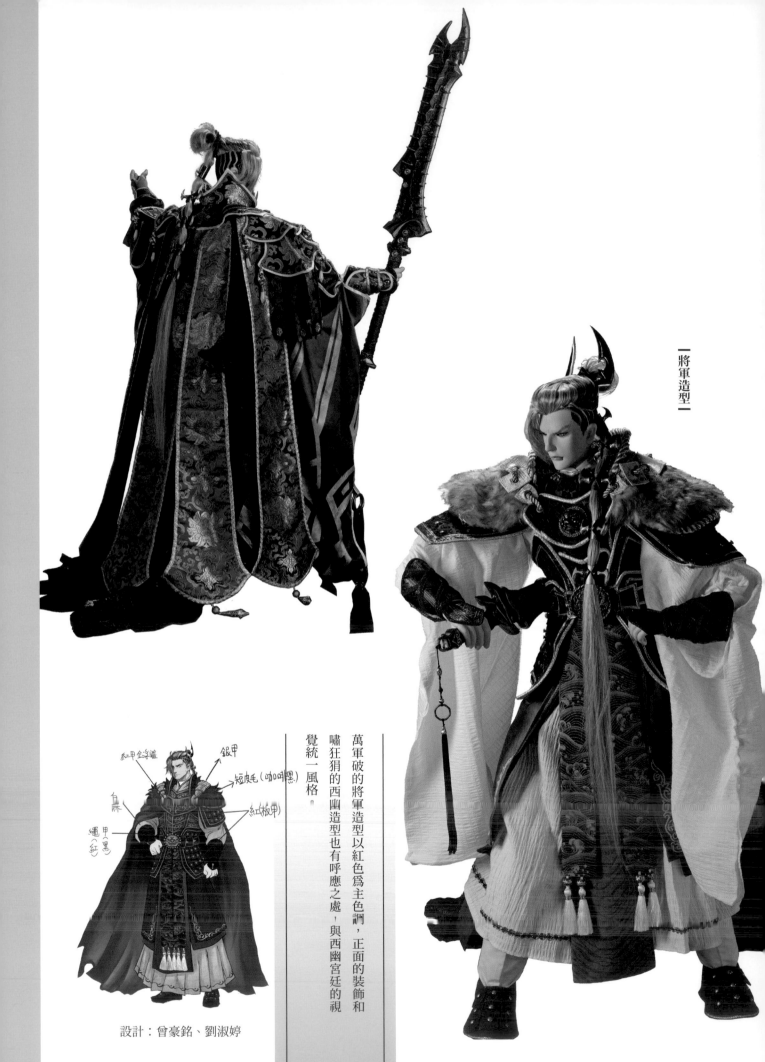

萬軍破的將軍造型以紅色爲主色調，正面的裝飾和嘯狂狷的西幽造型也有呼應之處，與西幽宮廷的視覺統一風格。

紅甲金多瞳 → ← 銀甲
← 短髪毛（咖啡黑.）
鼻 → ← 紅板甲.
甲（黑）
繩（紅）

設計：曾豪銘、劉淑婷

161

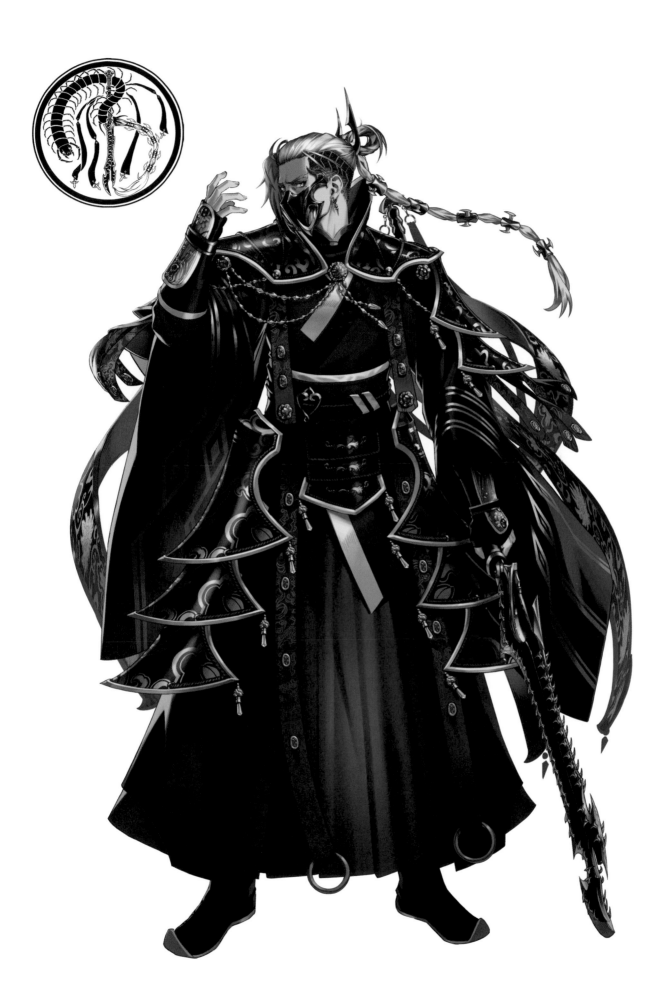

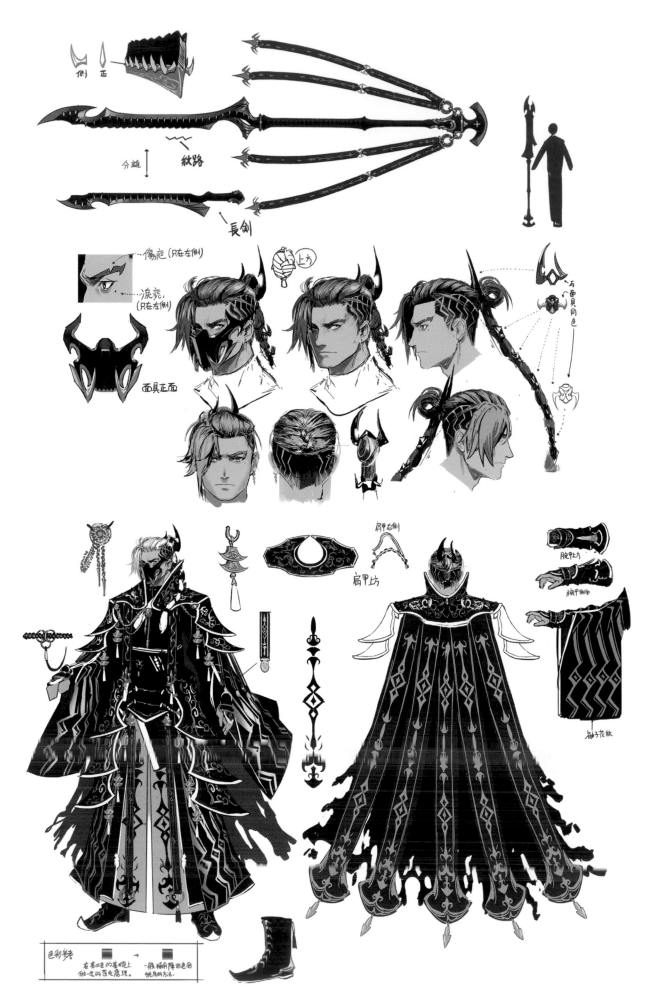

側 正

分離 紋路

長劍

傷疤（只在左側）
淚痕（只在左側）

面具正面

上方

兩面具同色

肩甲右側

肩甲比

腕甲上方

腕甲側面

袖子花紋

色彩參考

在基本色的基礎上
做一些舊化處理。

一般掃開陰影後再
做舊的方法。

163

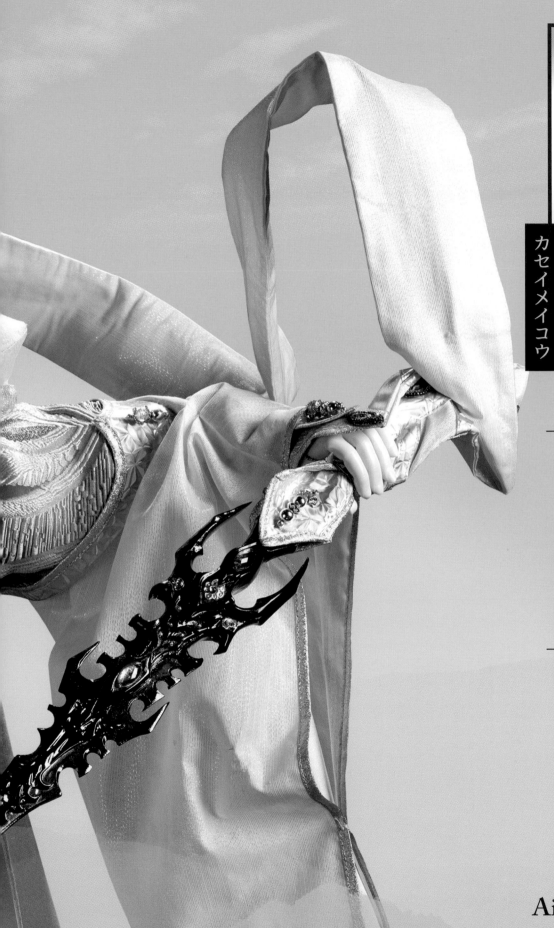

禍世蟓蝗

カセイメイコウ

威脅西幽安寧的邪教組織「神蝗盟」之教主。

生日
6月25日

角色配音
速水 獎

人物設計
minoa／AiTuoKu（插畫）

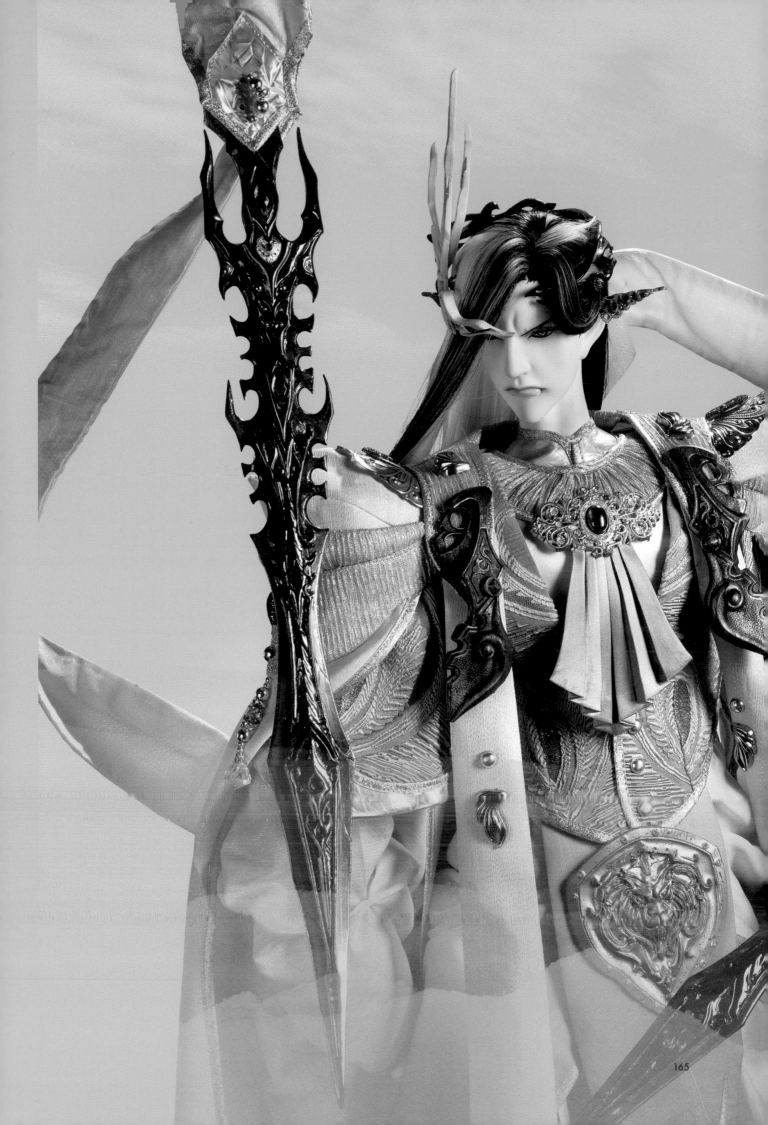

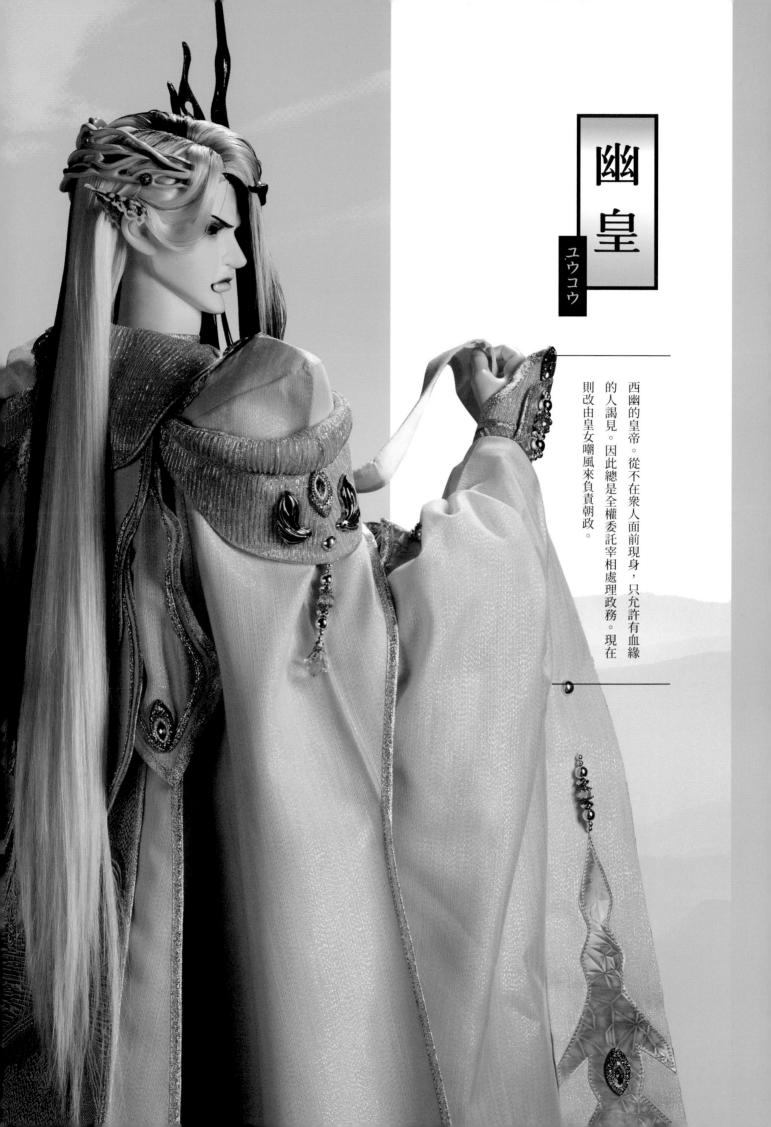

幽皇

ユウコウ

西幽的皇帝。從不在眾人面前現身，只允許有血緣的人謁見。因此總是全權委託宰相處理政務。現在則改由皇女嘲風來負責朝政。

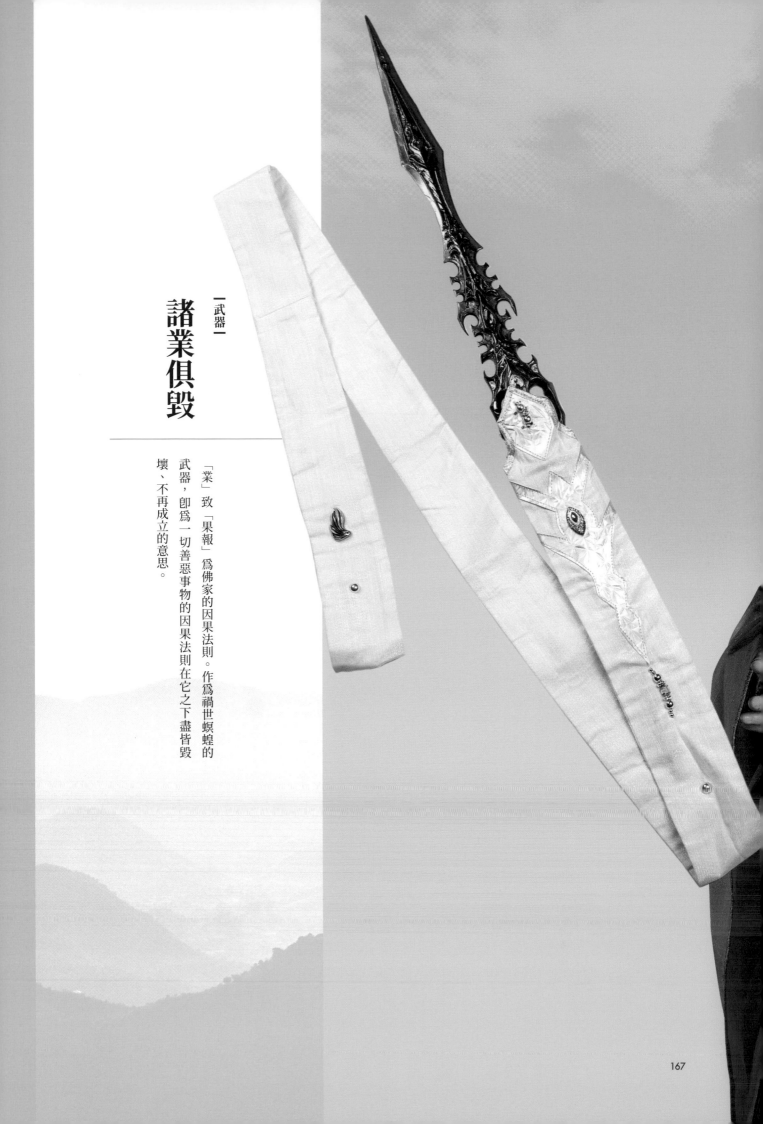

【武器】

諸業俱毀

「業」致「果報」爲佛家的因果法則。作爲禍世螟蝗的武器，即爲一切善惡事物的因果法則在它之下盡皆毀壞、不再成立的意思。

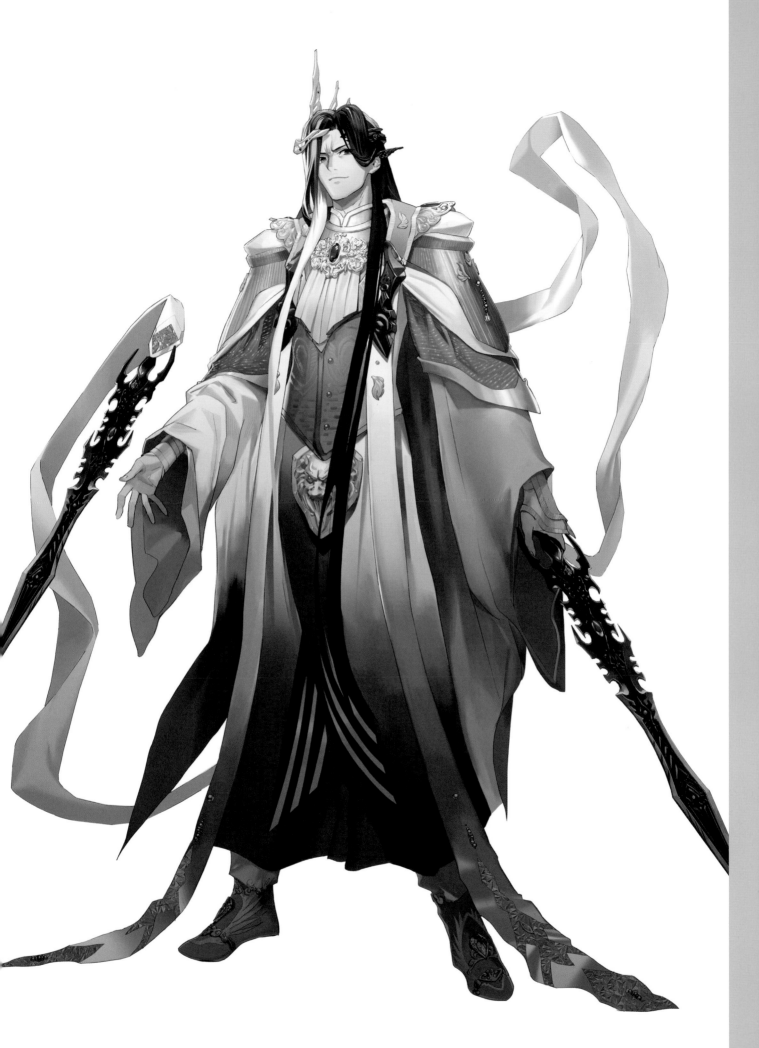

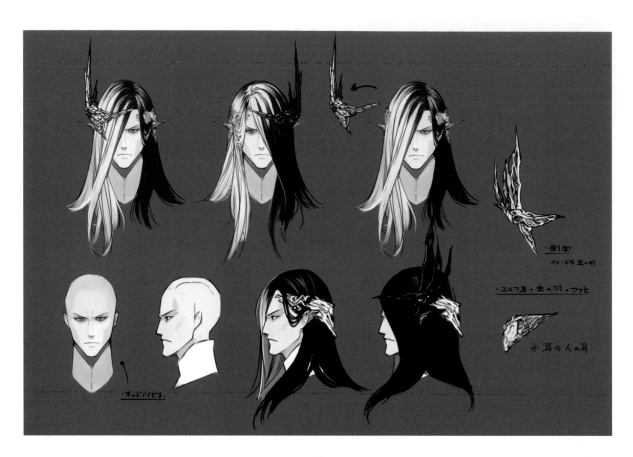

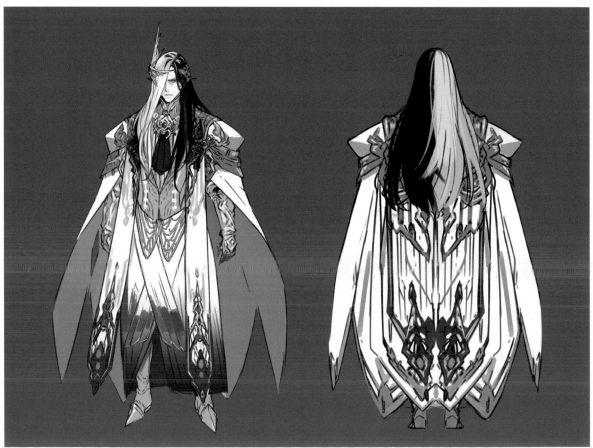

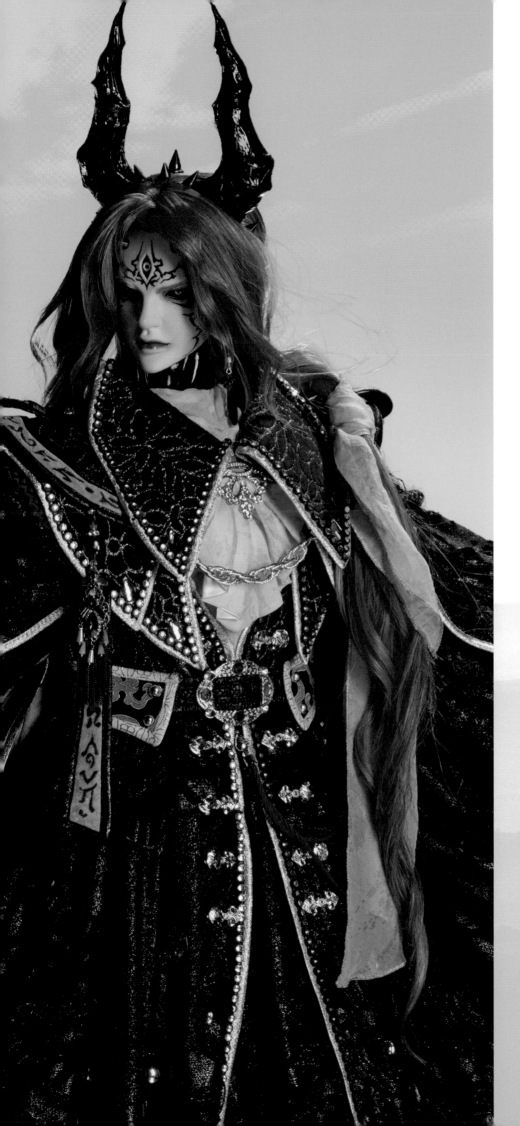

阿爾貝盧法

アジベルファ

精通操控時間與空間的法術，可以自由往來魔界與人界、魔宮排名第八位的魔族。經常隱藏真實目的策畫謀略的神祕人物。其真實身分是浪巫謠的生父。

生日
5月20日

角色配音
三木眞一郎

人物設計
三杜シノヴ
（Nitroplus）

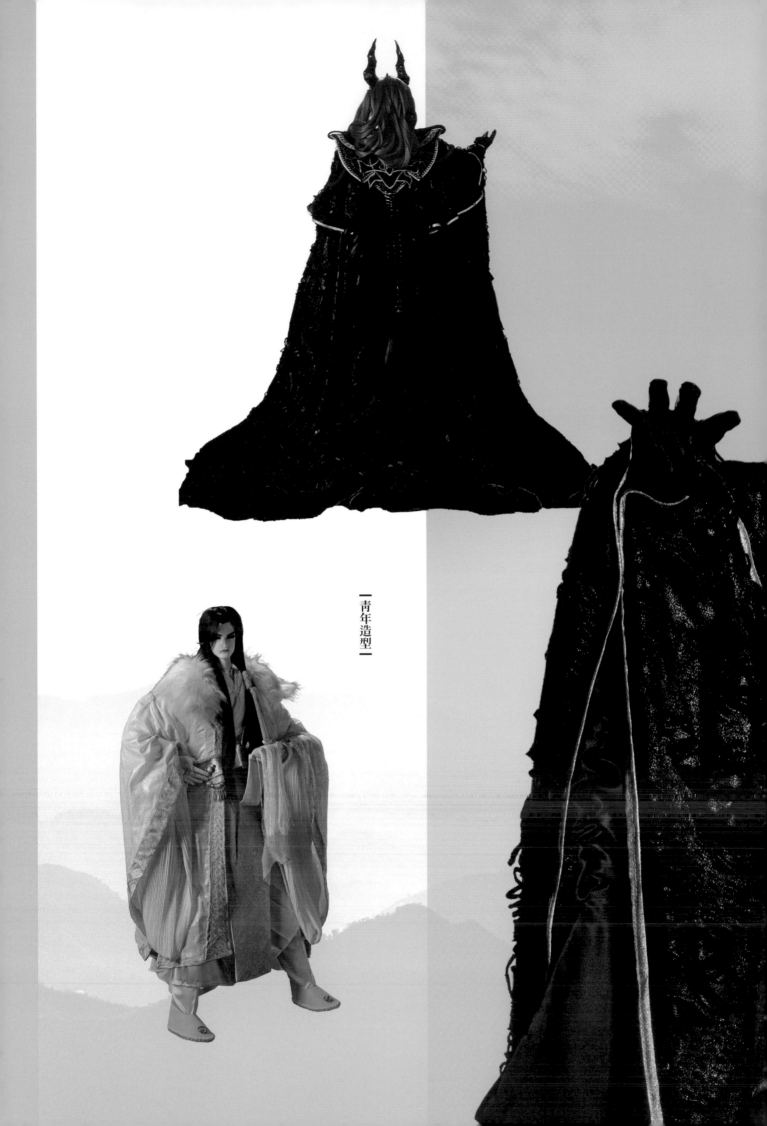

青年造型

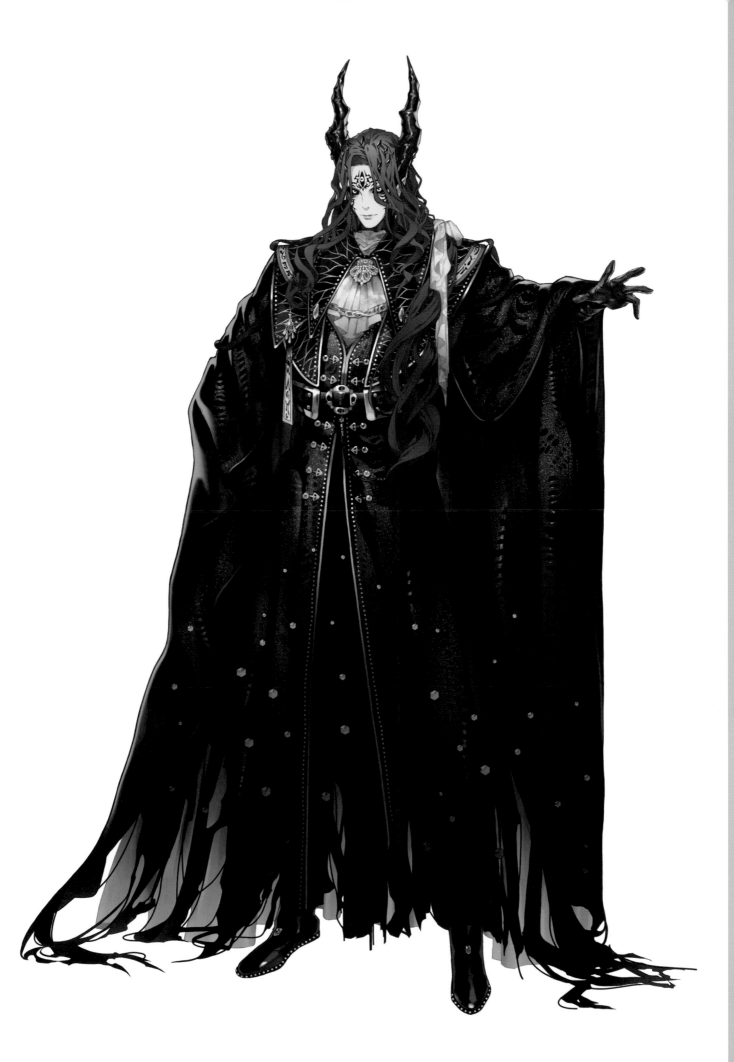

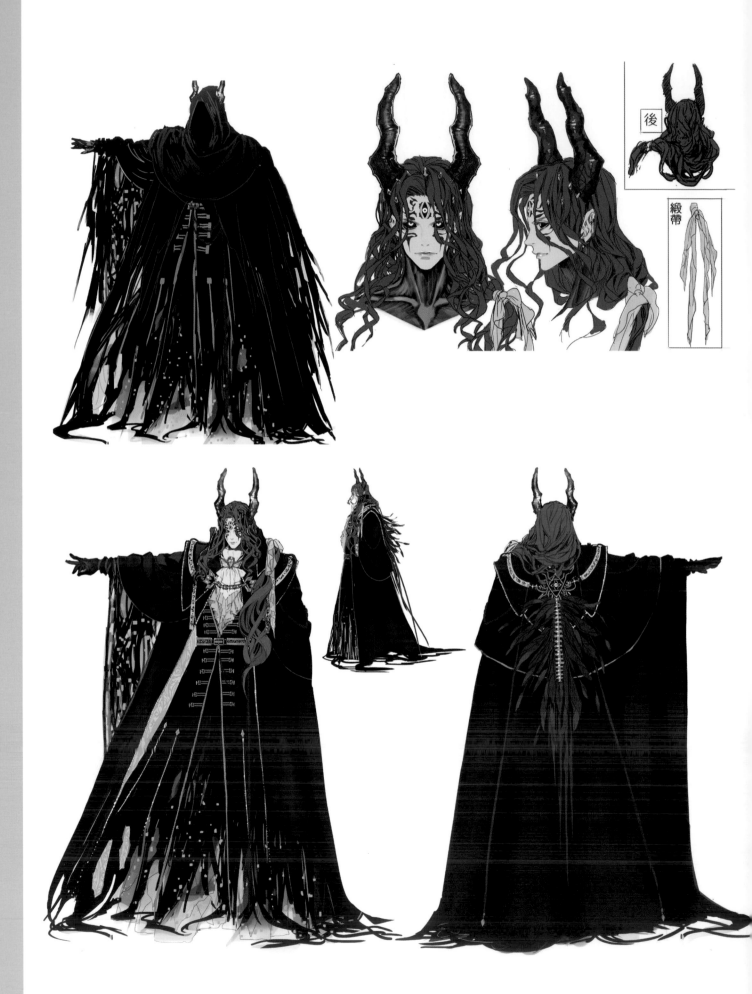

後

綬帶

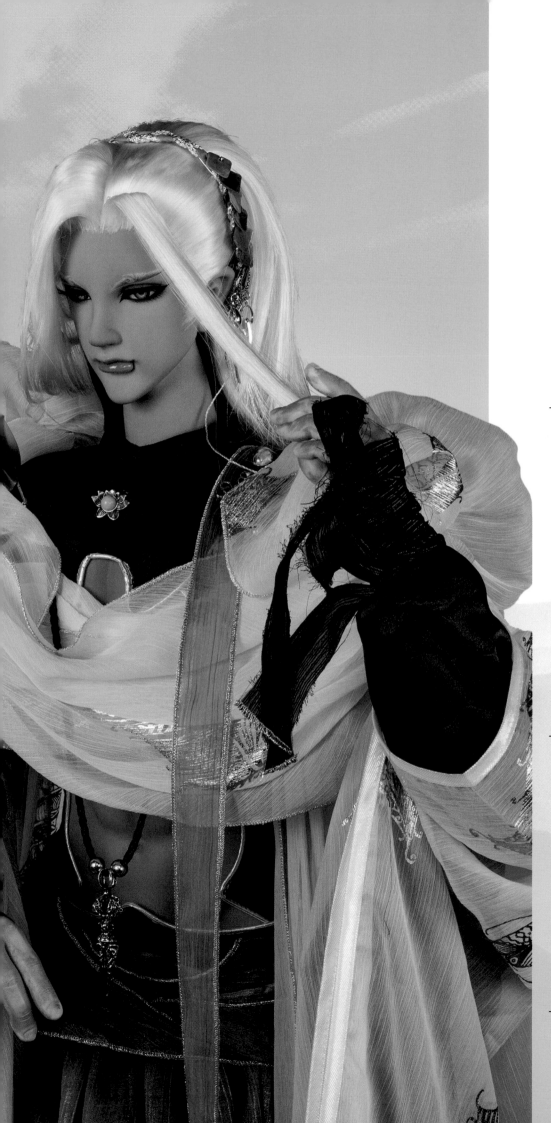

白蓮

ビャクレン

漂流到「萬輿」國度的異世界居民。眼見魔族大肆虐殺人類，他將自己原本世界的武器和新製造的武器一併提供給人們，以挽救此慘況，成為神誨魔械之父。

生日
不明

角色配音
子安武人

人物設計
三杜シノヴ
（Nitroplus）

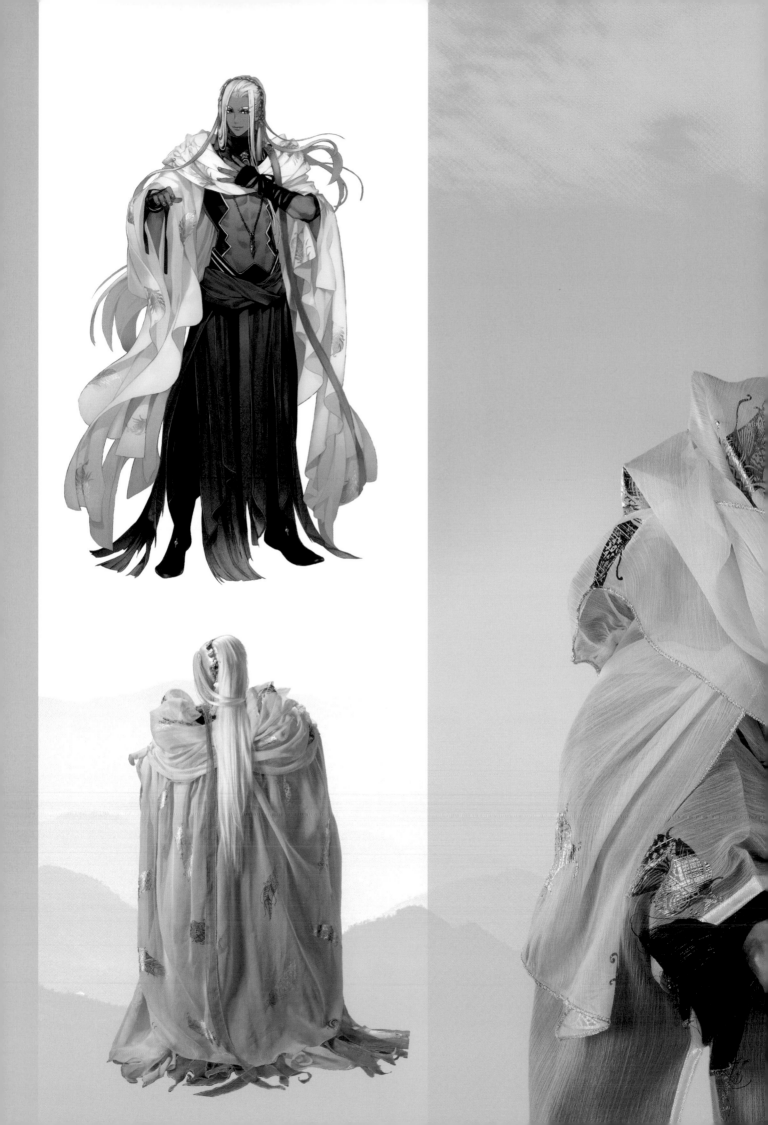

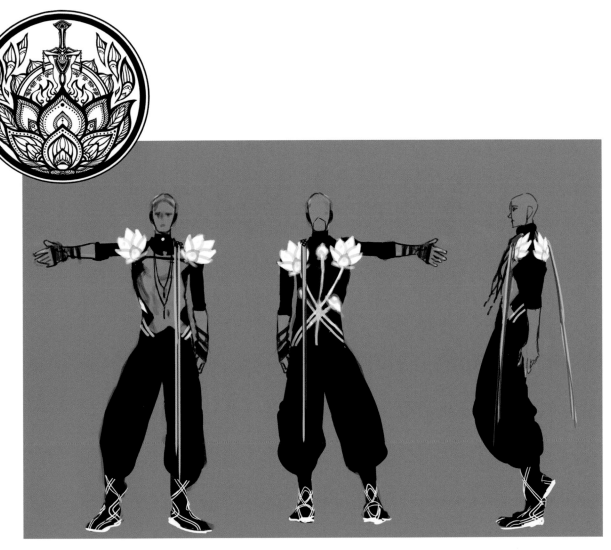

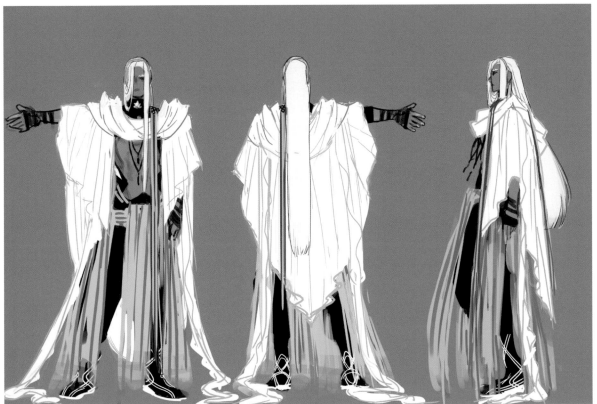

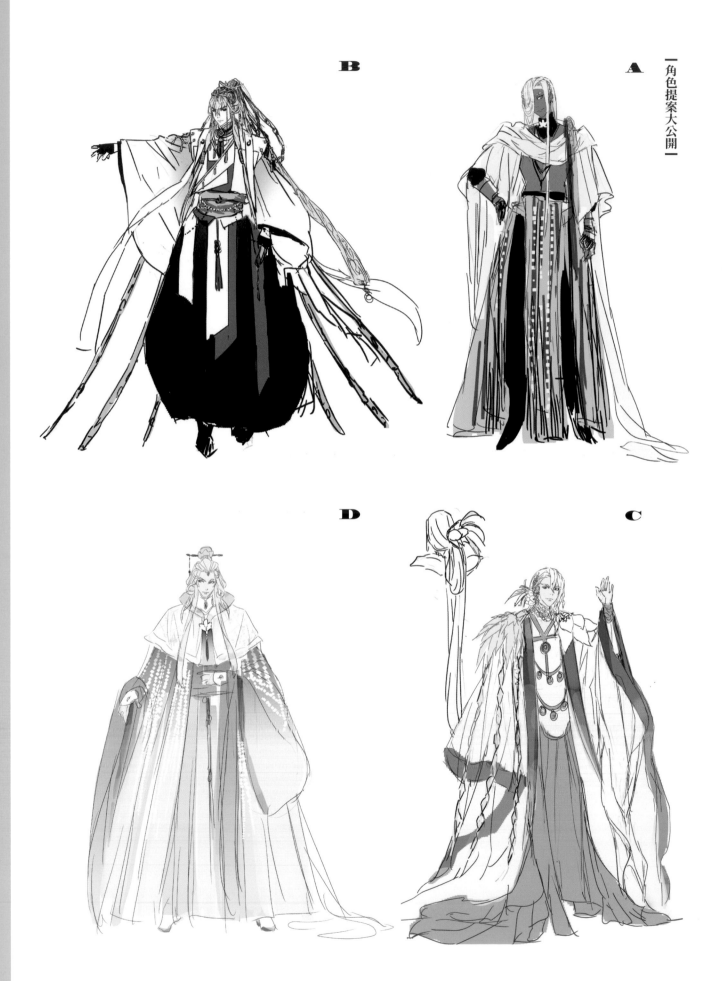

B

A

D

C

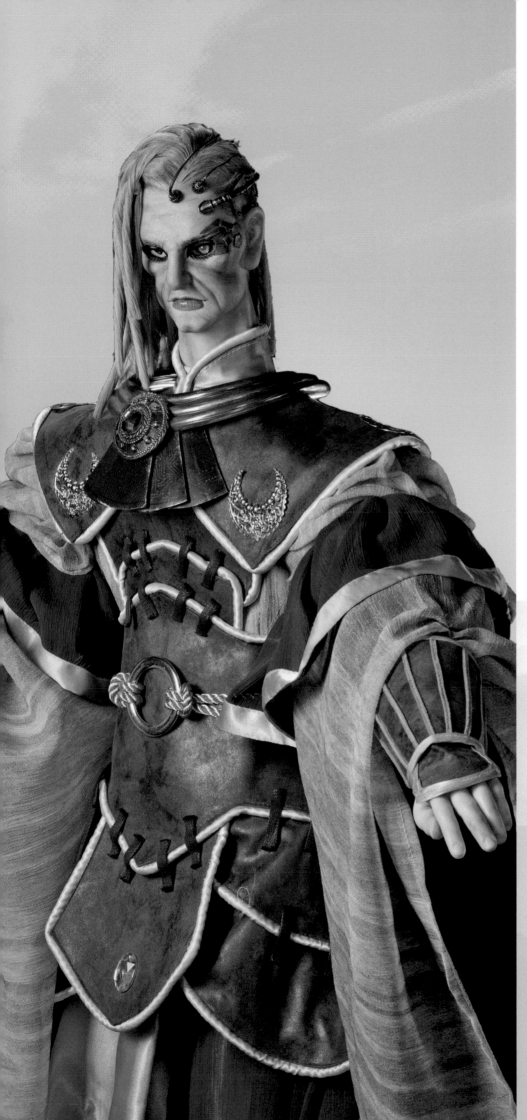

鬼奪天工

キダツテンコウ

受困於異世界的發明家。

生日
12月10日

角色配音
上田燿司

人物設計
曾豪銘、劉淑婷

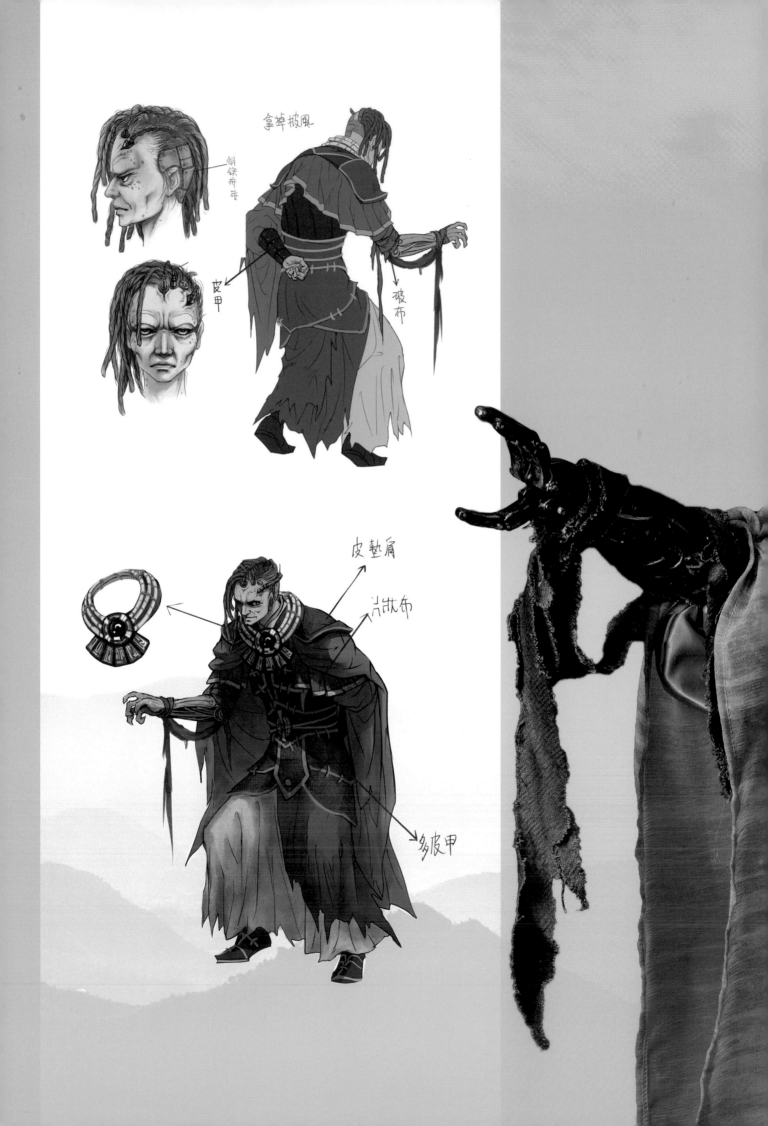

拿掉披風

銅鍊拼垂

皮甲

破布

皮墊肩

毛披布

多皮甲

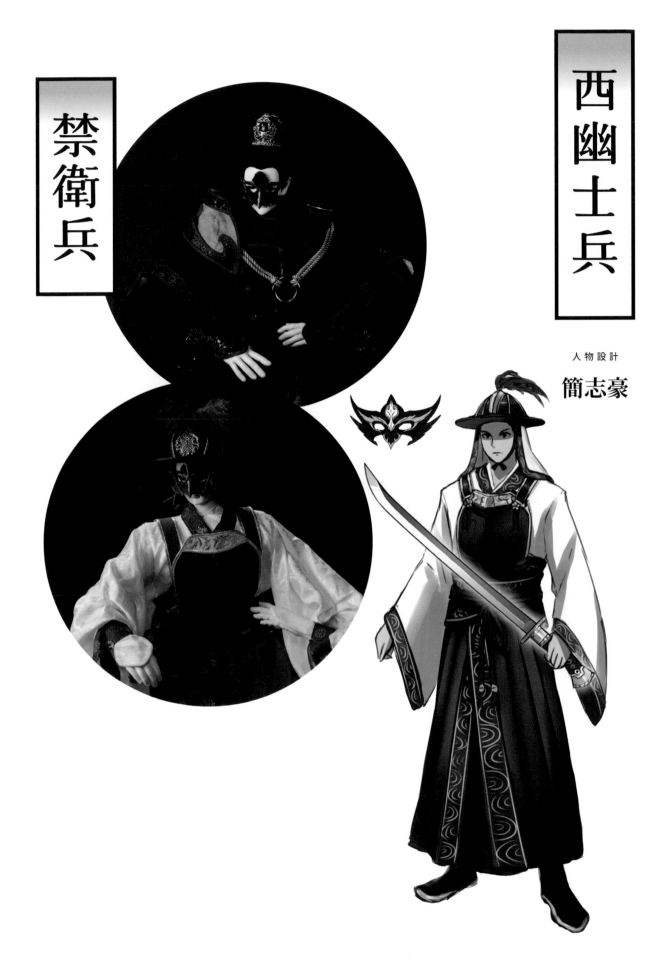

禁衛兵

西幽士兵

人物設計

簡志豪

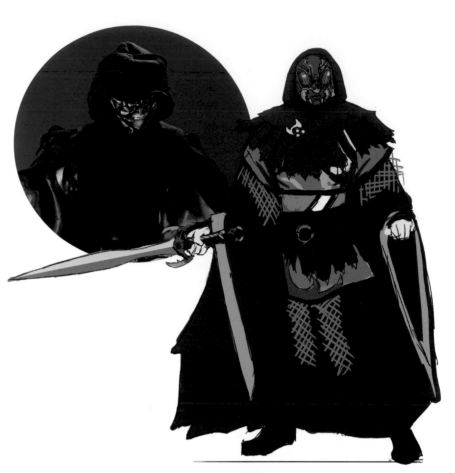

神蝗盟士兵

人物設計

曾豪銘

禍世蟮蝗手下的軍隊。原與西幽士兵不共戴天，勢不兩立。但是在西幽遭遇危難時，選擇一同奮勇抗敵，由此化解了雙方之間的仇恨。

兵長

魔族士兵

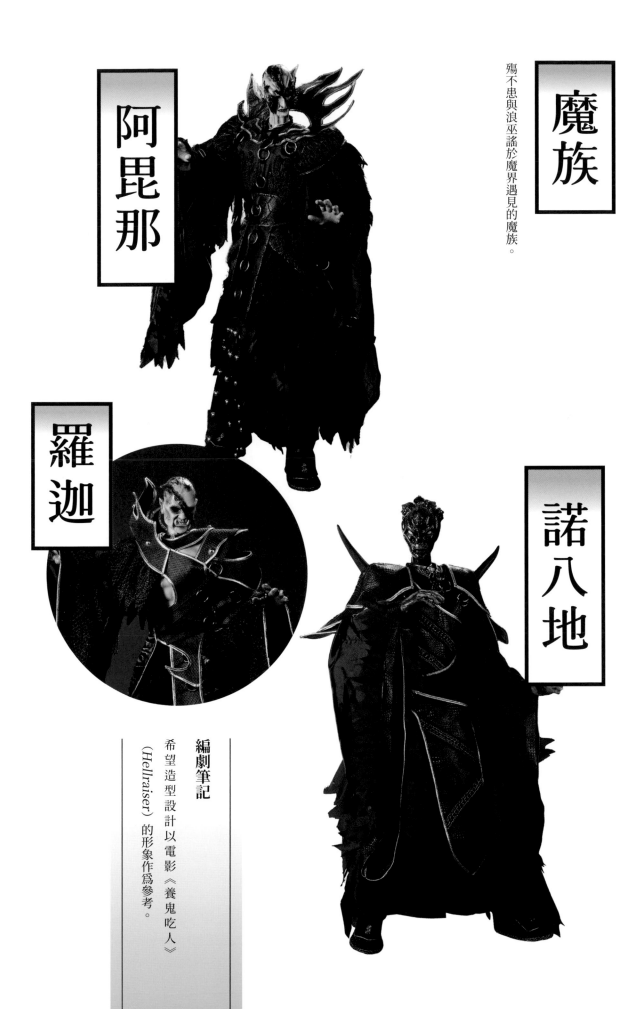

魔族

殤不患與浪巫謠於魔界遇見的魔族。

阿毘那

羅迦

諾八地

編劇筆記
希望造型設計以電影《養鬼吃人》
(Hellraiser) 的形象作爲參考。

命名過程大揭秘

《Thunderbolt Fantasy 東離劍遊紀》的編劇是日本知名劇作家虛淵玄，雖然我們都知道他很會寫，但一個不懂中文的日本人究竟是怎麼想出「殤不患」、「滅天骸」……這些毫無違和又帥氣的角色名稱？

本次特別公開第一季角色的名稱提案，以及虛淵玄的委託命名內容！可以發現提案中的名字有些點子後來成了角色的稱號，真的是很有趣呢。順帶一提，出場詩也是用類似的方式寫出來的喔！

委託命名

如同上次在會議上委託你們的事宜，首先請黃亮勛先生協助提供劇中人物以及地方名稱的點子。

下面整理了主要角色以及出現在故事大綱中的地名。為了提供黃亮勛先生一些命名點子，我標上了英文名稱，但是不一定要按照此英文名稱來命名。

另外，希望可以提供給我幾個不同的名稱選項。這樣的話，可選擇出中文、日文都聽起來不錯，文字好看的名稱。

定案	英文名	提案
凜雪鴉	Glacial Owl	泠雪鴉／泠梟／凜雪鴉／寒鴉／雙凌雁／宵凌雪
殤不患	Sullenness Weasel	嘯命刀／殤不患／笑命狼／玄狼嘯星／闇狼／
丹翡	Jade Lily	珂雪／摩蘿夜合／丹翡／丹珂
蔑天骸	Howling Skull	厄王／泣命／闇帝／蔑天骸／喪骸主／萬骨枯／闇骨血骸／泣血髑言／森羅枯骨
刑亥	Night Song	泣宵／夜歌／刑亥
狩雲霄	Bullseye	羿／目瞬／鏑芒／鍛羽／翊子巽／銳眼穿楊
捲殘雲	Hedgehog	雷剎／焱非刃／列百烽
殺無生	Carnage	千鍛／煞無生／邙鋒／鏑血子／鳴鳳決殺

魔物設定

CREATURE DESIGN

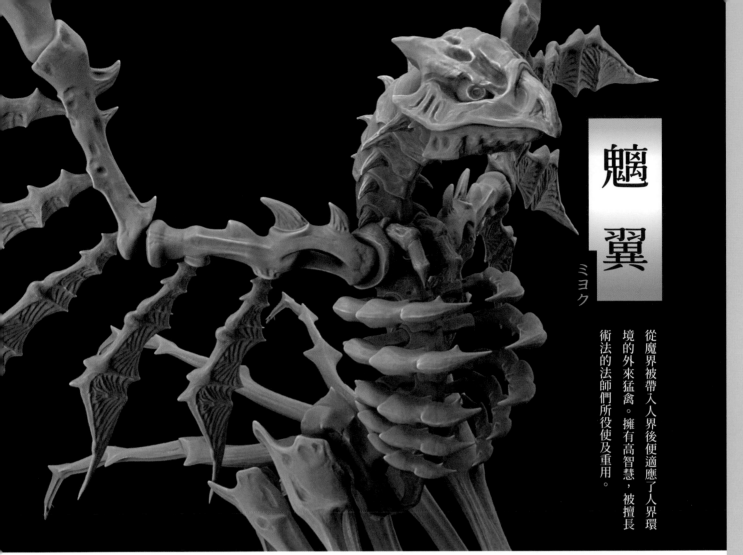

魖翼
ミョク

從魔界被帶入人界後便適應了人界環境的外來猛禽。擁有高智慧，被擅長術法的法師們所役使及重用。

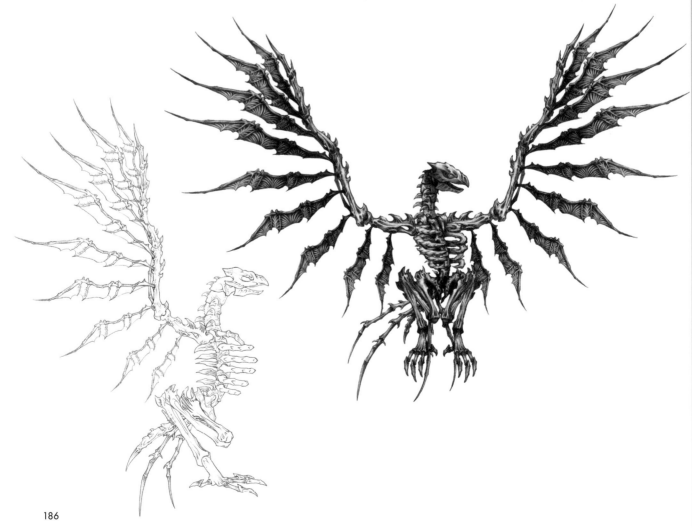

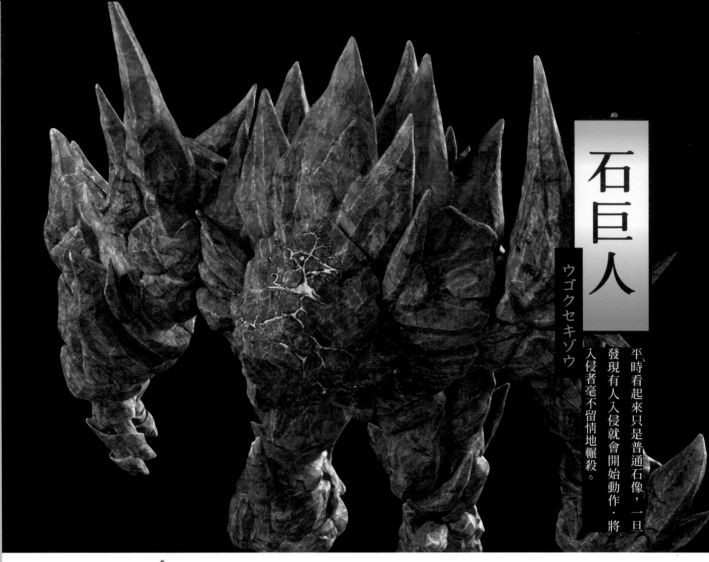

石巨人

ウゴクセキゾウ

平時看起來只是普通石像，一旦發現有人入侵就會開始動作，將入侵者毫不留情地輾殺。

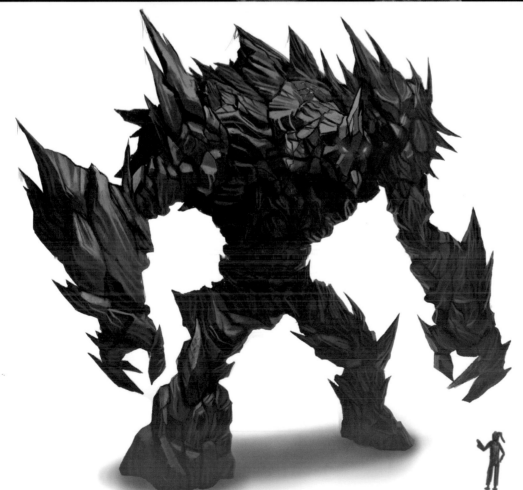

妖荼黎

ヨウジャレイ

角色配音
田中敦子

編劇筆記
類似植物和動物融合在一起的巨大怪物。它本身沒有能力移動，但會伸出藤狀觸腕攻擊。

被天刑劍封印的魔神。窮暮之戰時攻入人界的其中一名魔神。傳說是丹家祖先使用天刑劍將之擊退。

喪屍惡靈
ゾンビ

徘徊於夜魔森林與亡者之谷的喪屍，渴求生人的鮮血。

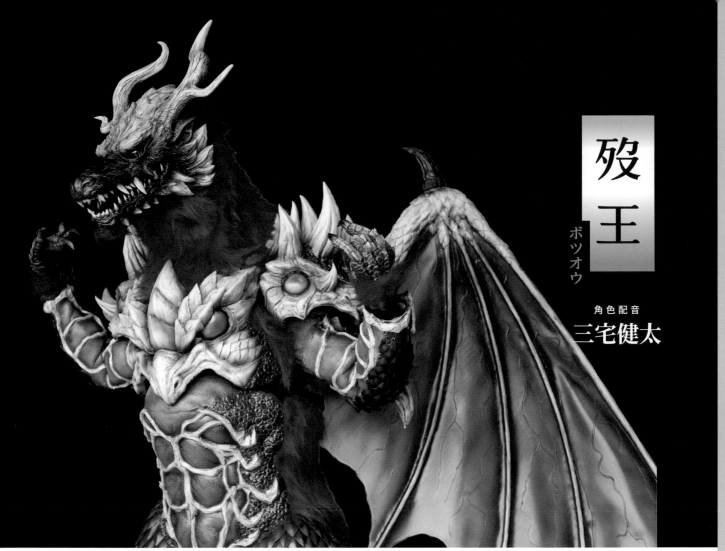

殁王

ボツオウ

角色配音

三宅健太

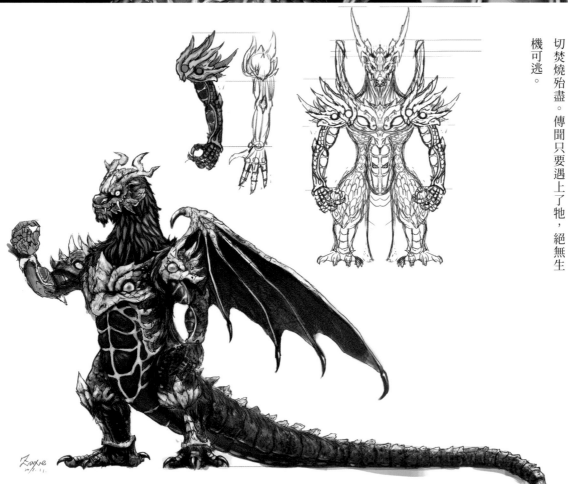

棲息在業火之谷裡的遠古邪龍，是「鬼殁之地」的霸者，同時有「死之王者」的意涵。如飛燕般翱翔在空中，噴出的火炎能將一切焚燒殆盡。傳聞只要遇上了牠，絕無生機可逃。

190

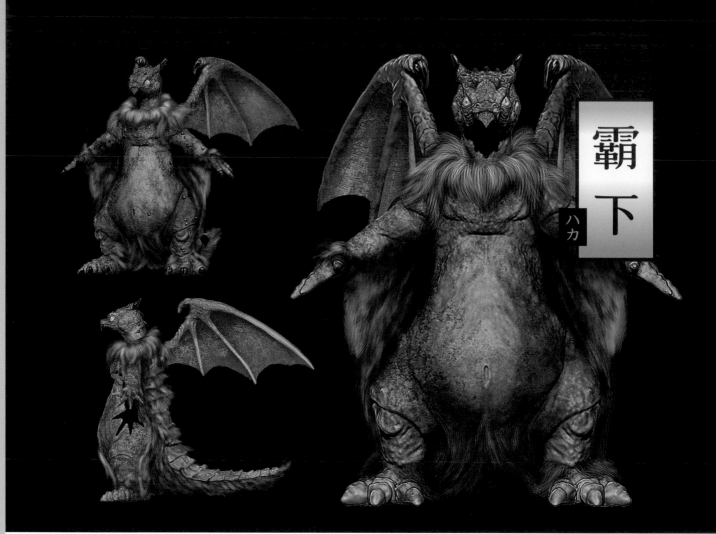

霸 下
（ハカ）

中國有「龍生九子」的傳說。九子之一，便是名為「霸下」的神獸，其外貌如龜，據說牠的氣力足以扛起一整座山嶽，雖是如此，面對殘王的兇殘仍是難逃生天。

191

武器＆道具設定

WEAPON & PROP DESIGN

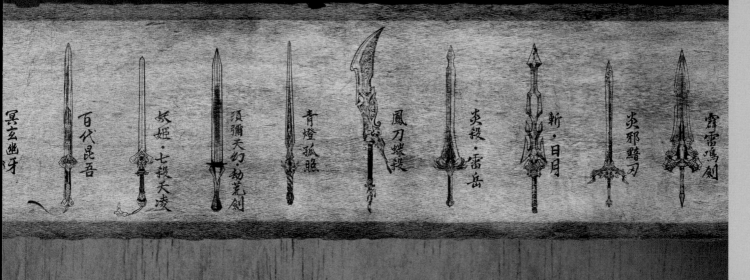

冥玄幽牙　百代昆吾　妖姬・七殺天凌　須彌天幻・劫荒劍　青燈孤照　鳳刀蝶殺　炎殺・雷岳　斬・日月　炎邪黯刀　霹雷鳴劍

荒夢赤霄　六道劍　琉光劍　古龍青雀　日月神怠　九天玄冥　六問虛空

[道具]

魔劍目錄

將殮不患所收集到的魔劍、妖劍、聖劍、邪劍封印其中的卷軸道具。從西幽帶走時共收藏三十六把在其中，現今減少兩把、又增加了三把後，目錄中共有三十七把。

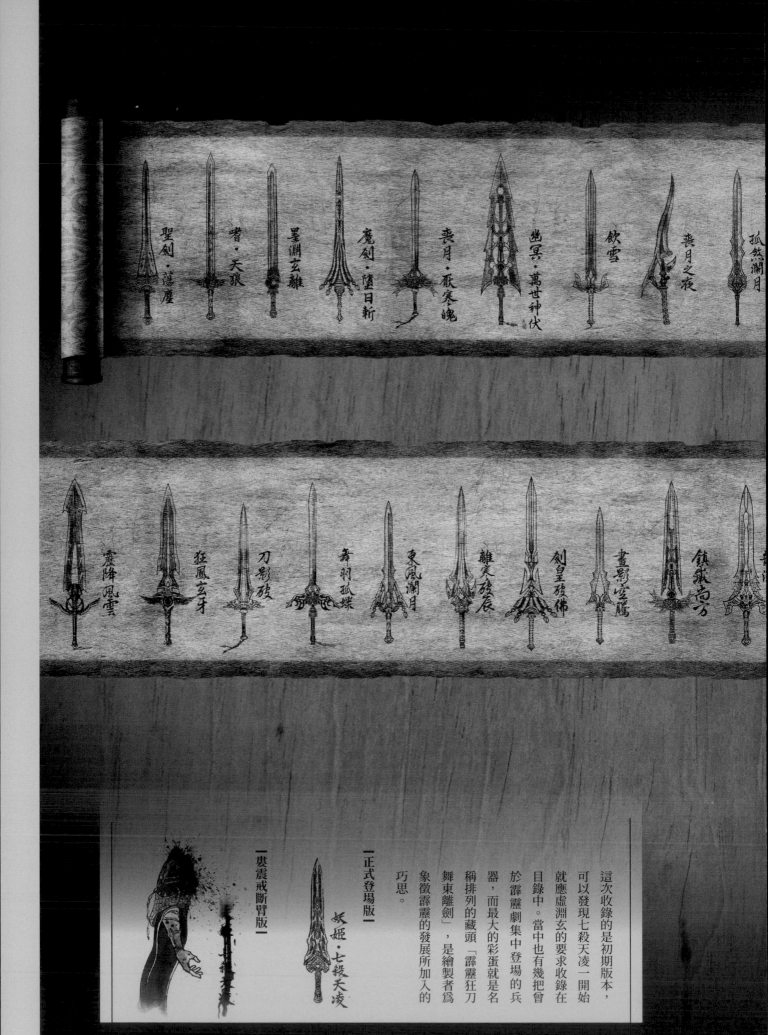

聖劍・蕩塵　耆・天狼　墨淵玄離　魔劍・墮日斬　喪月・歇寒魄　幽冥・萬世神伏　飲雪　喪月之夜　孤然瀾月

靈降風雲　狂鳳玄牙　刀影破　舞羽孤蝶　東風瀾月　離寒破辰　劍皇破佛　畫影空騰　鎮藏尚方

這次收錄的是初期版本，可以發現七殺天凌一開始就應虛淵玄的要求收錄在目錄中。當中也有幾把曾於霹靂劇集中登場的兵器，而最大的彩蛋就是名稱排列的藏頭「霹靂狂刀舞東離劍」，是繪製者爲象徵霹靂的發展所加入的巧思。

［正式登場版］
妖姬・七殺天凌

［羿震戒斷臂版］

【神誅魔械】
天刑劍

神誅魔械之中，具有特別危險力量的劍，封印了魔神・妖荼黎。窮暮之戰後為了封印其力量，分別拆下了其劍柄與劍鍔，由丹家所守護，後遭蔑天骸奪取並破壞。

【道具】
封印筆

將劍封印在魔劍目錄中的必要工具。

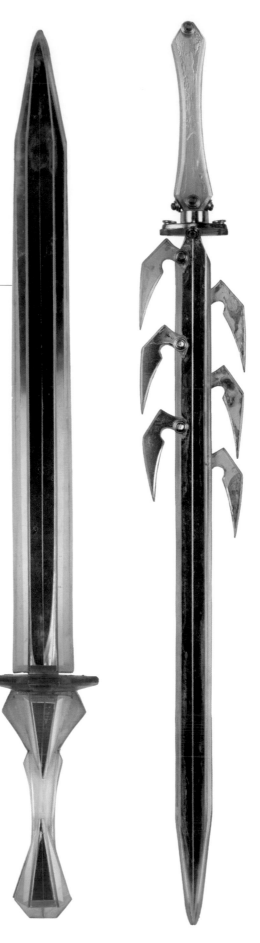

［魔劍］
須彌天幻・劫荒劍

傳說是位來自星空彼岸的劍匠所打造的異形魔劍。需要非凡的氣功底蘊才能駕馭。

編劇筆記

以其他星球的法術所鍛成的劍。其形狀雖是寬幅的直劍，但劍的尖端出現宇宙黑洞時，劍將分化類似古代日本「七支刀」鐵劍的形狀。

其材質並非金屬，而是未知的結晶物體。設計的幾何基本元素是六角形，因為是以外星人的審美觀打造之物，與其他劍相比結構跟樣式很異樣。

但與天刑劍相同，都是劍柄、劍鍔、劍身可以拆分的構造。

【魔劍】

喪月之夜

封印在魔劍目錄的其中一把魔劍。遭斬擊者，其身不傷，但意識將被魔劍的持有者所操控。被操控者若再被喪月之夜刺入其心臟，或失去意識並沉睡之後，則可解開操控。

【神誨魔械】

幽冥・萬世神伏

窮暮之戰時使用的神誨魔械。刺激龍脈使之活躍，面對和大地屬性有深刻連結的魔神會發揮出絕大的威力。不需要具備任何技能即可發動，但發動後卻是破壞力強大、一般人難以駕馭的危險武器。

【神誨魔械】

灼晶劍

能產生足以克制魔神的超高熱力的神誨魔械，然因極度的高溫也會對使用者產生危險，所以要使用這把劍，必須預先做好耐熱的防護準備。

【神誨魔械】

蒼黎劍

此聖劍於貫注氣功後，刀刃會發出粉碎任何物體的特殊震動波。對於一般兵器無法對付的魔神防禦，也能給予有效的攻擊。

八陣斷鬼刀

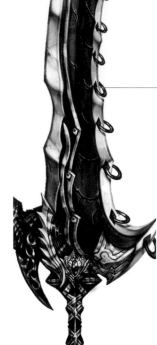

刀背鑲嵌著八個玉石環的刀，每個玉石環在滿足個別條件時會被點亮，點亮後威力會隨之提升。

誅荒劍

能像鳥一樣在天空中自由飛舞，感知到邪惡的魔力便會撲上前去攻擊的劍。對於具備隱身能力的魔族而言，可以說是特別有效的聖劍。

天穹劍

東離皇族代代相傳的名劍。某天被判別為贗品，眞品的行蹤成謎。

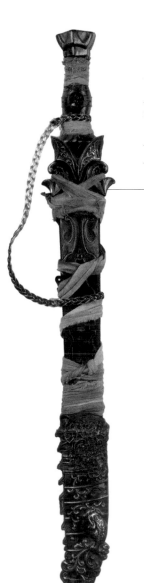

流螢劍

以特殊金屬鍛造而成的寶劍。劍身散發燐光，具有很高的藝術價值。

鳶吼劍

此劍原先認定為神誨魔械，但已喪失權能。但作為美術品的價值依舊難以估量。

與魔界通訊的水晶球，上面還能映照出另一頭的畫面。

【道具】

令牌

與禍世螟蝗取得聯絡的令牌。

【道具】

天秤

禍世螟蝗同假扮為異飄渺的凜雪鴉談話時出現的衡量「善」與「惡」的天秤。

【道具】

骨笛

召喚魖翼的道具。將骨笛像迴力鏢般拋向空中，魖翼便會聞聲而來。但骨笛一但遭到破壞，就會引來魖翼的攻擊。

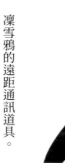

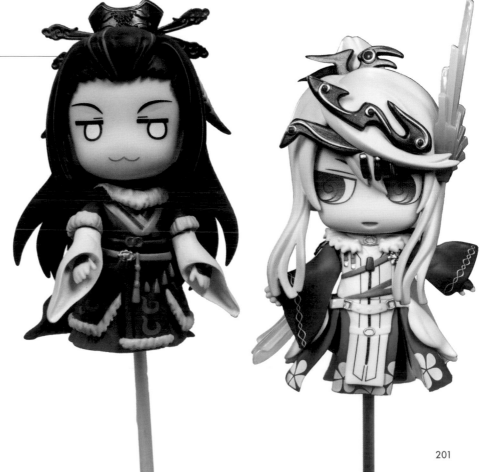

【道具】

通訊器

凜雪鴉的遠距通訊道具。

幕後秘辛

為了呈現呆萌冷眼感，GOOD SIMLE COMPANY 特別訂製了豐富的表情配件提供拍攝使用，再由霹靂團隊加上可式機關，讓戲偶與黏土人對戲的畫面更為生動。

【道具】

逢魔漏

無界閣中收集而來、可往來各個異世界的魔性之鏡。在鏡中映照出想去的場所時觸碰鏡面，即可成爲通往該世界的門路。

TOP↓

發出光芒透出異世界

像葉子的包覆物

類似燈籠果

約手掌大

類似薊的葉子

逢魔漏
平時黝黑如同黑曜石常點金光

薄片感可折斷

【刑亥的逢魔漏觀察日記】

【實際出現在刑亥房間的道具】

202

鬼奪天工研究所

被囚禁在時空縫隙的鬼奪天工，在無人打擾的異界鑽研魔道，十年之間累積大量研究成果。在此特別公開鬼奪天工珍貴的研究筆記。

【道具】
時空機械

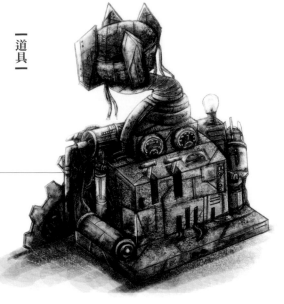

【道具】
機械手臂

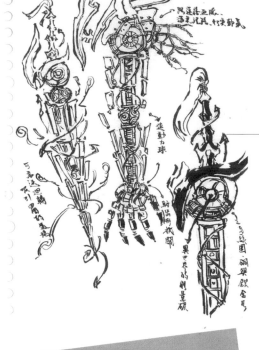

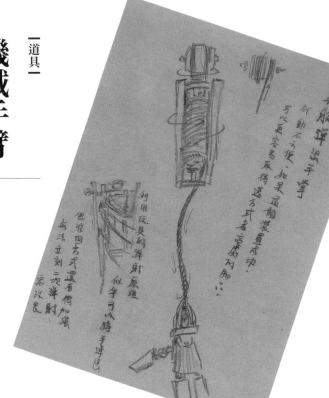

傳單

與玄鬼宗為敵的殤不患遭受通緝，大街小巷貼滿了公告，禁止與殤不患有任何接觸。不過在殘暴無道的玄鬼宗銷聲匿跡後，殤不患被拱為英雄人物，成了燒餅的代言人，搭配凜雪鴉的說書表演，引起熱賣。

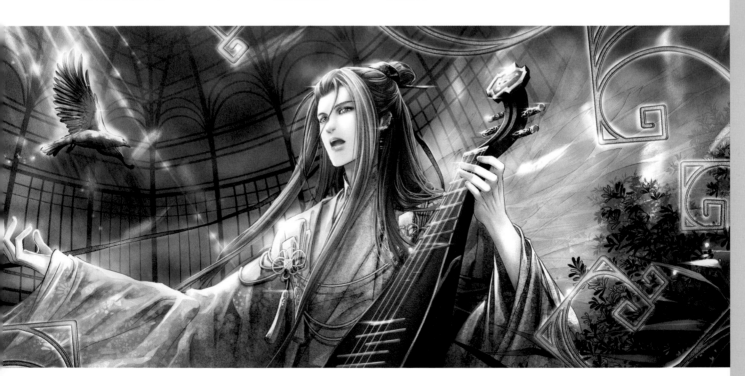

《Thunderbolt Fantasy 生死一劍》中，凜雪鴉化身說書人，廣發畫報，大肆宣傳殤不患的豐功偉業。

西幽劍豪秘客－殤不患

茷茷天韺

殘岊

顛命

殤不患

【場景道具】
皇女之間
掛畫

嘲風房間珍藏的浪巫謠掛畫。以籠中鳥的意象去發想繪製而成，一旁飛舞的黃鶯與背後半透明的羽翅，象徵嘲風所說的「你是我的黃鶯，我不會讓你離開」。

幕後秘辛

當初在設計皇女之間時，美術人員提出嘲風這應愛浪巫謠，在她房間掛一張浪巫謠的肖像畫應該很有趣。將想法提供給虛淵玄後，先畫了草圖給他確認，沒想到虛淵玄看了之後就決定爲這張畫加戲。拍攝時導演也特地帶鏡頭到畫上，才有了浪巫謠與聆牙看到畫，並確定爲皇女房間的橋段。

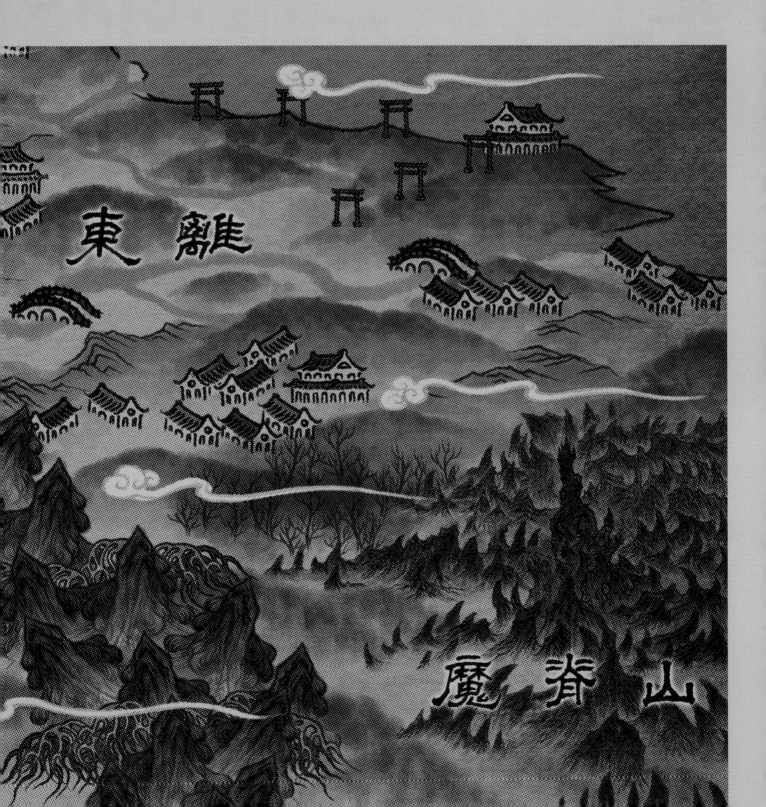

CHAPTER4

場景設定

SET DESIGN

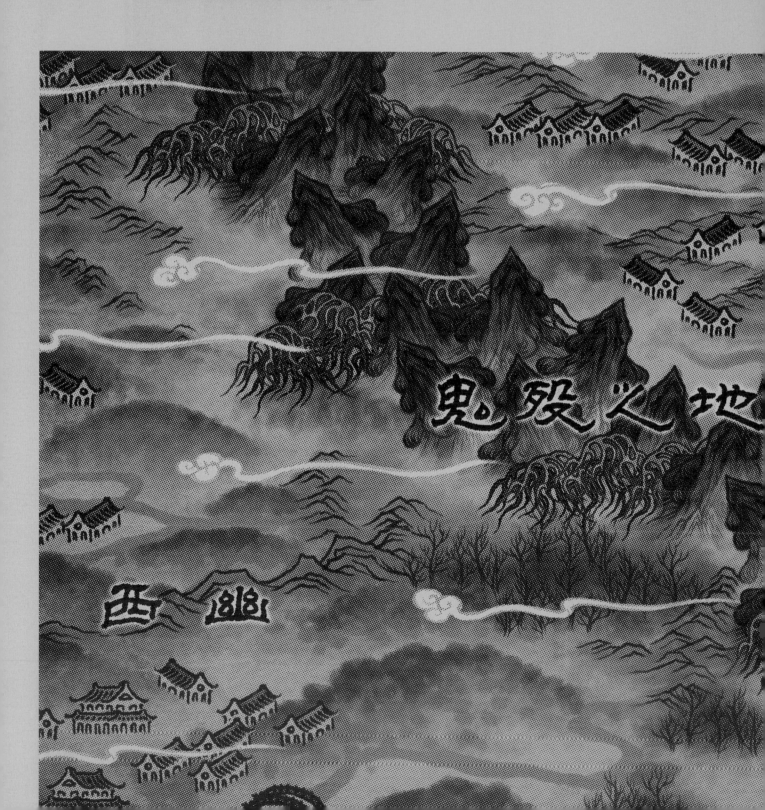

東離

故事一開始的舞台。在窮暮之戰時，因受到詛咒，而被分隔成無法相往來的「東離」、「西幽」兩國。

15cm
60cm
60cm
45cm

▲破廟

45cm

▲石佛

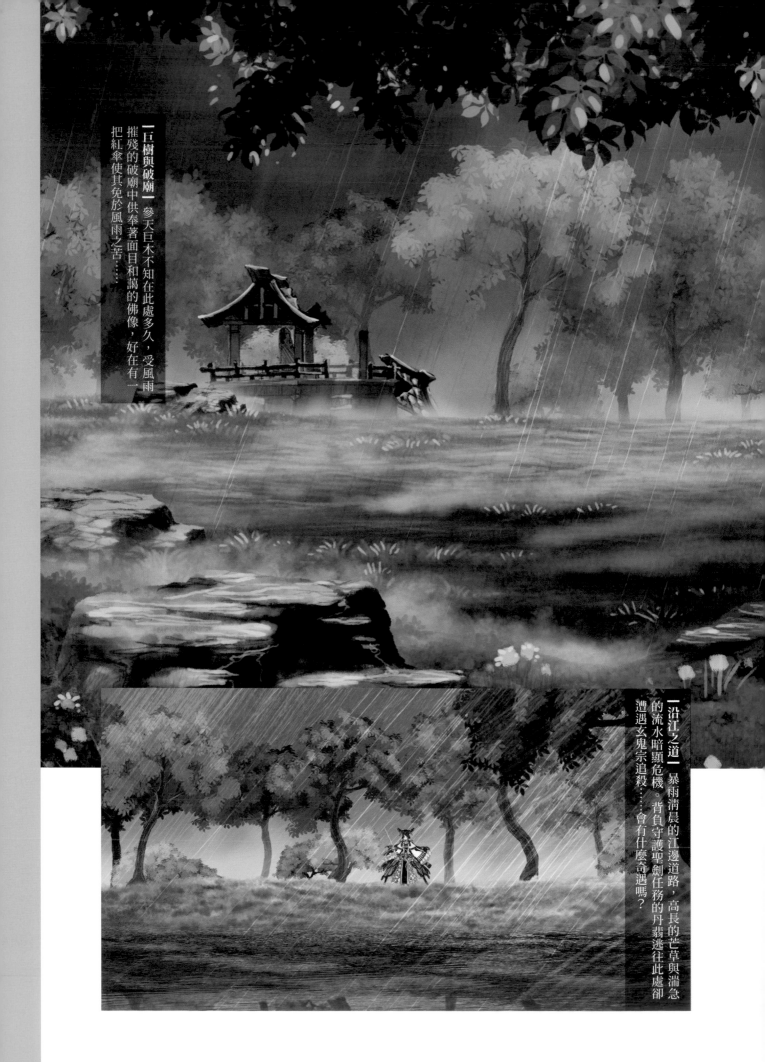

【巨樹與破廟】參天巨木不知在此處多久，受風雨摧殘的破廟中供奉著面目和藹的佛像，好在有一把紅傘使其免於風雨之苦……

【沿江之道】暴雨清晨的江邊道路，高長的芒草與湍急的流水暗顯危機。背負守護聖劍任務的丹翡逃往此處卻遭遇玄鬼宗追殺……會有什麼奇遇嗎？

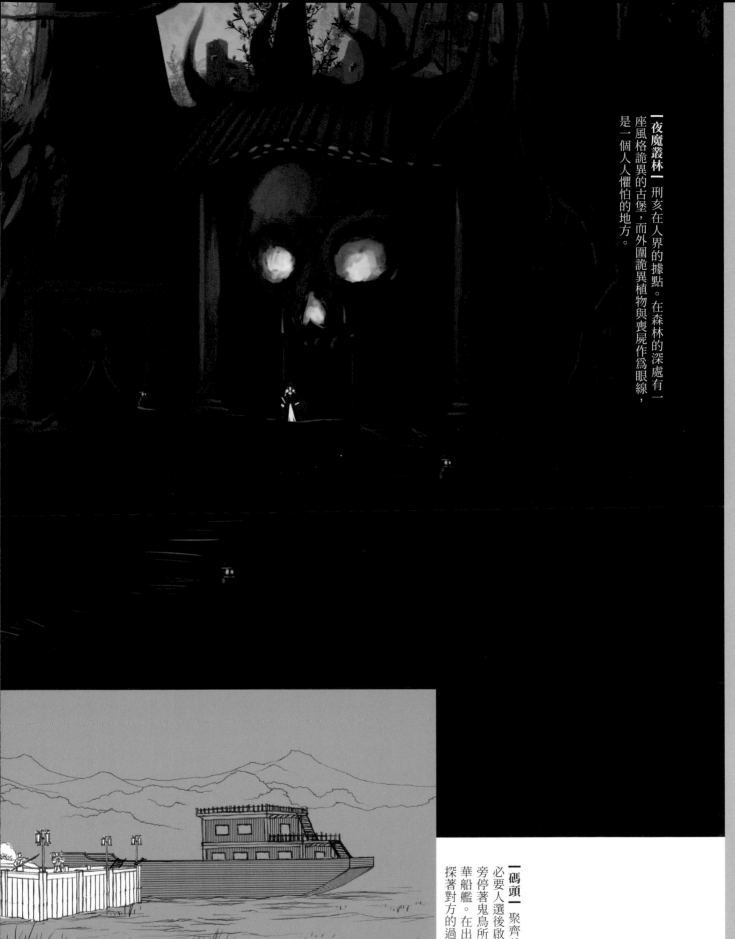

【夜魔叢林】刑亥在人界的據點。在森林的深處有一座風格詭異的古堡，而外圍詭異植物與喪屍作爲眼線，是一個人人懼怕的地方。

【碼頭】聚齊前往七罪塔的必要人選後啟航的碼頭，一旁停著鬼鳥所借來的一艘豪華船艦。在出發前一行人試探著對方的過去……

魔脊山

七罪塔所在地域，位於人魔兩境相交、被稱爲黃泉地之處。

常人別說是出入往來，連踏入半步都避之唯恐不及，是一片瀰漫著魔界般瘴氣的危險土地。

亡者之谷

通往七罪塔路上的第一道難關。這恐怖的山谷中有靈魂被束縛的死屍成群徘徊，若無死靈術師詠唱特別的鎮魂歌來停止死屍的動作，這些渴求生人鮮血的死屍就會將人大卸八塊。

魁儡峽谷 通往七罪塔路上的第二道難關，這裡有如城塞般巨大的機關石人看守著。

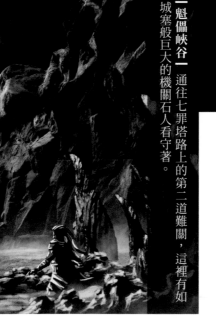

陣法示意圖

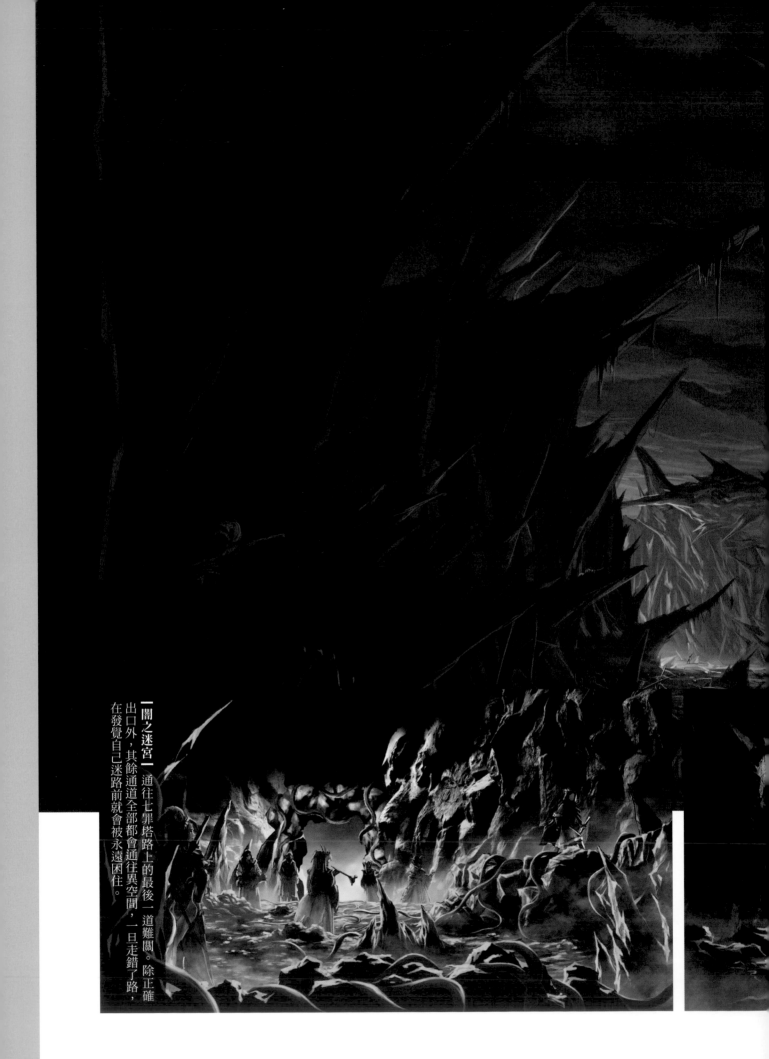

【闇之迷宮】通往七罪塔路上的最後一道難關。除正確出口外，其餘通道全部都會通往異空間，一旦走錯了路，在發覺自己迷路前就會被永遠困住。

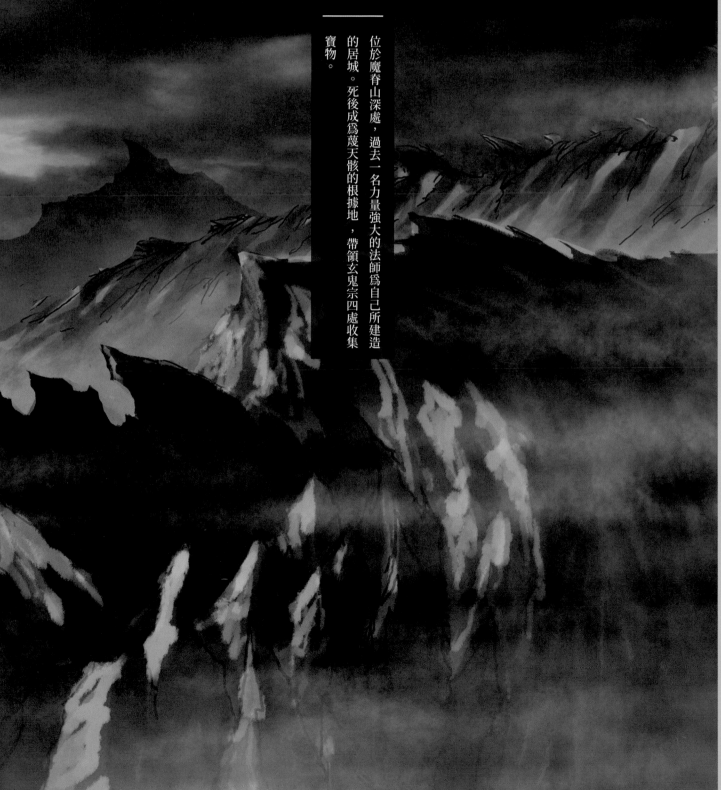

七罪塔

位於魔脊山深處，過去一名力量強大的法師為自己所建造的居城。死後成為蔑天骸的根據地，帶領玄鬼宗四處收集寶物。

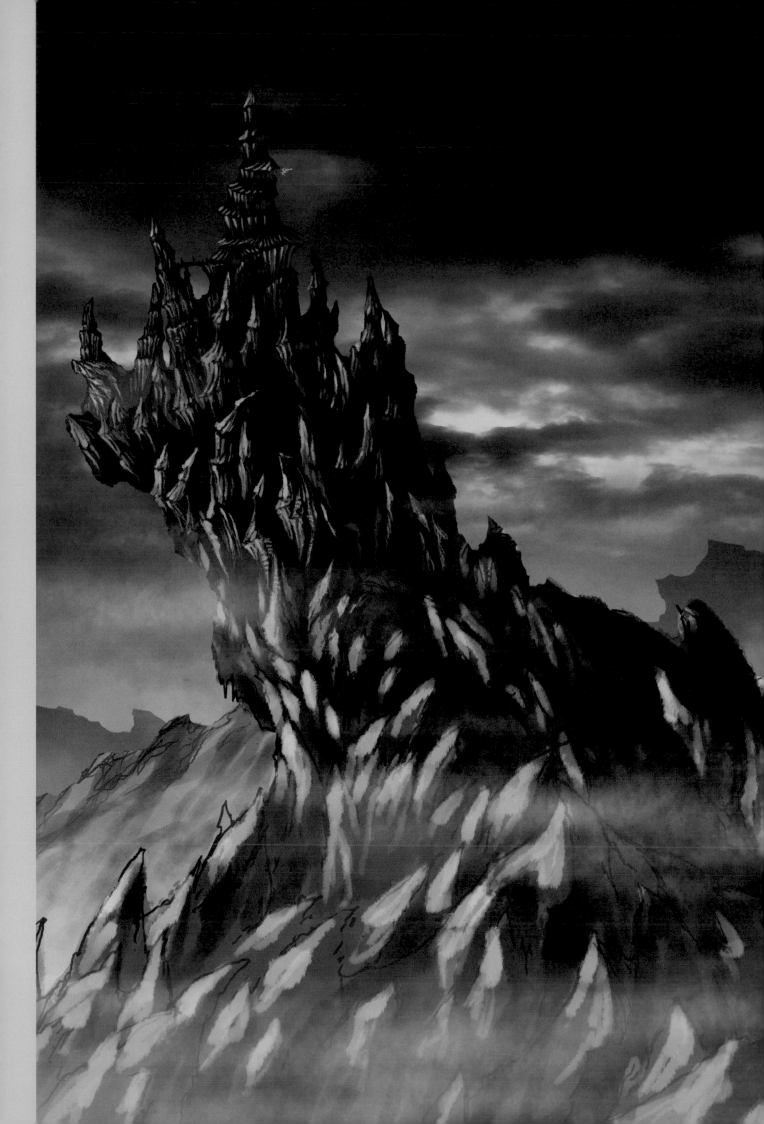

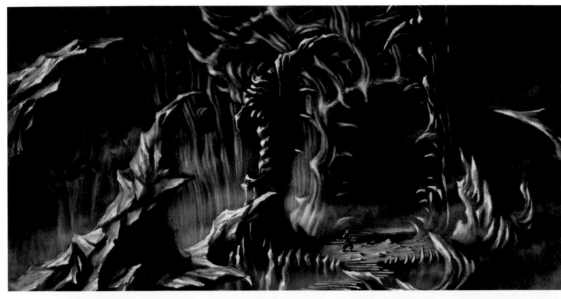

七罪塔・入口 詭異的魔力與玄奇的黑石扭曲成如魔獸的嘴巴，部分異變形成血骨牆面與柱飾。

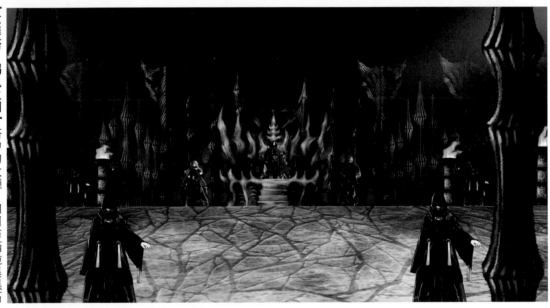

七罪塔・謁見之間 塔中的大廳，四周布滿詭異黑石與如血膜花紋的牆面在火盆搖曳的閃動下更顯恐怖。骨質巨大的王座是蔑天骸謁見下屬與下達指令的地點。

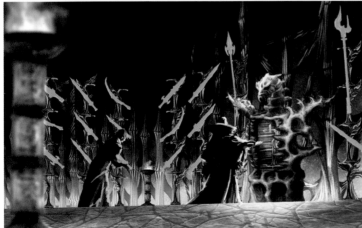

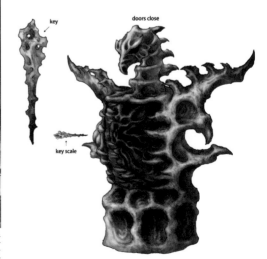

key

doors close

key scale

七罪塔・收藏室 蔑天骸的收藏室，天刑劍的劍柄安置在魑翼造型的金庫中，需透過特殊骨鎖才可開啟。四周也展示著四處收刮來的神兵利器。

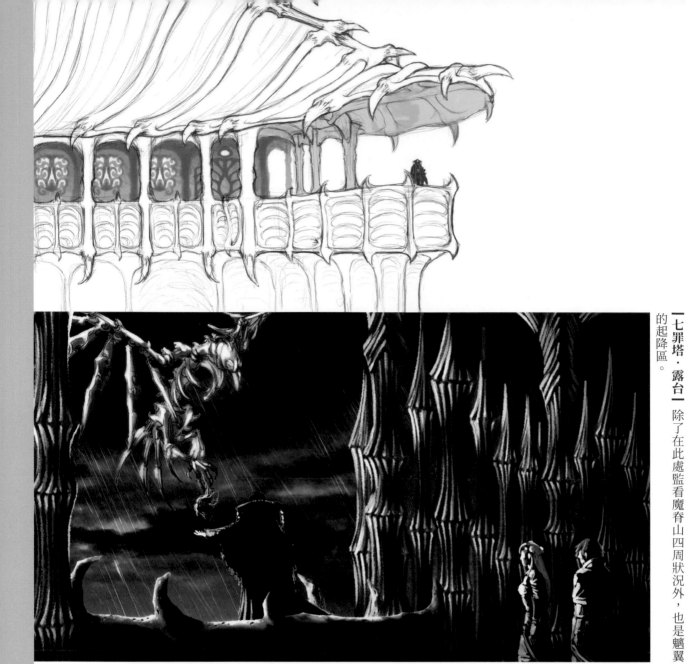

【七罪塔‧露台】除了在此處監看魔脊山四周狀況外，也是魑翼的起降區。

【七罪塔‧監獄】刑求犯人的地方，位於塔的高處。也是魑翼的進食廣場，受不了酷刑的犯人便成爲魑翼的飼料……

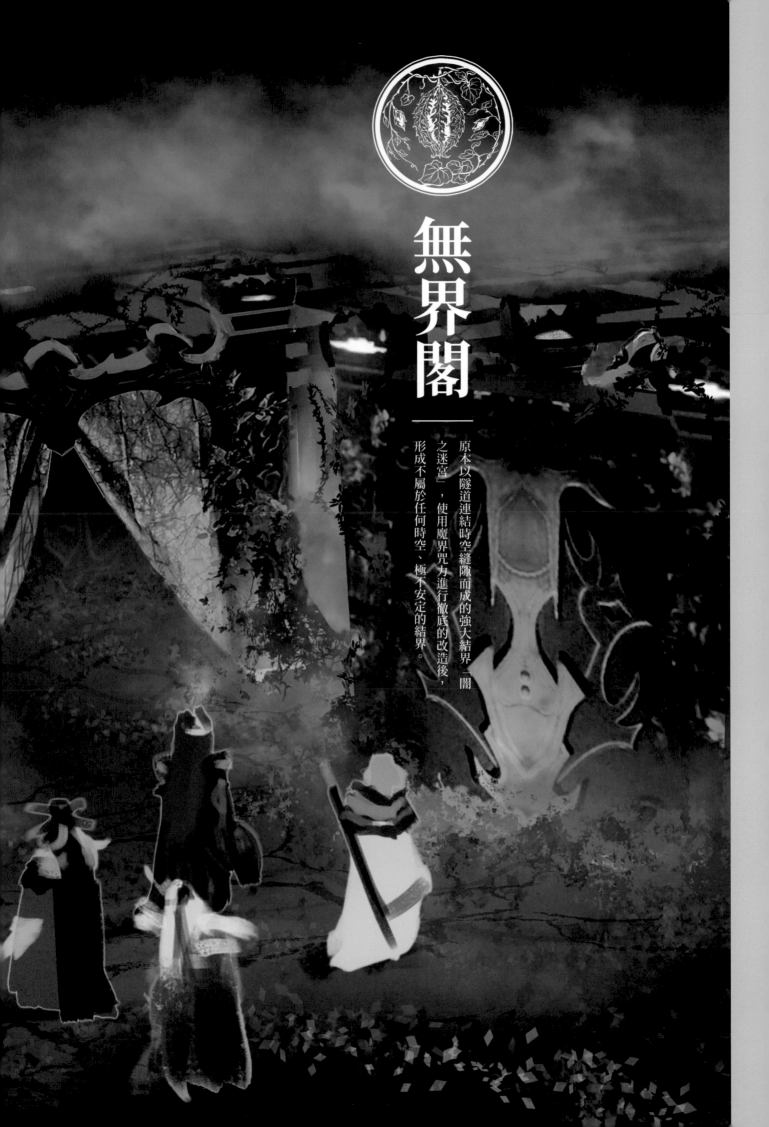

無界閣

原本以隧道連結時空縫隙而成的強大結界「闇之迷宮」，使用魔界咒力進行徹底的改造後，形成不屬於任何時空、極不安定的結界。

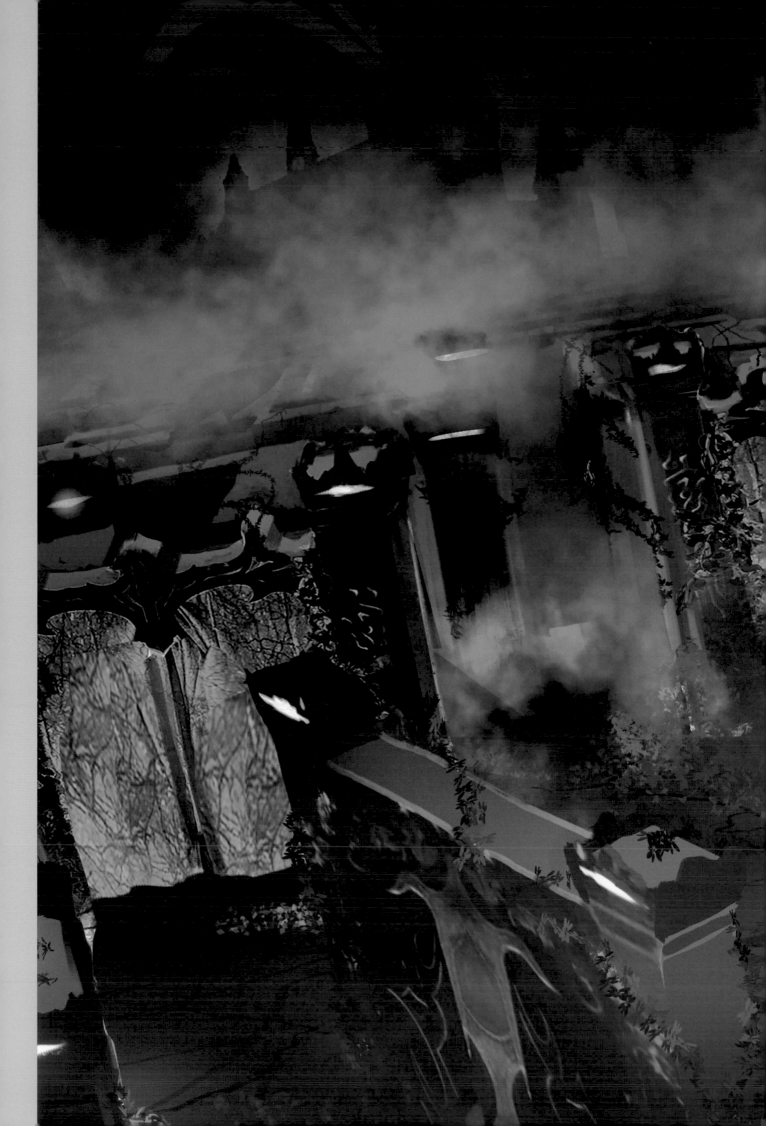

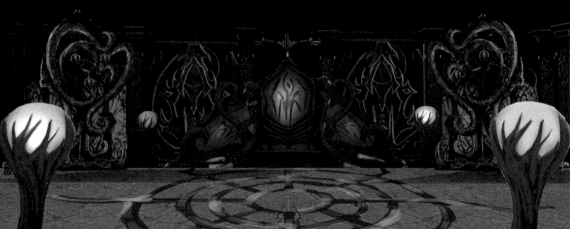

【無界閣·廣場】廣場四佈著刻有奇異符文的的石柱。廣場寬廣像是無邊界但又像是有其規律，不熟悉地形的人容易迷失其中。

【無界閣·大廳】無界閣中重要聚會場所，風格充滿魔界的風采，包含飾板、雕像、燈具……都非當世風格。廳中也長著許多逢魔漏，可透過此物觀察各個世界的情況。

【牢房】位於無界閣地下的牢房，風格不同於無界閣內部，或許是空間扭曲所出現的牢獄，被刑亥收為己用。

【咒法囚棺】賦予魔界邪術的詭異囚棺，木製看似脆弱，但賦予強大邪術與咒力使其堅固難破，並且被囚禁其中的人會被奪取精力，愈是掙扎精力流失得愈快。

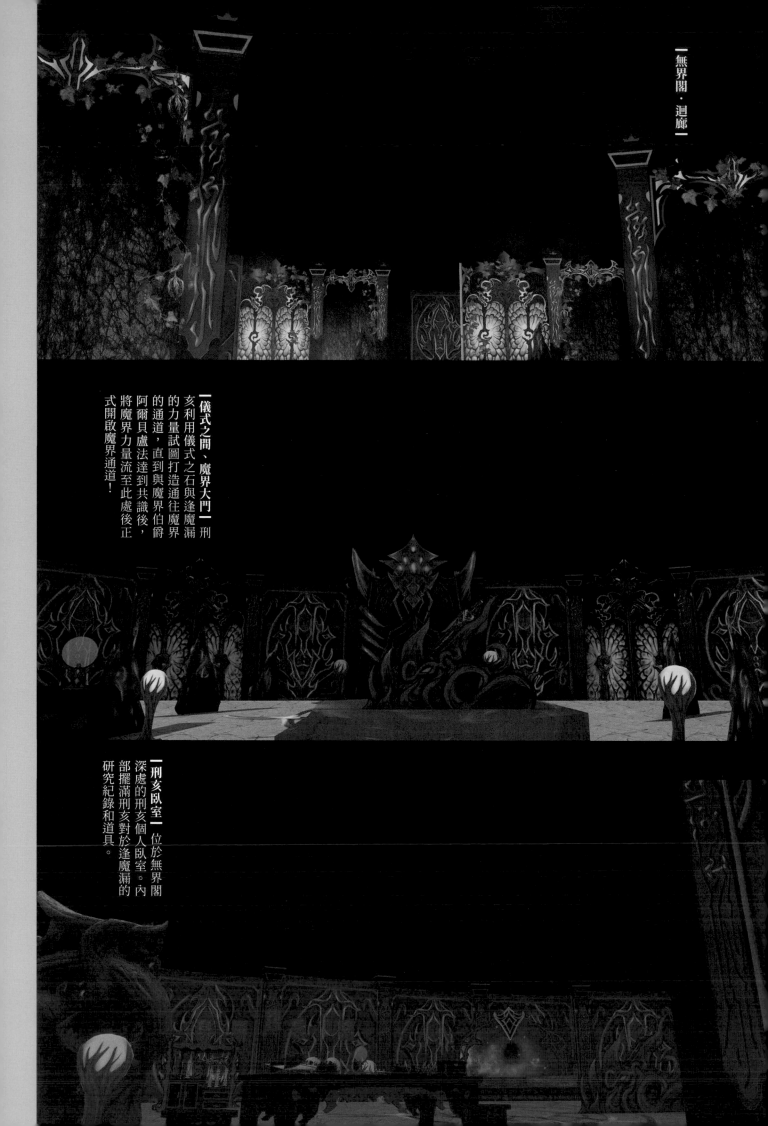

無界閣・迴廊

【儀式之間、魔界大門】刑亥利用儀式之石與逢魔漏的力量試圖打造通往魔界的通道，直到與魔界伯爵阿爾貝盧法達到共識後，將魔界力量流至此處後正式開啟魔界通道！

【刑亥臥室】位於無界閣深處的刑亥個人臥室。內部擺滿刑亥對於逢魔漏的研究紀錄和道具。

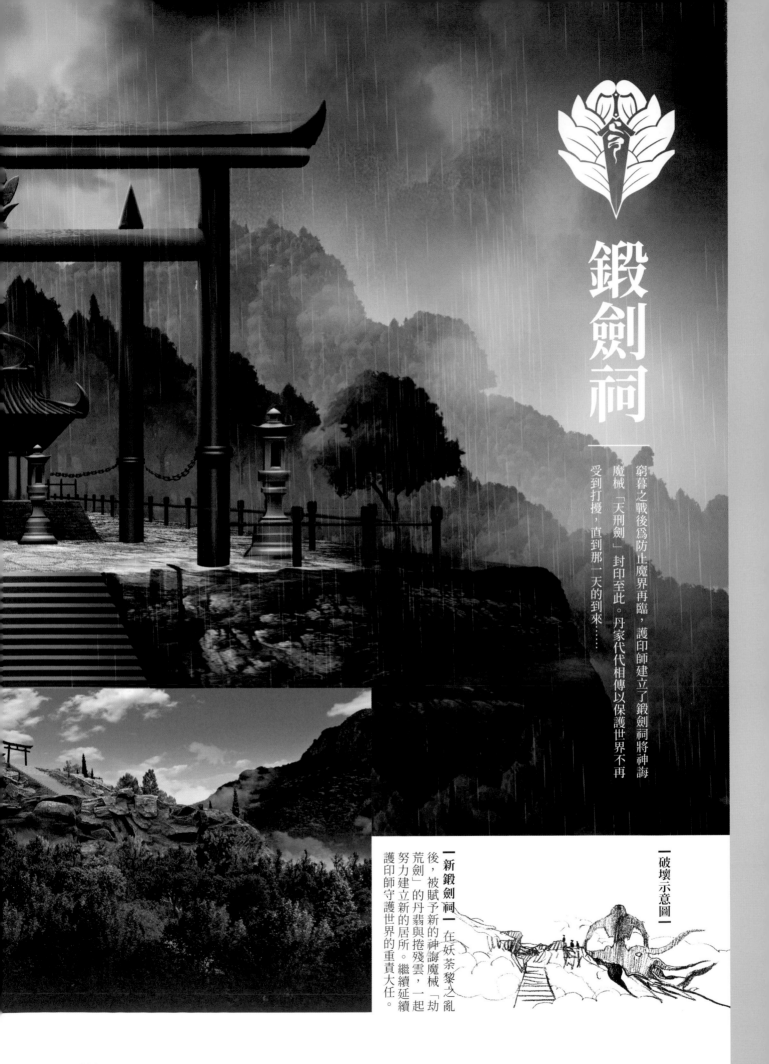

鍛劍祠

窮暮之戰後為防止魔界再臨，護印師建立了鍛劍祠將神誨魔械「天刑劍」封印至此。丹家代代相傳以保護世界不再受到打擾，直到那一天的到來……

破壞示意圖

新鍛劍祠 在妖荼黎之亂後，被賦予新的神誨魔械「劫荒劍」的丹翡與捲殘雲，一起努力建立新的居所。繼續延續護印師守護世界的重責大任。

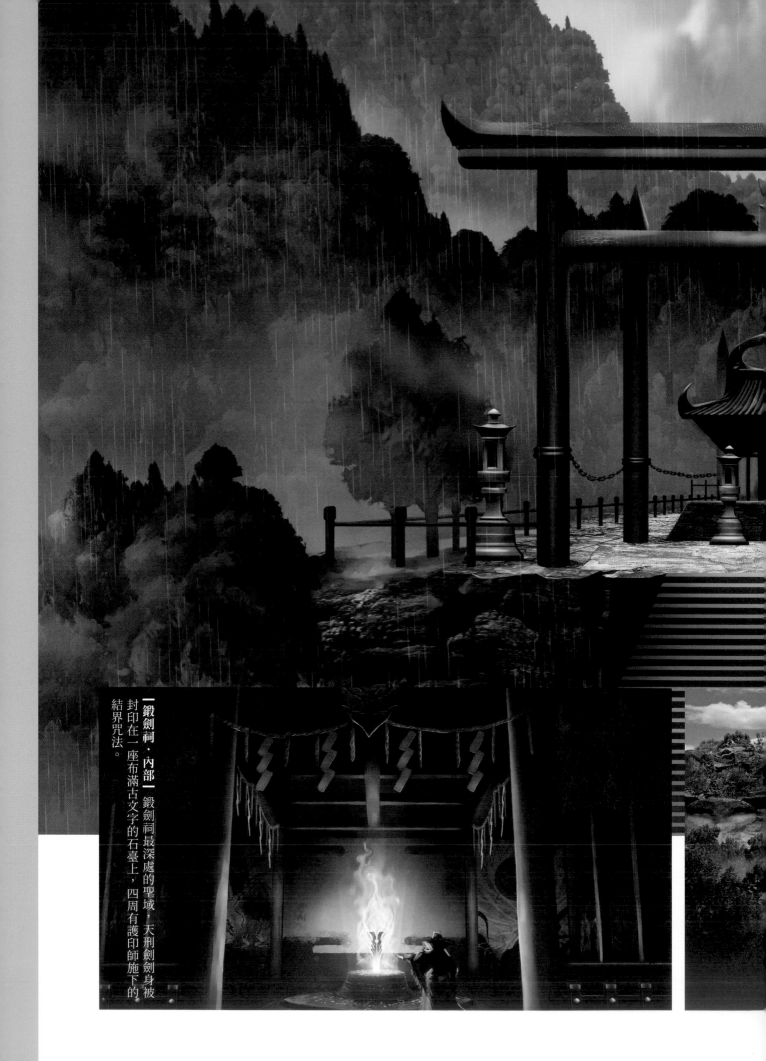

【鍛劍祠・內部】鍛劍祠最深處的聖域，天刑劍劍身被封印在一座布滿古文字的石臺上，四周有護印師施下的結界咒法。

225

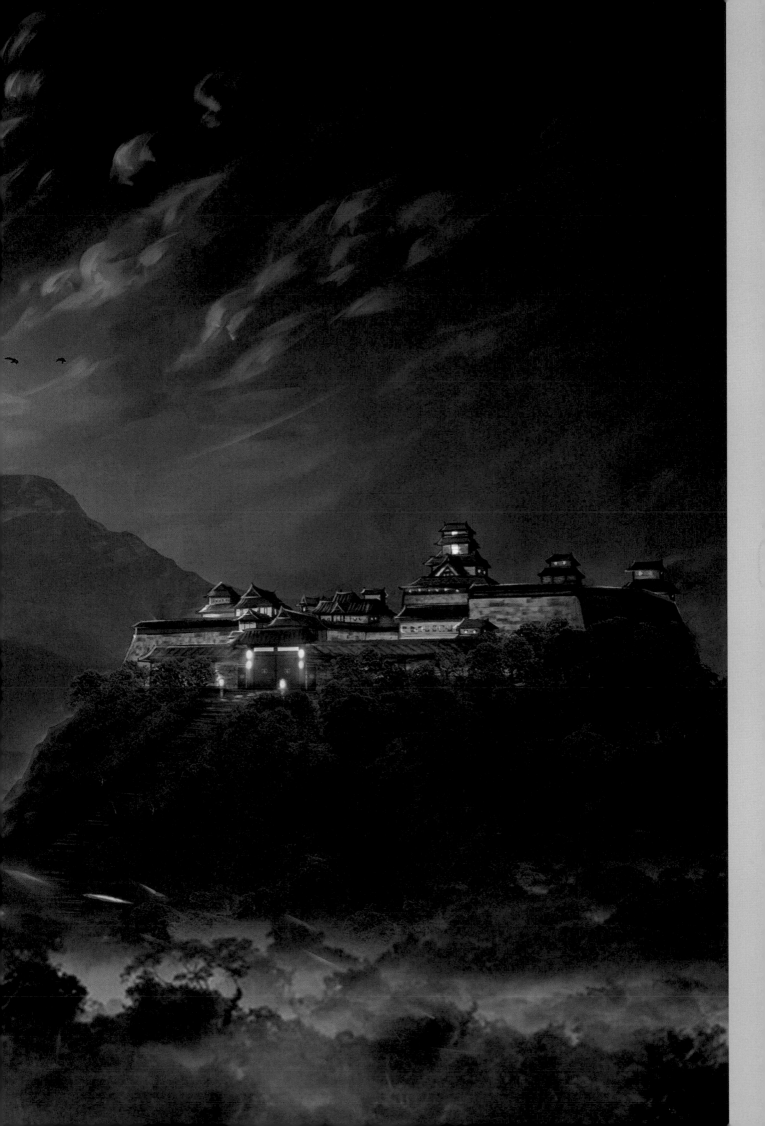

仙鎮城

在東離護印師的鍛劍祠中擁有首屈一指防禦力的堡壘，負責統御、訓練護印師，守護數把重要聖劍的聖域。爲防止魔界軍隊再度入侵而建造難攻不落的要塞。

┃仙鎮城‧屋頂區┃ 位於主堡疊邊的住宅區屋頂。樓層高低錯落，其中有幾座塔樓監視城中情況。

┃仙鎮城分布圖┃ 城中最高建物為防守堅強的伯陽侯城堡。四周分布著軍事區、住宅區、商業區等區域，一層層間也有塔樓與堅固石牆守候，易守難攻。

┃仙鎮城‧大門┃ 最外圍的城門，門大而深厚。門旁使用堅固與巨大的石磚堆砌而成，牆上掛有代表仙鎮城徽紋的旗幟。門口也有守衛駐守相當嚴謹。

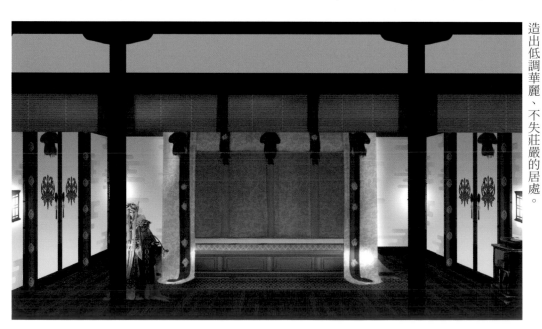

【仙鎮城・迴廊】城中主要堡壘裡面的走廊。曲折變化並通往很多房間。

【仙鎮城・謁見之間】主事大廳，伯陽侯面見來賓與商討議事的地方。位於城中最堅固大樓的頂端，可以看遍城中的大小事件。

【伯陽侯房間】伯陽侯居所。如日式將軍與貴族的風格床帳，房間以白藍紅爲配色，並搭配精美竹簾與飾布營造出低調華麗、不失莊嚴的居處。

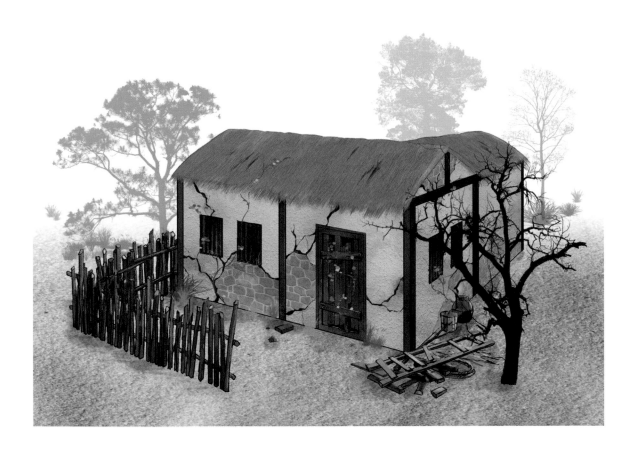

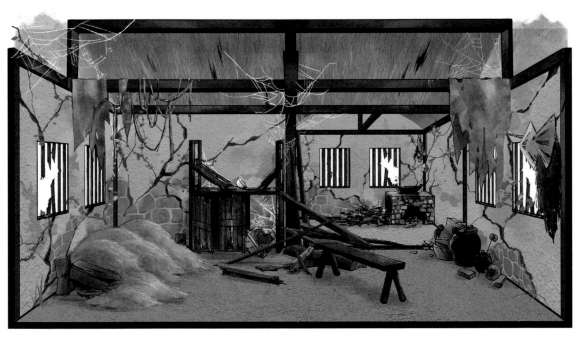

| 破屋藏身處 | 蠍瓔珞藏身之處，久無人居斑駁的牆面與蜘蛛網、藤蔓遍布屋內，呈現出破敗、陰暗的場景。破床上的稻草堆是擺放七殺天凌的位置，來防止被其魅惑。

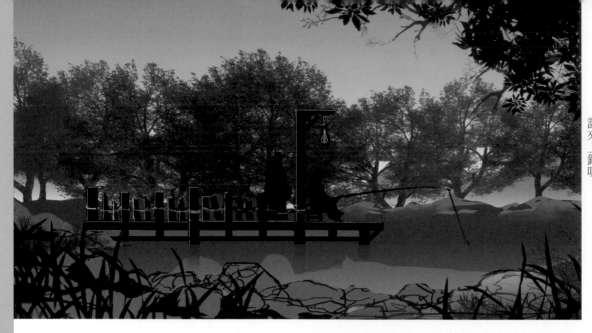

【河邊棧橋】林中一處河岸邊棧橋。雖感覺有一段時間無人使用，但看起來還算堅固。凜雪鴉與殤不患在此密商一些事情。釣著魚的凜雪鴉像是等著誰來上鉤呢！

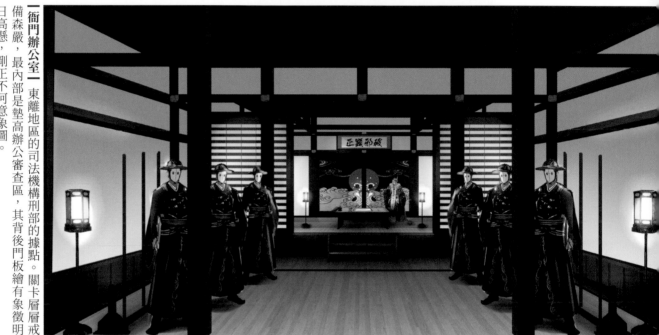

【衙門辦公室】東離地區的司法機構刑部的據點。關卡層層戒備森嚴，最內部是墊高辦公審查區，其背後門板繪有象徵明日高懸，剛正不阿意象圖。

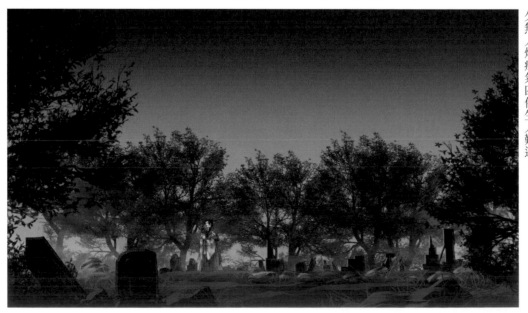

【墓地】離破屋不遠的深處，一個被遺忘的古墓地遺跡，久無人煙瘴氣四佈生人難近。

劍技場

四年一度舉辦「劍聖會」的會場。比賽採循環賽制，參賽者彼此較量劍技，競爭「劍聖」之地位，戰勝最多場者便有資格自稱為劍道頂峰的「劍聖」，並接受他人如此尊稱。

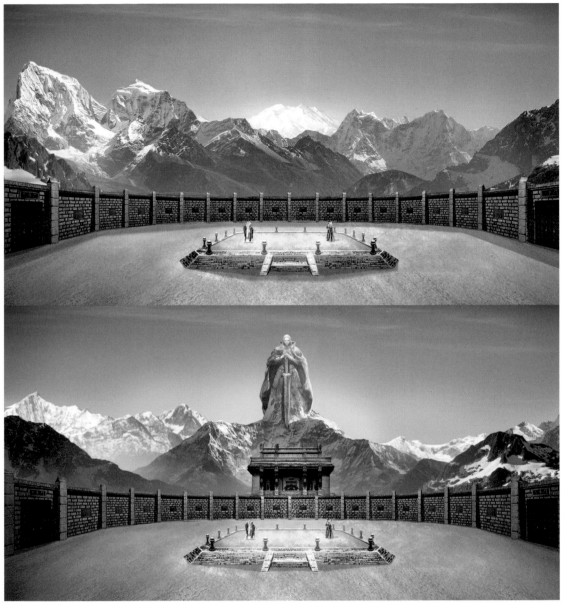

【劍技場・競賽區】廣大場地中間立著一個決戰生死的舞台，對手分別從朱雀與玄武兩道門登場。場地四周圍僅有透氣窗的休息室圍繞著。

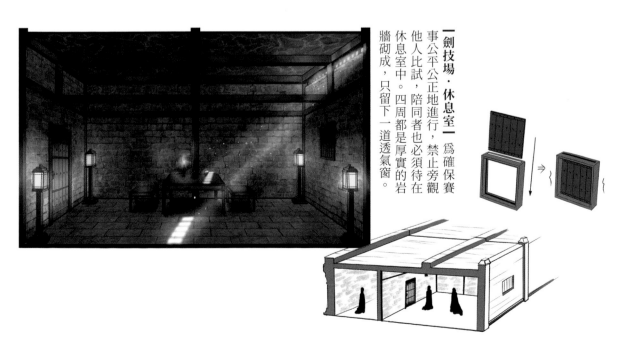

【劍技場・休息室】為確保賽事公平公正地進行，禁止旁觀他人比試，陪同者也必須待在休息室中。四周都是厚實的岩牆砌成，只留下一道透氣窗。

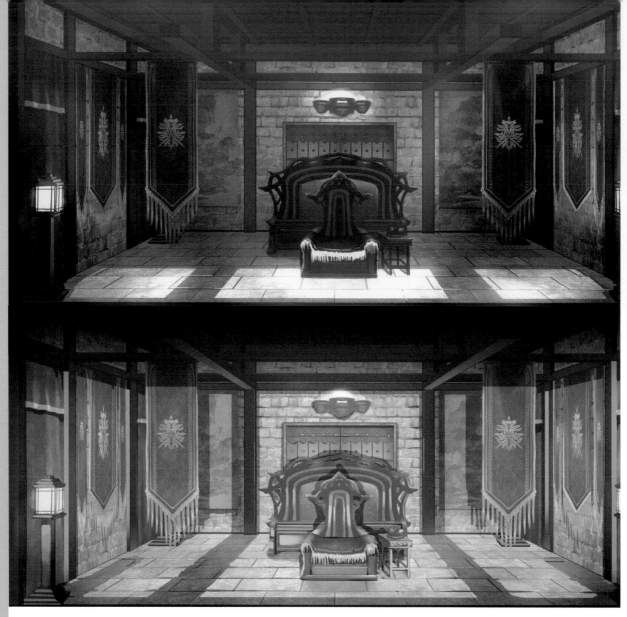

|劍技場・審查室| 審查室坐東朝西，位於劍技場的最高處，鐵笛仙與裁判在此判定競賽勝負。對白天和黃昏的光影變化有完整的設定。

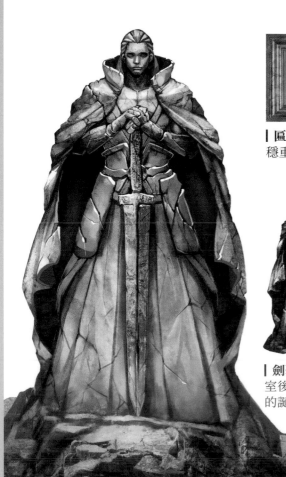

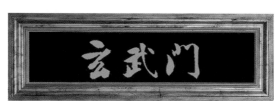

|匾額與門環設計| 雕有朱雀與玄武兩門的匾額，黑底金字的配色增加穩重感。門環以金色鬼面銜環，呈現帶點威嚇與驅邪之意。

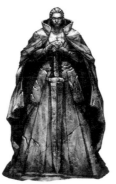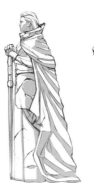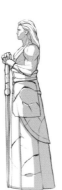

|劍聖雕像| 代表劍技場最高地位象徵的劍聖的巨大雕像，聳立在審查室後方山上。面貌嚴肅、姿態威武像是在另一邊觀看下一位劍聖繼承者的誕生。

鬼歿之地

連結西幽、東離兩地，一片被詛咒的荒野。據說窮暮之戰至今兩百年，沒有一人能穿越。

【食人族聚落】摻雜魔族血統、崇尚邪神的食人族聚落。被他們發現的旅人，會被掏空內臟，做成祭儀的牲品，無一例外。

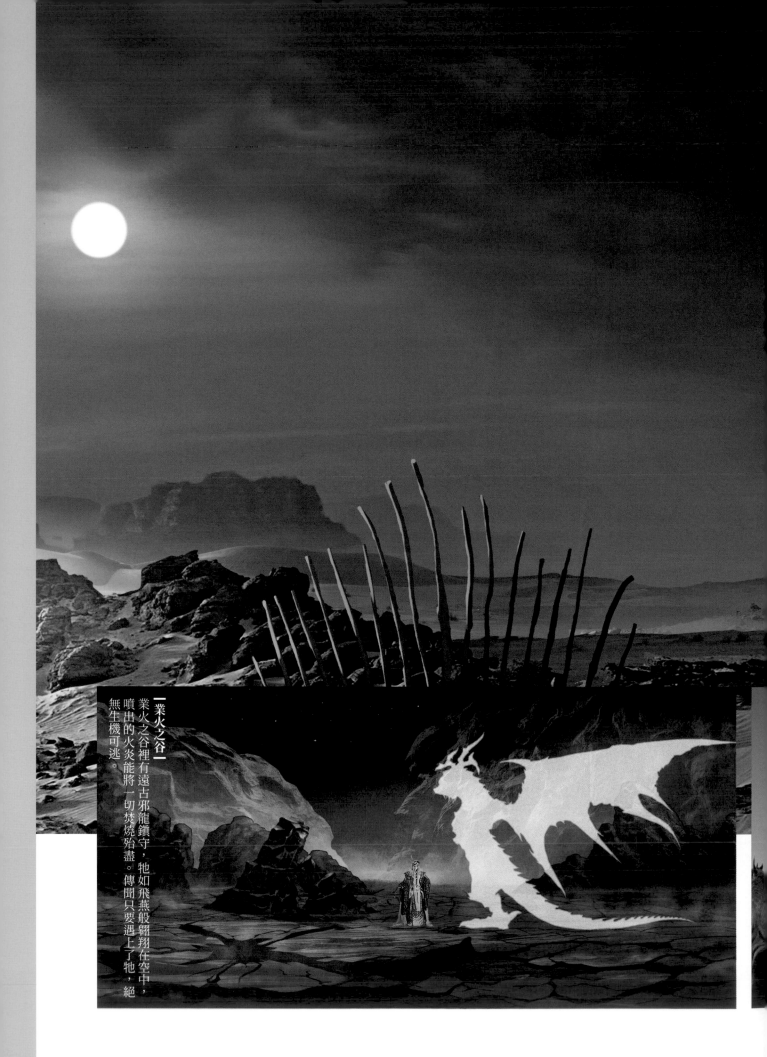

【業火之谷】

業火之谷裡有遠古邪龍鎮守，牠如飛燕般翱翔在空中，噴出的火炎能將一切焚燒殆盡。傳聞只要遇上了牠，絕無生機可逃。

237

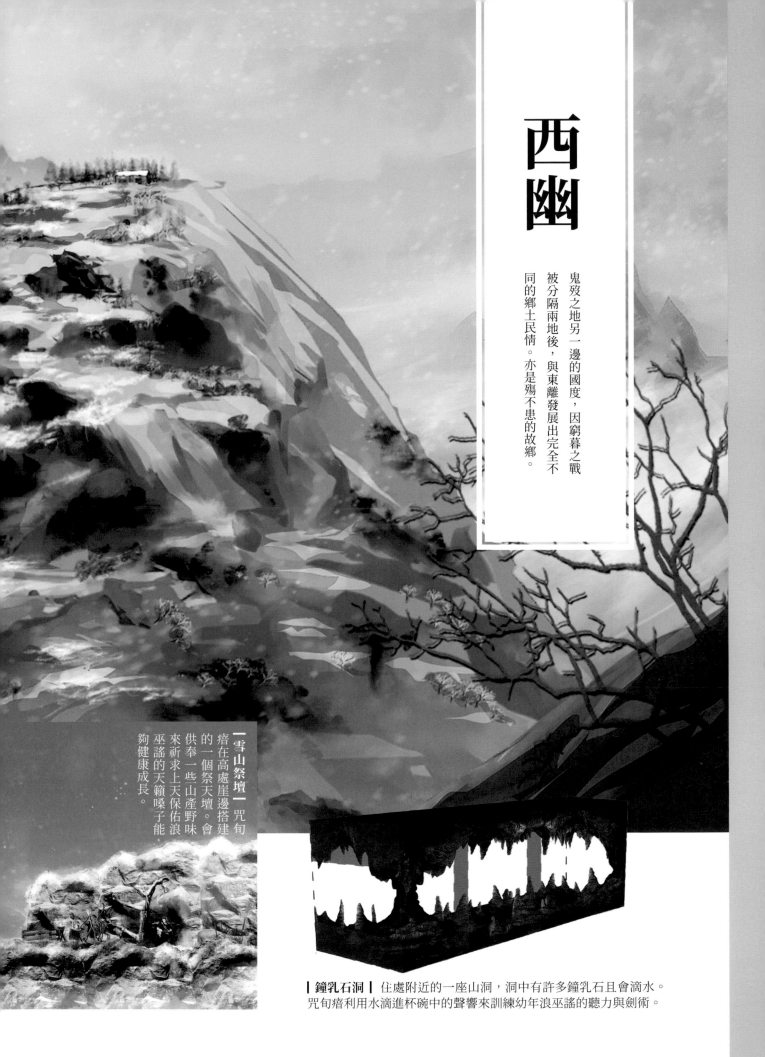

西幽

鬼歿之地另一邊的國度，因窮暮之戰被分隔兩地後，與東離發展出完全不同的鄉土民情。亦是殤不患的故鄉。

｜雪山祭壇｜ 咒旬瘠在高處崖邊搭建的一個祭天壇。會供奉一些山產野味來祈求上天保佑浪巫謠的天籟嗓子能夠健康成長。

｜鐘乳石洞｜ 住處附近的一座山洞，洞中有許多鐘乳石且會滴水。咒旬瘠利用水滴進杯碗中的聲響來訓練幼年浪巫謠的聽力與劍術。

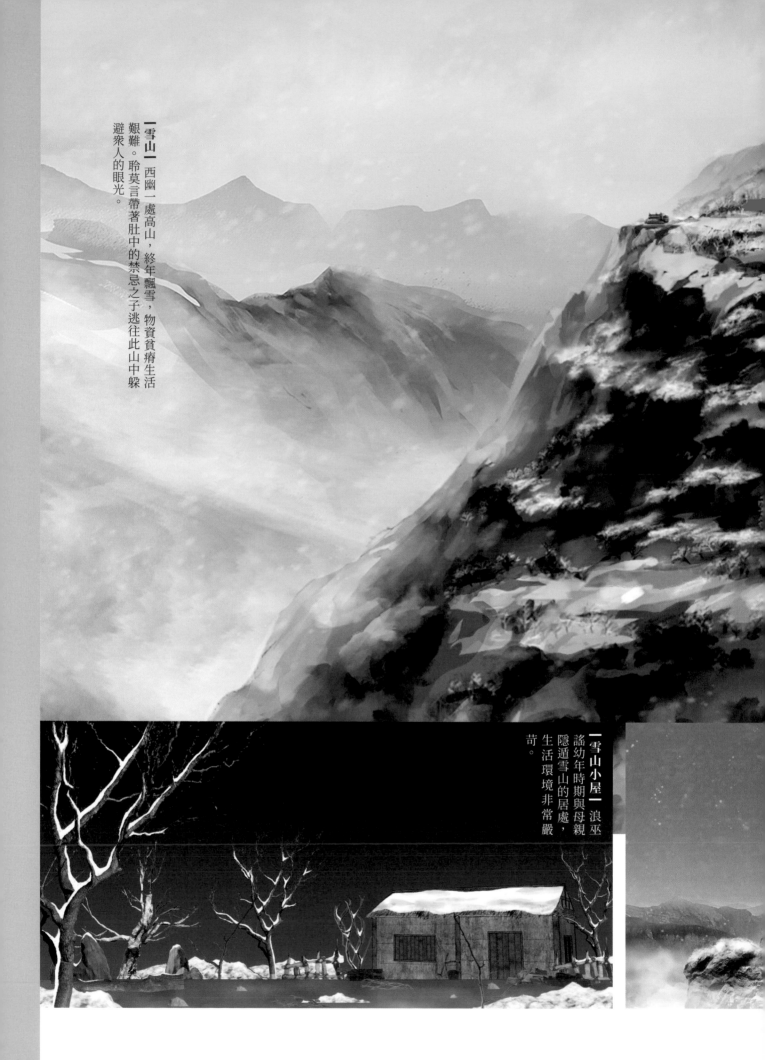

【雪山】西幽一處高山，終年飄雪，物資貧瘠生活艱難。聆莫言帶著肚中的禁忌之子逃往此山中躲避眾人的眼光。

【雪山小屋】浪巫謠幼年時期與母親隱遁雪山的居處，生活環境非常嚴苛。

239

【天工詭匠工坊／鑄異坊】天工詭匠的研究室，裡面四處布滿研究的奇異設計圖、魔法陣和紀錄。桌上放置著燒杯與各種顏色液體的試管。殤不患與睦天命來此委託製作收納魔劍的魔法目錄；天工詭匠的據點後移往鑄異坊，位於隱密的深山中，無法輕易抵達。

【湖邊涼亭】酒館郊處的湖邊有一座優雅的涼亭。浪巫謠在周邊閒晃時聽到熟悉的樂曲，意外地與睦天命在此相會，兩人因這首宮中密曲而結識。

【西幽酒館／改造前後】原為一座不起眼的酒館，後來因為浪巫謠的加入，其歌聲吸引人潮與錢潮，進而加強裝潢與擴大營業。並且開始販賣異國料理以及令人心醉神迷的酒。

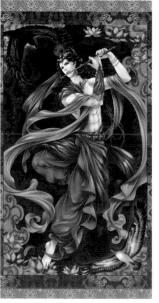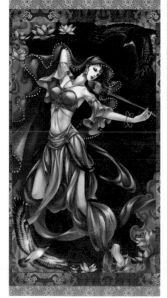

【酒樓掛畫】改變風格後的酒館也開始增加異國風情布置。背後的掛軸也改成異國服裝並露出健美身材的男女樂師彈奏樂器的姿態。

鳳曦宮

西幽皇帝居所。富麗堂皇充滿貴氣與奢華的裝飾。有音樂廳、庭院迴廊、鐘樓、皇帝與皇女居所等地方，常有士兵巡邏，戒備森嚴。浪巫謠曾以天籟吟者身分在此處獻唱。

【中庭】宮中中庭，設計如中式園林的庭院利用牆與拱門隔出一區區的空間感。中間掛有象徵鳳曦宮的鳳麟旗幟，在宮中屬較公開場所，與迴廊庭院不同。

【迴廊庭院】以長廊和花園結合而成的巨大庭院，如中式宮廷般蜿蜒複雜。庭中分布許多珍奇花草與造型特異的奇石。

243

【西幽旗幟】西幽重地與軍隊使用的旗幟。不同鳳曦宮的鳳麟旗幟，這幾面旗幟更顯莊嚴與華麗的設計。用於謁見之間、音樂廳、地下通道等重要場所。

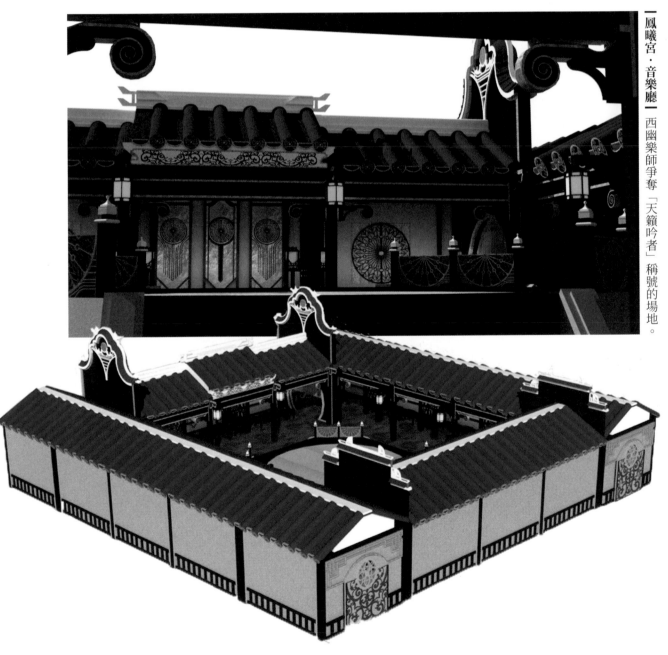

【鳳曦宮・音樂廳】西幽樂師爭奪「天籟吟者」稱號的場地。

244

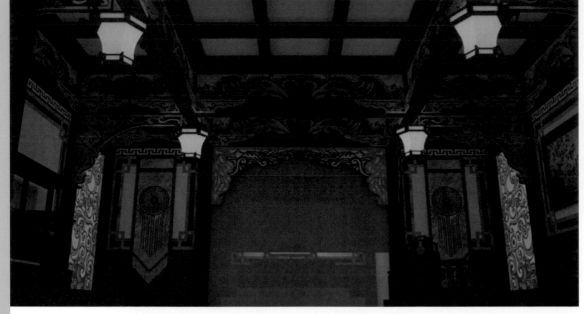

【鳳曦宮・謁見之間】西幽皇帝深居之處，在此謁見臣子。幽皇坐於屋內深處，座位前有層層布簾與竹簾遮蔽其身形。簾旁有一座位，屬於嘲風代替幽皇宣布皇令的位置。

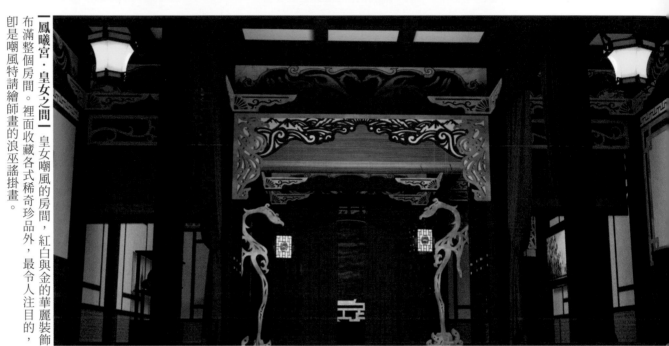

【鳳曦宮・皇女之間】皇女嘲風的房間。裡面收藏各式稀奇珍品外，最令人注目的，布滿整個房間。裡面收藏各式稀奇珍品外，最令人注目的，布滿整個房間，紅白與金的華麗裝飾，即是嘲風特請繪師畫的浪巫謠掛畫。

【鳳曦宮・地下通道】鳳曦宮中下方逃難的對外通道。由石造而成，內部潮濕與布滿藤蔓。是屬於宮中貴族或者高階將領才知道的祕密通道。

神蝗盟

尊禍世螺蝗為教主的邪教組織，其手下都以昆蟲作為標誌，並在未現身時都以刻有其代表圖騰的石柱作為通訊。為了實踐教主的精神，手段兇殘威脅著西幽的安寧。

【神蝗盟基地】 神秘洞窟中布滿刻有各式昆蟲圖騰的巨大石碑。居中為禍世螺蝗的石碑，碑前有一座水晶球，利用術法可透過水晶球觀察基地外的世界。

246

【禍世螟蝗結界幻境】利用迷惑神志的香料與術法結界做出的幻境結界，用來威脅殤不患眾人交出魔劍目錄。此處並非真正的神蝗巢穴而是一般戶外荒野。

247

異世界

除了東離與西幽之外，因無界閣與逢魔漏而被人發現與探索的未知空間。

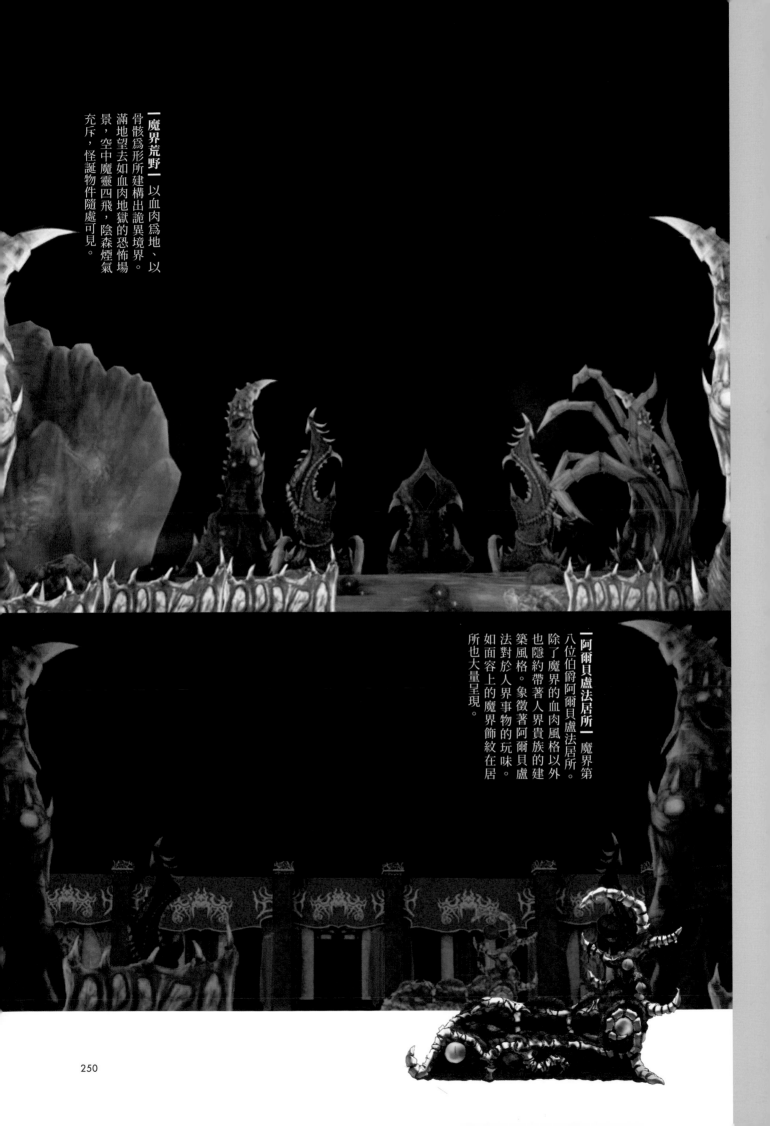

■魔界荒野－以血肉爲地、以骨骸爲形所建構出詭異境界。滿地望去如血肉地獄的恐怖場景，空中魔靈四飛，陰森煙氣充斥，怪誕物件隨處可見。

■阿爾貝盧法居所－魔界第八位伯爵阿爾貝盧法居所。除了魔界的血肉風格以外也隱約帶著人界貴族的建築風格。象徵著阿爾貝盧法對於人界事物的玩味。如面容上的魔界飾紋在居所也大量呈現。

魔界物件 像是以血肉與骨骼所形成的尖刺與樹。讓人有種搞不清楚是活物還是死物的狀態。在魔界中如阿爾貝盧法居室與躺椅也是有此類材質建構而成。

炎族世界 天如火炎焚燒的炙紅、地如煉獄過境的貧瘠，四處熱氣蒸騰、空氣稀薄的奇異世界。非此處住民只要過度動作便會感覺呼吸困難、行動恍惚。

鬼奪天工流放地 地貧物寂，四處布滿機械殘骸與機油的奇異境界，鬼奪天工因專研魔界異法誤入此處而無法逃離。發現天空出現時間裂縫，於是開始製造時空機械想逃出這個環境。

251

直擊
《Thunderbolt Fantasy 東離劍遊紀》
的桌上佳餚！

對小細節的講究絕對是場景氛圍營造很重要的一環，而精緻逼真、完美加工成戲偶比例的食物道具，一直是霹靂布袋戲的特色之一。在本作中更是將這項特點發揚光大，透過「東離飯遊紀&西幽飯歌」將劇中出現的台灣味小吃介紹給海外的觀眾，更不用說二〇二〇年與FANFANS CAFE 合作的主題餐廳「東離客棧」還真的讓大家吃到了劇中的食物！

以下特別精選幾道令人印象深刻的美食佳餚，讓大家大飽眼福。

第一季 第九章：七罪塔

在七罪塔的宴會食物設定上，為了要區隔出七罪塔的特殊性與宴會的豐盛，特別製作出詭異風格的餐具。而食物方面也偏西方的食物，例如火雞腿、起酥麵包、餐包等等。為了讓宴會感覺更加豐盛，中間特別擺放了水果盤，其中放了火龍果等熱帶水果，讓畫面更加立體。另外七罪塔這邊的食物也有做擺盤與裝飾，用來凸顯蔑天骸的高地位與品味，以及他把凜雪鴉當作嘉賓的重視。

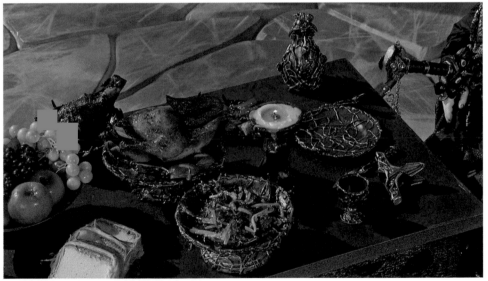

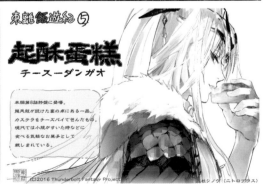

東離飯遊紀⑤

起酥蛋糕
チーズダンガオ

本類第8話詐欺に登場。
凜天瑱が設けた宴の卓にある一品。
カステラをチーズパイで包んだもの。
焼いては小腹がすいた待などに
食べる気楽なお菓子として
親しまれている。

(C)2016 Thunderbolt Fantasy Project

ホシノ（ニトロプラス）

《TBF 西幽玹歌》：酒館縮時攝影

改裝前

一般酒館的食物讓美術人員想破了頭……為了配合縮時攝影要準備從一般小吃到庶民高級料理，共五種不同階段。每一階段大多用台灣道地小吃，如豬油拌飯、滷肉飯、當歸鴨麵線、臭豆腐等等的來呈現一邊酒館食的庶民生活感。其中在最後一階段出現了台灣人很愛吃的紅燒吳郭魚。

豪華版

浪巫謠的駐唱讓酒館生意愈來愈好，也漸漸開始多了異國風情與異域人士慕名前來。酒館不只在整體建築與擺設上愈走愈華麗，連食物上也有了異域風情的變化。與虛淵老師討論後決定採用偏中東的料理，所以美術人員在食物表現上也做了很多努力！例如豆子薯泥飯、烤肉串、炭烤麵包、捲餅等等。

《TBF 西幽玹歌》：音樂廳嘲風點心

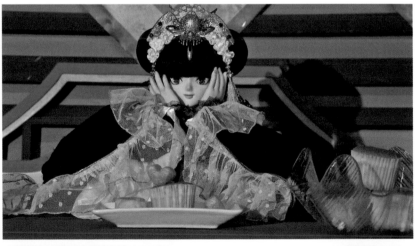

鳳眼糕

鳳梨酥

西幽飯歌 ②

鳳眼糕
フォンイェンガオ

鳳眼糕はその形が「鳳眼」（切れ長の目の形で、美人を表す言葉として使われる）に近いことから名づけられた。原料は氷と白砂糖。

とても割れやすく非常な繊細さがないと食すことが難しいとされている。

西幽玹歌 (C) 2016-2019 Thunderbolt Fantasy Project

minos

關於音樂廳中嘲風桌上的美術設定，原本只是希望皇女觀賞音樂時應該會有一些小點心做陪襯，所以做了簡單的點心。沒想到虛淵老師看了覺得太過平庸，不適合皇女格調，便提出了要像日式和菓子精美的異國甜點，最後美術人員利用台灣傳統點心，例如鳳眼糕、鳳梨酥、白糕、台式馬卡龍等等，再加上一些加工裝飾，讓糕點看起來更加夢幻。而且每一場的點心都有不同的變化，增加了畫面豐富度與趣味。

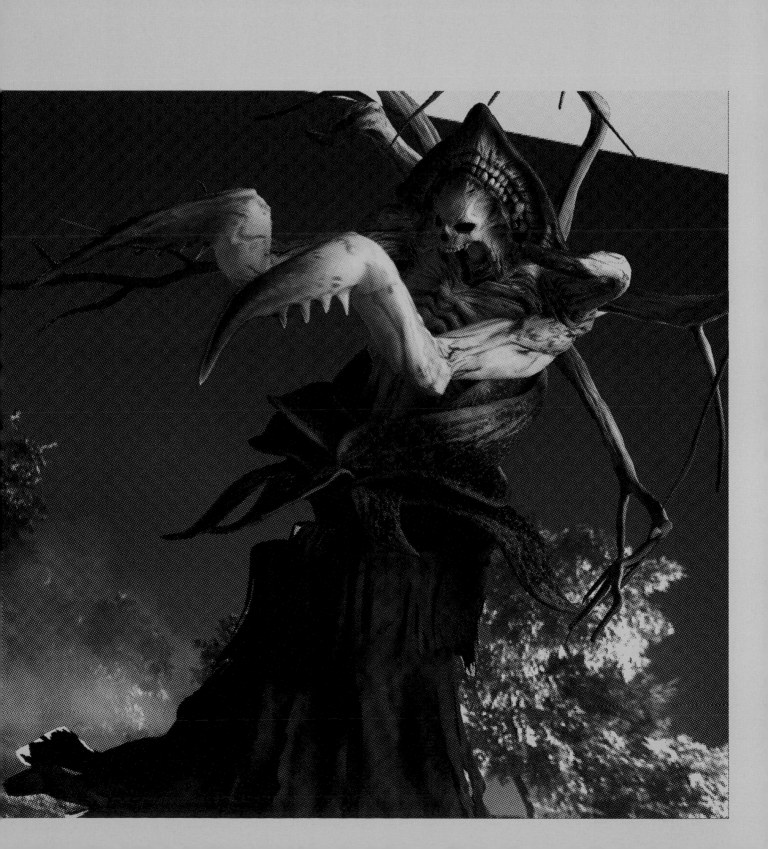

經典場面煉成術

BEHIND THE SCENES

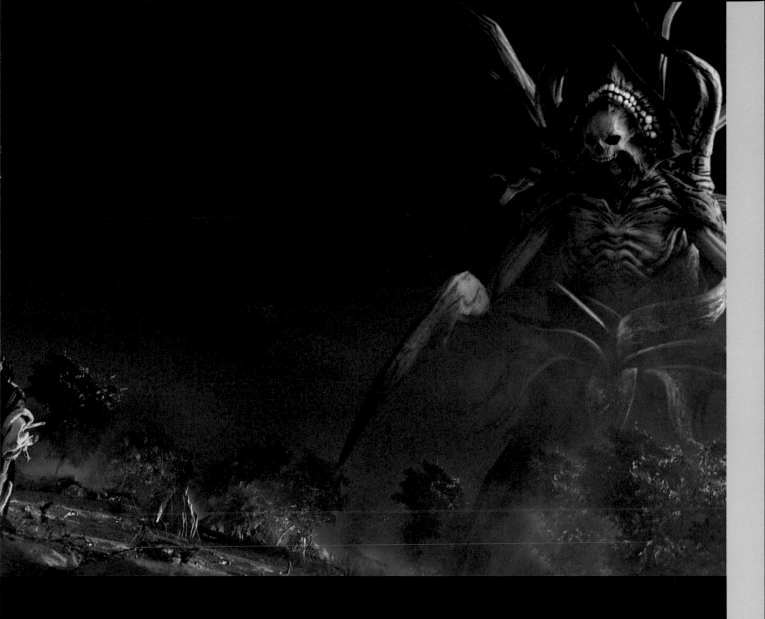

CG特效×霹靂布袋戲

「雖然CG技術領域日新月異，但能讓這項技術與傳統布袋戲操偶並存，正是霹靂布袋戲的卓越之處。」──虛淵玄

《Thunderbolt Fantasy 東離劍遊紀》第一季中有不少實拍的戲偶與CG角色互動的場面，因此有別於過去霹靂劇集的執行方式，在拍攝之前會先製作分鏡圖，與導演、編劇、日方確認，再根據分鏡圖去進行CG特效的演出。

日本方面特別注重特效和戲偶、光影的互動是否自然，例如煙霧、氣功的質感都希望和現場的環境搭配。因此CG模型和實景如何做結合、減少落差，是最大的課題。針對角色動作方面，日方也介紹了三次元公司的松浦裕曉社長擔任CG顧問，松浦社長及日方團隊除了提出改善建議外，也提供了日本觀眾的風格喜好建議，讓台灣製作團隊參考。

S1／EP13／SQ05

妖荼黎甦醒

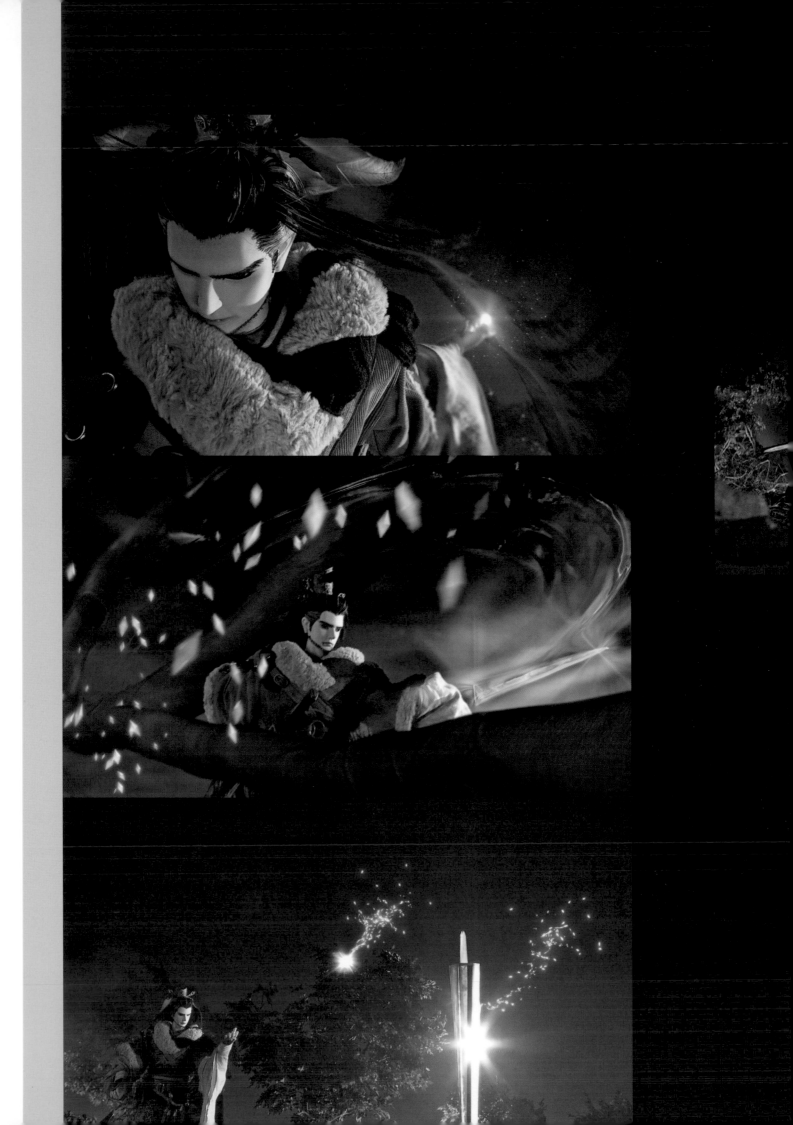

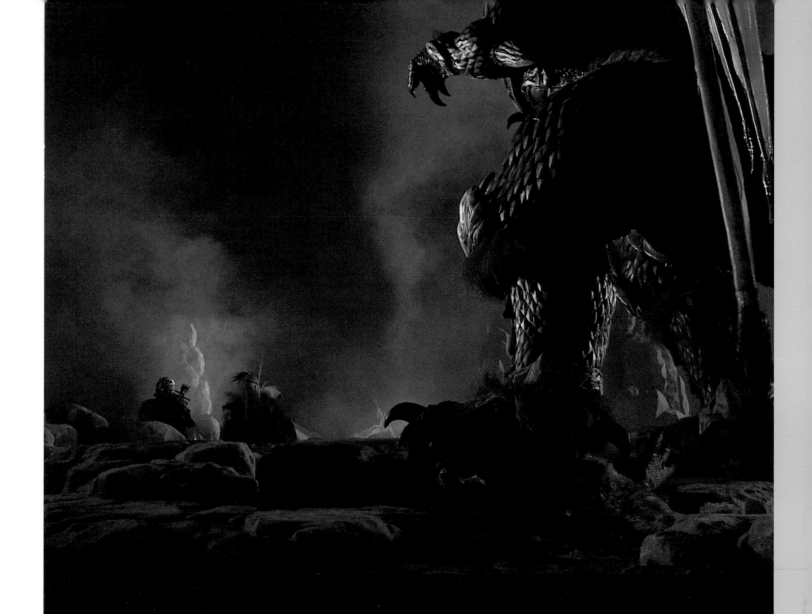

特攝 × 霹靂布袋戲

「大概真人一半大小的布袋戲偶，跟穿著造型偶裝的，也就是真人尺寸的巨大怪獸打鬥，我認為會是非常有趣且獨特的影像。」——虛淵玄

殁王相當於第一季中妖荼黎的角色，對於這樣的重要角色，台日雙方最後決定以特攝片的造型偶裝呈現，也成為第二季製作上最有挑戰性的一部分。首先，造型偶的部分與製作 Netflix《今際之國的闖關者》、電影《王者天下》、美國版電影《攻殼機動隊》等知名特攝模型的「DUMMY HEAD DESIGNS」公司合作，委託藤原カクセイ打造魔龍「殁王」。除此之外，還特別邀請了日本特攝導演石井良和親臨拍攝片場，指導特攝魔龍的操演與拍攝方式。

曾任《哥吉拉 最終戰爭》、《GANTZ》等電影特攝副導的石井導演認為，在靠人力控制無生命角色的面向上，布袋戲也可以視為是一種特攝片。布袋戲與特攝片最大的不同是，日本特攝片為了凸顯物體的巨大和分量，會使用高速攝影轉慢動作的方式呈現，而布袋戲的拍攝追求的是節奏感與快速，兩者有許多值得學習、交流的地方。

S2 ／ EP5 ／ SQ04

業火之谷

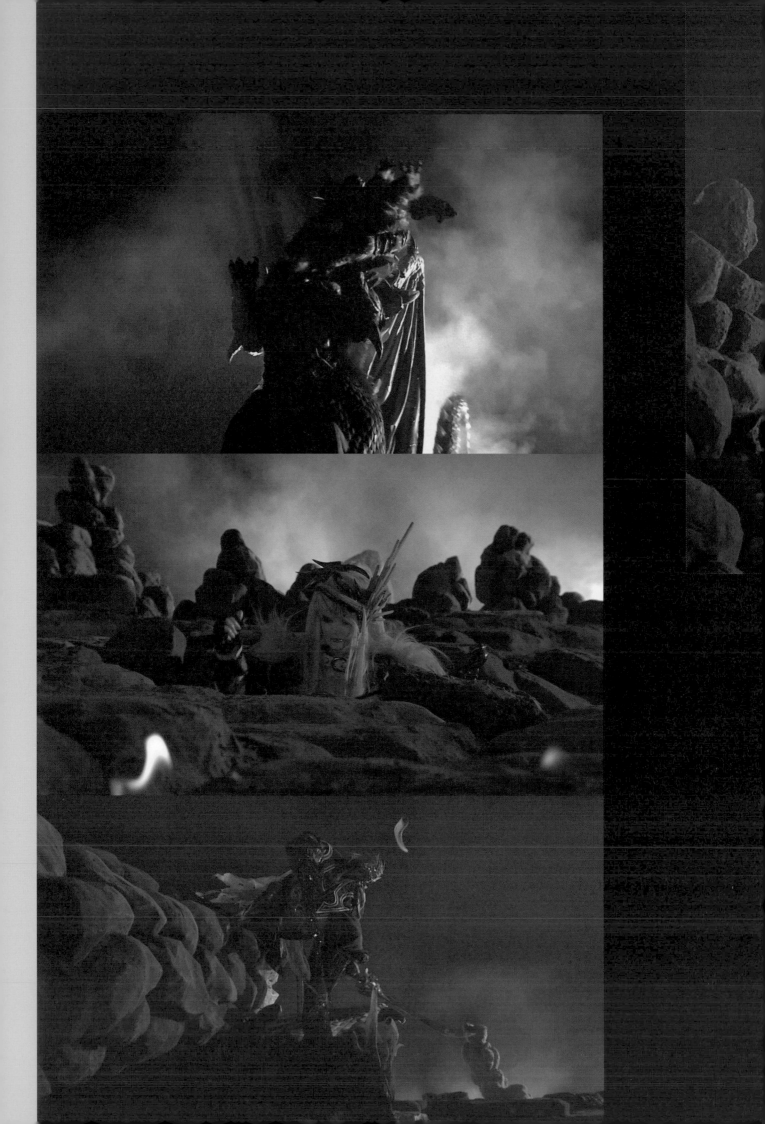

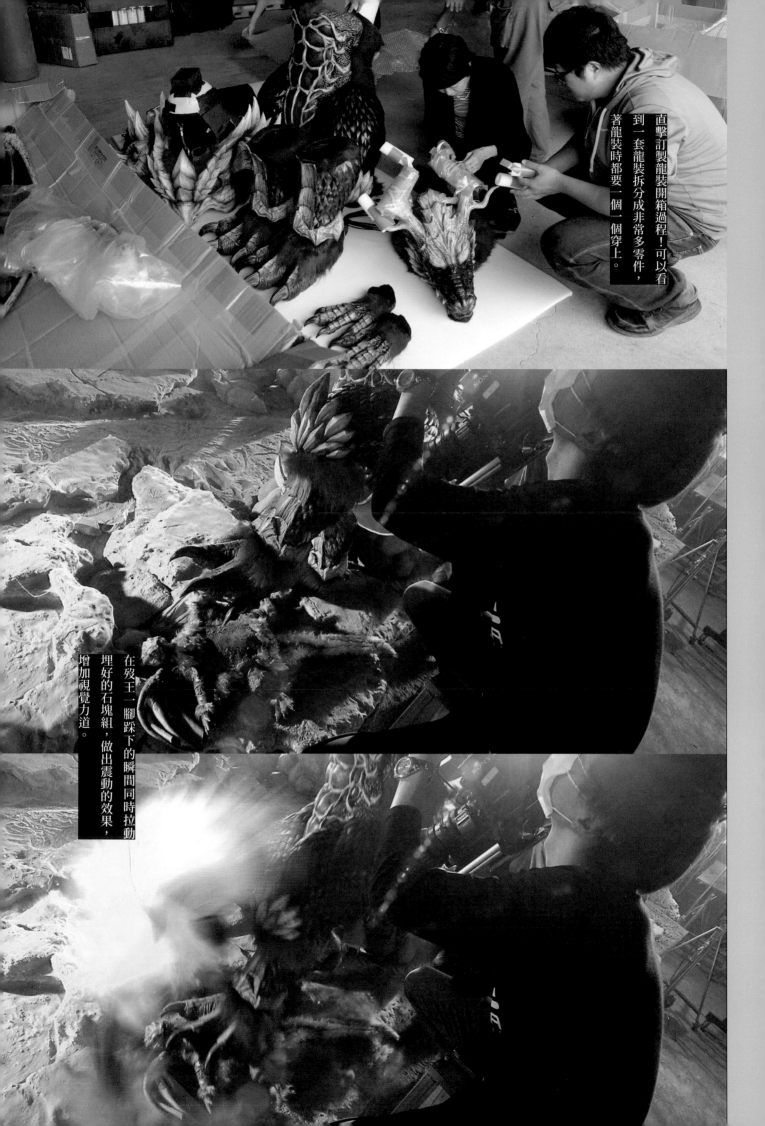

直擊訂製龍裝開箱過程！可以看到一套龍裝拆分成非常多零件，著龍裝時都要一個一個穿上。

在殘王一腳踩下的瞬間同時拉動埋好的石塊組，做出震動的效果，增加視覺力道。

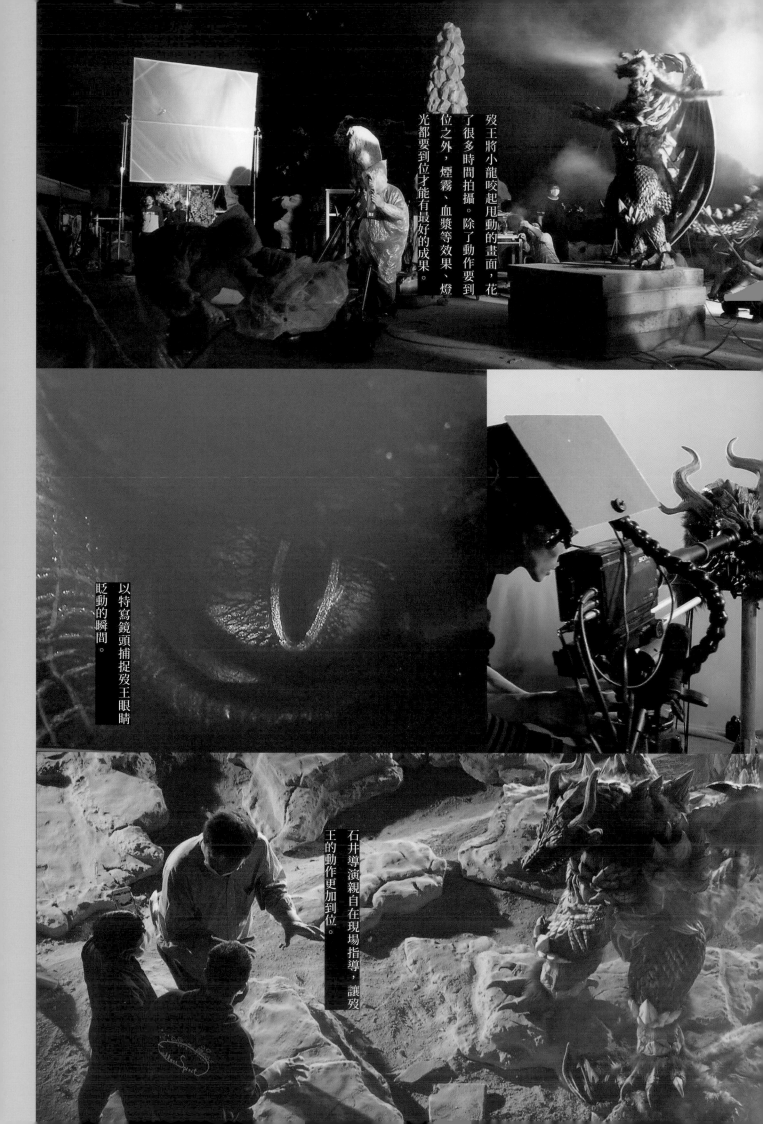

殁王將小龍咬起甩動的畫面，花了很多時間拍攝。除了動作要到位之外，煙霧、血漿等效果、燈光都要到位才能有最好的成果。

以特寫鏡頭捕捉殁王眼睛眨動的瞬間。

石井導演親自在現場指導，讓殁王的動作更加到位。

Thunderbolt Fantasy 2 Ep5 v2 171013

場：4 景：鬼歿之地、業火之谷 時：夜晚
人：凜雪鴉、浪巫謠、聆牙、龍

△無數石筍並立的岩石地帶，腳下的地面滿佈龜裂裂口，凜雪鴉與浪巫謠走
　在這片奇景之中。

聆牙：小心啊，快到龍的地盤了。

凜：所以這裡就是業火之谷了嗎？真是奇異的景觀，究竟是什麼風雨，才能造就
　這樣的地貌呢。

聆牙：現在不是觀光的時間，龍不知道會從哪裡襲來……

△這時，一條身長約 3 公尺的小龍由眼前的石筍頂端飛降而來。

△凜雪鴉與浪巫謠飛快躲過頭頂的奇襲，小龍著地，發出威嚇兩人般的吟吼
　聲，並擺出攻擊架式。

凜：咦，沒想到看起來不難應付嘛。明明老是聽到恐怖的傳聞……

△然而接下來，一旁的地面裂縫中飛出一隻身長十餘公尺的龍，叼住小龍，
　一擊擊殺了牠。新出的大龍一邊翅膀上被切掉了一半。

凜：啊，嗯。我就知道是這樣。

△大龍用前腳踩著小龍的遺骸，眼睛骨碌碌地盯著凜雪鴉等人。

龍：真走運啊螻蟻們。跟一身骨頭，吃不出什麼滋味的你們比起來，這傢伙還比
　較美味。

凜：噢，竟然能說人話。

龍：快滾，妨礙我用餐了。

凜：啊，冒昧打擾真是不好意思，還希望你能聽聽我們的來意。其實，我們想要
　你的角。

龍：啊？

凜：只是一小片也可以。在我們削下你的角時，能不能請你安份一點呢？

龍：啊哈哈！

Thunderbolt Fantasy 2 Ep5 v2 171013

△龍在相當愉快地大笑後，一轉怒容，口中吐出火焰噴向凜雪鴉與浪巫謠。

△凜雪鴉與浪巫謠身子迅速一閃，躲到鐘乳石柱的陰影中。

凜：噢噢噢，這就是傳說中的火焰吐息！還真熱呀。

聆牙：白痴！你幹嘛激怒牠！

△龍竄進石柱內側尋找凜雪鴉與浪巫謠，但兩人搶先一步藏身到了另一根石
　柱後，躲過災難。其間，凜雪鴉與聆牙的爭論仍在繼續。

凜：反正不可能輕鬆拿到的。如果有人問你，不好意思能不能讓我切掉你的耳垂，
　任誰都會生氣吧。

聆牙：那也不用故意……

龍：在那裡！

△龍察覺凜雪鴉等人的動靜，尾巴一用，重擊兩人所躲藏的石柱根部。石柱
　折斷，朝著凜雪鴉他們的頭上倒去。

聆牙：嗚哇啊啊啊！

△相對於聆牙慌張大叫，浪巫謠冷靜地一連發出數音擊，擊向對面一根稍
　小的石柱根部。

△浪巫謠所打斷的石柱更為迅速地朝著兩人倒來，正巧形成了一根支柱，抵
　住被龍擊倒的石柱。身處兩根石柱之間的凜雪鴉與浪巫謠，驚險地逃過變
　成石柱墊背的下場。

△但凜雪鴉在走避到下一個陰影處的同時，卻又再度朝著龍開口。

凜：至少冷靜聽聽我們的話吧。為了治癒一位傷患，我們無論如何也要取得龍角。

龍：若有蚊子向你們乞討一滴血，你們會考慮嗎？直接打死才對吧！

凜：不不不，那位傷患與你也算有緣。不管怎麼說，他以前也曾經砍斷你一隻雄
　偉的翅膀啊。

△龍被凜雪鴉的話激怒，攻勢更加猛烈地襲來。

龍：我要殺了你！絕對要殺了你！

△浪巫謠朝著龍不斷釋放音波攻擊，但音刃全被龍鱗反彈回來，無法造成半點傷害。

聆牙：糟糕了，一般攻擊對他的鱗無效！

△凜雪鴉與浪巫謠這次躲到地面的裂縫中，狂暴的龍找著兩人蹤影。

凜：聽說弓箭和槍矛對龍鱗不管用⋯⋯哎呀，那傷大俠還能把牠傷成那樣，真不簡單啊。

聆牙：喂，你怎麼一副事不關己⋯⋯

△龍四處噴火，打算將藏起來的兩人悶燒至死。凜雪鴉他們將頭縮入裂縫，避過噴來的火焰熱氣。

凜：牠的武器是吐息，雖然有熱不熱的差別，但同樣都是氣息。既然你的嗓子也帶有魔性，那要不要跟牠較量看看？

浪：你想說什麼？

凜：先幫我吸引他的注意，我趁機在此殺下陷阱。

聆牙：你該不會想讓我們當誘餌，自己逃跑吧？

凜：若只是想逃，我一個人總有辦法逃掉。就是為了拿到解毒的靈藥，才會請你幫忙的。

聆牙：跟龍比嗓門？你以為凡人辦得到嗎？

凜：就是認為辦得到，才會出此計策。做，還是不做？

浪：好吧，我接受。

△浪巫謠隻身一人跳出裂縫之外，衝上一根石柱頂端。

△龍一看見浪巫謠，馬上噴出火焰。然而浪巫謠激烈地彈奏聆牙，以更高亢的歌聲（轉用主題曲副歌？）發出強烈的音波壓力，將火焰逼了回去。

凜：噢噢噢，幹得漂亮。

△凜雪鴉讚嘆地點點頭，悄悄從裂縫中出來。

△浪巫謠的歌聲與龍的火焰互有壓制，較量得平分秋色。浪巫謠以渾身力氣

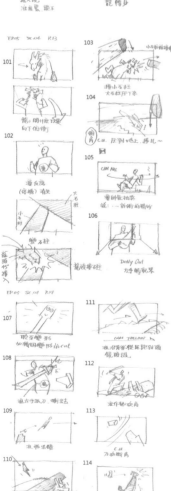

繼續歌唱著。

龍：唔哦⋯⋯嘎哈、嘿呼！

△終於，龍先端不過氣，開始咳嗽，中斷了火焰。然而取得險勝的浪巫謠也因為過於疲弊而跪下。

△此時，龍的背後馬上傳來凜雪鴉挑釁的聲音。

凜：怎麼了？嗓子啞了嗎？

龍：嘻嘻、開什麼玩笑！

△龍憤怒地掉頭猛衝，想叼住凜雪鴉，然而這個凜雪鴉只是幻影，在那個位置上的，是先前被折斷、倒落後互相支撐住的兩根石柱。

△龍頭衝撞上作為支撐的較小石柱，將之撞飛。失去了支撐的大石柱倒向龍頭，將龍壓制在地。

龍：什、什麼？！

凜：就算是刀劍奈何不了的對手，只要語言能通，就能攻陷。煽動、欺騙、陷害，這就是詐術的精妙。

△就在龍掙扎著想逃脫時，浪巫謠馬上高舉聆牙，跳上去一擊龍角，折下龍角尖端。

龍：可惡⋯⋯可惡！

凜：若是一般野獸，就能不惑於虛實之別，直接看穿事物本質。幸好你擁有相信自己親眼所見的智慧，真是幫了大忙。

聆牙：久留無益！快撤！

龍：我記住你們的氣味了！總有一天一定要殺了你們！

△趁著龍掙扎著想推開頭上的石柱時，凜雪鴉與浪巫謠跑離了現場。

重點武戲 × 霹靂布袋戲

S3／EP6／SQ01

逆天血戰

「不管是一開始還是現在，每次看到影像時感覺最強烈的是，只有手工能操作出來的魄力，以及只有人手能辦得到的職人技藝，這兩點是現在娛樂形式中，尤其在數位化比重持續提升的現況下，我認為最具強烈個性及魅力之處。」——虛淵玄

150 位職人燃燒靈魂的 111 天！

為呈現第三季禍世螻蝗登場的重頭戲，全場百分之九十以上的鏡頭採實景特效，除了拍攝人員與操偶師實際扛雨、火燒超過三週外，也是首次使用高速攝影機，以每秒一二〇幀的規格呈現震撼張力，最終才得以精煉出這場極富詩意的慢鏡頭雨景動作戲。

導演鄭保品提到「虛淵老師在劇中設定禍世螻蝗重要技能之一是重力，劇組交叉參考各式動畫與電影畫面，最終以斷枝、凹陷泥濘、地裂等自然環境反映，去實現『重力』的抽象概念，襯托禍世螻蝗絕對實力壓制全場的威壓。」

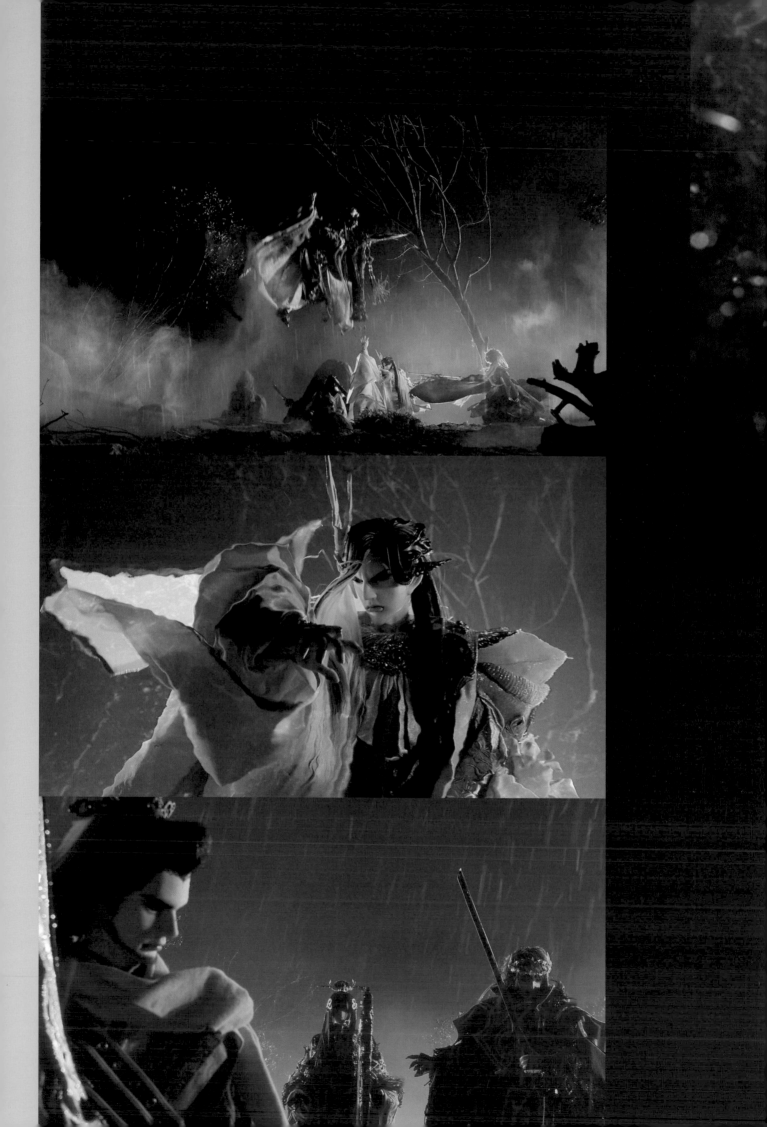

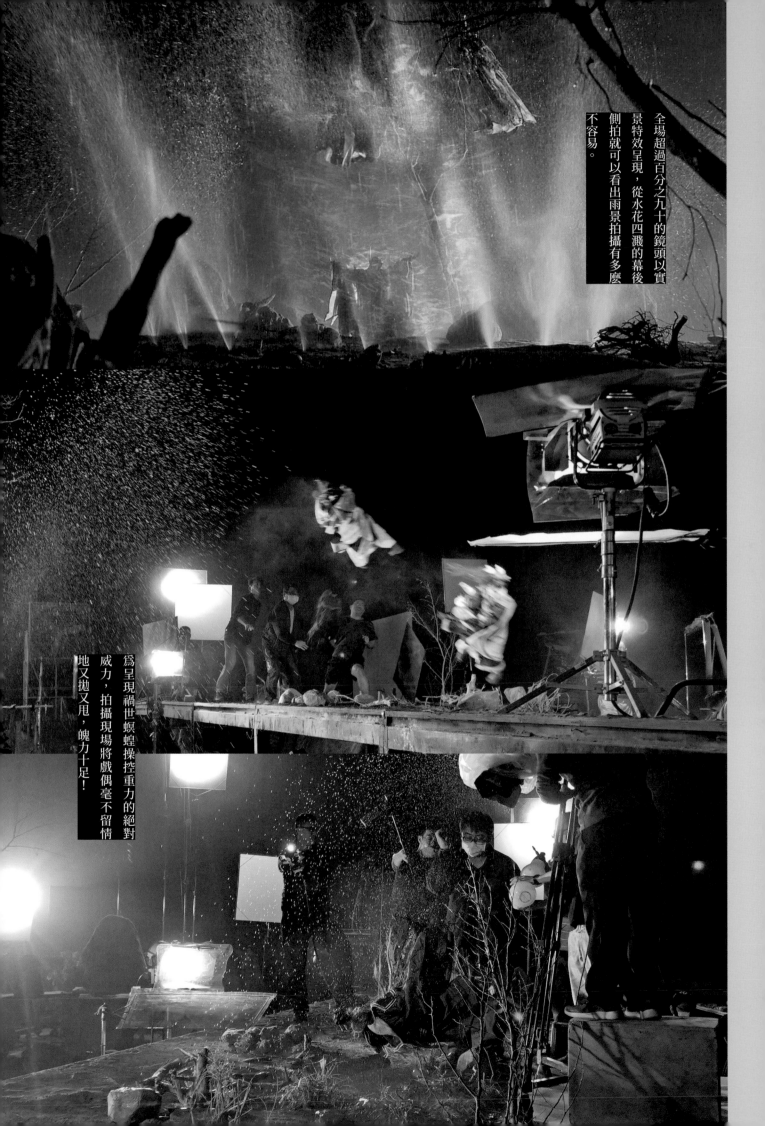

全場超過百分之九十的鏡頭以實景特效呈現，從水花四濺的幕後側拍就可以看出雨景拍攝有多麼不容易。

為呈現禍世螟蝗操控重力的絕對威力，拍攝現場將戲偶毫不留情地又拋又甩，魄力十足！

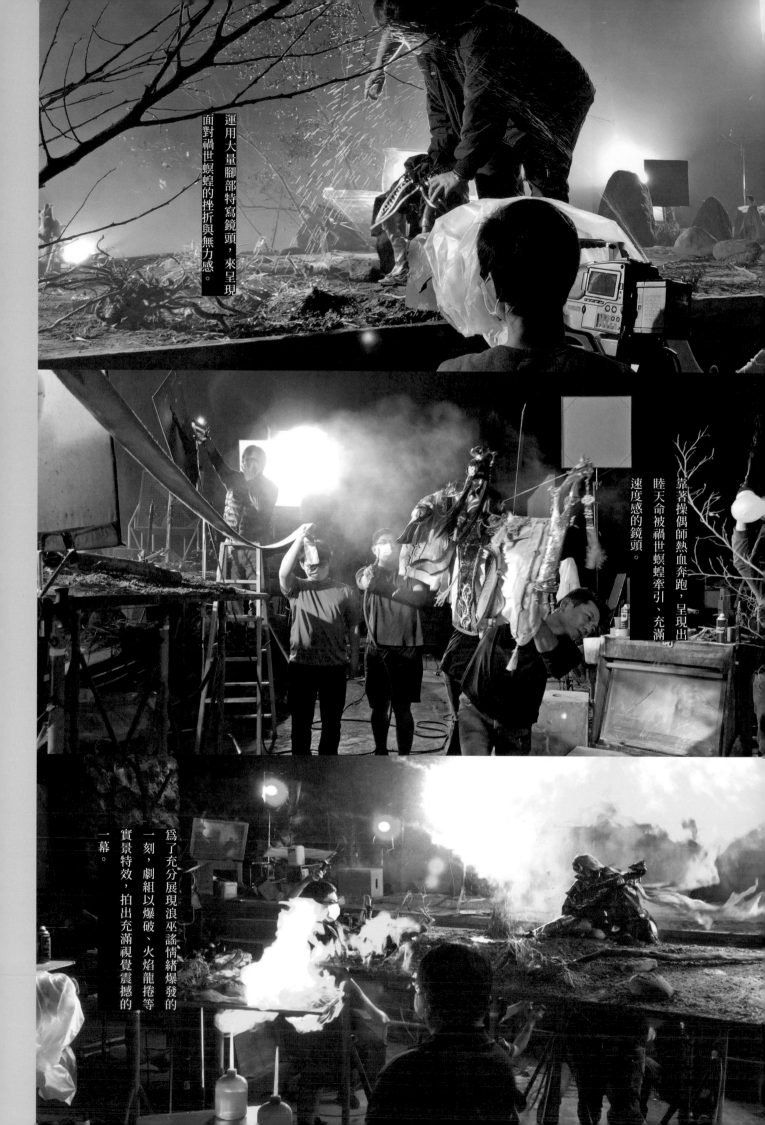

運用大量腳部特寫鏡頭，來呈現面對禍世螟蝗的挫折與無力感。

靠著操偶師熱血奔跑，呈現出睦天命被禍世螟蝗牽引、充滿速度感的鏡頭。

為了充分展現浪巫謠情緒爆發的一刻，劇組以爆破、火焰龍捲等實景特效，拍出充滿視覺震撼的一幕。

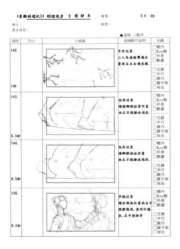

Thunderbolt Fantasy 3 第六章　三稿　虛淵玄

場：1　　景：岩山～斷崖邊緣　　時：夜晚、狂風暴雨
人：殤不患（西幽玹歌的服裝）、浪巫謠、聆牙、睦天命、禍世螟蝗

△接續前一集最後一場的回憶。殤不患、浪巫謠、睦天命等人包圍禍世螟蝗，施展攻擊。然而三人的攻擊不是被法術的力場扭轉開、就是勁道被弱化，完全碰不到禍世螟蝗的身體。

殤：驚人的傢伙……招式完全行不通！

浪：這就是……禍世螟蝗！

蝗：再爐火純青的武藝，在本座魔道面前皆無能為力。能誅滅本座者，唯有超然於一切章法的劍鋒。

△禍世螟蝗從容地閃避著殤不患等人的攻擊，訕笑道。

蝗：來吧，現出你的魔劍目錄讓我看看。那可是你唯一的勝算了。

△其實禍世螟蝗早已準備了一套秘術，只要有人在他面前使用魔劍目錄，他就能藉著秘術將魔劍目錄的掌控權奪取過來。睦天命憑直覺察覺了他的意圖。

睦：不可以上他的當！ 禍世螟蝗精通邪法，絕對有所圖謀！

殤：但……

△殤不患等人並不輕易受人挑釁而隨之起舞，禍世螟蝗為了將他們更逼向末路，他開始不再只是閃躲，而是轉而反擊。殤不患等人終於被逼入絕境，漸漸退到斷崖絕壁的邊緣。

蝗：可悲啊。手中明明握有至高無上的力量，卻偏偏是個沒有膽量運用的懦夫。

殤：唔……！

聆牙：喂！ 現在可不是保留實力的時候了！

蝗：實在是暴殄天物。你不夠資格保管魔劍目錄。

睦：在此撤退吧！ 如今的我們是贏不了的！

△禍世螟蝗察覺三人之中，睦天命乃是能牽制另外兩人的角色，便集中攻擊睦天命。殤不患與浪巫謠雖想庇護她，但在禍世螟蝗操縱的重力場變化中，連想靠近她都無能為力。

蝗：這副模樣，能成什麼事？ 能保護得了什麼？ 還妄想守護天下，可笑至極。你們連一個心愛的人可都保護不了哦？

△光憑睦天命自己一人，抵擋不了禍世螟蝗的攻擊，最終，禍世螟蝗橫向砍出的一刀，劃中了睦天命雙眼。

睦：呀呀啊啊！

浪：天命！！

△浪巫謠過於憤怒與絕望，使出渾身之力放出音擊，受到那份威力所逼，連禍世螟蝗都不得不後退一步，趁此機會，殤不患趕到睦天命身邊，將她抱住。

殤：天命！

睦：不可以喲……不患，那傢伙……

殤：……嘖！

△殤不患感受到睦天命雖身受重傷，卻仍一心想制止自己，他強抑憤怒，抱著睦天命逃走，禍世螟蝗雖想追擊，但卻被浪巫謠怒濤般的音擊所阻。

浪：你！ 好大的膽子！

△浪巫謠的音擊中蘊含強烈怒意，響徹天際，他音擊中的魔力即喚來雷雲層層群聚。

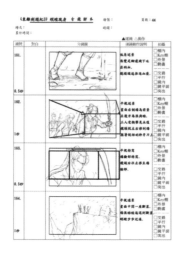

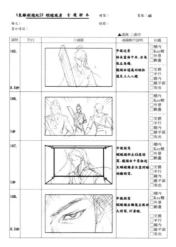

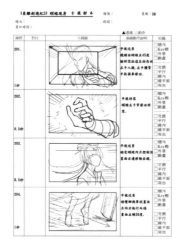

聆牙：糟糕了，阿浪！再這樣下去……

浪：唔噢噢噢！

△轉眼增厚的雷雲之中迸出閃電、一道落雷直擊禍世蜈蝗。

蜈蝗：唔！？

△禍世蜈蝗被火柱所包圍。因為眼前現象並非浪巫謠刻意引發的，所以他本人對這樣的結果也有一瞬感到畏怯，但他馬上做出判斷，認為前去援救殤不患與睦天命才是最優先，於是便追著兩人身後而去。

△而禍世蜈蝗在落雷擊中自己的前一刻，在距離體表極近處張開力場形成的屏障，防止自己被火焰灼傷。雖然這樣處於無法呼吸的狀態，而讓自己暫時動彈不得，但他接著使出渾身全力，擴張力場，將包圍身側的火焰向四周彈飛開來。

蜈蝗：喝！

△被彈開後煙消雲散的火焰中心處，禍世蜈蝗毫髮無傷地現身。然而殤不患、浪巫謠、睦天命三人早已不在他視線之內。

蜈蝗：哼，真是頑強不屈的傢伙們。

△禍世蜈蝗睨著三人逃離的方向，不悅地咂嘴嘖聲。

《東離劍遊紀3》蜈蝗現身　分鏡腳本　　繪製：　　　　頁數：35

場次：　　　　　　　　　　　時間：

累計時間：

▲運鏡　△動作

鏡號	對白	分鏡圖	運鏡動作說明	拍攝
127. 1秒			平視遠景 蜈蝗內力氣場將三人牽制至半空令三人動彈不得.三人平均圍著蜈蝗.	□棚內 □Key棚 □外景 □動畫 □交錯 □平行 □鏡內 □鏡平面 □突出
128. 0.5秒			低角全景 畫面中間浪拉背左前景為殤右側.右前為睦.畫面旋轉30度	□棚內 □Key棚 □外景 □動畫 □交錯 □平行 □鏡內 □鏡平面 □突出
129. 0.5秒			低角全景 畫面中間睦正面.左前景為殤拉背.畫面旋轉30度	□棚內 □Key棚 □外景 □動畫 □交錯 □平行 □鏡內 □鏡平面 □突出
130. 1秒			低角近景 蜈蝗正面抬起雙手.施展招式圈狀比劃.鏡頭從臉部特寫拉遠至胸位置.	□棚內 □Key棚 □外景 □動畫 □交錯 □平行 □鏡內 □鏡平面 □突出

故事原著・劇本・總監修

虛淵 玄 (Nitroplus)

UROBUCHI GEN

提問者：陳怡靜（台灣自由撰稿人、「大人的漫畫社」主持人）

口譯：西本有里（霹靂國際多媒體《TBF 東離劍遊紀》系列製片）

對台灣的動漫迷來說，虛淵玄並非陌生的名字，他是日本知名劇作家，代表作包括《Fate/Zero》、《魔法少女小圓》等，作品推出時皆蔚為風行。

二〇一四年，虛淵玄受邀造訪台北動漫節，在附近的展場看到霹靂布袋戲的展覽，大為驚豔的他掏腰包買下DVD，當天回飯店便津津有味地看了起來。返日後，他仍心心念念著布袋戲，甚至著手想跟霹靂提案。巧合的是，霹靂國際多媒體也看見虛淵玄愛上布袋戲的報導，跨海聯繫上虛淵玄。

在本書出版前夕，我們以越洋視訊方式訪談虛淵玄。在螢幕的那端，他暢談起最初製作《Thunderbolt Fantasy 東離劍遊紀》（以下簡稱《TBF 東離劍遊紀》）的起心動念，以及身為一個劇作家，他如何看待世界，又是如何從這個世界汲取靈感，轉化為筆下的故事。

（為真實呈現虛淵玄說話的語氣，以下訪談採Q&A形式，完整還原劇作家受訪的現場。）

暖身：快問快答

——您好，我真的非常榮幸能專訪虛淵玄老師。坦白說，我們這個年代的孩子，小時候經常看布袋戲，不管是電視播出的或是野台現場的，都是我們很熟悉的日常生活。但隨著年紀漸長並邁入職場，布袋戲已經離我們很遙遠了。直到《TBF 東離劍遊紀》的出現讓人大為驚喜，看完三季後，我非常感動，覺得自己重新成為布袋戲的粉絲！希望透過這次訪談，得以轉譯您腦中的世界給讀者，即使只有一小部分，讓我們可以窺見故事設定背後的祕密。

接著，就讓我們開始今天的訪談吧！但我有點緊張，老師，我們可以玩個十題快問快答，紓緩一下緊張的

氣氛嗎？您玩過快問快答嗎？

虛淵：欸？⋯⋯幾乎沒有玩過耶！

——那我們開始囉！

Q：第一題，全身上下，最滿意自己哪個部位？為什麼？

虛淵：嗯⋯⋯可能是「腦袋」的部分吧！就不會太在意細節，不會執著某一個點上，這部分是我自己覺得最好的。因為這會讓我的心情比較自由，生活上也不會有太多負擔，這個是最好的。

Q：人生至今吃過最可怕的食物是什麼？

虛淵：蝦蛄！

——咦?！那很好吃耶！是我心目中前十名的食物！

虛淵：可能是我吃到不好吃的吧⋯⋯（嘆）

——下次到台灣，請務必讓我帶您去試一試美味的料理方法。

虛淵：嗯⋯⋯台灣好吃的東西變多的⋯⋯

（OK，我們懂了。）

Q：早上起床發現人們都變成怪物了，但還是各司其職、社會照常運轉，只有自己是人類該怎麼辦？

虛淵：喔……我啊，還是正常生活就好了吧。那些變成怪物的人們，也會正常生活嘛！

——是沒錯，但在他們眼中您會是唯一的怪物喔！

虛淵：那基本上，不要出門就好了～（笑）

Q：隱形斗篷、任意門、時光機，您最想要哪一個？為什麼？

虛淵：任意門。其他兩個啊，如果使用了，造成的風險太大了！所以我選任意門。

Q：糟糕！三天後就是世界末日了，您現在最想做些什麼？

虛淵：我會直接忘記。不要思考這件事，照常生活，這樣是最好的。

——您這是老僧入定的狀態了吧？

虛淵：啊，這麼說來，謝謝稱讚了。

Q：什麼方式的告白最能打動您？

虛淵：嗯……我想想……完美犯罪者的告白？比方說，某個人犯下殺害另一個人的罪行，但湮滅了所有的證據，這就是我們說的「完全犯罪」吧，如果遇到這種殺人犯的告白，我有可能會被打動。

這樣說好了，如果我面前的這個人，對著我告白他所做的一切，原本對他不感興趣的我，可能真的會有所動搖喔。

——所以一位完美犯罪者在您面前告白，您就會被他吸引嗎？

虛淵：還是要看對方是什麼樣的人吧，這樣才會知道自己會不會被吸引。告白的內容和是否被這個人吸引是兩回事。

Q：第七題，您覺得人類最恐怖的負面思考是什麼？

虛淵：我覺得最恐怖的是……那種很想「被認可」的欲望吧。

這是現階段，我覺得最恐怖的負面思考。

Q：日出和夕陽，您喜歡哪一個？為什麼？

虛淵：很難選擇呢，硬要選的話，是日出吧！日出的時刻是很安靜的，四下無人時比較安靜，所以比較喜歡。

Q：在什麼都沒有的荒島上，醫生、廚師、工程師、劇作家，最後誰能活下來？

虛淵：誰能活下來啊？應該還是廚師吧。前提是要找得到食物。

——比如說，廚師最後還可以把劇作家吃掉？因為他最擅長用刀？

虛淵：欸?!有可能喔……有可能……。（笑）

Q：假如《TBF東離劍遊紀》要出BL番外篇了，您希望和誰組成CP？

虛淵：以現在的故事架構，不論誰和誰組成CP都是成立的。這問題很難啊！希望BL作家可以自己嘗試各種可能性？

——哈哈哈，暖身結束！讓我們進入正題吧。

《TBF東離劍遊紀》的誕生

——在許多採訪裡，您都會提及最初為何會注意到台灣的布袋戲文化。雖然您回答過無數次了，但還是想請問您，是否記得第一次看到布袋戲偶、以及第一次觀賞布袋戲演出時的心情？為什麼想做布袋戲動畫？甚至主動向霹靂提案？在您實際製作《TBF東離劍遊紀》後，心境是否也產生不同的變化？

虛淵：當時就是驚奇吧！二〇一四年的時候，我因為另一個案子來到台灣，剛好看到霹靂的展覽，當時最驚訝的是強大的技術。另一個讓我驚喜的是，幾十年來，霹靂始終持續創作的熱情。我直接買了DVD，回到飯店後馬上看了影片。即便到了現代，台灣的傳統表演藝術與文化仍能夠活生生地延續。這點真的很讓我驚喜。

最初接觸霹靂時，我原以為他們應該會想保留霹靂當時的風格與型式，照原樣帶到海外去。沒想到霹靂很願意吸收不同的元素，積極地變化並打造創新的作品，再往海外推廣，這也讓我很驚訝呢。

——《TBF東離劍遊紀》第一季以「天刑劍」為

開端，第二季以「魔劍目錄」揭開序章。在劇中，「劍」是武器，是權力，是誘惑，也是爭端的開始，可以說是貫穿戲劇的「主要角色」之一。我不是動作戲劇的影迷，但您所創作的這個世界，真的非常迷人，特別是那個沒有絕對的善與惡的世界，以及角色或武器的設計。看片時，我經常會停下來，仔細研究那些劍的模樣，有魔物附身的劍甚至比持有它的女性角色更加誘惑人。

想請問老師，在您心目中，布袋戲是個什麼樣的世界？最初創作《TBF東離劍遊紀》時，想創造的世界觀為何？為什麼選擇以「劍」為編織故事的針線？

虛淵：先回答前面的問題。我認為布袋戲最核心的重點是「物品加入生命的那個瞬間」，這是布袋戲最核心的價值。人造的戲偶像是有了生命一樣動了起來，讓人產生物品有生命的錯覺，是我覺得布袋戲最厲害的地方。

至於主題設定成「劍」，是因為劍這個物品，以道具來說很具象徵性，是符合世界觀的 icon（符號），也可以把意義賦予給劍本身，不只好用，畫面上也很好看。在這樣奇幻的世界觀當中，我認為劍是非常理想、好用的物品。

至於這個世界呢，我希望《TBF東離劍遊紀》的世界非常易懂，因此要用大眾都能欣賞的東西來寫。反而不要太特別，不要用太多象徵性的東西來寫。我最想給大家看的，是布袋戲本身，也就是偶與偶的演出，這是最重要的。

——那在東離與西幽兩個世界的設定上，您原本是如何思考的？看見霹靂詮釋出的東離與西幽的風光，您內心感覺如何呢？請告訴我們您的真實想法，我想霹靂夥伴們的心臟都是很強大的。（笑）

虛淵：之所以會將世界分成兩個國家，是因為想要有「異國來的人」的設定。坦白說，第一季開始時，我對西幽是沒有想像的，關於西幽的描述，是開始寫第二季時才加上的世界觀。

觀眾實際看到的東離與西幽，是由霹靂去造出來的場景。很有意思的是，從《TBF東離劍遊紀》裡東離、西幽的風景，可以看出台灣人對於自然、環境等生活的想像，跟日本人的想法很不同，很新鮮。有時候，我看到霹靂設計出來的場景，會覺得蠻意外的呢，「啊～可以做成這樣啊？原來這是台灣人的思考，這是台灣人想像的自然狀態呢。」每次看到都有「喔喔～」的感覺。

——那您會想過要調整霹靂團隊製作的場景嗎？

虛淵：基本上不會。我不會用自己的想像去調整，只要是符合劇本的寓意、語境與邏輯，並且不違和，我都希望尊重設計者創造出來的想法。

不過，有個有趣的事。我的腳本上常常寫著「荒野」，但後來布袋戲出現的場景，一定會有「樹」，每次都有喔，沒有一次例外。我在想：「這是不是就是台灣人想像的荒野呢？」從日本人的角度來看，會想：「咦？這是不是森林啊？這變成森林了吧」，不是荒野……

可是對於這個故事來說，這樣的場景差異完全沒差，所以其實也無所謂，可能只有石頭。雖然日本人想像的荒野就真的是什麼都沒有喔，還有一點讓我很驚訝，在第一季第四章裡，我的腳本上寫著「酒場（酒樓）」，當時的意思是類似日本居酒屋這樣的地方。結果拍出來的場景是在外面喝酒呢！我真的很驚訝啊！直到我來台灣，才發現台灣人真的很喜歡在戶外飲食，看到那個場景的當下我就明白了，啊，在戶外吃東西喝酒，這很符合台灣的日常！原來這很重要啊，東西喝酒都是在外面的、榕樹下……熱炒什麼都是在外面的，榕樹下……看到這樣的狀態，就會感受到異國風情，整個劇做起來也會變得好玩、有趣啊。

——作為一個觀眾，看布袋戲偶打鬥的武戲實在太精采了，總是讓人目不轉睛，甚至跟著緊張起來呢。我想觀眾也很想知道，創作布袋戲腳本與往常的遊戲或動畫腳本，差異最大與困難之處是什麼？

虛淵：對於劇作家來說，布袋戲影像畫面的資訊密度是非常非常高的，觀眾可以看到的東西很多。對我來說，最方便的就是可以用對話來構思整體故事。動畫則不一樣，動畫不能出現靜止的畫面，無法停下來聽角色講台詞。

但布袋戲本身畫面的濃度是夠的，不需要有快速或緊湊的畫面，觀眾也能透過對話理解故事發展，即使畫面沒有太多東西，觀眾也不會覺得無聊。這個對我來說是蠻好發揮的。

至於比較不好處理的部分呢，大多數都可以在拍攝現場解決。勉強要說的話，布袋戲的造型是很華麗的，以打鬥來舉例，在觀賞的過程中很難讓觀眾猜到接下來哪一邊會贏。動畫可以透過畫面的華麗度讓觀眾預測哪一邊會贏，但布袋戲就比較不容易了。不過這對我來說也不是太大的困難，因為我知道這樣的條件，就會以這樣的前提去書寫。一開始還沒抓到布袋戲腳本特色，所以有些困惑，但我們現在已經互相建立起信賴

關係，交由現場去發揮。

——這真的很有意思啊。布袋戲介於真人戲劇與動畫之間，有其限制但也有其想像空間，太有趣了。說到這裡，您是否會經常邊寫邊想著：「唉呀，這個動作，戲偶做得出來嗎？」是否有些印象深刻的小故事？

虛淵：經常啊！常常會這麼覺得，「這樣寫沒問題嗎？真的做得到嗎？」寫的時候會有點不安，但現場拍攝時都巧妙地解決了！每次看到畫面，我都很驚訝啊。我永遠不會忘記第一季第一章開頭的前六分鐘，那個精采的程度，是我的劇本加倍再加倍，令我畢生難忘啊！

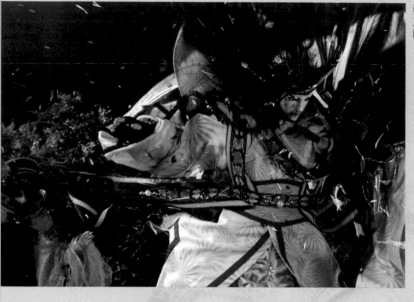

關於戲偶的表演呢，印象最深刻的應該是《ＴＢＦ西幽玄歌》裡，嘲風與浪巫謠的一場戲，有點誘惑他的那一段。我在寫的時候，明白此時角色的心理狀態很重要，因此怎麼演出也很重要，我邊寫邊想：「這場戲會變成什麼樣子呢？」以往也有過這樣的狀況，但拍攝的成果每一次都讓我驚艷，所以我相信絕對不會有問題的。

沒想到，最後那段戲的呈現，導演採用長鏡頭處理，四分鐘完全不間斷地拍攝，真的太讓我驚喜。非常非常好呢！畢竟布袋戲以精彩的武戲為特色，我沒想到情感充沛的文戲也可以做得這麼好。

《ＴＢＦ東離劍遊紀》的幕後祕辛

——首先想請教的是關於語言的設定。就大家所知，布袋戲裡的台語台詞並不好編寫與配音，我一直很好奇這個部分的呈現，包括文字的運用、發音語言的選擇等等。請問您最初是如何設想？後來台日雙方的合作方式，是否符合您的理想？

虛淵：起初，我一個人在思考布袋戲的企劃時，覺得最需要超越的門檻就是語言吧。最初我看DVD時，根本聽不懂台語啊，但我深深感受到黃文擇先生講台詞的抑揚頓挫的魅力。口白師的技術與藝術，也是布袋戲的核心價值。

當時，我的確思考過當觀眾聽不懂台語的時候，那個感動還能被傳達出去嗎？我明白這是很重要的元素，但沒有辦法，畢竟多數外國人是聽不懂台語的，那就只能捨棄了，這是一個關鍵的決定，也是一個決斷吧。

當時我們已經決定要讓日本聲優來配音，同時我也想著，語言轉化後被帶到日本的作品還能稱之為布袋戲嗎？或許就不是真正的布袋戲了吧，我抱持著這樣的覺悟。之所以取「Thunderbolt Fantasy（霹靂奇幻）」作為片名，就是因為這已經不能稱作「霹靂布袋戲」了，而是重新創造一個新的布袋戲類型，是用這樣的概念企劃。所以先用語言替換的版本去試試看吧，讓外國人觀賞看看，有興趣的話，再請觀眾去找真正的霹靂布袋戲來看。

沒想到台灣觀眾竟然這麼喜歡日語配音的布袋戲，就這樣寬大地接受了這件事呢。起初我還真的有點擔心台灣人會生氣，「唉呀你怎麼做出這樣的東西？」結果台灣人也蠻喜歡的，或許是誤打誤撞，對我來說，這是最開心的一件事了。而且傳統藝術會願意接受這樣的挑戰與創新，也讓我很訝異。

——還有我一直非常喜歡您的「四念白（出場詩）」，第一次看到時，很驚喜您保留了以台語呈現念白的方式，在我想像中，對於無法理解台語的外國人來說，好像會成為一種出場或施展戰術的開場咒語呢。是否也能談談這部分的設定？

虛淵：如同我剛才提到的，黃文擇先生的「四念白」有其特殊的韻味，即使是不懂台語的外國人也能感受到語言的魅力與厲害。我認為，以布袋戲這項表演藝術來說，語言也是其中非常重要的要素。我希望將如此重要的核心也傳遞給外國人認識。

在劇中，四念白聽起來或許是咒語。布袋戲的精髓，正是賦予戲偶生命這件事，其實這也算是一種魔法呢。因為有這樣的魔法，讓戲偶變成人，再加上原本聽起來就像咒語的四念白，可以架接、傳遞給外國人，所以一定要將這個部分保留下來。

台詞也是角色的靈魂之一，好比殤不患有蠻多經典台詞的，他總在重要時刻講出正向又激勵人心的台詞，反之凜雪鴉總是在戲弄他人時語帶諷刺又帶有謊言。您是如何發想台詞的？如何兼顧不同語系的觀眾理解？

虛淵：基本上，最核心的台詞要符合普世的道德觀與價值觀。所以我盡量避免寫出只有日本人會懂的內容，我認為，普世價值是不會改變的，只要台詞符合共同的倫理價值就是世界共通的語言。拜科技進步和全球化所賜，人們對於人權意識等價值觀的認知差異不會太大。

—《ＴＢＦ東離劍遊紀》裡的角色非常有個性，名字與名號也是！不管是用日文或中文表現，都非常帥氣。您是如何設定每個人的名字與個性呢？會特別看那個字寫出來帥不帥嗎？

虛淵：基本上是先用英文書寫對於角色想像的關鍵字，提供給霹靂，霹靂再寫中文提案給我。最後我會以日文打字也可以輸入的漢字來挑選名字。

—這麼聽起來，很像請算命師挑出名字，讓爸爸來定案啊。

虛淵：是的是的，就是這麼一回事。（笑）

—最初寫角色時，第一個想到的角色是誰？會是貫穿全劇的殤不患或凜雪鴉嗎？談到這對ＣＰ，喔不對，後來還有浪巫謠呢！您是用什麼樣的概念去設計這兩個角色的？

虛淵：起初寫企劃的時候，想像的是兩個類似「蝙蝠俠」和「小丑」的角色，然後從「小丑」進一步發想，希望是一個打倒壞人的壞人，讓他變成正義一方的英雄。以這樣方式來思考，所想出來的人，就是凜雪鴉了。

但寫凜雪鴉的時候，我也沒想到他會愈來愈難以捉摸，受到他特殊的價值觀影響，其他角色也隨之變化。有時凜雪鴉微妙的言行，帶動了其他人的改變，是我自己也沒預料到的。

原本我的想像是，殤不患是不愛說話、不問世事，離群索居也不想跟人接觸的人。凜雪鴉則是設定成「小丑」的模樣，結果他也沒有做出小丑的樣子，反而每次都讓人家覺得「啊，這個人好煩喔」。然後殤不患變成要幫凜雪鴉解決一大堆事情，每次都會遇到很多困難、負責善後，就愈來愈像一個好人。現在角色的設定，跟原本企劃時已經完全不同了，這是當初沒想過，也是創作有趣的地方。

—嗯，小孩生下來，往往也不會照家長原本想像的長大……

虛淵：這也就是養小孩最有趣的地方吧。（笑）

—第二季加上浪巫謠之後，成為三人定番，未來還有機會變成四人或五人定番嗎？

虛淵：目前系列已經開始往終盤發展，準備把故事打包了，所以目前的三人行應該就是定番了吧，會以講完這三個人的故事為主。不過像《ＴＢＦ生死一劍》那樣，殺無生變成主角的例子，由意想不到的角色當主角去做延伸的形式是有可能繼續發展的。

—或許我是女性觀眾的關係，在第二季裡，感覺女性角色逐漸變得吃重。那些女性都好迷人喔，我特別喜歡蠍瓔珞，她被附身魔物的魔劍媚惑、獻出自己的鮮血，最後心碎去對抗，某種程度，蠻符合有些女性。還有「七殺天凌」，這把劍真的太迷人，這麼強大的武器，還是個女性。在角色性別的設定上，您是如何取捨與想像的？在真實世界裡，您如何為男性與女性下定義？這是否會影響到您在虛擬故事裡的設定？啊，說明一下，我常對創作者提出這個疑問，因為台灣漫畫家常勝會告訴我，他漫畫裡的英雄都是女性，對他來說，女性是世界最強的物種。

虛淵：如何看待男性與女性角色的比例呀……我還是希望比重能均衡。

第一季裡，男性的角色比重還是太重了，幾乎沒有女性角色。因為日本動畫裡的女性角色，通常要負責發揮性感的那一面。但布袋戲的戲偶不容易露出肌膚，起初我認為，要呈現布袋戲的女性角色，恐怕限制會比較多，所以第一季沒有讓她們好好發揮，像玄鬼宗的獵魁，還沒發揮就退場了，我很後悔呢！

所以在思考第二季的故事大綱時，我想著要增加女性的比重，開始有了更多女性角色的設定。也有可能是製作第一季時，我對布袋戲的可能性還不夠清楚，有了第一季的經驗後，才發現女性角色也能這麼有魅力，那接下來的故事裡，性別均衡一點，以這樣的邏輯去思考，好像也沒問題呢。

對於女性的觀點，我想，創作者都會在作品中展現自己的價值觀。以我個人的觀察來說，我認為女性是

最重視「生存」的，「要怎麼活下去？」讓生命不要結束。」感覺起來，對女性來說，「活著」最為重要。但男性不太一樣，有時候只要達到目標，即便放棄生命也沒有關係。有可能，我把自己的想法放進了創作裡。

只有女性能孕育小孩，把小孩培育長大，我認為這是母性的本能，所以她們是不會放棄活著的，為了肚子裡或已經絕出世的小孩，女性絕對無法放棄「活下去」。可是男性給出世的是種子，沒有女性與孩子間的臍帶相連，因此男性對於「活下去」這件事的態度相對爽快，比較不會那麼執著。

雖然這是我自己的想法。但你提到漫畫家常勝說的「女性是世界最強物種」，我也是這麼認為的，這是真理呢，我很能理解。

—— 浪巫謠這個充滿劫難的男性角色是是如何創造的？在您的想像裡，他擔負著什麼樣的使命？

虛淵：
這個啊，因為一開始，浪巫謠是為了宣傳而做的戲偶，但做得實在太好了，「就讓他出場吧！」原本只是這樣想啦。後來我希望請別人幫他寫外傳，才發現浪巫謠的設定太不明確了，我自己也應該釐清完整的角色設定，於是我透過寫《ＴＢＦ西幽玹歌》來回推思考他的角色。他算是回推再回推的角色。

最初我打算把他設定成一個很容易糾結、猶豫、想很多的人，還在人生的成長階段，所以才會讓這麼多女性去影響他。簡單來說，浪巫謠是個個性還不夠成熟的人，對人生有很多困惑與猶豫，但也因為這樣，他有很大的可能性與變化空間。

至於浪巫謠的使命與變化空間？他還沒發現自己的使命。當他

發現自己的使命的時候，這個角色就會完整了。基本上，我已經想好大致的發展，會有個明確的人生轉捩點，讓他理解自己肩負的使命。

—— 睦天命與浪巫謠眼睛皆是被邪魔劃傷，而她們對浪巫謠來說都是很重要的女性，請問您為何會選擇這樣的致命傷？

虛淵：這是基於浪巫謠的角色設定，他的原型是日本超人氣歌手西川貴教，因此這個角色是透過聲音與世界溝通，也是很重要的要素。為了更為凸顯「音」的元素，所以讓這些與他命運相關聯的女性也非常重視音樂或是聲音，才設定讓她們的眼睛被劃傷，只能聽。

—— 這部劇裡的美術太強大，不管是武器、場景、戲偶、服裝等等，實在都太精緻，萬軍破的戲偶竟然還殉職了！能說說這段故事嗎？

虛淵：拍攝當時，我和霹靂是透過通訊軟體聯繫的。那時我聽到現場工作人員跟我說，萬軍破的眼睛有點受損，染到作為血液的紅色顏料。大家想著該怎麼辦呢？要送修嗎？但最後我想：「這是命運！我感受到這個命運了。」

於是我決定不修復了，拜託現場拍攝人員，就讓萬軍破背著這個受傷的狀態走到「人生」的最後，就這樣拍下去，讓角色本身也真的走向完結。一切都是宿命啊！（編按：霹靂工作人員補充，萬軍破本尊已於拍攝後即刻進行修復，目前已安然康復！）

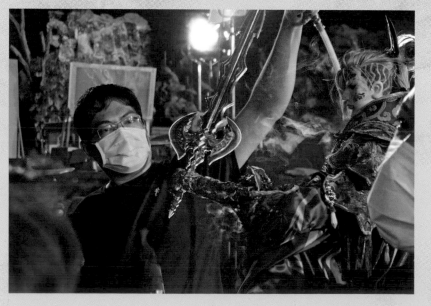

—— 還有特別想問的是……食物！為什麼這些食物看起來都這麼好吃?!聽說您對食物的要求也很高對嗎？（我是說劇裡的食物啦……）好比酒鋪裡的食物、公主桌上的甜點等等，好像還有餛飩湯？

虛淵：這個應該是日本人的宿命?!對我們來說，台灣就是美食天堂啊！因為這系列作品是發源於台灣的演藝術，在寫劇本時，我就希望能盡情發揮想像力，將台灣的美食呈現出來。

虛淵：嗯……完全感受到您對台灣料理的熱情了。您寫劇本寫到食物時，是不是特別開心啊？

而且因爲疫情的關係，我好久沒去台灣了，好想吃台灣的美食啊！今年夏天我參與了東京鐵塔下面的舉辦的台灣節，還去了兩次！真的是起了一大早去那裡，把美食攤位全部都吃了一輪，再買了粽子、包子什麼的冷凍食品帶回家，啊啊還有西本有里小姐介紹的沙茶醬，我太喜歡了，當天也買到了喔。

虛淵：其實我是沒有才華去寫美味食物的啦，但若能在畫面上看到很美味的料理，就會很開心呢。我常看著劇裡面的食物流口水，想著，下次我去台灣的時候，讓我吃吃這些吧，拜託！拜託！（大笑）

——很想知道，您對東離、西幽與魔界食物的各種想像？如果可以開一間餐廳，您會想試試看賣這些食物嗎？（我一定會去消費！）

虛淵：啊～～這個很難回答耶！劇裡的食物，還是台灣食物比較多。把那些食物帶到日本的話，可能不一樣了吧，感覺還是要在台灣吃比較對味。

在日本，我也常去鼎泰豐、春水堂之類的台灣連鎖餐廳，但我覺得口味還是有差，日本的連鎖店不會把真的味道帶進日本。比如我每次都跟服務生說「香菜多一點」，但日本人就會很驚訝地看著我，表情大概是「你怎麼了？」的那種感覺。可是，這些就是台灣食物，應該要好好在日本端上桌，不要那麼保守嘛。（認真）

——什麼～香菜?!我也不行！那是魔界的食物！

虛淵：嗯？有可能是因爲我是奶奶帶大的，媽媽比較早過世，奶奶是沖繩人，她做的料理多半是沖繩的食物，我可能很熟悉沖繩料理的口味了吧。（編按：有些沖繩料理與台灣料理的口味很相近。）

——那您對魔界食物有什麼樣的想像？

虛淵：魔界食物？基本上我不喜歡辣的，香氣很重的倒是可以。如果是對魔界食物的想像，應該是「充滿負能量、帶有異國風情的料理」吧。我想像中，大概是那種能引發生理恐懼的食物，會有被嚇到的感覺。我也很想寫很多魔界才有的機關技巧，但我自己可不想碰！就是把那些自己不想體驗的東西，盡量寫進去！哈哈哈！

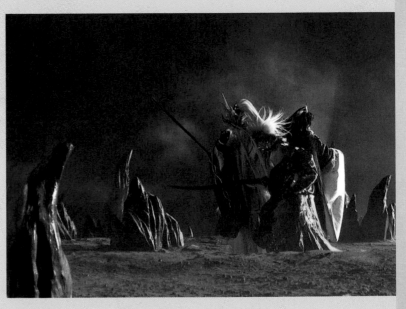

——這部劇裡的角色彼此的關係非常微妙。那些關於人性的設定，殤不患讓凜雪鴉，看似夥伴又不是夥伴，各有各的盤算與目的，但需要合作的時候，會攜手共行。記得看到第二季第十三章時，我是非常驚訝的，殤不患與凜雪鴉在身上使用詐術，成爲傀儡被操縱，以順利對付對手，這中間必須有強大的信任吧？

虛淵：說到這個，殤不患與凜雪鴉兩個人各有各的專業領域。我覺得信用和信賴是兩碼子事，兩者截然不同。

殤不患並不認同凜雪鴉的人格，也無法理解他的個性，更無法接受他的道德觀與價值觀。但殤不患很明白對方的方法論，殤不患與凜雪鴉兩個人的能力太強了，都是超越人類的。到了這個階段的人，即使知道對方的人格或道德有瑕疵，但彼此都清楚對方有什麼樣的技術和策略。也因爲彼此了解，殤不患願意把生命交給凜雪鴉，兩人合作完成那一場對決。

——這似乎也符合您前面提到的，男性把目標放在生命之前？比起活下去，更重要的是要達到目標？

虛淵：嗯，可以這麼說吧。那場戲算是武人的對決。其實殤不患並不認同凜雪鴉的人格或道德觀，但他很清楚凜雪鴉的個性與喜好。殤不患是看得很清楚的，他知道，如果做了這件事情，他就可以勝利。這是殤不患的判斷，他知道如何獲勝，因此決定將生命交給他，去操作這件事。

這個與友情無關，殤不患很清楚凜雪鴉的欲望在哪

裡，怎麼樣會感到滿足與快樂，而殤不患也能得到勝利。換句話說，利用凜雪鴉是殤不患為了取勝而賭上自身性命的策略。

——在設定角色發展時，某種程度上似乎也會符合現實世界的處世態度。您如何看待虛構故事與真實世界的共通性？

虛淵：這還是兩回事，現實世界與虛構世界是截然不同的。但若以倫理或價值觀的思考實驗來說，應該是可以討論的。前陣子大眾對於「電車難題（Trolley problem）」的討論也頗為熱烈⋯失靈的軌道電車前方有個被碾壓的人，你是否會為了阻止電車前行而去殺人？撇開教訓，實際在現場的話該如何去行動，應該是可以討論的。

——這個故事裡的「物」幾乎是主宰故事線的關鍵，因著對「物」的捍衛或追求，而有一連串的發展，像是「七殺天凌」這把被魔物附身的魔劍，會讓人莫名產生愛慕與堅持。請教您，這種對於物件的堅持，是不是希望讓觀眾跟現實產生連結？我直覺地想到人們對於各種名牌的瘋狂。

虛淵：嗯⋯⋯這個問題很難。但有可能是我潛意識裡受到布袋戲這個特殊的表現方式所影響。你知道，布袋戲的道具很精美、別緻，富有魅力。如果我今天寫的是小說或不同表演形式的劇本，不一定能寫出這樣的內容。因為布袋戲的美術比重很高，能讓人身臨其

境，有很多非常迷人的物件，我很可能是在潛意識中受到影響，所以會有許多追求「物」的設定。

《TBF 東離劍遊紀》的未來

——第三季與前兩季有很大的不同，先說說角色吧，殤不患最初感覺是個虛無主義、背景神祕的人，漸漸地，他似乎開始背負了一些使命。但凜雪鴉真的是又愛又恨，起初幽默風趣但腹黑，愈來愈會折磨他人；但有時候又是得力的夥伴。這是否代表凜雪鴉愈來愈煩人（讚美意味啦）！我對他真的是愈來愈煩⋯拜託請偷偷告訴我，他會不會改邪歸正了?!

虛淵：凜雪鴉這個角色非常有象徵性，是觀念上很不世俗的一個人。他的角色設定是讓周遭的人很不安，看到對方很不舒服，他就很快樂；別人不喜歡他，他也無所謂。他就是這樣詭異的角色，具有魔性。所以一直到最後，他都會是這樣。說到凜雪鴉為什麼不會變的原因，「自己的欲望從何而來？」「為什麼會有這些欲望？」因為他已經放棄思考這些事了，他只在乎追求他想要的快樂與欲望，所以基本上，他不會變的。

——雖然知道他不會改邪歸正，但還是會喜歡凜雪鴉耶。就說男人不壞，女人不愛嘛⋯⋯

虛淵：咦？原來是這樣的啊⋯⋯。（笑）

——第三季加入魔界的設定後，東離、西幽與魔界三個區域，似乎讓故事的世界整個大展開。請問您，決定拍攝第三季的契機與過程？您是如何發想故事，讓第三季得以接軌前兩季，並展開更大的規模。這個關鍵決定是哪一個片刻？

虛淵：轉折點是《TBF 西幽玹歌》這個作品，從這個作品來定調浪巫謠的過去，然後也有機會描述西幽世界的設定。決定了「過去」之後，再連結到「現

虛淵：現場拍攝人員持續想挑戰新事物的熱情，讓我深受感動，也很佩服。我也希望能繼續刺激、激發現場的創意，希望《TBF 東離劍遊紀》可以變成一個創新的實驗場合，持續不斷地嘗試與實驗，在現場繼續發展下去。

——我也很好奇各種招式的設計，各個角色的招式都很強大，像是一邊唱歌一邊戰鬥等等。接下來會有結合「科技」的招式嗎？您有什麼樣的想像呢？

虛淵：啊，被你猜到了啊！剛好前幾天我已經完成第四季的設定，美術導演拿到那張很長的清單後，和我說：「我已經有想法了！」這很讓人興奮呢。我很期待接下來的發展，希望《TBF 東離劍遊紀》可以盡量做一些霹靂劇集沒辦法嘗試的大膽創新，刺激到霹靂劇集，然後進一步互相影響，這樣是最讓人開心的。

——明家真是個好用角色。延續這個發展，您還想挑戰布袋戲的哪些極限呢？

虛淵：第三季很讓人驚奇！竟然要連機械手臂都出現了⋯⋯《TBF 東離劍遊紀》真的要挑戰布袋戲的極限耶，不斷有各式各樣的創新。正如您曾說過的，發

「在」，就很容易想像「未來」。那時候我就覺得，如果有兩季，應該就可以完成故事。所以《TBF 西幽玄歌》是最主要的關鍵點。

在第二季完成的階段，其實整個系列是有可能像剛剛提過的問題那樣，加入更多主角去發展的。但因為有了《TBF 西幽玄歌》這個作品，談到了過去和歷史的部分，才讓我有了對結尾的想像。

—接下來，能透露一點未來的發展讓粉絲們知道嗎？與霹靂的合作計畫有沒有什麼可以先透露的？好比說可能會有第十季之類的！

虛淵：嗯……這個問題還真難回答耶。（笑）好的，現在可以透露的是以下部分：新的一季還是是魔界為主，但會有比以往還要多的角色出現，也就是會出現前所未有的豪華陣容喔。

至於十季啊，目前的故事再兩季就差不多了，還有很多故事可以利用延伸劇的方式來完成，像是外傳之類的吧。

關於腳本創作這件事

—不管是《TBF 東離劍遊紀》或《Fate/Zero》，都是台灣粉絲津津樂道的作品，這些故事非常人性，總是令人興奮，刺激腎上腺素分泌，但又讓觀眾可以陷入對真實世界的思考。身為一位劇作家，您想帶給觀眾或讀者的，是一個什麼樣的世界？

虛淵：以我來說，劇作家的工作就是要創造出虛構的故事，盡量寫非常異常、奇怪的價值觀或世界觀。而我寫了這麼多反常的、人間沒有的世界觀，反過來說是不是可以藉此摸索出即使是如此也絕對不會改變的倫理、道德觀和尊貴的事物呢？我希望可以探討這個部分，這也是我創作的重要信念。

—您又是如何從真實世界汲取可用的素材或點子？

虛淵：我可能也沒有特別意識到吧！或許在潛意識裡，會把社會當中出現的要素寫進自己的故事裡，可能會無意識地反映了一些部分。但我還是會懷疑這些新的價值觀，也對它們感到不安。當社會愈來愈便利，針對這些便利、快速的內容，還是必須保持懷疑：哪些是可以相信的呢？還有哪些需要擔心的？這些都能引發我的創作。

說說味覺吧，品嘗美食這件事，現在很多人不會先去吃，反而依靠社群網站上的評價來做決定，「很多人都說這家（餐廳）很好吃喔，我們去吃吃看吧？」靠著情報來行動，比起實際去「體驗」更像是「去確認」，確認那些評價是不是真的。我覺得，這樣的經驗愈來愈多了。

但我們的生活真的更豐富了嗎？我們的生活品質真的提昇了嗎？現在愈來愈富裕了嗎？其實並沒有，是各種評價、訊息、情報……讓我們誤以為生活是提昇的，這是很值得我們探討的。現在的社會，好像虛構的占比愈來愈高，這真的讓人很不安呢，我會變得不敢說出歷過還沒有這些東西的時代，感觸就特別深。

—啊，這個觀點很有意思。能請您再舉例說明一下嗎？好比說，網路世界拉開真實生活裡人與人的距離，可是在網路世界裡，人們又好像很接近？

虛淵：我是二十世紀出生的人，現在的社會不斷產生讓我驚訝的事情呢。而且是非常大量的，太多事情讓我驚訝了，好比可以用信用卡結帳，這些事情對我來說都很不可思議。還有就是，網路情報更重要？這樣的觀念快速地滲透到這個社會。比如說，書原本是紙本的，但現在轉變成在螢幕上羅列的文字或圖像……正在動搖我們身為人的價值觀的事件非常非常多。

前面你曾問到對於「物質」的追求，以我現在的觀感來說，反而是相反的。相較於實際能接觸到的東西，我感覺網路情報更加重要了。太大量的訊息反而攪亂了我們的選擇。

—這個真的蠻可怕的。還會衍生出一個狀況，就是當大家都給這間店四顆星時，我實際體驗後認為不到這個程度，但因為網路的聲量很大，我會變得不敢說出真實的想法。

虛淵：在現在這個社會，自己的主觀想法要能不被動搖，似乎是變難了呢。很多人喜歡我的作品，也有很多人評價我的作品，「虛淵玄」這個作家，在網路世界是存在的，但我自己上網搜尋了相關情報之後，發現很多內容都是騙人的，都是虛假的。但那是因為我知道我自己是誰，才能馬上判斷情報的真偽。也因此我明白，網路上關於自己的情報有這麼多錯誤的內容，可能誤導別人或讓人誤會。

這樣去思考的話，所有事情都會遇到一樣的問題。畢竟我了解自己，但如果我不是這種狀態，完全不知道網路上的世界有這麼多虛構與虛假的情報，那

些，只是被情報淹沒的人們，有可能接收到的都是錯誤的資訊，也無法判斷真實性。這樣大量的虛假資訊，不管是對「被散播情報」的本人，或是閱讀情報的人來說，其實都是蠻危險的。

——這真的值得擔憂呢。如果科技進步到可以蒐集網路情報，然後複製出一個「虛淵玄」，對世界來說，網路的您跟真實的您，到底誰才是真的呢？

虛淵：真的，未來是有可能發展成這樣的吧。網路世界創造一個虛淵玄，但並不是我。網路中的虛淵玄是另外一個人了，那個已經不是我了。必須認清這件事情，才能繼續生活下去。

——很高興聽到您對現今社會的觀察。接下來，能跟我們分享您一天的生活嗎？我想粉絲們都很好奇。好比幾點起床、喜歡吃的食物，以及創作時的背景音樂？我聽說台灣漫畫家韋蘺若明是邊聽政論節目邊畫畫呢！

虛淵：基本上我是個夜貓族，中午以後起床，會工作到早上清晨。跟他人可以接觸的時間，大概只有下午囉。所以我會把需要跟外界聯繫的事務，或是去公家機關辦事等等的行程，這些一般上班日才受理的單位，都安排在下午的時間處理。

對對，請讓大家都知道，白天我沒空喔，請大家白天不要找我～（笑）

喜歡吃的食物啊……很多人誤會的是，雖然我看起來很會喝酒，但我其實完全不會喝。不過，我很喜歡吃零食呢，也超級愛吃甜食，也不喝咖啡。但我喜歡喝茶，每次造訪台灣，都會收到好喝的茶葉，台灣的茶葉真的很棒。

工作的時候，我會很專注地寫，不會做任何其他事情，不會聽背景音樂。但我專注的時間很短啦，寫完後就可以躺下來玩遊戲或看紀錄片。（編按：虛淵玄從來不拖稿，總是準時交稿。）

——最初您是抱持著對布袋戲文化的著迷而創作《ＴＢＦ東離劍遊紀》的吧？對我輩台灣人來說，真的非常感謝您。是《ＴＢＦ東離劍遊紀》重新開啟我看布袋戲的鑰匙。台灣的布袋戲與歌仔戲一樣，都面對傳統文化的沒落，好在有「霹靂布袋戲」和「明華園歌仔戲總團」這樣的傳人們，不斷地創新、改變，讓傳統文化也能接軌年輕族群。

虛淵：傳統藝術確實會有這樣的狀況。但我認為霹靂布袋戲是很正向地去面對的，他們保留了重要的傳統元素，同時面對新的社會與新的技術。這是很少見的例子。可以參與這部分的創新演出，我非常榮幸。

——您如何看待傳統與創新中的衝突或合作？在日本，是否也有類似的情形呢？

虛淵：我認為，日本的傳統藝能也做了很多的嘗試，但好像不如霹靂這樣大膽冒險地去製作不一樣的東西。這樣的案例真的很少啊。日本傳統藝能偏向保存技藝的「珍稀感（rarity）」，但霹靂不是。怎麼說？霹靂布袋戲的作品，只要去超商就可以買到DVD，一打開電視也能看到霹靂布袋戲，就是像這樣的感覺。朝此方向去努力的傳統藝術，在日本很少呢。就這一點來看，霹靂真的很厲害。

——《ＴＢＦ東離劍遊紀》至今的發展讓人非常期待，透過這個故事與角色，想傳達給觀眾什麼樣的價值觀？

虛淵：對於這個系列，我希望偏重表現與演出手法，這是比故事還要重要的。我的初衷還是希望能傳播布袋戲這個藝術。想告訴大家，在日本旁邊的台灣，有一個這樣驚人的表演藝術存在，也希望能拓展到歐洲等西方國家，把這些最初就讓我驚奇的內容推廣到世界上。

在影像數位技術不斷精進的現在，還能有這樣的操偶技術，而且還是很親民的藝術，相當接近一般人，不是那種曲高和寡的高級藝術。這樣美好的存在，我真的很希望能把它推展到更多地方，用全世界觀眾都可以理解的方式來呈現。這也是編劇的責任呢。創造出容易理解的劇情線，引導觀眾感覺到我所感覺到的一切，這也是我的責任。

——非常感謝您今天受訪。對於台灣觀眾與讀者的支持，您有沒有什麼想說的話？

虛淵：同處現今如此動盪的時代，是種無法讓人感到開心的巧合。在台灣的各位也面臨著各種考驗，而且還將持續下去。在深陷漩渦的時代及嚴峻的現實中所創作出的虛構故事，若能成為大家夏日的一帖清涼劑，為大家加油打氣的話就再好不過了。所以，我會盡力創作出許多有趣、讓人振奮的故事，希望成為大家面對日常試煉的精神糧食。

INTERVIEW

角色設計

三杜シノヴ
(Nitroplus)
×
源覺

SHINOV MIMORI
×SATORU MINAMOTO

角色設計可說是一個作品的靈魂，而《Thunderbolt Fantasy 東離劍遊紀》（以下簡稱《TBF 東離劍遊紀》）除了是部台日跨國合作的作品之外，更是「跨次元」的合作，角色設計由「Nitroplus」率領的設計團隊負責，接著，霹靂製作團隊在收到設計稿後著手刻偶、服裝製作等作業，最後成為我們在劇中所見的創新戲偶造型。令人十分好奇，動漫風格究竟是怎麼套用到霹靂戲偶上的？雙方的合作起了什麼樣的化學作用？藉著本書出版的機會，我們很榮幸能訪問到三杜シノヴ和源覺這兩位《TBF 東離劍遊紀》最主要的角色設計師，一起來聊聊其中的幕後秘辛。

——可否請兩位分享一開始得知《TBF 東離劍遊紀》合作計劃的反應，以及加入製作團隊的過程？

三杜：最一開始我記得是小坂社長說有一個案子想委託給我。虛淵老師來到 2D 部門，播放了《霹靂俠影之轟動武林》的影片，說「這個真的很厲害喔！」大家看了影片後覺得非常興奮，然後虛淵老師說接下來想做這種人偶劇，需要角色的設計提案，所以我就畫了比較用的插畫。我想一切的開端就是這樣吧，我開始思考要讓虛淵老師和霹靂公司看什麼樣的設計。因為我本來就很喜歡服裝設計和舞台服裝這類的設計。我心想這是多麼有趣的工作啊！同時也覺得這間遊戲公司超越了業界的框架，在這裡什麼都有可能發生，這也是我喜歡 Nitroplus 這家公司的原因之一。

之後我和源覺一起被叫去和虛淵老師開會討論，他給我們看了角色一覽表，問說「華麗派和樸素派，你擅長哪一個？」剛好我和源覺各自擅長不同的領域，所以很快就敲定了角色分配。

源：我從很早開始就對披霹靂布袋戲系列有所耳聞。在一開始得知要參與製作的時候我的內心會有些許的志忑不安，這與我從小就害怕人偶有關。但是在看見霹靂的布袋戲作品後，華麗的設計與生動的造型讓我從內心開始覺得動起來的人偶其實並不可怕，而是非常的華麗與生動。在那個時候我才慢慢開始覺得我可以勝任這個專案的工作。

——在前一題中，提到虛淵玄老師將角色分成「華麗」和「樸素」兩派，讓兩位選擇自己擅長的類型。請問這樣的二分法，在實際設計的時候是怎麼有意識地去構思角色的？有沒有因此覺得受到限制的時候？

三杜：我負責的是「華麗」風格的角色，因為對我來說要統合出樸素風格是比較困難的，至於華麗風格的話就完全沒有被限制的感覺。我可以自由使用色調和色度座標去創作，對我來說能比較輕鬆自在。

源：與其說是限制，虛淵玄老師的這個思路恰好說明了我自己擅長設計的角色。因為我在專案初期並不擅長設計華麗的角色，所以會在不減少角色設計細節的情況下，把角色的色彩盡量往灰黑的色相靠攏。因此虛淵玄老師的安排，讓我在自己擅長的領域獲得了最大的發揮空間。

——設計新角色時，虛淵玄老師是怎麼和角色設計師溝通的？除了形象關鍵字外，對武器類型也會有提示嗎？

三杜：和虛淵老師基本上不會花太長時間討論，老師都會給我很明確的關鍵字和啟發靈感的影片參考，後續有什麼疑問也都能得到他簡明扼要的回答。雖然比較少來回溝通討論，但還是很順利地區隔出哪些部分是可以讓我自由發揮的，哪些部分是虛淵老師很明確地要求的，所以做起事來很輕鬆。至於武器的部分，初期丹衡和丹翡的兵器是根據他們的角色形象去繪製的。在那之後，因為霹靂方面提出了更厲害的設計，後來就都交給他們處理了。霹靂團

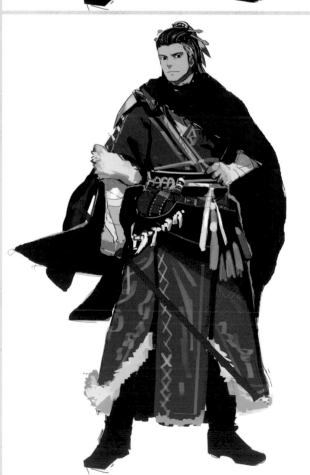

隊將凜雪鴉的兵器和煙管做了很不錯的修飾。我也覺得最初設計的紅色煙管有點太邪惡的感覺，所以很高興他們做了很清爽好看的處理，為這個重要角色建立了不錯的形象。

源：其實虛淵玄老師對我所設計的角色形象與武器種類的並沒有太大的限制，反而給予了我們很大的自由發揮的空間。除了在殘不患初稿階段的配色選擇上虛淵玄老師苦惱了一陣子之外（編按：可參考附圖的配色提案），其他的新角色的製作流程都非常的簡潔快速。可以說《ＴＢＦ東離劍遊紀》裡的角色基本上是以我的個人喜好來製作的。

三杜：我記得在角色設定有寫著這些角色要拿什麼樣武器的資訊。我也從霹靂那裡拿到了作為收藏系列商品推出的武器複製模型和歷代的寫真書參考，確認了設計的方向。角色的部分，我參考了像是百里冰泓、綺羅生、魔王子、聖君士等等這些在霹靂劇集中我自己直覺喜歡的設計，再融合日本大家所熟悉的漫畫和動畫，思考什麼樣的路線比較容易被接受，尋找這兩者之間的平衡

——據說第一季的時候，虛淵老師有特別要求每位角色的武器類型要不同，兩位平時做角色設計工作時，應該比較少接觸到武器這一塊，請問有為此特別做什麼功課嗎？

源：因為我從小就非常喜歡看武俠電影與電視劇，所以對中國古代的武器略知一二。在製作角色武器的過程中，會刻意使用一些小眾的武器來帶給觀眾新鮮感。比如峨眉刺、鐧等。

——和一般的角色設計相比，設計布袋戲角色時有什麼特別需要注意的地方？據說一開始，在從平面設計稿到製作成戲偶的往來過程中，花了不少時間磨合，我們也看到棄案與後來定案的角色形象有很大的差異。可否分享合作初期遇到的困難？

285

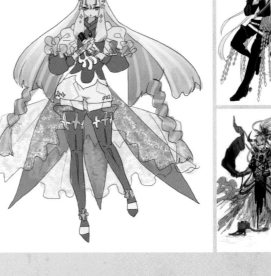
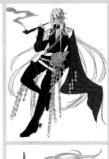
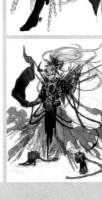
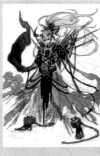

一般以漫畫和動畫的風格去呈現的話，常常是用腳的部分去凸顯出角色的性感和魅力，所以當這個手段被封印之後，要怎麼轉換成優勢，成為接下來的大課題。而且如此一來角色的輪廓線大部分都呈A字型，我認為算是個很好的機會，讓我去思考在這種情況下要怎麼做才能簡單區分每個角色。

之後虛淵老師提供我們大部分角色設定，我再次確認了布袋戲戲偶可行和不可行的部分，接著按照角色的個性去畫草圖，大概的流程就是這樣。

對擺動時的美感、靜態展示時的優美，都產生很大的影響。

關於丹翡的部分，霹靂看了我畫的設計圖，並從專業的角度做調整和詮釋，順利完成了非常不錯的造型。既華麗又美觀，寶塚歌劇團的演員穿上這套服裝時也是非常引人注目、具有魅力。這些實物上呈現的細節真的很厲害，讓我很感動。

還有蠍瓔珞那成熟的金黃色亮片所營造出的紫色寶石等非常的美麗、顏色與素材的搭配也十分出色。蠍子造型的武器當不錯，披肩的部分還令人頭皮發麻。

白蓮是膚色偏褐色的角色，我設計時也很重視手部性感的部分，看到霹靂團隊有好好地呈現出他用黑色布包裹住的手指關節和手腕的韻味，這部分讓我很感動。

正常來說，披肩通常會塌塌的，可是霹靂團隊挑了硬挺的布料，上面還有會隨光線改變色彩的金綠色花紋，重現了我畫的設計稿，讓我感動不已。其實披肩在畫的時候要畫出帥氣地形狀是很容易的，但要做成實際的造型是相當困難的，因為這個東西很簡單，只要稍有差池，就會顯得很廉價，所以真的非常感謝霹靂營造出這種既華麗又豪奢的感覺。

源：我覺得製作中涉及到的這個過程。我在以往的角色設計中往往會忽略衣服或者髮型的物理規則去進行創作。但是布袋戲的角色最後會以戲偶的形式來展現，所以很多設計都遇到了些許的物理限制。包括頭髮的質感、布料的重量、飄逸的絲帶與袖子、遮擋下半身的褲子等，都在前期讓我們彼此設計的角色有些許相似。

但是在熟悉製作之後，我開始慢慢習慣這些設計規則，在遵守規則的情況下盡量挑戰一些至今沒有出現過的美術表現手法，並且在霹靂團隊的協助下實現了大部分的想法。這一點真的非常感謝大家，可以說是合作無間。

—— 霹靂團隊在製作戲偶時，會基於一些專業的考量，增加一些設定稿以外的細節。請問在製作成戲偶後，最感到驚豔的是哪個角色？

源：我最驚豔的應該是嘯狂狷這個角色了。因為在設計角色原案的時候並沒有特別考慮到立體戲偶的造型，所以在製作面部表情的時候運用了2D美術的表現手法來製作笑容。但是沒想到刻偶師真的還原了我所設計的表情。這一點真的讓我感到無比驚豔。

三杜：這些比稿用的插畫是我初期腦力激盪畫下的。當初並沒有指定要畫哪個角色，是我依照看過霹靂布袋戲之後得到的靈感，思考著怎樣的角色會有趣，以這樣的觀點去試畫的。我記得好像是以青年、大叔、女孩三種角色為一組來提供設計稿。

右上角的那幅算是凜雪鴉的設計原型，不過那時候我對角色的認知只有類似「魯邦」那樣的形象吧。當時我還不清楚布袋戲的腳如果沒有用布覆蓋的話就會看到操偶師的手，我都完全沒有這樣的概念，所以沒想太多，就直接把腳的線條都畫出來了。那時候應該是想要展現出角色身體曲線的魅力吧。

三杜：關於凜雪鴉的背面，第一季當時其實沒有畫任何的設計稿，完全交由霹靂去設計。最後看到如羽毛般的披風造型，我只能說真的是個傑作。這樣的造型

—— 從第一季到第三季的角色設定稿一路看下來，可以發現原案與戲偶之間的差異愈來愈小，果然有種愈來愈有默契的感覺嗎？有沒有設計時刻意加入玩心、

做比較大膽的嘗試，結果造型組也接受挑戰，具體實現的案例？

三杜：其實我很驚訝在角色的容貌、眼睛大小等方面，霹靂能採納這麼動畫的風格，畢竟審美本來就是各有一套標準，要他們照著日本的風格走應該很不容易吧。再對照霹靂劇集的角色，我感受到他們在守護著自己珍視之物的同時，也能表現出對其他的價值觀的理解，心胸真的非常寬廣。

我個人最玩心大發的挑戰應該就是白蓮了。我記得一開始我畫了一個非常不受拘束的設計稿，等後來回過神來才開始思考這會不會違反了氣質、傳統或是服裝原則，這樣做可能會被罵，所以就正經地畫了別外三個方案，但沒想到第一版的設計稿竟然通過了，真的讓我非常驚訝。

源：會有這樣的感覺，因為最開始我會花時間在角色原案與戲偶之間找平衡，但是到了後期我會盡可能還原戲偶的設計，讓立繪與戲偶的區別盡可能減小。

要說最大的挑戰其實還是嘯狂狷笑容了吧。（笑）因為我在設計這類表情的立體表現上並不是非常有自信，但是看見刻偶師完全還原了我的設計的時候還是非常開心的。

▼三杜シノヴ

Q：據說您會實際造訪霹靂片場，請問在親眼看過拍攝現場，與造型組、戲偶組、道具組交流後，有什麼感想呢？對後來的設計有產生什麼影響嗎？

三杜：對於霹靂的拍攝現場，不管是物理上還是心理上，都給了我充滿熱情的印象。特別是在製作戲偶服裝的現場，我親眼看到那藉由手工製作，將一個又一個部位組裝而成的服裝，其細緻程度簡直讓人歎為觀止。接著看到這些戲偶在拍攝中被大膽地使用，果真令人驚艷。對於霹靂那追求完美作品的決斷和持續不懈的努力，我再次深表敬意。

就設計工作上，我很慶幸能在片場親身感受到「上半身哪些部位可以露出」「服裝的哪些部位會因材質的強度不足而產生塌陷的狀況」「整體的重量對操偶師來說能否負荷」等等的問題。道具也是，從大物件到小物件都施加精美的設計，那是無論我看多久都不會膩的地方。現場布景旁監看用螢幕的架子上，有著飛濺的血漿，讓我感受到平常拍攝時的激烈程度。

Q：設計浪巫謠時和一般原創角色不同，是以西川貴教為原型去設計的，可否分享設計當時的構想？

三杜：雖說是以西川貴教的形象去設計的，但我自己不希望發生將實際人物與虛構角色混為一談的情況，所以我覺得不該照著西川先生的臉畫似顏繪，而是要設計出符合作品世界觀的角色。我認為最理想的情況就是將其特徵符號化，加入那些能讓人聯想到西川先生的元素，使他的粉絲看了也能習慣的形式。以橘色和飽滿有厚度的唇形為起點，再加上周遊列國的戰鬥系吟遊詩人、鳳凰等主題，去建構浪巫謠的角色設計。

Q：凜雪鴉的戲偶造型在《TBF 生死一劍》之後進行了一些微調，請問您對這樣的改變有什麼想法嗎？後來在畫立繪的時候有特別意識到這個改變，做哪些調整嗎？

三杜：這些微調的部分，大都是材料調度的因素而產生。有些製作戲偶的材料是定量的，用完就沒了，所以，我想只要不會影響到角色的關鍵形象，是沒什麼大礙的。

在第一季時，我個人曾表達希望能夠拉上他胸前的拉鍊，但那之後拉鍊卻愈開愈大，所以我想霹靂公司內部應該是對他的胸部有著無法抗拒的熱情，所以我只能在一旁默默守護他。萬一霹靂把拉鍊拉到肚臍的話，我就會拜託他們手下留情。

不過關於胸部拉鍊的問題，在畫第一季藍光／DVD封面的時候，因為認為這只會在封面上出現，所以就畫上把拉鍊拉開的樣子，因此回過頭來說罪魁禍首其實是我自己。

雖然設計稿原案是我畫的，但就我認知而言，觀眾看到的戲偶才是正式的官方版本，所以我畫立繪圖的時候，盡量讓每張圖調整成更接近戲偶的樣子。

Q：當初在設計浪巫謠時，應該還不知道之後會成為實際登場的角色，結果《TBF 西幽玹歌》的時候甚至設計了他幼年、青年時期的造型。想請問實際看到浪巫謠的活躍，有什麼想法呢？

三杜：我很驚訝，沒想到劇場版會如此聚焦在浪巫謠身上。這個角色透過每個不同時間點所創造出來的東西，就像拼圖一樣，一點一滴地逐漸拼湊出角色的完整樣貌。雖然這個角色是我畫出來的，卻常有「啊，原來是因為這樣啊」的驚奇，角色伏筆就這樣在我不知不覺間逐漸收回的感覺。

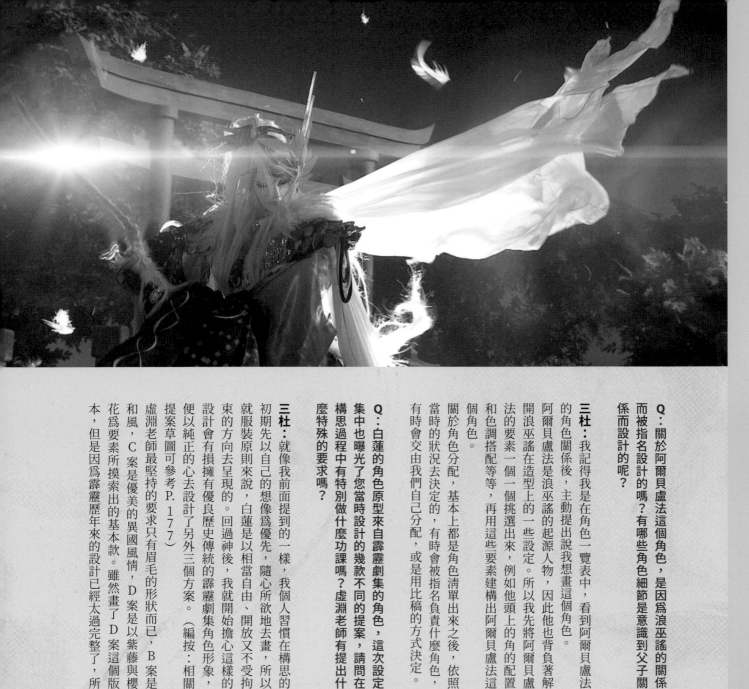

以對我這種臨陣磨槍的人來說，感受到那種望塵莫及的無力感。在這種情況下，最初的 A 案是以完全不一樣的主軸去發揮，以此去決勝負的話或許反而是件好事。

我個人是覺得 B 案也畫得蠻可愛的。不過在看完第三季之後，發現 A 案的設計比較有那種從異世界轉生而來的感覺，就他鍛造了各式的武器這點來說也很有說服力，讓我莫名地認同。

Q：在主流的動漫世界中，很少以殤不患這樣的大叔為主角的例子。請問在角色設計時，被要求主角要夠「平凡、中庸」這點，會不會很難拿捏？

源：確實在主流動漫世界中殤不患這一大叔類型的主角會比較少。不過正如前文所說，之所以把殤不患設計成一個大叔的模樣主要還是因為我自己比較擅長這一類型的角色。這裡也非常感謝虛淵玄老師並沒有對主角的外型進行限制。

Q：捲殘雲實際做出來的戲偶和設定稿比起來，有種更年輕、活潑的感覺，而且隨著劇情的推進，捲殘雲也成為一個愈來愈討喜的角色，身分也有所變化，請問後來在畫立繪的時候有特別意識到這點，做哪些調整嗎？

源：確實是這樣的，捲殘雲在最開始的原案裡我更多的是想表現角色的活潑與野蠻。但是在戲偶上所感受到的是放鬆與搞笑。並且在這殺戮的世界觀中，捲殘雲是眾多「惡人」中唯一能給觀眾帶來放鬆感的角色。

Q：關於阿爾貝盧法這個角色，是因為浪巫謠的關係而被指名設計的嗎？有哪些角色細節是意識到父子關係而設計的呢？

三杜：我記得我是在角色一覽表中，看到阿爾貝盧法的角色關係後，主動提出說我想畫這個角色。
阿爾貝盧法是浪巫謠的起源人物，因此他也背負著解開浪巫謠在造型上的一些設定。所以我先將阿爾貝盧法的要素一個一個挑選出來，例如他頭上的角的配置和色搭配等等，再用這些要素建構出阿爾貝盧法這個角色。
關於角色分配，基本上都是角色清單出來之後，依照當時的狀況去決定的，有時會被指名負責什麼角色，有時會交由我們自己分配，或是用比稿的方式決定。

Q：白蓮的角色原型來自霹靂劇集的角色，這次設定集中也曝光了您當時設計的幾款不同的提案，請問在構思過程中有特別做什麼功課嗎？虛淵老師有提出什麼特殊的要求嗎？

三杜：就像我前面提到的一樣，我個人習慣在構思的初期先以自己的想像為優先，隨心所欲地去畫，所以就服裝原則來說，白蓮是以相當自由、開放又不受拘束的方向去呈現的。回過神後，我就開始擔心這樣的設計會有損擁有優良歷史傳統的霹靂劇集角色形象，便以純正的心去設計了另外三個方案。（編按：相關提案草圖可參考 P.177）
虛淵老師最堅持的要求只有眉毛的形狀而已，B 案是和風，C 案是優美的異國風情，D 案是以紫藤與櫻花為要素所摸索出的基本款。雖然畫了 D 案這個版本，但是因為霹靂歷年來的設計已經太過完整了，所

所以我非常地喜歡戲偶帶給觀眾的感覺，在後續的作畫中也會慢慢的讓自己的立繪靠近戲偶的氛圍。

Q：睦天命是繼獵魅後，少數由您設計的女性角色，可否分享一些角色發想的經過？特別是睦天命以箏為武器的部分。

源：最初的角色美術靈感是來源於角色名。「睦天命」這個名字給我帶來的第一感覺是不屈於自身宿命的叛逆與勇敢之人，所以在設計角色的時候把睦天命設計成一位女俠客的造型。同樣，在設計武器的時候我會盡量避開目前已有的或大家常見的武器來進行美術創造，而睦天命的武器是結合西洋的豎琴與東方的古箏這兩種樂器來進行發想與設計的。

Q：第三季新登場的萬軍破在戲裡戲外都贏得高人氣，最後也迎向非常壯烈的結局。想請問實際看到萬軍破的活躍，有什麼想法呢？

源：非常感謝大家對我設計的角色的喜愛，加上聲優大塚明夫老師的演技與操偶師的動作，實際劇情中萬軍破所表現出的霸氣與威嚴遠遠超出了我的預期。特別是在與殤不患的對決武戲中兩人既相似又不同的感覺，讓劇情的觀感上升到了最高點。

Q：根據過去訪談資料和前面的回答，常看到您基於武俠風格去做角色設計，感覺您對武俠、中華文化非常熟悉，好奇虛淵老師是否也是考量到這點而招攬您加入製作團隊的呢？

源：雖然我對中華武俠作品有過鑑賞與學習，這也可能是虛淵玄老師讓我製作角色原案的原因之一。不過

我覺得最開始參與專案的原因可能只是那段時間我其他的工作內容比較輕鬆（笑）。

——非常謝謝兩位的回答，讓我們能一窺角色設計的秘辛！最後是否能請兩位分享目前為止《TBF東離劍遊紀》印象最深刻的一場戲，或最喜歡的角色呢？

三杜：說實話，很難挑選出一場令我印象深刻的戲，因為每出新的一季時都會再更新一次。不過，我很喜歡凜雪鴉使出「天霜・煙月無痕」時那一系列的動作武打場面。雖然在動畫和漫畫中看過羽毛飄起的畫面，但從沒想過能在現實中見到，有種不可思議的臨場感。

我也很喜歡第二季的OP，浪巫謠從天而降的畫面和嘯狂狷打開扇子的畫面與聲音的完美契合，真的是讓人非常暢快。還有第三季婁震戒最後在宇宙空間抱著七殺天凌的那場戲，真的很夢幻、很美好。每個角色都有很精彩的演出，也都非常的有魅力。特別是凜雪鴉的出場畫面，包含他的馬尾和披風的飄動，總是產生出不可思議的存在感。在操偶師的操作下，將凜雪鴉「能沐於月光而不落影跡，踏於雪徑而不留足跡」這神出鬼沒的大怪盜特質展露無遺，每一次都讓我深感佩服。

源：至今為止讓我印象最深刻的一場戲，要算是第一季第十二章殤不患第一次用全力擊退追趕丹翡和捲殘雲的凋命帶領的玄鬼宗的那個場面。因為我本身也是虛淵玄老師的粉絲，所以在參與製作的時候會盡可能地避免觀看與劇情有關的製作內容，因此主角雖然是我設計的，但我一開始也不知道殤不患是一位這麼屬害的俠客。這一場戲真的讓我倍感吃驚。

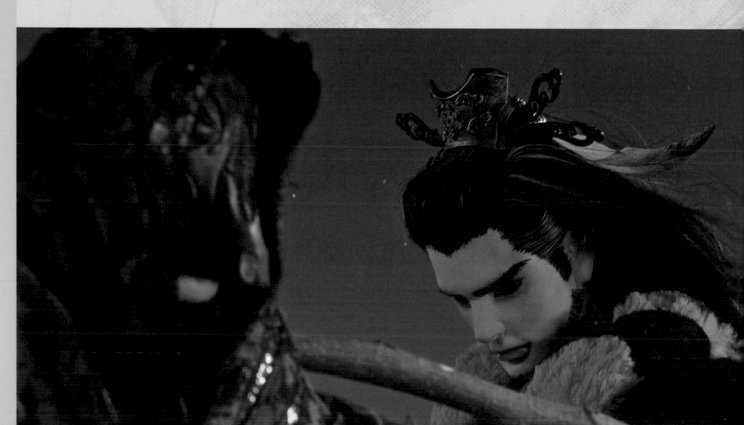

職人特寫

霹靂製作團隊是《TBF東離劍遊紀》最大的幕後功臣，從拍攝、操偶到視覺設計，職人們各司其職，親手將劇本故事幻化爲眞實，帶領觀衆走進虛淵玄筆下的東離世界中。

本次有幸請到霹靂製作團隊在百忙之中回答了我們幾個問題，帶領讀者一窺穿梭於幕後的身影，見證台灣傳統表演藝術的職人精神。

Q：對霹靂布袋戲一見鍾情的虛淵玄，在寫《TBF東離劍遊紀》的時候常常是以推廣霹靂劇集爲目的，將一些套路、表現手法帶進劇中，請問有沒有遇過什麼令人印象深刻的要求？

王嘉祥導演：虛淵玄老師對現場拍攝給予很大的自由度，表現基本上都是交給現場拍攝來做發揮，比較不會去限制我們的拍攝手法。

Q：《TBF西幽玹歌》一鏡到底的拍攝讓觀衆印象深刻，也讓編劇虛淵玄十分驚艷，請問當初是怎麼想到要用這樣的拍法詮釋這場文戲？

王泉修副導演：這個一鏡到底的拍攝方式其實是由操偶師提出的，當時看到一些戲劇或電影有這種表現方式，於是想到我們布袋戲或許也可以試試看，與其他導演及各單位討論後決定執行。接下來就是挑選拍攝場次，因爲武戲的部分拍攝一鏡到底實在有難度，於是最後挑選了這場比較有氣氛的花園文戲來做一鏡到底的拍攝。

Q：從《TBF西幽玹歌》的縮時攝影到第三季第六章的高速攝影，做了許多不同的挑戰，請問這些嘗試對於回去拍霹靂劇集的時候有造成什麼影響嗎？

王泉修副導演：因霹靂劇集的拍攝時程較緊，比較沒有機會使用縮時及高速攝影，不過這些特別的特效也會在拍攝時使用。

Q：「先有音，再有影」是傳統拍攝布袋戲的做法，才能讓操偶師配合聲音去操偶、詮釋。不過《TBF東離劍遊紀》的做法比較特別，是在影像拍完後才錄製日語配音，請問在操偶時有特別意識到這件事而做調整嗎？最後會再去看日本配音的版本嗎？有沒有什麼印象深刻的發現？

——在拍攝第一季時就大致知道這種運作模式，但當時拍攝還是照著台配的方式去拍攝，因此等到發佈時有看過日配版並在劇場版《TBF生死一劍》時就有稍作變化，比如角色日語的尾音以及角色的個性，後來都有逐漸調整。

Q：東離有不少為角色特別設計的原創動作，如丹翡的鴨子坐、刑亥的咒術舞蹈、嘯風的肢體語言等，可否分享一些在設計這些動作的小故事呢？

——當時為了使戲偶動作更接近真人的表現，操偶師們有討論了很多操作手法，像鴨子坐就是為了表現出丹翡一個小女生受到委屈崩潰的感覺，刑亥的舞蹈是有參考一些跳舞的影片來表現，嘯風在《TBF西幽玄歌》裡面我們想表現的就是一個瘋狂的粉絲，對浪巫謠的一些應援的動作比如手指比愛心等等也有請教年輕的學徒們比較貼合年輕人的動作。

Q：據我所知，每個角色大致都有固定的操偶師，很好奇在第三季後段角色大搬風（凜雪鴉的易容騙術）的時候有特別換人操偶，或做什麼樣的揣摩嗎？

——基本上還是會有固定的操偶師去操作，只是當下操偶師會配合劇情去對角色做一些改變調整。

操偶解構圖 戲偶的右手是用無名指和小指來操作。

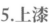

【戲偶誕生】

每一尊戲偶製作猶如新生兒一般珍貴，需要經過繁瑣的程序才能誕生。接下來透過一個一個步驟解說，看一個原本毫無生命的木材，如何蛻變成栩栩如生的戲偶。

1.選材

選取適合雕刻的木材，一般多採用樟木，質地堅韌耐用，不容易變形又好雕鑿，更有防蟲防蛀的效果。

2.劈形

劈形就是將樟木鋸成偶頭的大小，面部中央成一條基準線，用黑筆勾勒出輪廓，再將兩頰削斜。

3.雕胚

使用各式雕刻刀，先粗略刻出五官位置。依序雕刻出雛形後，再修飾細部。頸部挖空方便操偶師手指套入操作。目前的戲偶都有開活眼、活嘴，即是戲偶的眼睛及嘴巴能夠活動，讓戲偶的表情更生動。

4.補土

使用黃土漿均勻敷平填補隙縫，此時的偶頭表面還留有許多凹凸不平的曲線，待乾後須用砂布反覆磨擦磨光。

5.上漆

選用白色粉漿塗抹偶頭，作為繪臉的白底。白色底漆風乾後，再為偶頭上面漆（膚色漆料），每上漆一次，就要放置通風處待完全風乾後再上第二次，反覆大約六、七次直到色底密實為止。

Q：本作的主角之一殤不患造型以布袋戲偶來說相對樸素，請問在製作他的造型時，在材質挑選上有什麼特別的考量嗎？如何表現出主角的分量感？

樊仕清組長：角色製作的一開始還是會以日方的設計圖來做選材，角色木偶完成後，再以現況來做調整與補強，看怎樣讓角色更加分。

Q：服裝造型雖說主要是依日方的設計圖製作，不過有很多設計細節都讓日本的設計師很驚艷，比如蔑天骸衣服上的骷顱頭裝飾、蠍瓔珞的外掛加上了寶石裝飾等等，能否分享從設計圖到實際製作，是怎麼去思考、修改成適合布袋戲戲偶的服裝？

樊仕清組長：如上一題，木偶成品製作完成後，都會依角色的背景、性格來挑選適合的飾品來做搭配，讓造型有更加分的呈現。

Q：霹靂的戲偶經常是水裡來火裡去，雖然有副尊和替身，但還是難免會有耗損，例如萬軍破的本尊在拍攝時就遭遇比較嚴重的損傷，是否能分享一般下戲整理戲偶的流程？比如血漿清洗、如何處理淋到水的戲偶等等。

樊仕清組長：修修補補其實都算造型組很基本的日常，流程上都差不多是一般的清潔跟修繕，都是很習慣的事，呵呵！

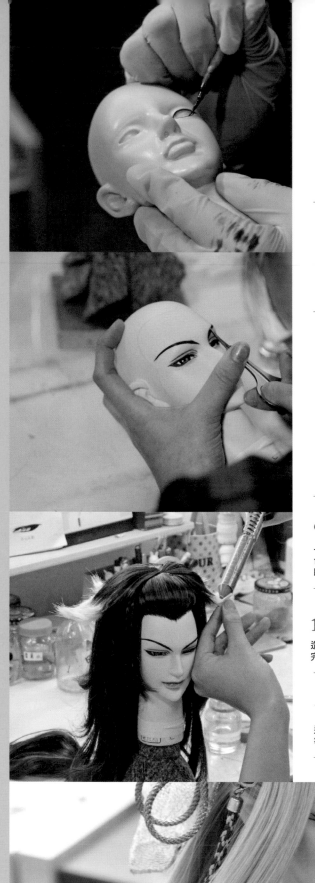

6.繪臉

最後上色會使用金、銀、辰砂、銀朱、藤黃、佛青、墨等顏料，偶頭的表情取決刻偶師選用的顏料及手工是否精巧，可說是這個階段的關鍵時刻。

7.金油

上色完成的偶頭會塗上一層金油，讓戲偶面部光澤柔亮，也可保護底色減少磨損。最後用渲染方式塗上適合角色性格特色之腮紅。

8.梳頭

彩繪完成的偶頭裝上髮絲，依角色需要加黏鬍鬚、結髮髻，選用人造髮絲進行染色、鑽孔、紮線，再用細紙或黏膠牢牢固定。

9.裝睫毛、貼眉毛

一般偶頭交給造型師時眉毛都已經畫好，造型師組裝造型時會配合不同的角色在眉毛加上許多創意，甚至為了搭配整體造型將眉毛改色。
睫毛常以不同顏色來搭配造型，通常只貼上睫毛，下睫毛多半用畫的。

10.製作服裝

造型師為角色量身設計專屬服裝配件。繪製平面設計圖經草稿、定稿等手續完成後，再依設計稿由服飾師全手工裁縫製作。

11. 製作飾品

造型師會使用琳瑯滿目的裝飾零件，例如：金鎖片、串珠、玻璃寶石、流蘇等，發揮想像及創意拼湊出一件件美麗的配飾，以突顯角色性格及特色。

【兵器、道具製作】

從劇本設定開始，道具設計師看著文字想像兵器的模樣，從草圖到紙模板製作，使用PC板、ABS板、發泡板各種材料，一層層切割、堆疊及打磨修邊，再翻模組裝後上色及黏上裝飾品，製作上非常費勁耗時。一把兵器在拍攝時會製作好幾支，連兵器也會有所謂的「本尊」、「副尊」之分。

道具組

Q：《TBF東離劍遊紀》中有很多會變化型態的武器，如聆牙、凜雪鴉的煙管、睦天命的古箏等等，請問在製作這些武器時有什麼會特別留意的重點嗎？

劉一德組長：要去想一些可變化萬千的兵器，從分解開來處的地方去做變化～！如何出刀出劍等，方便給拍攝人員與操偶師好使用為主要。

石信一副組長：睦天命古箏是日本老師設計的，但因為有武戲，導演希望可以有武器，所以我另外設計可抽出琴頭鳳首，甩出短刀，過程中可替換第二長刀刃！因為導演不希望是用化現的，而是要真實彈出長刀刃。所以在這方面也經過兩次的討論後，才做出彈出刀刃特效用機關！來呈現鳳刀二段式轉換這樣。

余欣茹組員：聆牙比較脆弱的部分是3D列印的鬼頭，且又必須活動講話，常常需要維修跟補色，最需注意的是3D列印跟琴身連接的活動線，一沒處理好就無法使聆牙開口了。

Q：據說禍世螟蝗的武器是由霹靂提案的，可否分享發想的過程呢？

石信一副組長：導演不希望是「一般拿在

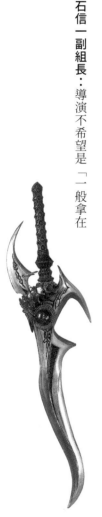

手上的刀劍」。希望是結合衣服及披風內藏兵器呈現武學，所以我就先結合衣服去做發想螟蝗的兵器。衣服有俗稱的「劍帶」，也就是到「衣帶」，我請著就想到從衣帶伸出劍刃的概念。我請偶衣師額外共做了八條衣帶，我也做了八支劍刃、八支劍刃同時從衣帶穿出「靈動瞬殺、燎原千里」，是為「八歧劍蟒」！但因為操偶師的人數有限，無法同時八劍齊出，只出了三劍，希望以後有機會看到八歧劍蟒同出的畫面！

Q：最喜歡劇中哪一把武器呢？

劉一德組長：最喜歡「聆牙」這把兵器的設計！會說話，可動！能變出刀來與浪浪的配對有有趣～從以前就很喜愛的日本特攝，假面騎士、戰隊等那種腰帶兵器道具可組合分解來使用就更喜歡了！有機會的話能常有這類的兵器可製作最好了。

石信一副組長：最喜歡聆牙！因為很可愛外型也非常萌，喜歡看他跟浪浪互動！另外也喜歡我設計製作的蠍瓔珞之劍「茶蘼螫」。我設計偏西洋劍的風格，金色蠍子的護手搭配白玉劍刃。

余欣茹組員：硬要選的話應該是「喪月之夜」，刃上的弧度讓我磨好久。

Q：《ＴＢＦ 東離劍遊紀》第一季、第二季的場景中有許多日本建築的元素，例如鳥居、城等，這些安排是意識到日本觀眾所設計的，還是編劇特別指定的呢？

會豪銘組長：當初收到劇本時場景設定中就有一些詞彙是和日本元素相關，在經過消化與思考後，便決定東離這個國家的世界觀是以日式為基礎再融入中式風格來做呈現，而七罪塔就偏向有點西式風格，來區隔兩個不同區域的面貌；第二季仙鎮城在設定上爲增加其城堡要塞的壯闊感與高貴感，更是融入日本城郭與將軍城飾等風格；另外在西幽部分則是以中式宮廷爲底融入了西方風格爲輔的設計。編劇其實很尊重美術這邊的設計只會做重點的提醒，配合起來非常開心與有成就感。

Q：這次看到一個場景的構成有美術概念圖、排景圖、施工圖等不同階段的資料，能否介紹一下從美術概念圖到實際搭景中間的過程呢？

會豪銘組長：基本上，一開始在拿到大綱之後，就會先依照大綱的描述，想像出場景的輪廓。等到拿到比較詳細的場景設定之後，便會進行討論並提出美術概念，供編劇、導演確認。在台日雙方對美術概念圖都沒有疑問之後，便會針對需製作的景片或物品進行施工圖的繪製，其中包含造型、尺寸與質感的設定之後會依照現場的環境，將景片搭建、物件陳設的位置與整體畫面，呈現風格，做出現場的排景圖，用來跟導演與現場美術做溝通。之後在開拍前，現場美術會依照排景圖上所示，去準備物件與道具，預備換場。

Q：從這次收錄的資料中可以看出在小道具製作上有非常多講究的細節（比如食物、比如逢魔漏的研究資料等），是否能分享一些難忘的回憶呢？

會豪銘組長：第一季食物道具造成不少迴響，這是令我蠻意外的，甚至還爲此開關了飯遊紀的專題！之後在第二季因爲故事與場景安排上反而讓食物出場機會減少了，於是虛淵老師在《ＴＢＦ 西幽玹歌》時特地寫了一些食物的要求，例如小浪巫謠到酒館時吃的餛飩湯；在酒館提出要縮時攝影做出改革變化時，更是增加了許多菜色。而且在和老師討論菜色演變時，讓整個酒館的氛圍更加不同。

至於逢魔漏的研究資料，是在做無界閣與逢魔漏設定時，靈機一動想到刑亥如何做出逢魔漏這個物件的，便以她的心態去繪製了逢魔漏的觀察日記。完成構想提供給老師看時，他覺得非常有趣，還提出了要將逢魔漏放進中有防腐液體的罐子中。和老師之間會有很有趣的互動與心有靈犀的感覺，是在做場景與道具的一種樂趣。

【排景圖】以西幽城門爲例。

另有城牆在旁

一些墨

大箱子、貨物

佈告欄

貨物

東離劍遊紀 官方設定集

Thunderbolt Fantasy Project

サンダーボルトファンタジー　プロジェクト

作者　霹靂國際多媒體股份有限公司

責任編輯｜陳柔君　美術設計｜林育鋒 ·排版｜簡單瑛設

出版者——大塊文化出版股份有限公司｜105022 台北市南京東路四段 25 號 11 樓｜www.locuspublishing.com
服務專線 0800-006-689｜電話 (02) 8712-3898｜傳真 (02) 8712-3897
郵撥帳號 1895-5675｜戶名 大塊文化出版股份有限公司

法律顧問／董安丹律師、顧慕堯律師｜版權所有 翻印必究｜Printed in Taiwan

總經銷——大和書報圖書股份有限公司｜地址 新北市新莊區五工五路 2 號｜電話 (02) 8990-2588

初版一刷｜2021年9月　定 價｜新台幣1200元　**ISBN**｜978-986-0777-31-4

國家圖書館出版品預行編目 (CIP) 資料

Thunderbolt Fantasy 東離劍遊紀 官方設定集 / 霹靂國際多媒體股份有限公司著
——初版——臺北市：大塊文化出版股份有限公司, 2021.09 ——面——公分—— (catch ; 273) ——ISBN 978-986-0777-31-4(精裝)
1. 布袋戲 ——983.371——110012912